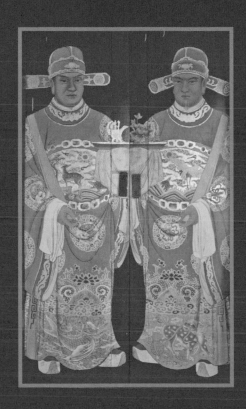

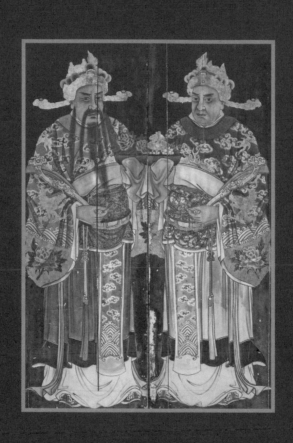

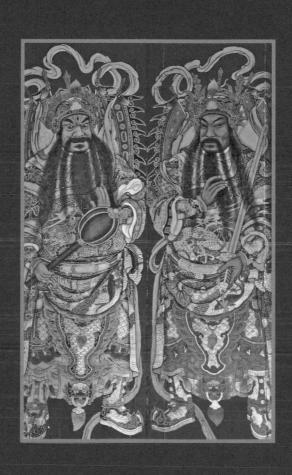

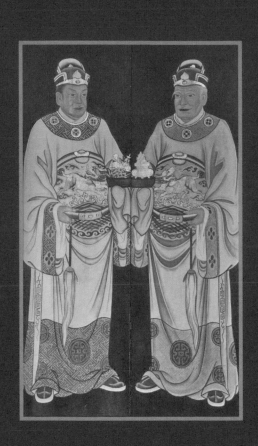

康鍩錫 著

門神

台灣

圖錄

專業典藏版

目次

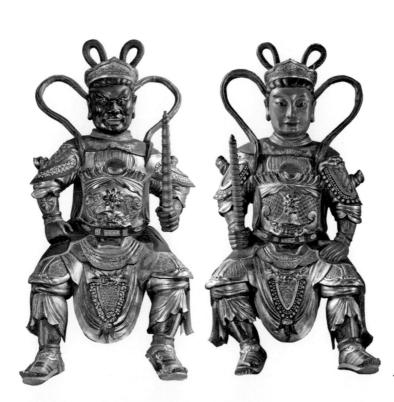

◀台南大觀音亭的哼哈二將

盡力記錄珍貴的門神彩繪

文/康鍩錫

門神彩繪是廟宇裝飾中最重要及最吸引人的地方，華麗莊重的色彩與多變的造型令人深深著迷。門神可說是寺廟彩繪的精華重點，亦是匠師技藝能力的極致展現，更是民間傳統藝術的代表。

一座廟宇的木石結構若經歷了五、六十年歲月的洗禮，往往呈現斑駁凋零的狀況，故前人需得三十年一小修，五十年一大修。木石結構尚且如此，更何況是塗刷於表面的彩繪，自然更易破損褪色、保存困難。

如何在這種不利的條件下，保留住一些珍貴的老舊門神彩繪呢？唯有盡快好好地記錄當下。

目前台灣各地廟宇中，若還能見到三十年前畫師留下的作品，往往令人雀躍無比，因為這類作品已如鳳毛麟角。以我個人有限的能力去做調查，為台灣門神彩繪做完整紀錄，實屬不可能的任務，是一項極艱鉅的挑戰。原因有三：一、台灣大小廟宇有幾萬座，不可能全省一一走訪，只能盡力找尋。二、為門神拍照，在過去傳統底片相機時代為超高難度等級，今慶幸有高科技的數位相機，才較易解決；但仍受限於每座廟宇的大小配置、光線條件、周遭環境及廟方配合度等多方因素，故要拍好門神，極為不易。三、過去未見專論「台灣門神彩繪」的書籍，訪查文獻資料蒐集考證不易，只能抓住任何的蛛絲馬跡，抽絲剝繭，細細推敲。

貓頭鷹出版社在這種艱苦的大環境下，仍願意惜成本出版此書，其勇氣令我佩服，所以明知工程浩大困難重重，也義無反顧只有往前衝。一年多來，走過台澎金馬各鄉鎮，跑了數千座廟宇，但還是遺漏了太多地方。照片拍了近萬張，礙於版面有限，挑選取捨就是一大難題。而越深入探究，感觸越多，傳統門神彩繪如不再好好記錄下來，即將被競標廉價作品及大陸仿製的木製浮雕門神給取代。

今能完成此書，心中有太多的感恩，如沒有眾多的助緣，自己是無法完成的。感謝多年來一直指導我，在古蹟專業領域上帶領我的恩師李乾朗教授，感謝柏舟兄的鼓吹，感謝貓頭鷹的編輯群，感謝藝師們：陳壽彝、潘岳雄、王妙舜、李登勝、劉家正、陳秋山、曾水源、林繼文、廖慶章、洪振仁……等專業知識或資料協助，還有台灣眾多的彩繪藝師們，留下許多彌足珍貴的佳作，供我們欣賞。老友李奕興的不吝指正，郭政樺、各

廟宇負責人等的幫忙，以及默默為我校對、畫圖的好友們；更感謝數十年來讓我無後顧之憂的妻子，她讓我全然投入追逐夢想。

希望我的一點野人獻曝，能讓大眾認識台灣門神彩繪之美，進而喜歡並欣賞，也喚醒大眾對門神彩繪之重視，熱愛台灣這片土地的民俗文化，更期望台灣成為一個處處充滿人文藝術的寶島！

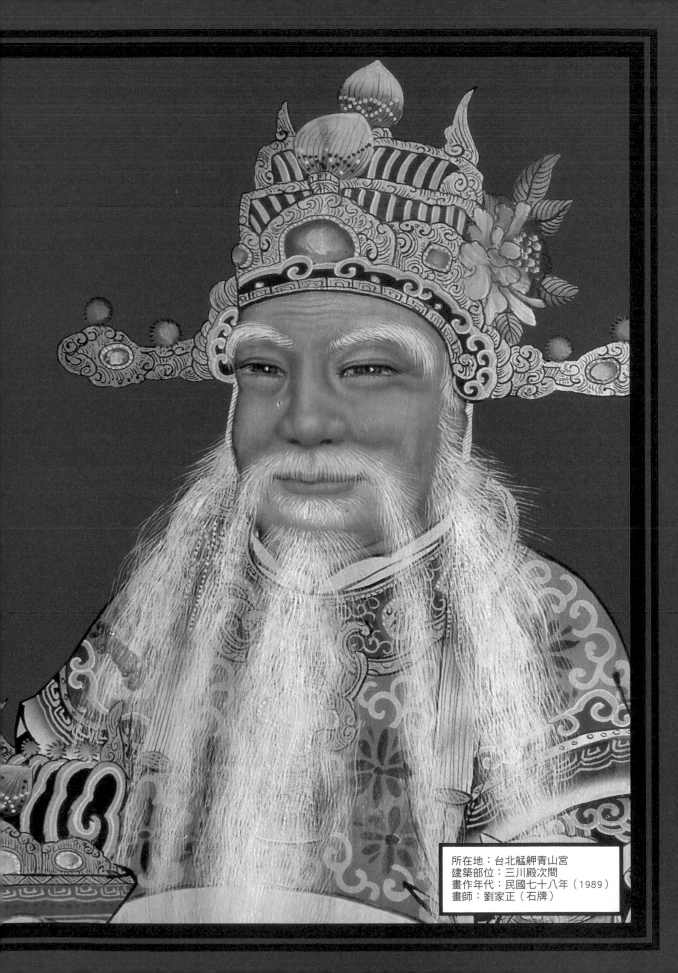

所在地：台北艋舺青山宮
建築部位：三川殿次間
畫作年代：民國七十八年（1989）
畫師：劉家正（石牌）

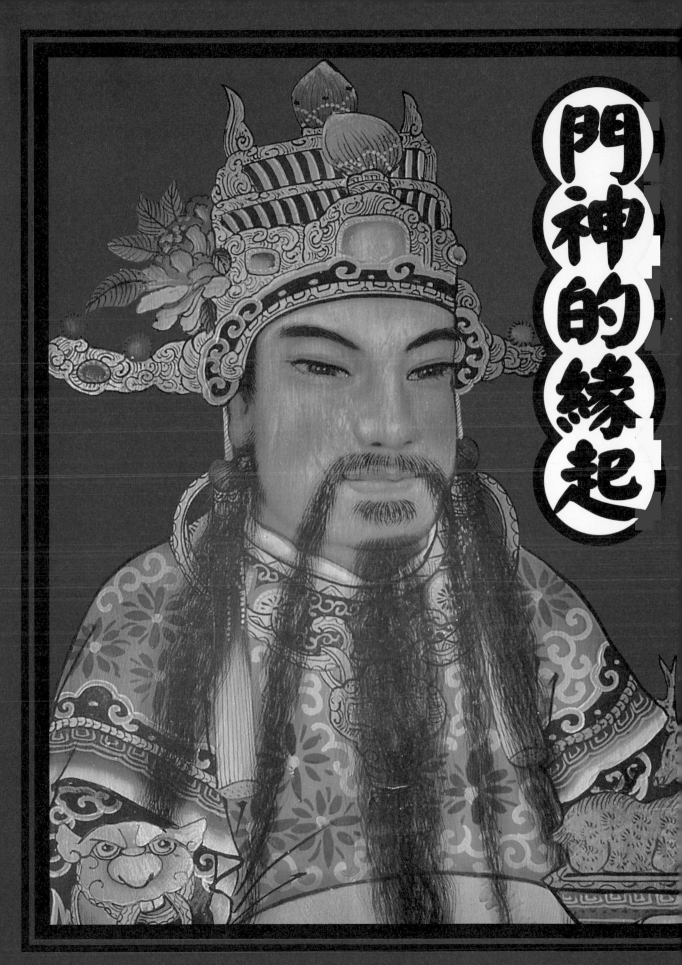

門神的緣起

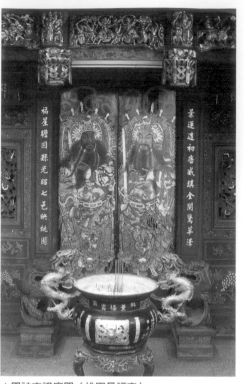

▲門神守護廟門（桃園景福宮）

「門」為房屋牆垣出入處所設，門有界定空間、過濾訪客、防禦等功能，同時也具備身分地位與禮俗的象徵意義。

人類早期對自然萬物充滿敬畏之心，認為神靈存在各種事物裡，因此和人類生活息息相關、守護居住安全的門戶，當然也讓人崇拜。「戶是人之出入，戶則有神」，為感謝守護之勞，並祈求平安順利，門神的祭拜遂由此產生。

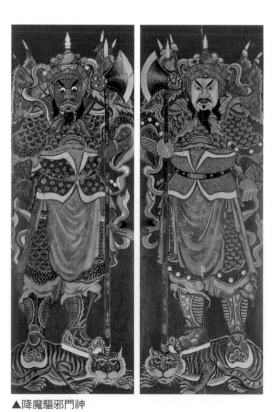

▲降魔驅邪門神

門神是中國民間最流行的神祇之一，其歷史之久，流傳之廣，種類之多，在諸神中最為突出。殷代天子有祭五祀之典，即祭祀「門、戶、井、燈、土地」等五神，多於秋季由天子、諸侯、大夫舉行祭祀禮。由於祭祀行為的產生，便賦予了門神形象化及人格化。

早期門神是沒有形象的，但在宗教中卻居於有咒術性的部位。殷商時代的人崇奉鬼神，會在門上畫老虎以嚇阻鬼魅魍魎；漢代就不只畫老虎了，也畫成慶、荊

王鎮宅」取代門神。唐朝時受佛教東傳影響，故門神多軻、神荼、鬱壘……等英雄人物；到了南北朝又有「雞

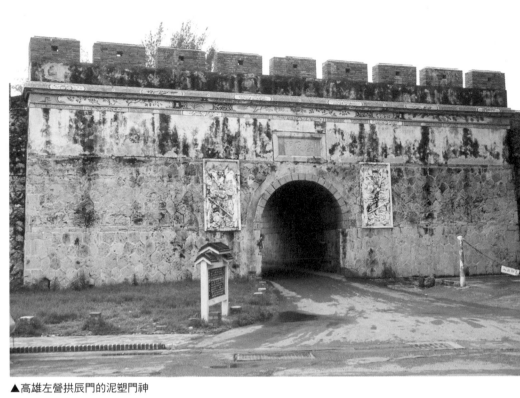

▲高雄左營拱辰門的泥塑門神

以佛教人物為主；南宋李嵩的〈歲朝圖〉所描繪的門神已有文武之別，王公貴族也拿金箔來裝飾門神；直到元代，以秦叔寶與尉遲恭作為門神，才在民間廣為流傳。

門神經過千餘年的演變後，種類也增加了，城門、衙門、寺廟門、院門、宅門、廳門、房門等都各有門神。佛教、道教也分別有各自認定的教派門神，甚至有男門神、女門神、武門神、文門神、太監、孩童……等不一而足的門神。手上所持的器物也變化多端，從降魔驅邪、捉妖除怪，到加官晉爵、招財進寶、百子千孫……等應有盡有，已成為門的一種新裝飾藝術，也是廟宇主神或屋主身分地位的表徵。

一、門神在傳統建築的意義

「門戶」為傳統古建築重要設置，門神聳立於寺廟或宅第大門。宅第通常把門神貼在門扇上，寺廟大門則以豐富的色彩結合精湛的繪畫技巧，直接繪製門神於門扇上，不僅可裝飾美化，更可保護木板。門神造型在傳統中力求變化，每件仿如藝術品，幾乎無法找出相同的圖像，也全都是畫師以自己的才華創造出來的。台灣的

門神彩繪較趨向於民俗趣味性，尤其是寺廟的門神彩繪，畫師無論心情或態度，均不敢有所懈怠，視門神彩繪為代表寺廟顏面的重大工程。由於門神彩繪的優劣，直接關係到寺廟的神聖崇高，當然也連帶影響畫師的社會地位。

▲新店七張鑾堂

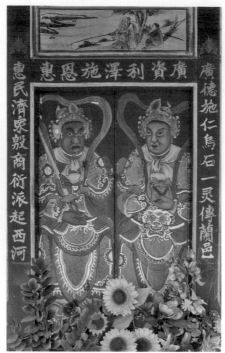

▲宜蘭利澤廣惠宮

惠恩施澤利資廣
惠民濟眾毅商衍派起西河
廣德施仁烏石一灵傳蘭邑

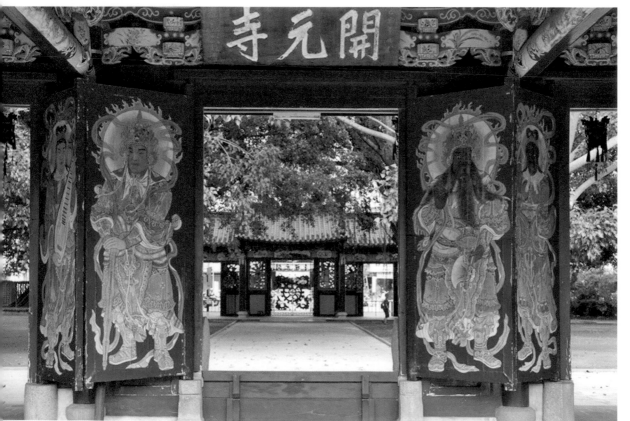

▲台南開元寺

▲台南五妃廟

二、門神的藝術表現

門神藝術往往表現在與宗教信仰關係密切的民間工藝中，技法表現一般可分為雕刻、塑造、糊紙、彩繪、版畫等。

雕刻門神

門神的雕刻主要是木雕和石雕。

・木雕門神

木雕門神可分為神像的立體雕刻（圓雕門神）和門板上的浮雕（浮雕門神），立體的圓雕神像主要是在主

▲鹿港金門館

▲雲林台西三和村民宅

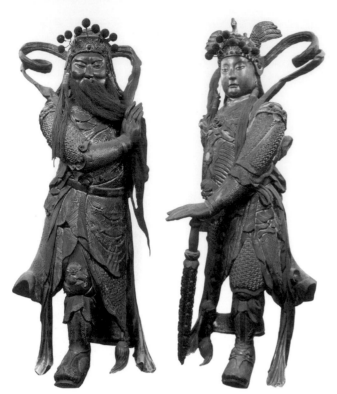

▲台南佳里金唐殿的圓雕門神韋馱、伽藍

神旁或寺廟的大門出入口，守護主神與廟宇。

門板上的浮雕門神則是近年來的新發展，將傳統的彩繪門神立體化，以木板雕形後再上彩。但是，能達到如同彩繪門神般傳神、威武、莊嚴、靈動的浮雕門神非常稀少，多半是在大陸雕好，運送來台組裝，濃厚的色塊包覆著粗糙雕刻的作品，幾乎只是以「大就是美」、「花大錢就是好」的心態來自我安慰而已。脫離傳統風格，卻日漸流行。

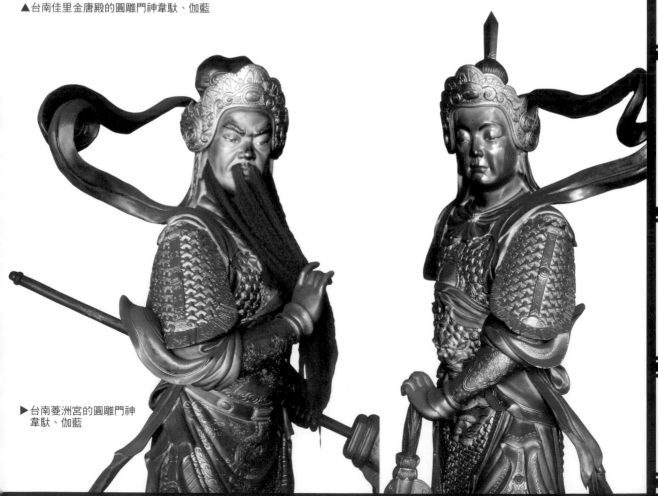

▶台南菱洲宮的圓雕門神韋馱、伽藍

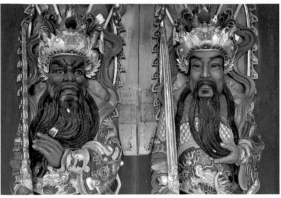

▲金門珠山薛祠的浮雕武將門神（局部）

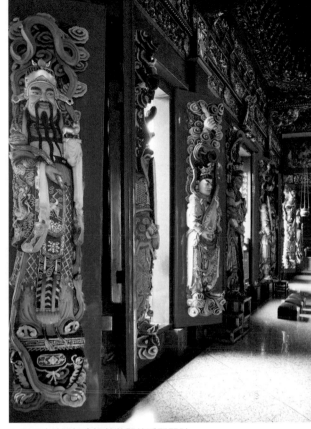

▲苗栗苑裡慈和宮的浮雕文官門神（局部）

▲馬公文澳祖師廟氣勢壯觀的浮雕門神

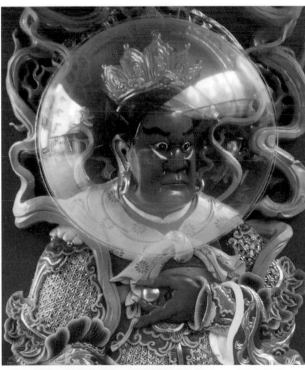

▲台南普濟殿頭戴太空罩的浮雕門神（局部）

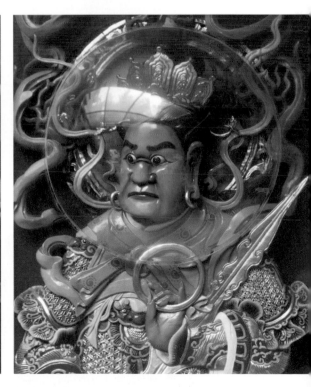

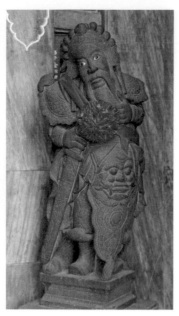

◀台南五條港集福宮的廟門入口門神
　秦叔寶、尉遲恭

・石雕門神

石雕門神以石為材，雕刻出門神人物。但台灣好石材並不多，故少見此類佳作，有的尺寸較小，也多以純裝飾性為主。

▼台南大天后宮庭院的
　石雕門神聳立天王

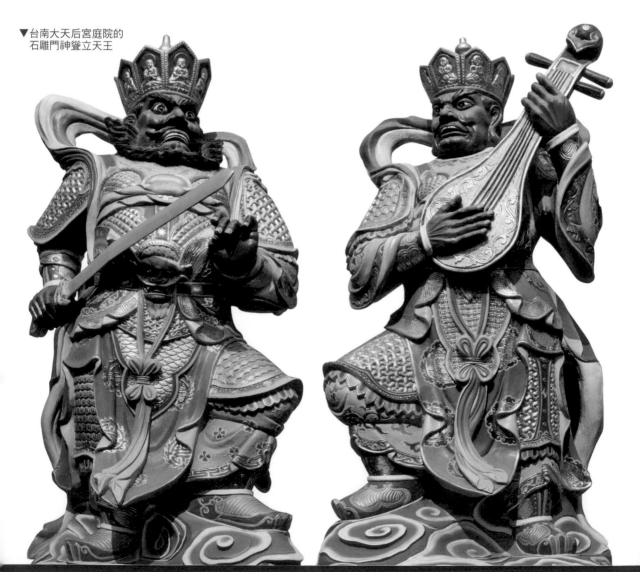

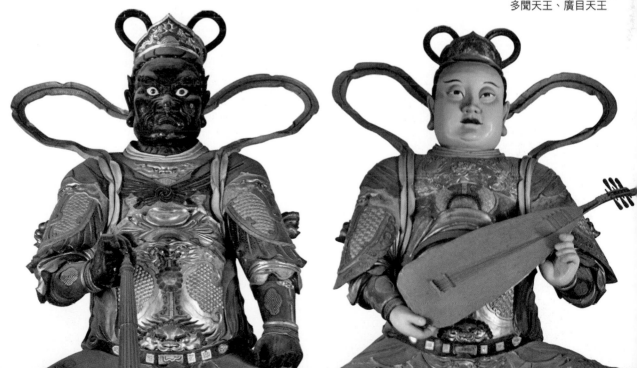

▲台南竹溪禪寺的泥塑門神哼哈二將

▼台南法華寺的泥塑門神
　多聞天王、廣目天王

塑造門神

在台灣，較少見以塑造技法表現門神。塑造依材料又分為泥塑與銅塑。

· 泥塑門神

泥塑門神主要以祭祀用神像為主。廟門前的泥塑門神並不多，僅見於台南開元寺、法華寺、竹溪禪寺等古廟。

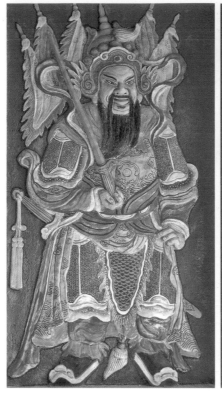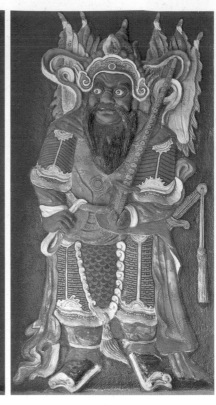

▶高雄美濃廣善祠的泥塑門神
　秦叔寶、尉遲恭

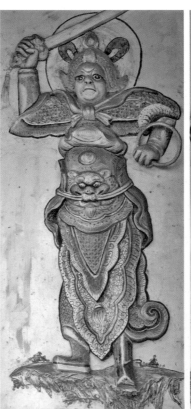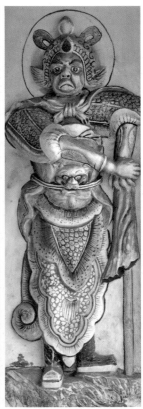

▲台南白河碧雲寺的泥塑門神四大天王

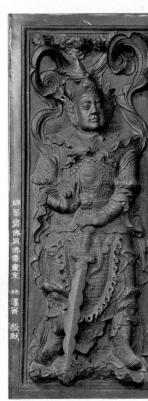

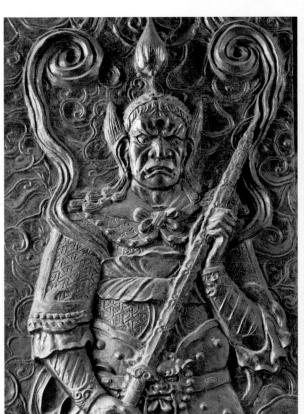

・銅塑門神

銅塑門神有立體雕像及塑在門板上的，

經久耐用，色澤素雅，與眾不同。三峽祖師

廟的銅塑門神是台灣本島首例創作，為近代

美術家李梅樹所設計。

◀台南開山宮的銅塑門神
　韋馱、伽藍

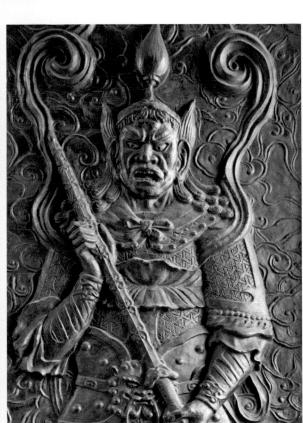

▲台北三峽祖師廟的銅塑門神哼哈二將（局部）

紙糊護法神

醮壇神像為糊紙工藝表現的主要場所。以竹為骨架，外糊以紙，並在紙上上彩，成為紙紮的護法神。

糊起來的神像共有四位，合稱四大元帥，分別為康、趙、馬、溫元帥。相傳康元帥是康妙威，紅臉、騎麒麟；趙元帥是趙公明，黑臉、黑身、執鐧、騎虎；馬元帥是馬子貞，白臉、白身、長槍、騎馬；溫元帥是溫瓊，青臉、青身、執槌、騎象。但也有紮四大天王的紙藝，分別是持劍的南方增長天王、抱琵琶的東方持國天王、拿傘的北方多聞天王、纏小龍的西方廣目天王。

▲台北大龍峒保安宮的紙糊護法神，
四大元帥之一

◀台北艋舺龍山寺的紙糊護法神，
持劍的增長天王

彩繪門神

民間彩畫源遠流長，作畫技法變化多端，歷代相傳，故經驗豐富，是傳統社會生活中的產物。表現於宗教習俗中，與門神有關的民間彩畫有兩類。一為道教神軸畫，如法壇上懸掛的神像；二為寺廟門神畫，直接畫於大門門板上，種類繁多。此類「彩繪門神」亦是本書敘述重點，容後細述。

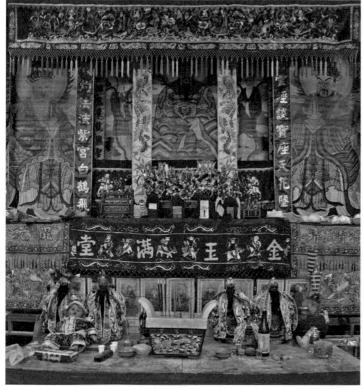

▲金門新頭伍德宮法壇的左右畫軸門神

· 畫軸門神

畫軸門神就是懸掛於法壇上的畫像，此類佛道兩界的神軸畫，繪製主題以三清像、十殿閻王、慈航普渡、佛教諸神諸天、護法……為主，但也有城隍爺、土地公、八仙等等。

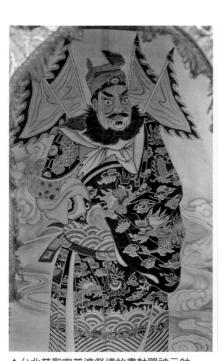

▲台北慈聖宮普渡祭壇的畫軸門神元帥

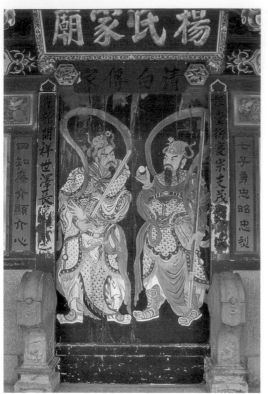

▲家祠門神（金門東堡楊氏家廟）

・門板彩繪門神

門板彩繪門神種類繁多，有秦叔寶、尉遲恭、韋駄、伽藍、四大天王……等。此類畫於門板上的彩繪門神，沿襲著中國人物畫的特質，流傳久遠，力求將門神人物的個性刻畫得傳神逼真，氣韻生動，形象兼備，充分流露出民族特性，同時也表達了寺廟或個人風格等諸多意義。走進寺廟，迎面而來的門神彩繪，在不知不覺間已捉住眾人視線，成為焦點，同時也營造出宗教氛圍，帶來吉祥與平安的心理感受。

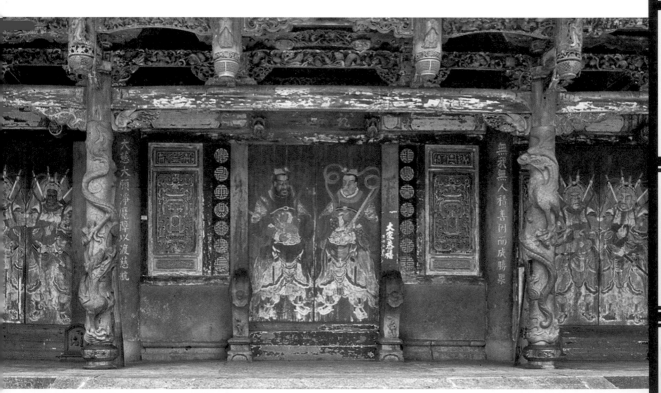

▲門神為廟宇視覺焦點所在（彰化鹿港龍山寺）

・瓷磚彩繪門神

彩繪門神也有先畫在瓷磚上，再貼於牆上的瓷磚彩繪門神，但較為少見。

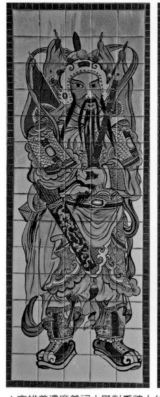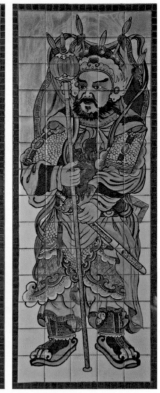

▲高雄美濃廣善祠大殿對看牆上的瓷磚彩繪門神

版畫門神

版畫可以說是繪畫和印刷的結晶，在中國已流傳久遠，可追溯到漢朝，尤其各地以年畫表現為國人傳統民間藝術之一。一件好的版畫作品，除了要有構成好畫

的基本條件之外，還要有好的木雕與印刷技術。過去為木版雕刻後拓印，今多改良為現代印刷術。宅第門小，較適用版畫門神，廟門因較大，未曾得見。

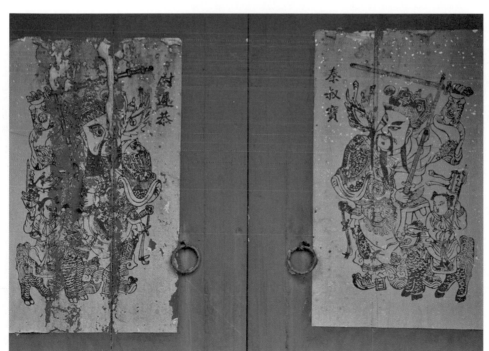

▲彰化民宅的版畫門神秦叔寶、尉遲恭

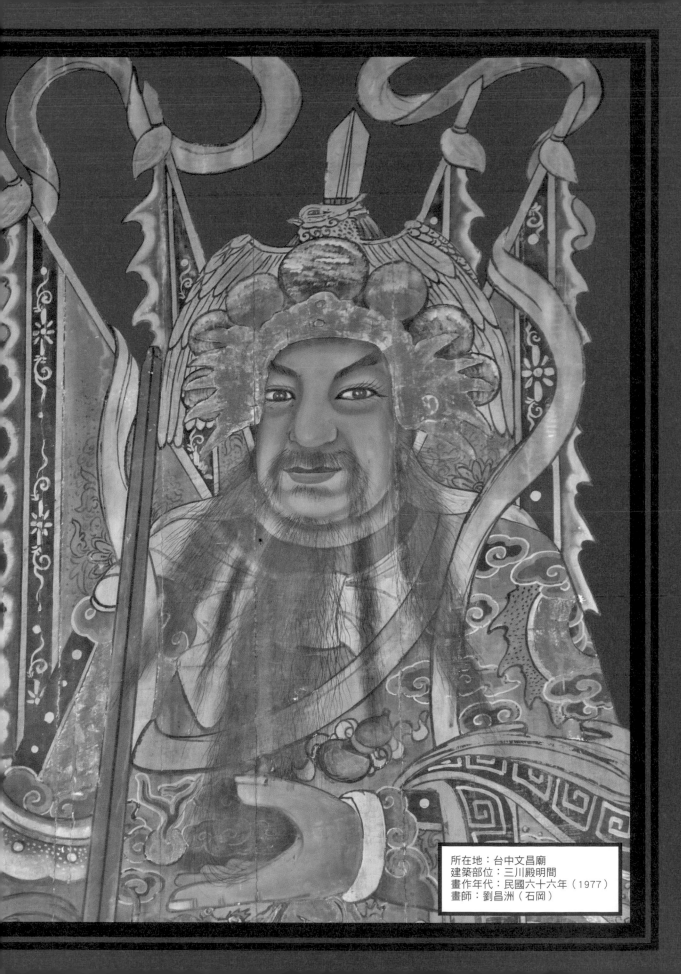

所在地：台中文昌廟
建築部位：三川殿明間
畫作年代：民國六十六年（1977）
畫師：劉昌洲（石岡）

門神的典故與類型

左頁圖片出處：

所在地：嘉義城隍廟
建築部位：五恩主殿明間
畫作年代：民國六十九年（1980）
畫師：林繼文、林劍峰（嘉義）

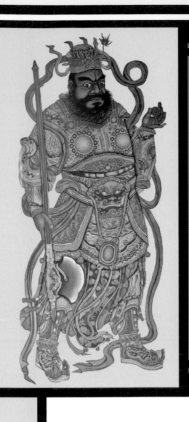

神荼、鬱壘

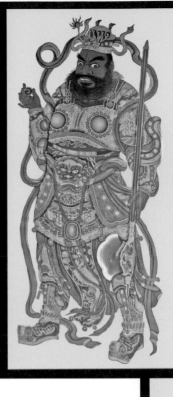

《山海經》記載，在滄海中有一座度朔山，山上有一棵巨大的桃樹，桃樹的東北邊是萬鬼出入的鬼門，而神荼和鬱壘，正是管理萬鬼的神。

神荼和鬱壘手拿葦草編成的繩索，立於桃樹下，若有鬼魂膽敢趁夜外出為非作歹，立即就會被他們拘提綑綁，拿去餵食白虎，眾鬼神均懼怕他倆。

於是，黃帝遂作禮，立大桃人，在門戶上畫其像以驅逐凶煞。後民間廣為流傳至今，可獲辟邪祛鬼、闔家平安之效。

神荼

神荼粉面、濃眉、怒目、眼如燈、合嘴，面容猙獰，長髮飛曳，耳、手及腳均戴環，袒胸，著豹皮短裙，腰繫飄帶，赤足，一手握桃樹為茅，一腳抬高。

所在地	屏東溪洲如意宮	畫作年代	民國五十八年（1969）	宗教類別	道教	主祀神	吳府千歲
建築部位	靈霄寶殿	畫　師	陳秋山（花蓮）	裝飾類別	彩繪	尺　寸	二五二×七三公分×二

鬱壘綠臉、濃眉、怒目，血盆大口露齒，面容猙獰，長髮飛曳，耳、手及腳均戴環，祖胸，著豹皮短裙，腰繫飄帶，赤足，雙手握繩索，奔跑狀。

「以惡制惡」鬼怪造型的門神，面目猙獰、鬼氣十足，非常有威嚇作用。借李奕興著《門上好神》（2013）一書對秋山師此作品之形容：「……身影乖張扭捏畸形，頗具恫嚇、警世的意象傳達，如此接近驚世駭俗的創作觀，真是台灣門神彩繪表現的第一人。」此言真是太貼切了！在那年代，實在不容易。

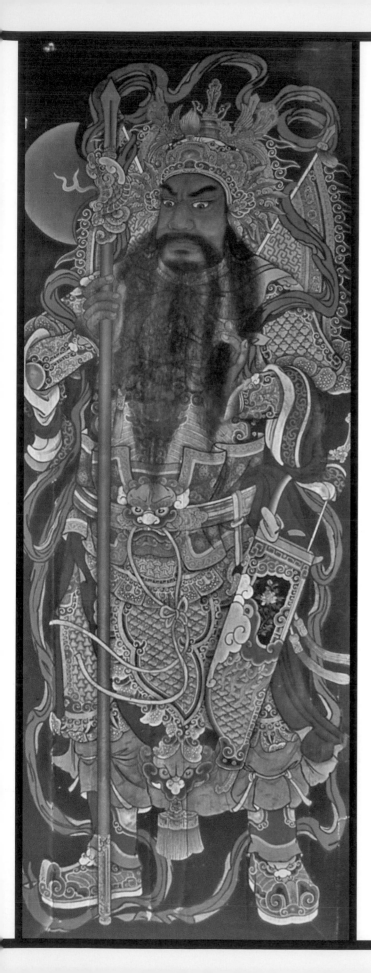

所在地	畫作年代	宗教類別	裝飾類別
台南法華寺	民國六十六年（1977）	佛教	彩繪

建築部位	畫　師	主祀神	尺　寸
關帝殿三川殿明間	潘麗水（台南）畫　潘岳雄（台南）落款	三寶佛	約二七一 × 九五公分 × 二

神荼

神荼粉面、鳳眼、蒜頭鼻，身著文武甲，頭戴鳳頭盔，圍領巾、披膊，佩鑲玉腰帶、腹護、膝裙，足登雲頭靴。左手撫鬚，右手持長鉞（大斧）。帶弓，身披飄帶，靠旗四支。

因箭袋上寫有畫師名號，知道此作為民國六十六年潘岳雄在父親指導下，獨立完成的處女作。約三十多年後的今天，潘岳雄的努力已獲得薪傳獎藝師的榮譽頭銜。潘岳雄傳承潘家第三代彩繪世家，可謂府城畫師中最具專業素養也是最忙碌的一位，繪畫領域頗廣，從門神、壁畫、樑枋，乃至王船彩繪，幾乎樣樣觸及。談起南台灣門神彩繪，幾乎十有七幅都是潘家或其傳人作品，可見其實力廣受喜愛及肯定。

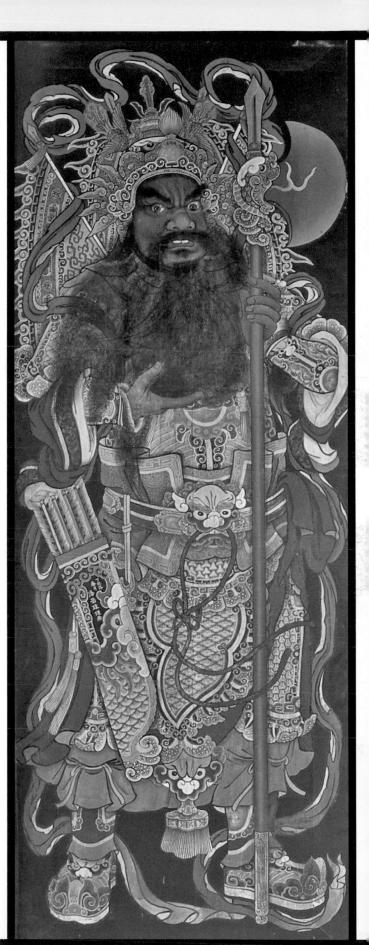

鬱壘

鬱壘面色焦黑、濃眉、怒目、蒜頭鼻，身著文武甲，頭戴鳳頭盔，圍領巾、披膊、佩鑲玉腰帶、腹護、膝裙，足登雲頭靴。右手托鬚，左手持長鉞。帶箭，身披飄帶，靠旗四支。

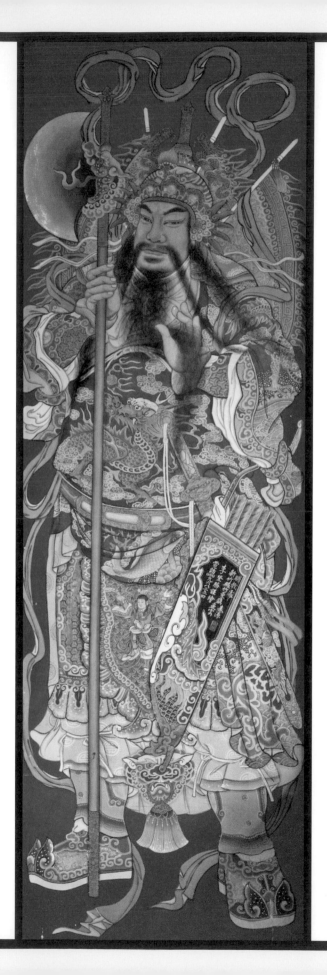

神荼

建築部位	所在地	
三川殿明間	桃園大溪福仁宮	

畫師【對場】	畫作年代
李登勝（竹東）許連成（三重）	民國六十九年（1980）

裝飾類別	宗教類別
彩繪	道教
尺寸	主祀神
三三八×九八公分×二	開漳聖王

神荼粉面鳳眼、蒜頭鼻、厚唇留鬚。身著文武甲，頭戴鳳頭盔，圍領巾、披膊，佩鑲玉腰帶、腹護、膝裙，踩八卦式立姿，足登雲頭靴。身後有飄帶，靠旗四支，掛箭佩弓，右手執長柄鉞。鉞一般也稱斧，即大斧，可視為一種儀仗的禮具。（李登勝繪）

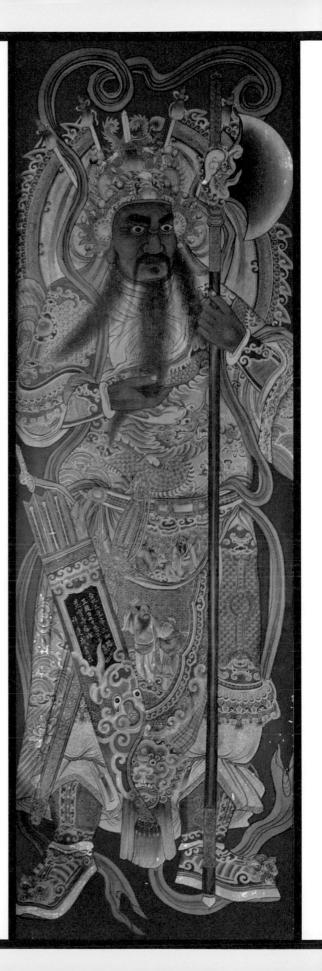

鬱壘

鬱壘面色如焦、濃眉圓睛、留鬚。身著文武甲，頭戴鳳頭盔，圍領巾、披膊，佩鑲玉腰帶、腹護、膝裙，踩八卦式立姿，足登雲頭靴。身後有飄帶，靠旗四支，掛箭佩弓，左手執長柄鉞。（許連成繪）

門神彩繪為福仁宮最精彩有趣的部分。當年全廟彩繪是由六十二歲的許連成與年僅二十七歲的李登勝，兩人以中線分左右兩邊對場，從門神到後殿，可說是一場各自竭盡所能的龍虎之爭。訪談登勝師時，他憶起當年仍津津樂道。

兩件作品均有特色，何者為優？見仁見智，需細心觀賞比較後才能領略。當年連成師繪製的太監與宮娥（參考一七六、一七七頁），開面略有西洋透視的味道，衣著也較以往華麗，鞋履更是精緻，明顯與晚期風格極為不同。登勝師則設色高雅，門神彩繪使用的「青絲描金」技法，令人驚豔。兩位大師實令廟宇的彩繪藝術更顯光彩。惜民國一○三年春廟方執意重塗，令人痛心。

所在地	雲林斗六善修宮
建築部位	三川殿明間
畫作年代	民國七十一年（1982）
畫師	傅柏村（新竹）
宗教類別	道教、儒教
裝飾類別	彩繪
主祀神	關聖帝君、至聖先師孔子
尺寸	不詳

所在地	金門后浦頭慈德宮	
建築部位	三川殿明間	
畫　師	畫作年代	民國六十八年（1979）
		〔似〕林天助（烈嶼）
裝飾類別	宗教類別	祠廟
彩繪	主祀神	〔明〕黃偉
尺　寸	不詳	

門神的典故與類型

神荼、鬱壘

台灣門神圖錄

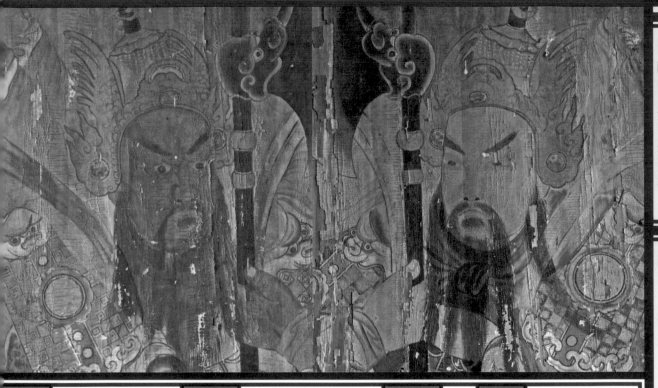

所 在 地	彰化大村景祿公祠	畫作年代	日昭和十二年（1937）	宗教類別	公祠	主祀神	賴景祿
建築部位	大殿明間	畫　　師	郭啟輝（鹿港）	裝飾類別	彩繪	尺 寸	不詳，此僅局部

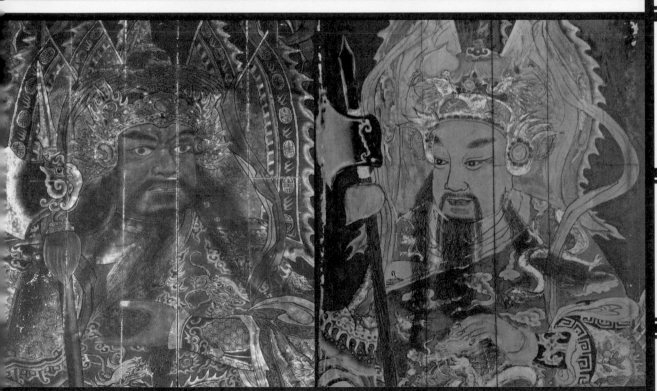

所 在 地	台北新莊慈佑宮	畫作年代	民國五十六年（1967）	宗教類別	道教	主祀神	天上聖母
建築部位	三川殿明間	畫　　師	【神荼】黃陳邦（台北） 【鬱壘】陳壽彝（台南）	裝飾類別	彩繪	尺 寸	三五三×一一四公分×二，此僅局部

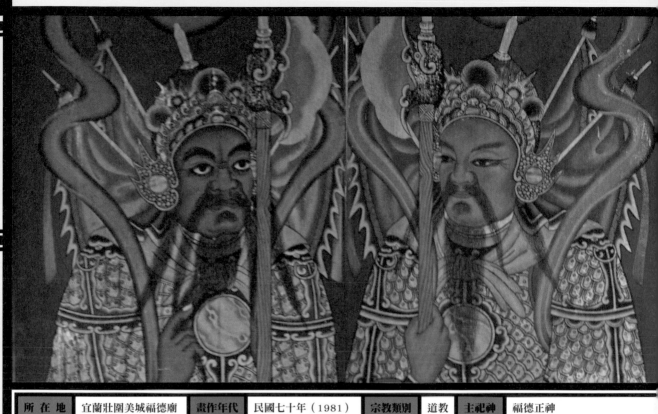

所 在 地	宜蘭壯圍美城福德廟	畫作年代	民國七十年（1981）	宗教類別	道教	主祀神	福德正神
建築部位	大殿明間	畫　師	曾水源（宜蘭）	裝飾類別	彩繪	尺　寸	二四六 × 七四公分 × 二，此僅局部

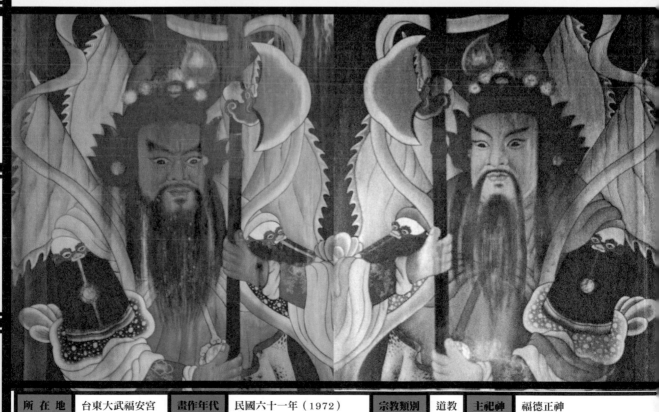

所 在 地	台東大武福安宮	畫作年代	民國六十一年（1972）	宗教類別	道教	主祀神	福德正神
建築部位	三川殿明間	畫　師	金華山、黃丁卯	裝飾類別	彩繪	尺　寸	不詳，此僅局部

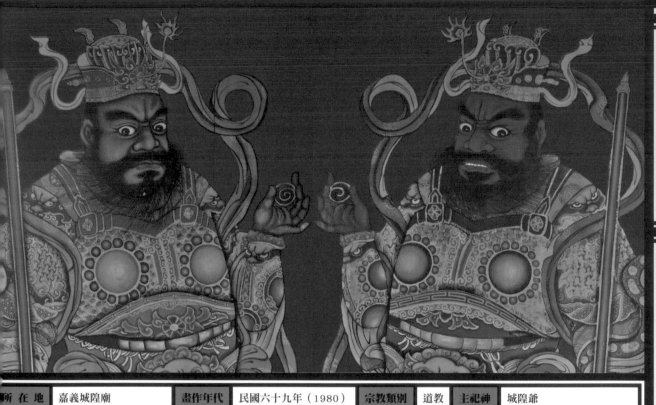

所在地	嘉義城隍廟	畫作年代	民國六十九年（1980）	宗教類別	道教	主祀神	城隍爺
建築部位	後殿四樓五恩主殿明間	畫　師	林繼文、林劍峰（嘉義）	裝飾類別	彩繪	尺　寸	二五二 × 一〇二公分 × 二，此僅局部

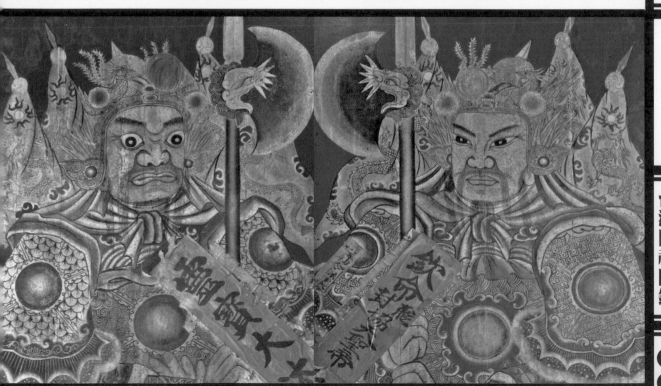

所在地	金門瓊林保護廟	畫作年代	民國九十一年（2002）	宗教類別	道教	主祀神	保生大帝
建築部位	三川殿明間	畫　師	不詳	裝飾類別	彩繪	尺　寸	不詳，此僅局部

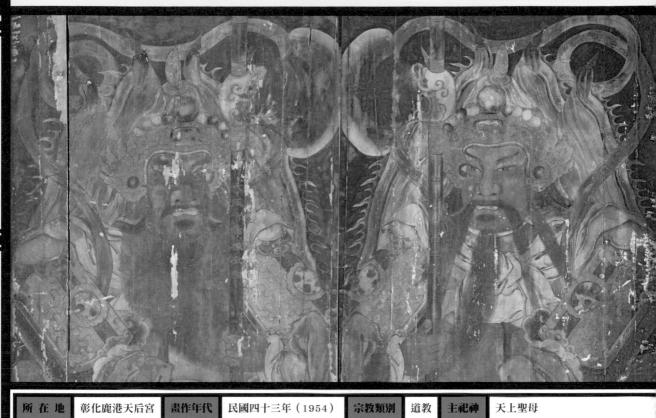

所 在 地	彰化鹿港天后宮	畫作年代	民國四十三年（1954）	宗教類別	道教	主祀神	天上聖母
建築部位	三川殿明間	畫 師	郭新林（鹿港）	裝飾類別	彩繪	尺 寸	三二六 × 九九公分 × 二，此僅局部

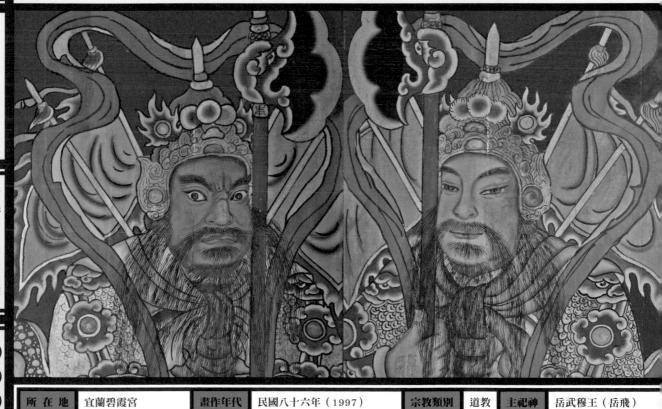

所 在 地	宜蘭碧霞宮	畫作年代	民國八十六年（1997）	宗教類別	道教	主祀神	岳武穆王（岳飛）
建築部位	三川殿明間	畫 師	不詳	裝飾類別	彩繪	尺 寸	不詳，此僅局部

秦叔寶與尉遲恭是目前民間使用最多、流傳最廣的門神，也是一般廟宇最常見的武門神。

所謂的武門神，職責是鎮魔除災，守護門禁安全，故多手持刀槍劍戟、斧鉞鉤叉、鞭鐧錘爪、鐺棍槊棒、拐子、流星錘等兵器。秦叔寶與尉遲恭為唐代名將，故屬「武門神」。

據說，唐太宗李世民因玄武門之變，誅殺了自己的親兄弟，由於帝位取得不正，內心深感歉疚難安，夜夜

本頁圖片出處：

所在地：台北芝山岩惠濟宮
建築部位：三川殿明間
畫作年代：民國五十八年（1969）
畫師：卓福田（高雄）

秦叔寶、尉遲恭

寢不安枕，總疑其弟兄化為厲鬼前來索命。黑臉的尉遲恭與白臉的秦叔寶兩人不但是建國功臣，更是唐太宗身邊武勇有名的忠心愛將，所以就請他們來把守宮廷大門。尉遲恭和秦叔寶身穿甲冑、手執兵器、腰佩弓箭，豪氣逼人，果然震懾鬼神，讓唐太宗晚上安寢無事。唐太宗於是讓畫師描繪兩人容貌貼於門上，居然也有相同效果。二將護衛逐鬼的事流傳至民間，遂成為最被大眾信賴的門神。

另有一說是：傳說涇河龍王犯了天規，玉皇大帝命魏徵將之處斬，龍王便向唐太宗求情，請他絆住魏徵，拖過處斬的時辰。唐太宗召魏徵入宮，假與之對弈以拖過時辰，不想魏徵於下棋時竟睡著了，靈魂出竅將龍王斬首。此後，唐太宗夜夜夢見龍王提頭來索命，驚懼不安難以入眠，朝中眾臣乃建議由最勇武的尉遲恭與秦叔寶兩位將軍來把守宮門。果然，龍王被兩位將軍的威儀震懾住，再也不敢入內騷擾了。

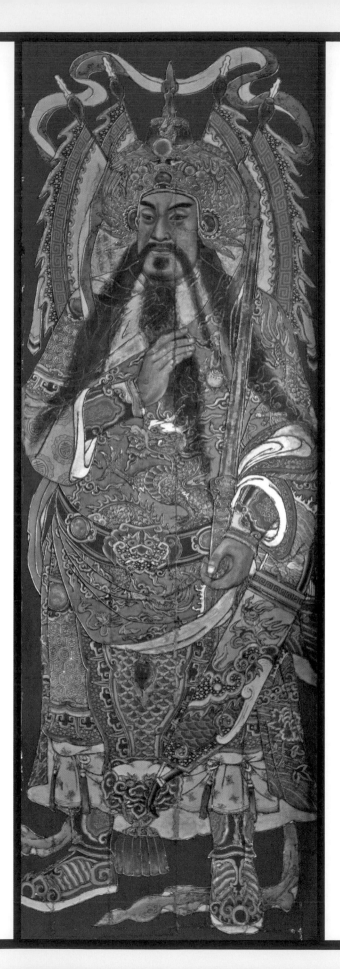

秦叔寶

秦叔寶粉面、鳳眼、蒜頭鼻、手拂鬚，身著文武甲，頭戴繡球盔，圍領巾、披膊、佩鑲玉腰帶、腹護、膝裙，足登雲頭靴。身後有飄帶及靠旗四支，玉珮。持金鐧，掛弓。衣飾圖像為四爪龍、鎖錦紋、雲紋。

所在地	台南興濟宮		
建築部位	三川殿明間		
	畫作年代	畫　師	
	民國六十二年（1973）民國九十四年（2005）修	陳壽彝（台南）	
	宗教類別	裝飾類別	
	道教	彩繪	
	主祀神	尺　寸	
	保生大帝	二八六×九六公分×二	

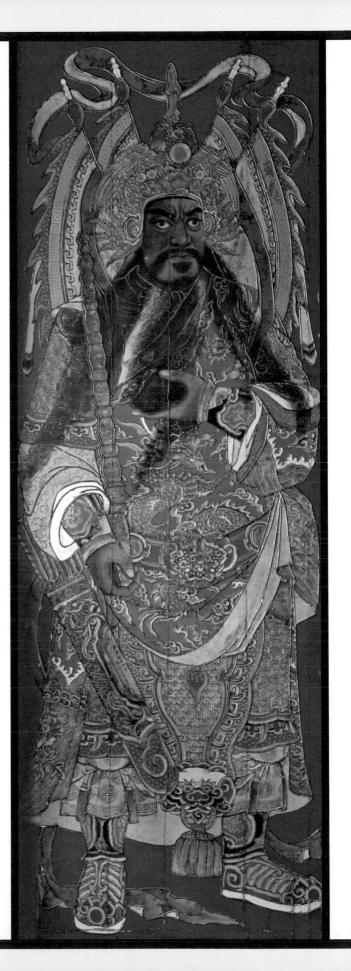

尉遲恭

尉遲恭面如焦炭，濃眉、怒目、蒜頭鼻、厚唇，作托鬚狀。著文武甲，戴鳳頭繡球盔，圍領巾、披膊，佩鑲玉腰帶、腹護、膝裙，足登雲頭靴。背有飄帶及靠旗四支。持金鞭，掛箭。衣飾圖像為四爪龍、鎖錦紋、雲紋。

此件門神彩繪由陳壽彝主筆，他以金瀝粉線勾勒線條、俗稱「浮線彩」的技法，取代常見的墨線描繪輪廓，施作難度及經費皆較高，程序亦繁複。在陽光映照下，光影明暗不一，金線條波光顏增躍動感。

此作雖於民國九十一年由國立文化資產保存研究中心籌備處邀請日本彩繪修復專業單位，以審慎態度結合科學及技術，歷時三年多才完成修復，但今檢視修復後效果顯不如預期。舊門神的修護在台灣仍需尋求更適切的方式。

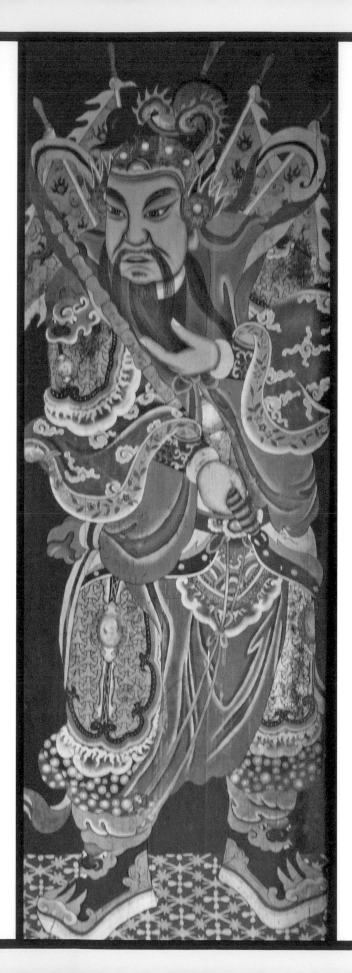

所在地	金門官澳龍鳳宮		
	畫作年代		畫師
	約民國六十四年（1975）		不詳
建築部位	三川殿明間		
	宗教類別		裝飾類別
	道教		彩繪
	主祀神		尺寸
	天上聖母		不詳

秦叔寶

秦叔寶粉面鳳眼、蒜頭鼻，著文武甲，戴繡球盔、披膊，佩鑲玉腰帶、腹護、膝裙，足登雲頭靴。衣飾配件有飄帶和靠旗。腳踩十字錦紋地毯。右手持金鞭，左手托鬚。

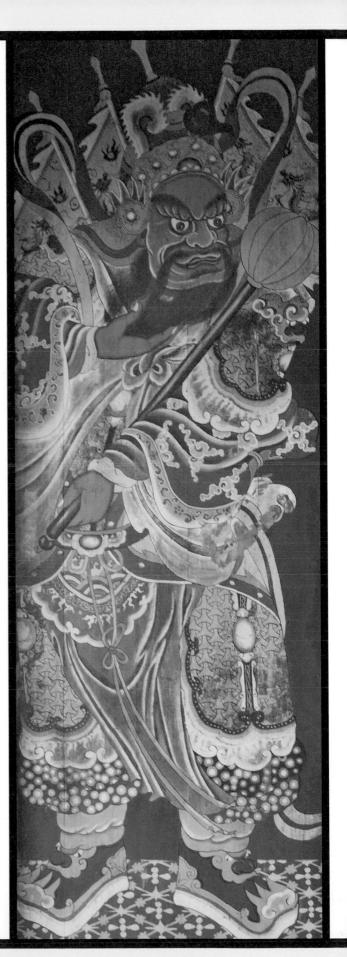

尉遲恭

尉遲恭面色如焦、濃眉怒目、蒜頭鼻、厚唇，著文武甲，戴繡球盔、披膊、佩鑲玉腰帶、腹護、膝裙，足登雲頭靴。衣飾配件有飄帶和靠旗。腳踩十字錦紋地毯。左手持錘，右手托鬚。

金門向來有「青嶼祖厝、官澳宮」一說，意思是青嶼的宗祠和官澳的龍鳳宮，年代久遠，型制比他處來得宏偉。龍鳳宮面寬五開間，二殿式及龍虎井，廟前大風水池。龍鳳宮的尉遲恭手拿兵器為錘，別於一般。二將門神臉部貼近，身採S型，腳踩八字步，容顏一白一黑對比明顯，身上不攜弓箭，飄帶位在靠旗之前，腳踩十字錦紋地毯，姿態造型均少見，卻仍透露著莊嚴、威武、華麗的氣派，堪稱金門大廟門神代表亦不為過。

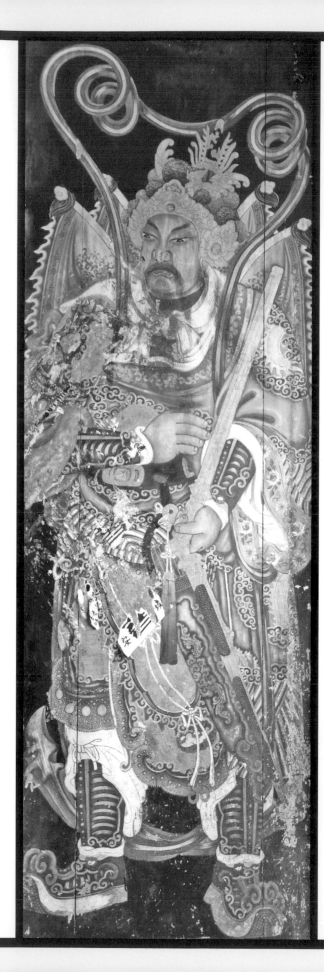

秦叔寶

秦叔寶身著文武甲，頭戴繡球盔，圍領巾、披膊，佩鑲玉腰帶、腹護、膝裙，足登雲頭靴。衣飾圖像有四爪龍、鎖錦紋和雲紋。衣飾配件眾多，有飄帶、靠旗四支、玉珮。持金鐧，掛弓箭。衣飾圖像有四爪龍、鎖錦紋和雲紋。

所在地	苗栗通霄慈惠宮
建築部位	三川殿明間
畫作年代	民國五十四年（1965）
畫師	劉沛家族（石岡）
宗教類別	道教
裝飾類別	彩繪
主祀神	天上聖母
尺寸	約二九四 × 一〇二公分 × 二

尉遲恭

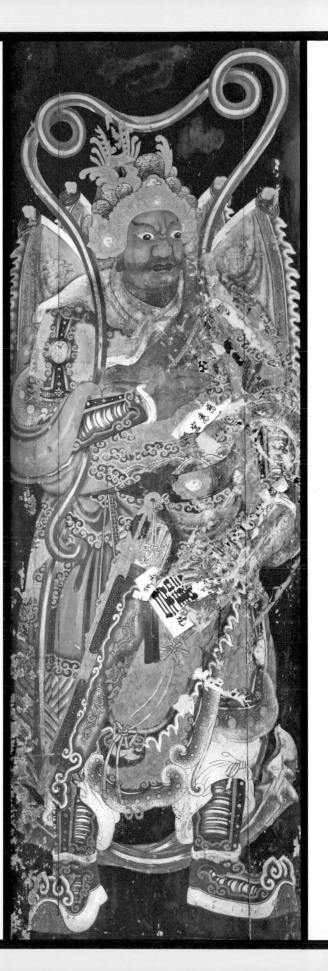

尉遲恭面如焦炭、濃眉、怒目、蒜頭鼻、厚唇，作撫鬚狀。著文武甲，戴鳳頭繡球盔，圍領巾、披膊，佩鑲玉腰帶、腹護、膝裙，足登雲頭靴。衣飾配件有身後的飄帶和靠旗四支。持金鞭，掛弓箭。衣飾圖像為四爪龍、鎖錦紋、雲紋。

石岡阿沛師主繪的門神既不同於北部畫師的古拙，也與府城畫師的華麗有異，無論是技巧或獨特性，都堪稱頂尖佳作。門神配色淡雅，似摻入白色系顏料，因之整體色彩呈現明亮輕快的暖色系，加金亦是金上加金，此乃阿沛師與眾不同之處。門神的甲冑與兵器或用金線勾勒描繪，或用金色堆出立體感。阿沛師「用金」顏為清麗明亮，全體用色一氣呼應，可見其功力深厚。

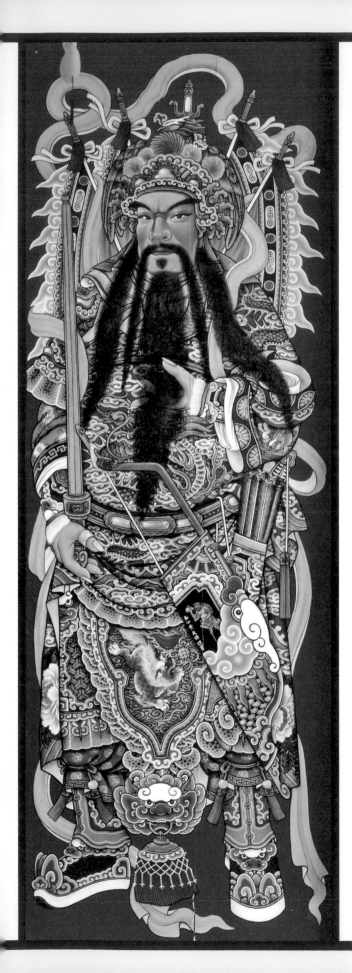

秦叔寶

所在地	澎湖馬公城隍廟
建築部位	三川殿明間
畫作年代	民國八十七年（1998）
畫師	黃友謙（馬公）
宗教類別	道教
主祀神	城隍爺
裝飾類別	彩繪
尺寸	二六四×九一公分×二

秦叔寶粉面、鳳眼、蒜頭鼻，作托鬚狀。身著文武甲，頭戴繡球盔，圍領巾、披膊，佩鑲玉腰帶、腹護、膝裙，足登雲頭靴。衣飾配件：飄帶、靠旗四支、扳指、玉珮。手持金鐧，掛弓箭、佩劍。衣飾圖像有四爪龍、獅、旗、球、李鐵拐、牡丹花、鎖錦紋、雲紋。

尉遲恭

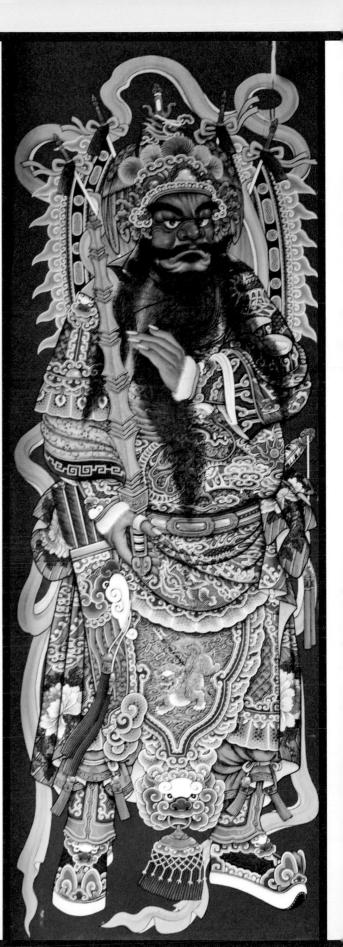

友謙師為澎湖當地首席畫師，其畫法傳承自父親黃文華的傳統樣式，惜文華師作品今已無留。友謙師以細膩線條著稱，畫風亦獨創一格，人物融入西畫的觀念與表現技巧，注重寫實及立體感，設色鮮豔。「濃眉大眼、怒目圓睜」，神情如真，令惡鬼喪膽而卻步。不僅在澎湖當地，也為台灣本島門神彩繪開創新視野。

尉遲恭面色焦黑，濃眉怒目、蒜頭鼻、大嘴，作拂鬚狀。身著文武甲，頭戴繡球盔，圍領巾、披膊、佩鑲玉腰帶、腹護、膝裙，足登雲頭靴。身後有飄帶、靠旗四支、扳指。手持金鞭，掛箭、佩劍。衣飾圖像有四爪龍、麒麟、戟、磬、牡丹花、鎖錦紋、雲紋。

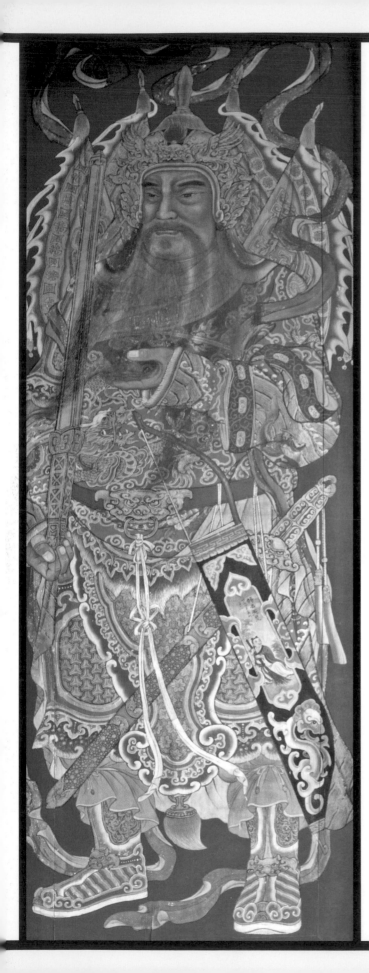

所在地		台南佳里震興宮
建築部位		三川殿明間

畫作年代	民國五十六年（1967）
畫　師	蔡草如（台南）

宗教類別	道教
主祀神	清水祖師、雷府大將、李府千歲
裝飾類別	彩繪
尺　寸	二五三 × 八七公分 × 二

秦叔寶

秦叔寶粉面、鳳眼、蒜頭鼻、手拂鬚，身著文武甲，頭戴繡球盔，圍領巾、披膊，佩鑲玉腰帶、腹護、膝裙，足登雲頭靴。身後有飄帶及靠旗四支，板指，玉佩。持金鐧，掛弓。弓劍袋上有童子持掃把掃地，書「掃去天災」。

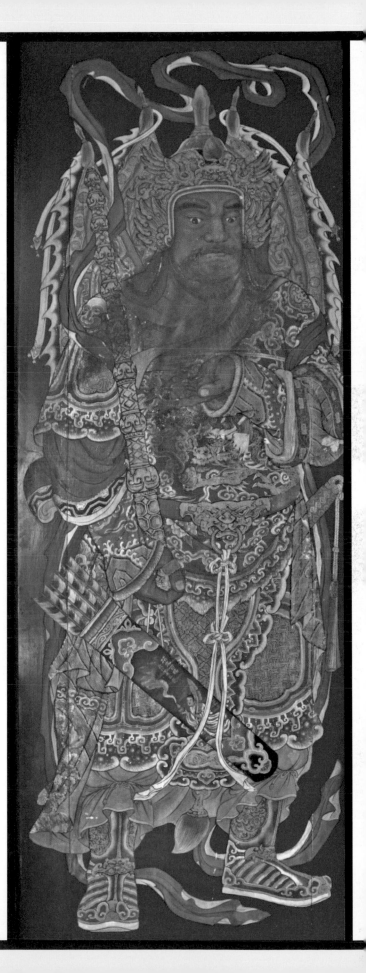

尉遲恭

尉遲恭，面如焦炭，濃眉、蒜頭鼻、厚唇，作托鬚狀。著文武甲，戴鳳頭繡球盔，圍領巾、披膊，佩鑲金腰帶，腹護，膝裙，足登雲頭靴。背有飄帶及靠旗四支。持金鞭，掛箭。劍袋上有童子手拿芭蕉與葫蘆、蝙蝠，書「招來百福」。

線條、色彩、構圖是欣賞門神畫作優劣最重要的因素，草如師掌握了要領，發揮其個人獨特的風格及特色。

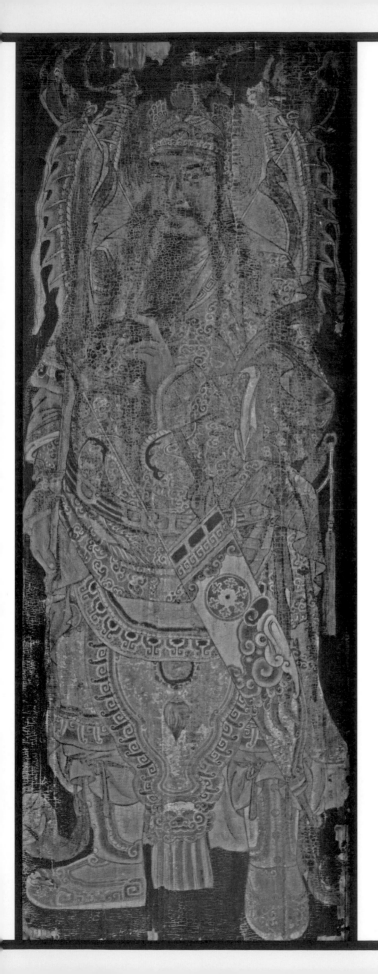

秦叔寶

所在地	畫作年代	宗教類別	主祀神
台南麻豆護濟宮	民國四十五年（1956）	道教	天上聖母

建築部位	畫師	裝飾類別	尺寸
三川殿明間	陳玉峰（台南）	彩繪	二五一 × 六三公分 × 二

秦叔寶粉面、鳳眼、蒜頭鼻，作拂鬚狀。身著文武甲，頭戴繡球盔，圍領巾、披膊，佩鑲玉腰帶、腹護、膝裙，足登雲頭靴。衣飾配件有飄帶、靠旗四支。手持金鐧，掛弓。衣飾圖像為四爪龍、鎖錦紋、雲紋。

玉峰師門神人物造像特徵，多為身寬體碩，呈現雍容富貴、穩重莊嚴，臉部飽滿豐潤，造型溫文儒雅、氣宇軒昂，每見其作品總令人驚艷讚嘆。

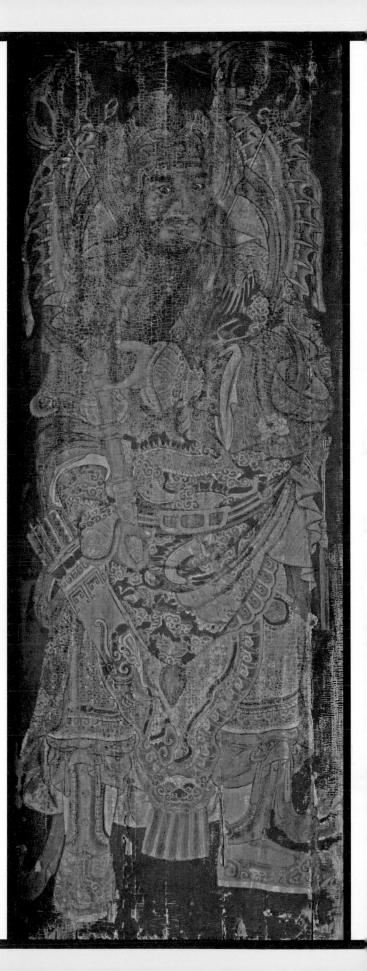

尉遲恭

尉遲恭粉面，濃眉、怒目圓睜，厚唇、蒜頭鼻，作托鬚狀。身穿文武甲，頭戴鳳頭繡球盔，圍領巾、披膊，佩鑲玉腰帶，腹護、膝裙，足登雲頭靴。附飄帶，靠旗四支。手持金鞭，掛箭。衣飾圖像有四爪龍、鎖錦紋、雲紋。

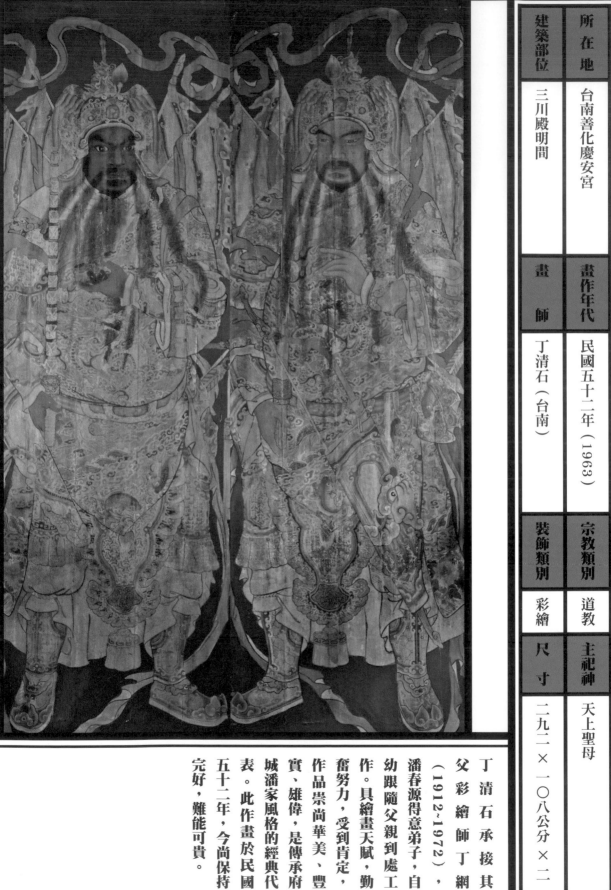

所在地	台南善化慶安宮	畫作年代	民國五十二年（1963）
建築部位	三川殿明間	畫　師	丁清石（台南）
		宗教類別	道教
		主祀神	天上聖母
裝飾類別	彩繪		
尺　寸	二九二×一○八公分×二		

丁清石承接其父彩繪師丁網（1912~1972），潘春源得意弟子，自幼跟隨父親到處工作。具繪畫天賦，勤奮努力，受到肯定，作品崇尚華美、豐實、雄偉，是傳承府城潘家風格的經典代表。此作畫於民國五十二年，今尚保持完好，難能可貴。

建築部位	所在地
大殿明間	高雄湖內李聖宮
畫　師	畫作年代
陳秋山（花蓮）	民國八十五年（1996）
裝飾類別	宗教類別
彩繪	道教
尺　寸	主祀神
二八〇×九四公分×二	五府千歲

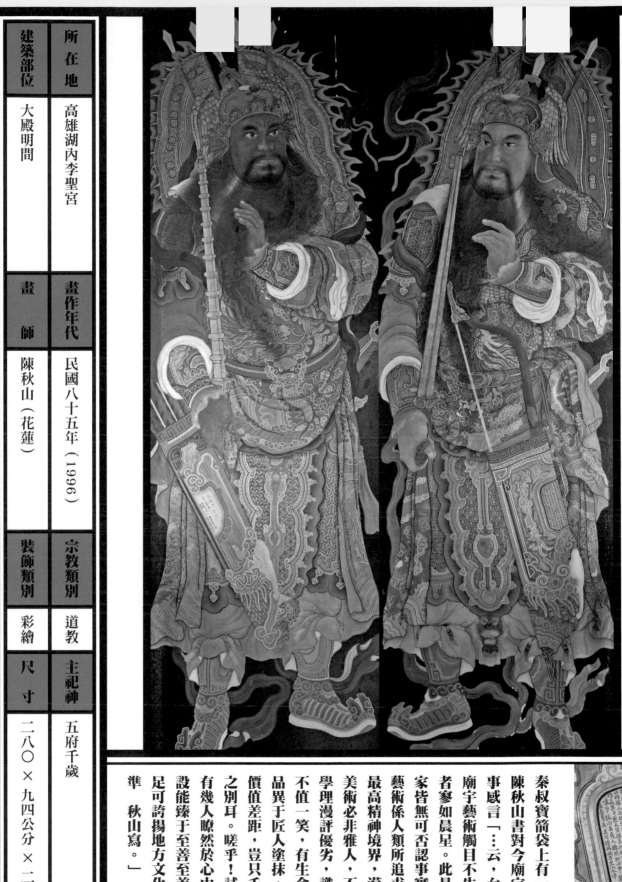

秦叔寶箭袋上有一篇陳秋山書對今廟宇藝事感言「…云，台灣廟宇藝術觸目不生厭者寥如晨星。此是行家皆無可否認事實。藝術係人類所追求的最高精神境界，漠視美術必非雅人，不依學理漫評優劣，識者不值一笑，有生命作品異于匠人塗抹，其價值差距，豈只千里之別耳。嗟乎！試問有幾人瞭然於心中，設能臻于至善至美，足可誇揚地方文化水準　秋山寫。」

建築部位	所在地		
大廳明間	新竹新埔張氏家廟		

畫師	畫作年代		
王妙舜（台南）	民國六十六年（1977）		

裝飾類別	宗教類別		
彩繪	家祠		
尺寸	主祀神		
不詳	張氏歷代祖先		

秦叔寶、尉遲恭均似年輕勇士，一位鳳眼棕臉、一位黑臉圓睜眼，分執鞭與鋼、腰配箭袋與弓箭。持鬚、頭戴武盔、著戎裝，披戰袍。戰袍特殊，未勾旗幟、頭戴武盔、背插以金線，卻細描衣飾，袍上無龍鳳等圖案，雖素雅依然威猛雄偉。此為府城潘麗水一派風格。位於地方小鎮能有此氣勢恢弘之佳作，畫師王妙舜可謂青出於藍，令人敬佩。

建築部位	所在地	
三川殿明間	屏東公館鎮山宮	
畫　師	畫作年代	
洪振仁（屏東）、張義文（高雄）	民國一○一年（2012）	
裝飾類別	宗教類別	
彩繪	道教	主祀神
尺　寸	鎮海六元帥	
不詳		

一位年輕有明日之星
架勢的藝師——洪振
仁，從傳統彩繪中傳
承，但勇於創新，執
著追求完美，人物畫
作，以性情為妙，重
傳神、畫形寫意，門
神畫作獨領風騷，只
為宗教藝術能更上一
層樓，不使畫作落俗
套，希望能以超常的
才能，精美的圖藝，
推向一個嶄新的畫藝
世界。可貴的讓一群
藝師（武吉、義文、
易諶、邱惠美）共同
發揮所長，正創造出
傳統廟宇彩繪新歷
史。

所在地	新北金山慈護宮			宗教類別	道教
建築部位	三川殿明間			主祀神	天上聖母
畫作年代	民國六十年（1971）			裝飾類別	彩繪
畫　師	【秦叔寶】許連成（三重） 【尉遲恭】莊武男（落款莊文星）（淡水）			尺　寸	不詳

此為「拚場」下的作品，今已少見，廟左右邊分別委託不同師傅承造，目的就是要讓箇中好手互相較勁，內行人從門面即可以看出承繪者的功夫優劣。兩方的畫風均屬於中國傳統畫法，由墨線勾勒輪廓，後填色，強調線條流暢之美感。衣飾工整，圖案繁複，顯得略拘束嚴謹，但熱鬧華麗氣勢，也使人讚賞。這對作品都是畫師們生命史上最精彩，最用心的代表佳作，盼望廟方能重視，好好保存。

建築部位	所在地	
三川殿明間	台南中寮天后宮	
畫師	畫作年代	
蔡龍進（雲林）	民國六十七年（1978）	
裝飾類別	宗教類別	主祀神
彩繪	道教	天上聖母
尺寸		
不詳		

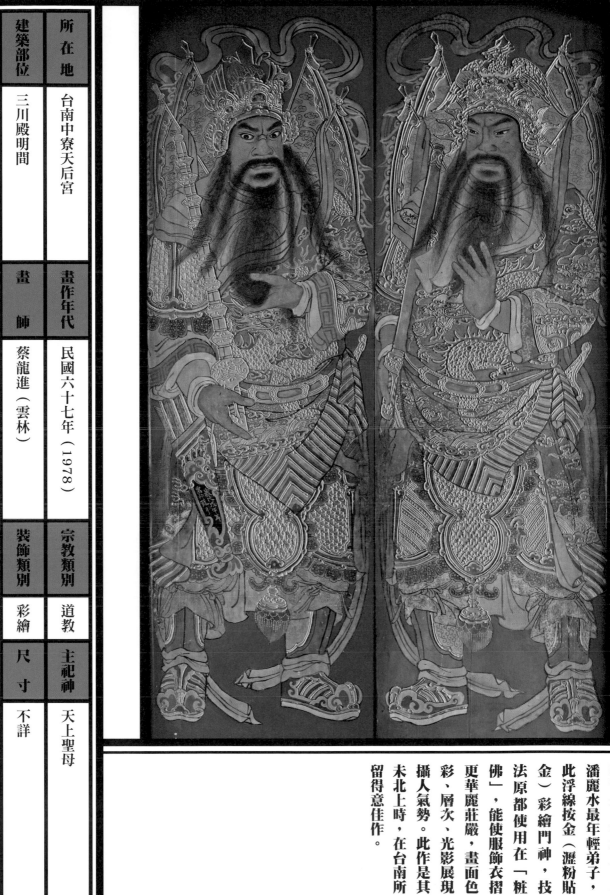

蔡龍進，雲林人，為潘麗水最年輕弟子，此浮線按金（瀝粉貼金）彩繪門神，技法原都使用在「粧佛」，能使服飾衣摺更華麗莊嚴，畫面色彩、層次、光影展現攝人氣勢。此作是其未北上時，在台南所留得意佳作。

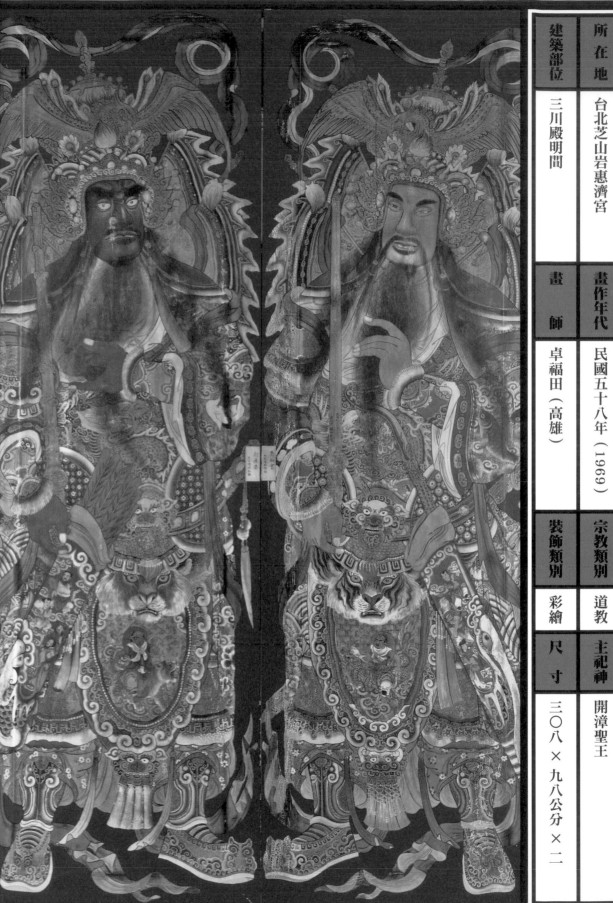

建築部位	所在地			
三川殿明間	台北芝山岩惠濟宮	畫作年代		
	畫師	民國五十八年（1969）		
	卓福田（高雄）	宗教類別	主祀神	
	裝飾類別	道教	開漳聖王	
	彩繪	尺寸		
		三〇八×九八公分×二		

秦叔寶、尉遲恭

建築部位	所在地
三川殿明間	苗栗中港慈裕宮
畫　師	畫作年代
【原作】李登勝（新竹）、劉水源（豐原） 【重修】蕭政德（竹圍）1998年重修對場	不詳
裝飾類別	宗教類別
彩繪	道教
尺　寸	主祀神
二六五×九二公分×二	天上聖母

建築部位	所在地		
三川殿明間	台中林氏宗祠	畫作年代	畫師
		民國十三年（1924）	郭新林（鹿港）
		宗教類別	裝飾類別
		家祠	彩繪
		主祀神	尺寸
		林氏歷代祖先	三二五×一〇〇公分×二

建築部位	所在地
三川殿明間	花蓮壽豐國聖廟

畫師	畫作年代
劉奇（花蓮）	民國六十五年（1976）

裝飾類別	宗教類別
彩繪	道教

尺寸	主祀神
不詳	鄭成功

所在地	台北汐止拱北殿
建築部位	一樓山門明間
畫作年代	民國五十五年（1966）
畫師	不詳
宗教類別	道教
主祀神	孚佑帝君（呂洞賓）
裝飾類別	彩繪
尺寸	二六六 × 七〇公分 × 二

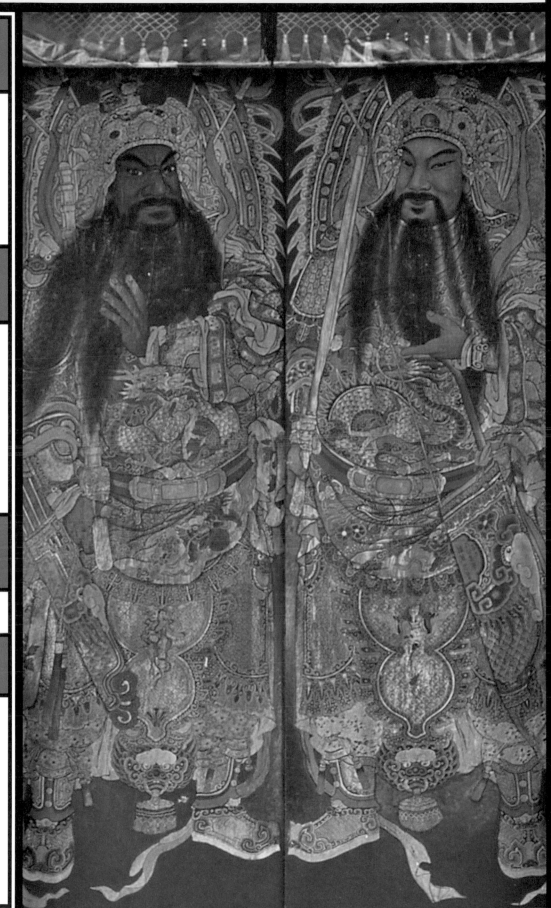

建築部位	所在地
三川殿明間	嘉義朴子春秋武廟

畫師	畫作年代
潘麗水（台南）	民國五十三年（1964）

裝飾類別	宗教類別
彩繪	道教

尺寸	主祀神
二九〇×八六公分×二	關聖帝君

門神的典故與類型

秦叔寶、尉遲恭

台灣門神圖錄

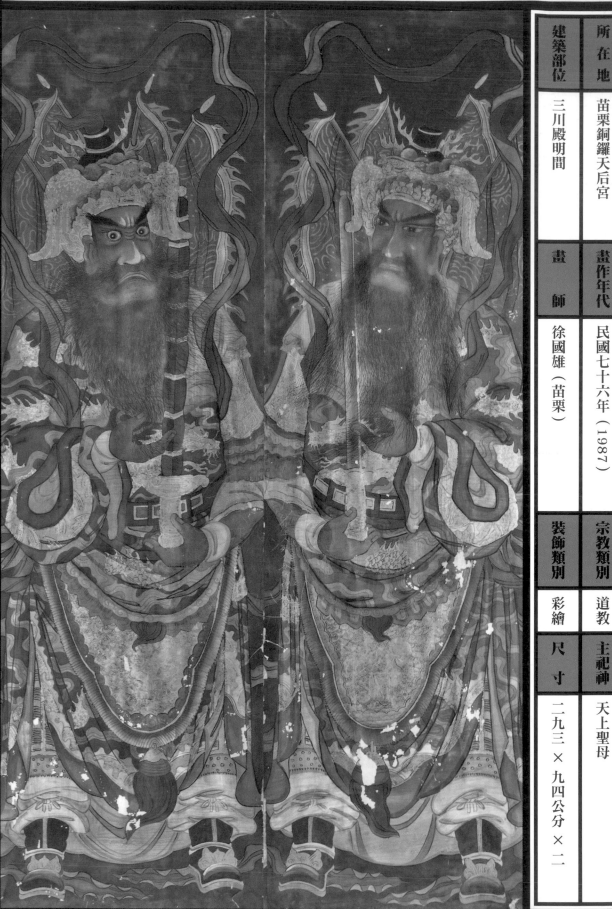

秦叔寶、尉遲恭

建築部位	所在地		
三川殿明間	苗栗銅鑼天后宮		

	畫師	畫作年代	
	徐國雄（苗栗）	民國七十六年（1987）	

裝飾類別	宗教類別		
彩繪	道教		
尺寸	主祀神		
二九三×九四公分×二	天上聖母		

秦叔寶、尉遲恭

建築部位	所在地
三川殿明間	金門水頭金水寺
畫　師	畫作年代
不詳	民國八十三年（1994）
裝飾類別	宗教類別
彩繪	道教
尺　寸	主祀神
不詳	關聖帝君

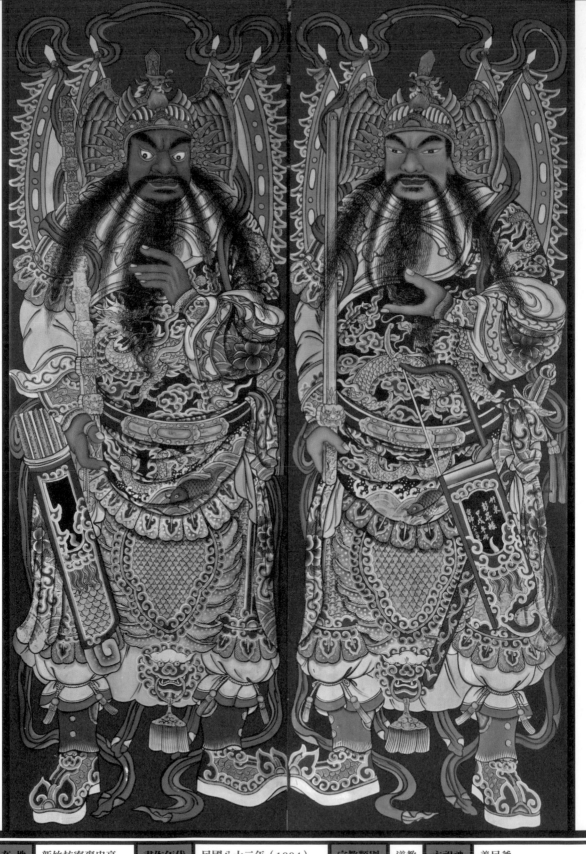

所 在 地	新竹枋寮褒忠亭	畫作年代	民國八十三年（1994）	宗教類別	道教	主祀神	義民爺
建築部位	三川殿明間	畫　師	彭昇楙（竹東）	裝飾類別	彩繪	尺　寸	二八八 × 九六公分 × 二

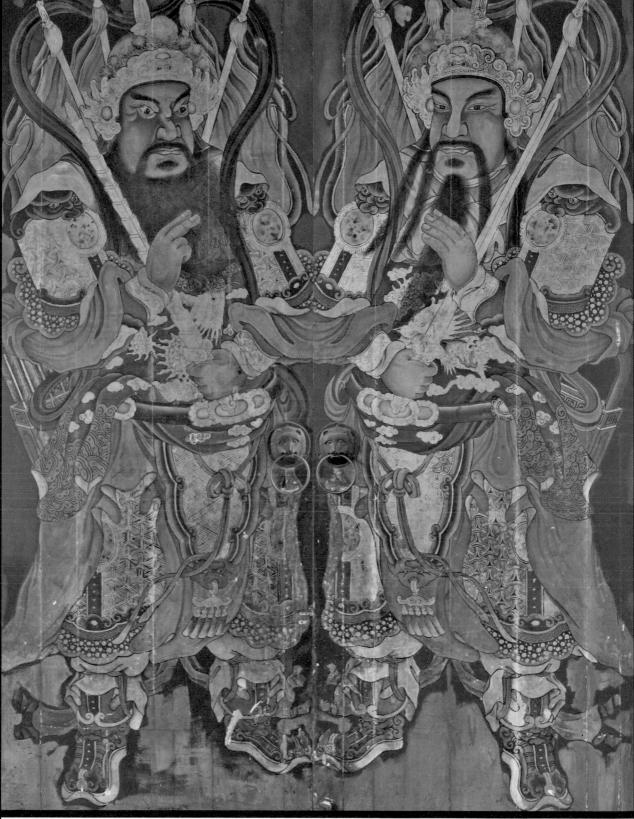

所 在 地	彰化鹿港三山國王廟	畫作年代	民國五十八年（1969）	宗教類別	道教	主祀神	三山國王
建築部位	三川殿明間	畫　師	王錫河（雲林）	裝飾類別	彩繪	尺　寸	二七〇 × 九四公分 × 二

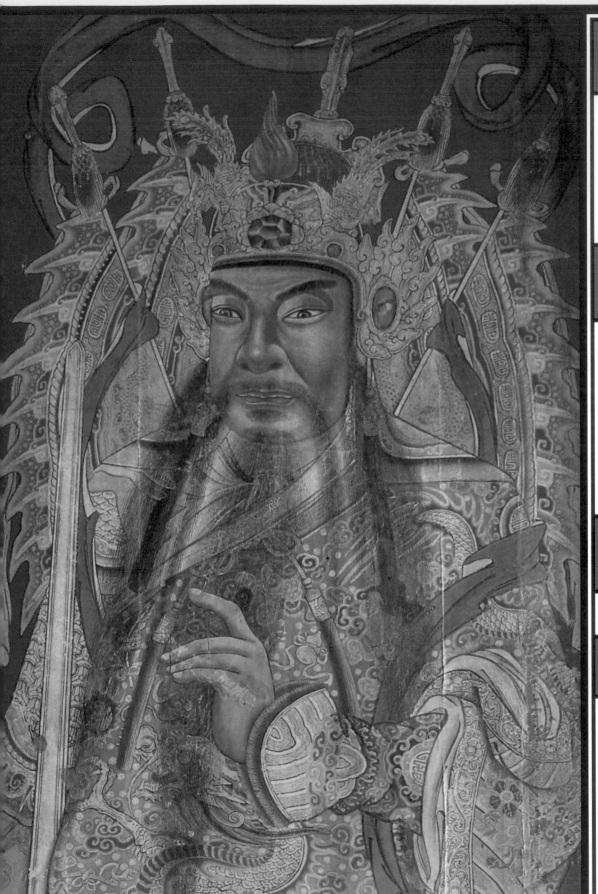

所在地	台北士林慈誠宮
畫作年代	民國五十年（1961）
宗教類別	道教
主祀神	天上聖母

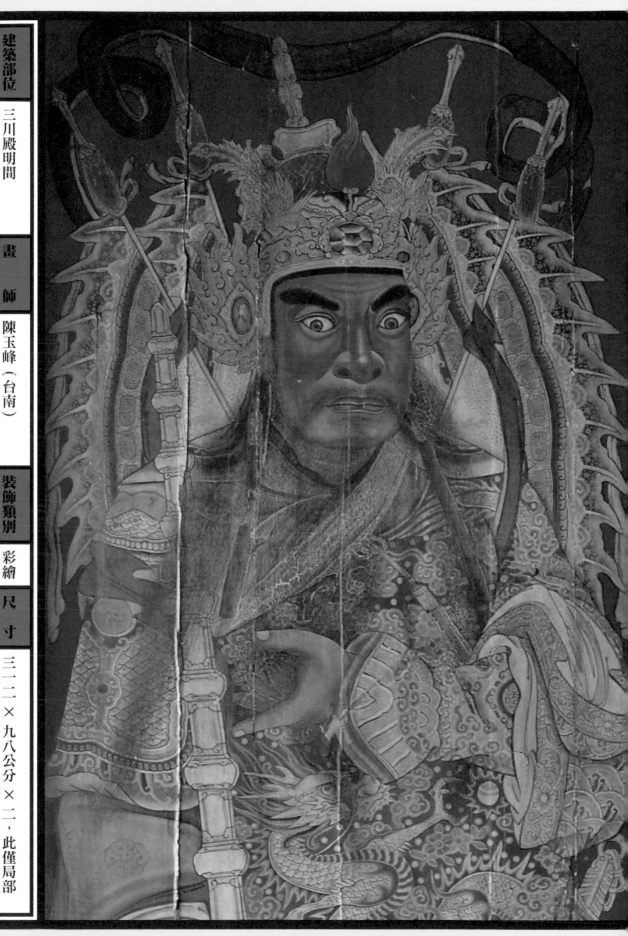

建築部位

三川殿明間

畫　師

陳玉峰（台南）

裝飾類別

彩繪

尺　寸

三二二×九八公分×二，此僅局部

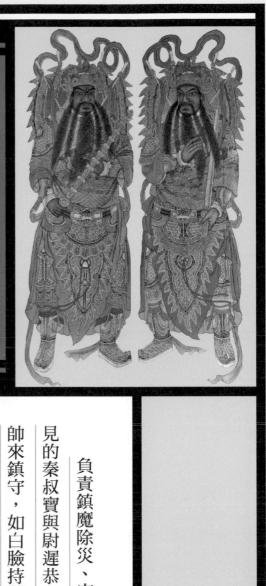

四大元帥

負責鎮魔除災、守護門禁安全的武門神，除了最常見的秦叔寶與尉遲恭，道教廟宇的武門神多喜以四大元帥來鎮守，如白臉持劍的康元帥、黑面持鐧的趙元帥、青面紅鬚的殷元帥、持劍又抱小孩的高元帥。

其實，民間廟宇的武門神往往有多種組合，但幾乎全是玄天上帝所率領的三十六官將中任選四位搭配而成。武門神由於職責所在，多半手持刀槍劍戟、斧鉞鉤叉、鞭鐧錘爪、鐺棍槊棒、拐子、流星錘等各式兵器。

所在地	台南北極殿
建築部位	三川殿次間
畫作年代	民國五十九年（1970）
畫師	潘麗水（台南）
宗教類別	道教
主祀神	玄天上帝
裝飾類別	彩繪
尺寸	三〇七×七〇公分×四

康元帥 趙元帥

康元帥（康妙威），手持金鐧。

趙元帥（趙公明），面如鍋底，手持金鐧。

兩人同樣身著全武甲，頭戴鳳頭盔，圍領巾、披膊、鎧甲，佩鑲玉腰帶、身甲、腹護、膝裙，足登雲頭靴。身後有飄帶、靠旗四支。

康妙威、趙公明、高友乾、李興霸等四大官將，此指《封神演義》中的四聖大元帥，同為鎮守玉帝凌霄寶殿的武士。四位元帥臉色各異，以青、紅、灰、棕表現，眉眼嘴亦各展現不同的威儀，或雄壯強勁、驍勇豪爽，或儀表雍容，或凜然正色。有武將萬夫莫敵之氣魄。

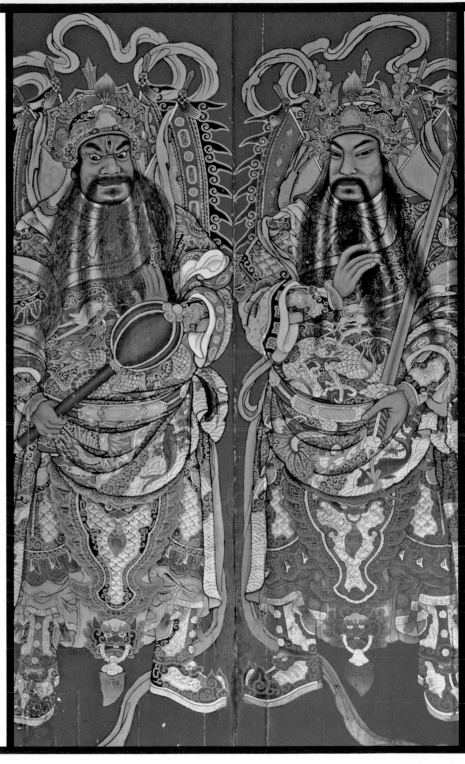

高元帥
李元帥

高元帥（高友乾），手持寶劍。

李元帥（李興霸），面如藍靛，手持金瓜錘。兩人皆身著全武甲，頭戴鳳頭盔，圍領巾、披膊、鎧甲，佩鑲玉腰帶、身甲、腹護、膝裙，足登雲頭靴。身後有飄帶、靠旗四支。

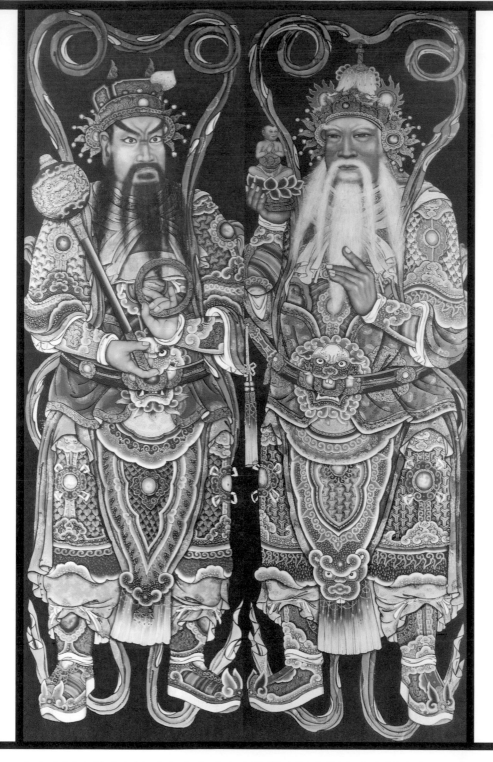

項目	內容	項目	內容
所在地	台北大龍峒保安宮	畫作年代	民國九十二年（2003）
建築部位	三川殿龍門、虎門	宗教類別	道教
畫　師	劉家正（石牌）	主祀神	保生大帝
裝飾類別	彩繪		
尺　寸	二六五×七〇公分×四		

高元帥 溫元帥

高元帥（高友乾）粉面、白眉鳳眼、白五髯，左手撫鬚，右手托孩童。

溫元帥（溫瓊）青綠面、濃眉圓睛、赤眉、赤五髯，右手執金錘，左手拿金環。兩人皆著全武甲，戴頭盔，圍領巾、披膊，佩獅首腰帶、腹護、膝裙，足登雲頭靴，身後有飄帶。

保安宮的四位大元帥並沒有用靠旗來增強氣勢。高元帥是位白鬚和藹的老者；溫元帥橫眉怒目，一副義憤填膺的神情，展現十足威嚴；趙元帥國字臉，炯炯有神的眼神表現剛毅的性格；康元帥則眼角上吊，神情至誠，臉色紅潤，表露出急公好義的儀態。此四位門神原為許連成畫師所繪，民國九十二年劉家正畫師重新彩繪。

趙元帥
康元帥

趙元帥（趙公明）
黑面、濃眉圓睛、
蒜頭鼻、厚唇、留
黑五髯，左手持金
珠，右手執金鐧。

康元帥（康妙威）
赤面、鳳眼、蒜頭
鼻、留黑五髯，右
手執寶劍，左手結
手印。兩位均著全
武甲，戴頭盔，圍
領巾、披膊，佩獅
首腰帶、腹護、膝
裙，足登雲頭靴，
身後有飄帶。

建築部位	所在地		
三川殿次間	台南大甲慈濟宮		
	畫作年代	畫師	
	民國九十五年（2006）	陳秋山（花蓮）	
	宗教類別	裝飾類別	
	道教	彩繪	
	主祀神	尺寸	
	保生大帝	不詳	

秋山師門神人物，如同身穿古裝的現代人附身。人物神情刻劃生動，從眼鼻口中強烈描繪每位的個性，作品均以思想、情感及技巧三者完美的結合。（本照片由陳秋山提供）

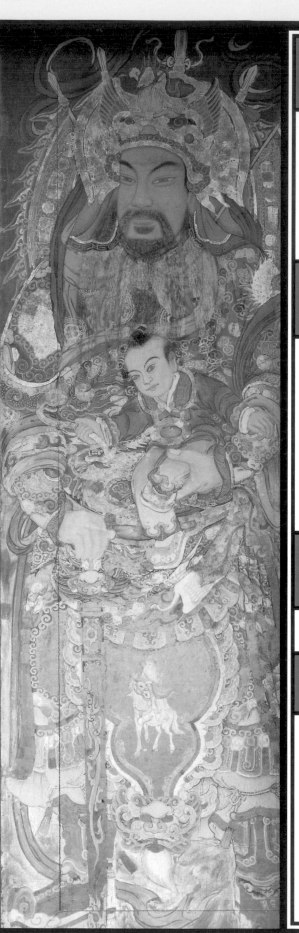

所在地　雲林台西安海宮

畫作年代　民國六十九年（1980）

宗教類別　道教　主祀神　天上聖母

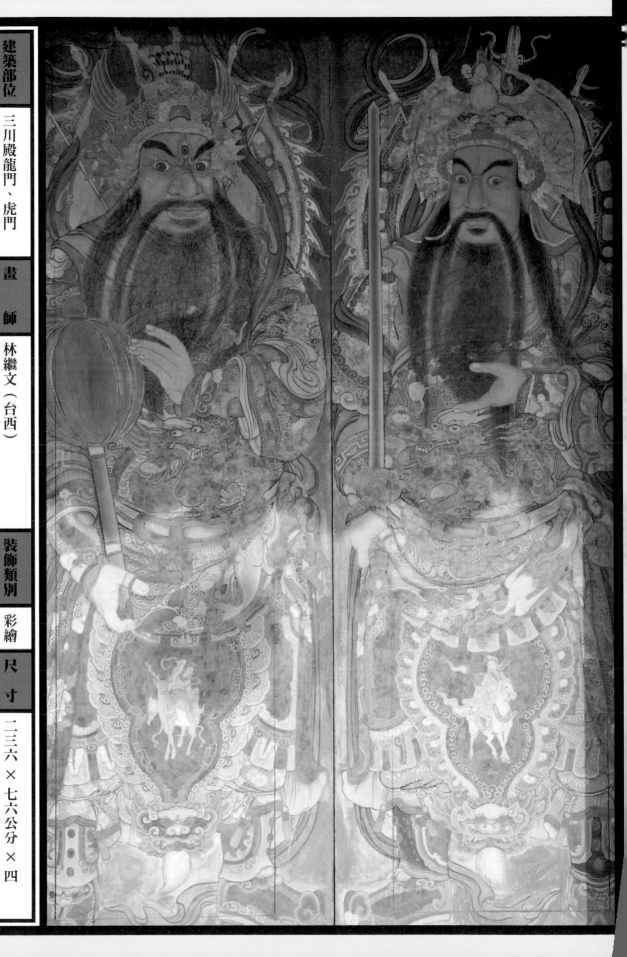

四大元帥

建築部位	三川殿龍門、虎門
畫　師	林繼文（台西）
裝飾類別	彩繪
尺　寸	二三六×七六公分×四

左頁圖片出處：

所在地：台北醒心宮
建築部位：二樓三教寶殿明間
畫作年代：民國六十七年（1978）
畫師：郭佛賜（鹿港）

韋馱、伽藍

韋馱護法姓韋名琨，生即聰慧，早離塵欲，清淨梵行，修童真業，護持佛法最力，為釋迦牟尼佛的侍從，世稱韋將軍。傳說曾有邪魔搶走了佛陀舍利，還好及時被韋馱菩薩奮力追回，才免於落入邪魔之手。韋馱造像多為英俊少年將軍，身穿甲冑、手執金剛杵。

「伽藍」泛指佛寺或僧眾所住的園林，護衛伽藍的神就是伽藍神。《釋氏要覽》云，有十八神護衛伽藍，即美音、梵音、天鼓、歎妙、歎美、摩妙、雷音、師子、妙歎、梵響、人音、佛奴、頌德、廣目、妙眼、徹聽、徹視、遍視等。但台灣廟宇多以關公為伽藍護法，因民間崇拜其義薄雲天，且傳說於隋朝時，曾有僧人建寺廟，關公托夢欲皈依佛教，請其引渡受戒，故而超升天界成為佛教的護法神。

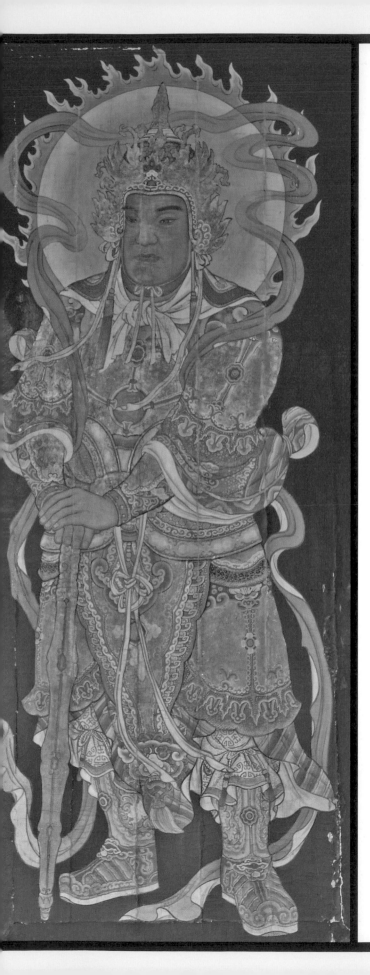

韋馱

所在地	畫作年代	宗教類別	主祀神
台南開元寺	民國六十一年（1972）	佛教	釋迦牟尼佛

建築部位	畫　師	裝飾類別		尺　寸
三川殿明間	蔡草如（台南）	彩繪		二九五×一二〇公分×二

韋馱貌若少年，膚色粉白，神韻溫和，鳳眼細長柔美，無髯。著全武甲，頭戴鳳頭盔，圍領巾、披膊，佩鑲玉腰帶、腹護、膝裙，足登雲頭靴。身後有頭光及飄帶，雙手交疊撐住金剛杵。

伽藍

伽藍赤面，濃眉圓睛，蒜頭鼻，厚唇留鬚。著全武甲，戴鳳頭盔，圍領巾、披膊、佩鑲玉腰帶、腹護、膝裙，足登雲頭靴。身後有頭光及飄帶。右手作捻鬚狀，左手執斧鉞。

此為蔡草如的代表作。構圖上有別於常見的門神彩繪，較之減少墨線勾勒，而以間色的色彩處理，紋飾亦較繁複，衣帶飄動韻律可見。頭光光圈明亮，邊有火燄熾烈，以顯示神威。

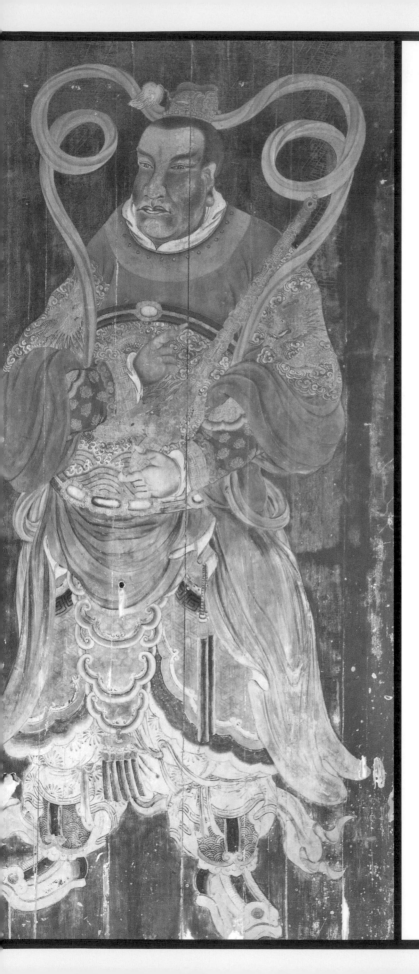

韋馱

所在地	彰化鹿港龍山寺	畫作年代	民國五十三年（1964）	宗教類別	佛教
建築部位	五門殿明間	畫師	郭新林（鹿港）	主祀神	觀世音菩薩
				裝飾類別	彩繪
				尺寸	約二六四×一一〇公分×二

韋馱貌若少年，膚色粉白，神韻溫和，鳳眼細長柔美，無鬚，右手持法印，左手握金鋼。著全武甲，頭戴束髮冠，俗稱「太子冠」，圍披膊，佩鑲玉腰帶、腹護、膝裙，足登雲頭靴，身後有飄帶。

伽藍

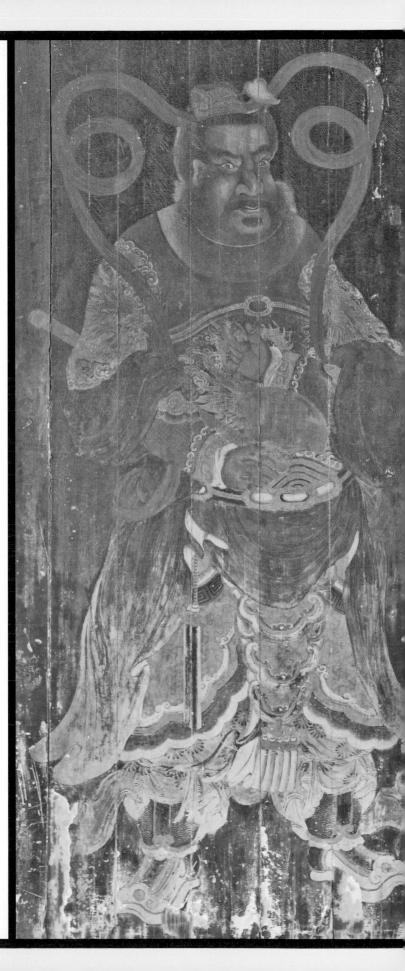

伽藍面色如焦，貌近中年，濃眉瞪眼，一臉腮鬚，左手持法印，右手握鞭。著全武甲，頭戴束髮冠，俗稱「太子冠」，圍披膊，佩鑲玉腰帶、腹護、膝裙，足登雲頭靴，身後有飄帶。

此作被讚為「鹿港風格」代表。當年郭新林接此任務時，廟方無法給付足夠工資，但他仍與其姪郭佛賜歷經七年才完成此畫作。為了有別於大殿門神，特將三川殿「韋馱、伽藍」的容貌、服飾、持物等異於一般造型，如韋馱臉部增加明暗光影，使其更具立體感；設色溫潤，增其風采神韻，呈現唐宋道釋人物畫的寫實作風。

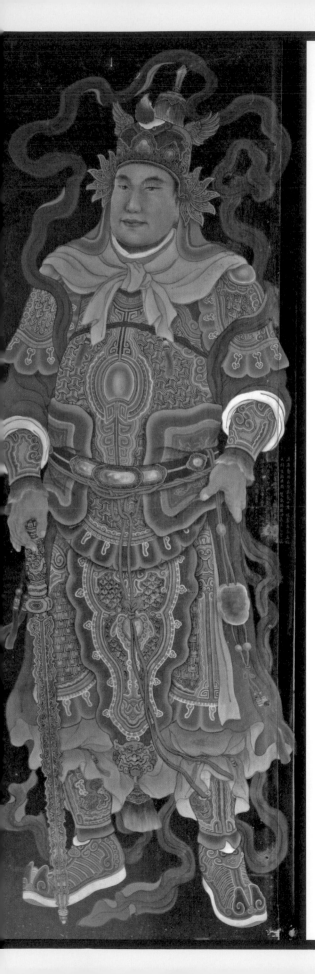

韋馱

所在地	建築部位
桃園楊梅回善寺	三川殿明間

畫作年代	畫師
民國八十八年（1999）	陳秋山（花蓮）

宗教類別	裝飾類別
佛教、道教	彩繪

主祀神	尺寸
觀世音菩薩、關聖帝君	二四四×八三公分×二

韋馱貌若少年，膚色粉白，神韻溫和，鳳眼細長柔美，無鬍。著全武甲，頭戴鳳頭盔，圍領巾，披膊，佩鑲玉腰帶，腹護，膝裙，足登雲頭靴。身後有飄帶，右手撐住金剛杵。

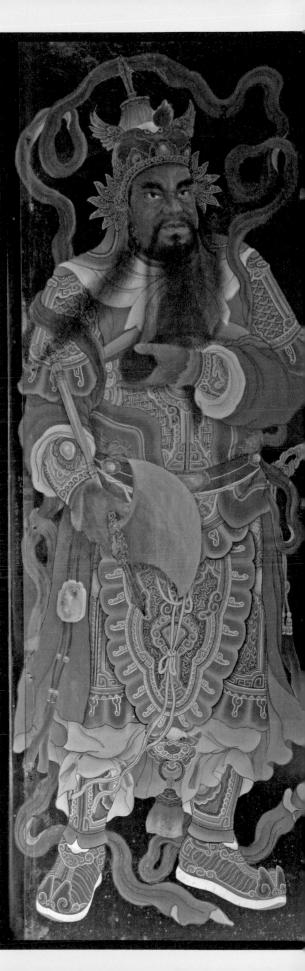

伽藍

伽藍赤面，濃眉圓睛，蒜頭鼻，厚唇留鬚。著全武甲，戴鳳頭盔，圍領巾，披膊，佩鑲玉腰帶，腹護，膝裙，足登雲頭靴。身後有飄帶。左手作捧鬚，右手提斧鉞。

秋山師熱愛繪畫，但為糊口而走入廟宇彩繪這行，以藝術創作的心情，摸索研究廟宇彩繪，憑過去累積的閱讀經歷，建立深厚的知識涵養，加上他從年輕即開始作畫（1933年生），到老年還有旺盛的學習、思考及勇於突破創新的心，如人物的刻畫，表情、肢體動作……創作出獨特的風格。

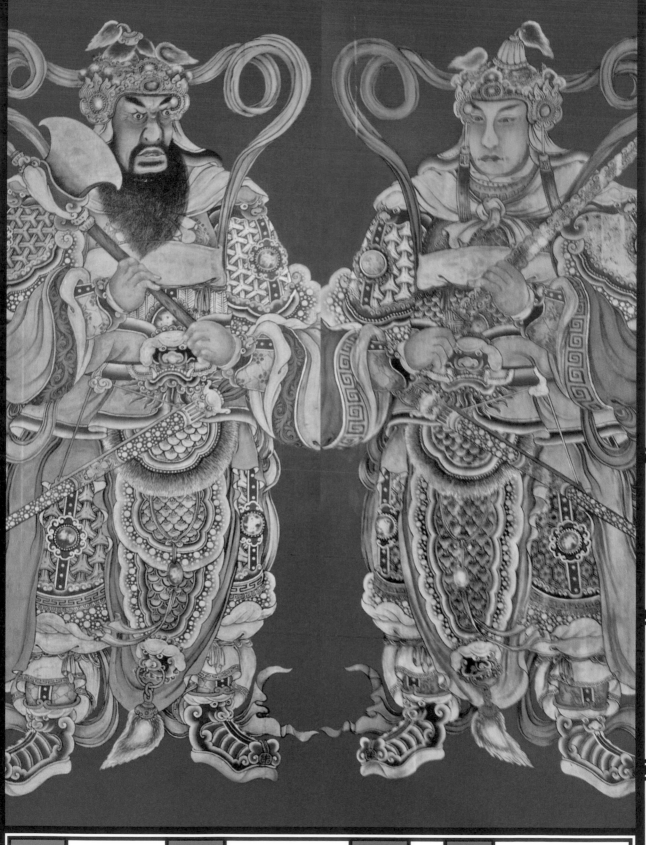

所 在 地	台北醒心宮	畫作年代	民國六十七年（1978）	宗教類別	道教	主祀神	孚佑帝君（呂洞賓）
建築部位	二樓三教寶殿明間	畫　師	郭佛賜（鹿港）	裝飾類別	彩繪	尺　寸	二二六 × 一〇二公分 × 二

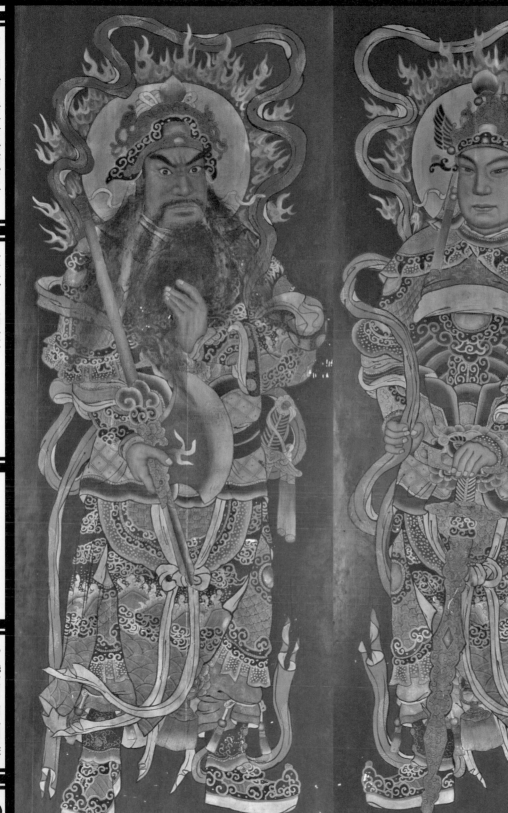

所 在 地	雲林西螺下湳里缽子寺	畫作年代	約民國七十九年（1990）	宗教類別	佛教	主祀神	觀世音菩薩
建築部位	三川殿明間	畫　師	劉家正（石牌）	裝飾類別	彩繪	尺　寸	不詳

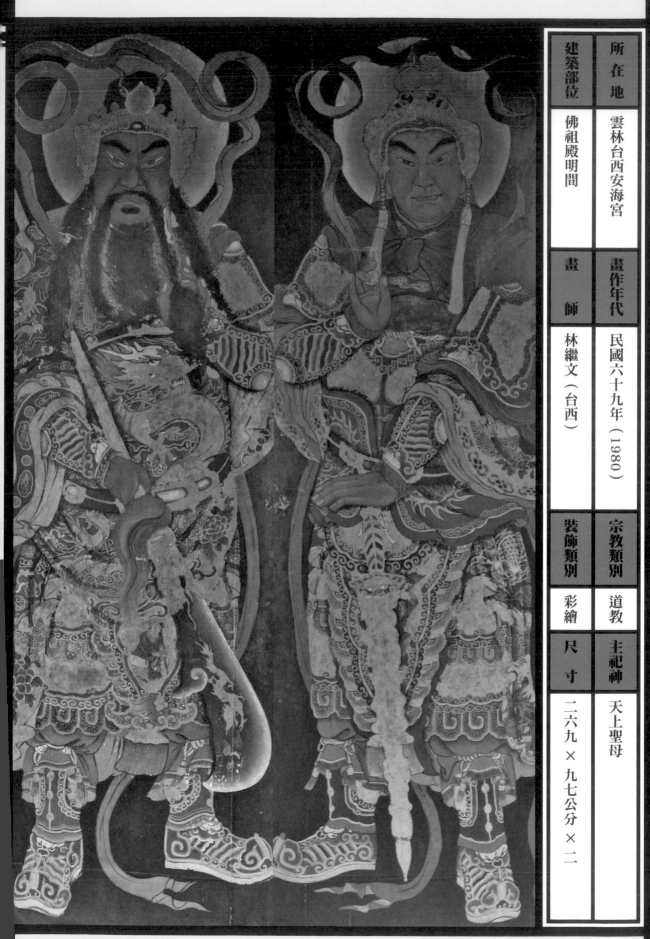

建築部位	所在地		韋馱、伽藍
佛祖殿明間	雲林台西安海宮		
畫　師	畫作年代		
林繼文（台西）	民國六十九年（1980）		
裝飾類別	宗教類別		
彩繪	道教		
尺　寸	主祀神		
二六九×九七公分×二	天上聖母		

韋馱、伽藍

建築部位	所在地
三川殿明間	雲林斗六真一寺

畫　師	畫作年代
郭田（嘉義）	民國七十九年（1990）

裝飾類別	宗教類別
彩繪	齋堂

尺　寸	主祀神
不詳	觀世音菩薩

哼哈二將

據說哼哈二將是密跡金剛護法神，也是釋迦牟尼佛的衛隊長。明代小說《封神演義》的作者根據於此，把哼哈二將引用為筆下人物，將其漢化成專門把守山門的金剛力士，成為兩員神將。

書上說，哼將鄭倫拜師學藝，只要將鼻一哼，聲如洪鐘，立噴白光兩道，可吸敵魂魄。哈將陳奇也得高人傳授，張口一哈，一道黃氣即出，吸敵魂魄。後姜子牙封神，哼哈二將被敕封鎮守西釋山門。

哼哈二將因形象威武凶猛，深得民間信賴，認為可以嚇走邪魔鬼怪，故立其像，以護衛宅院。

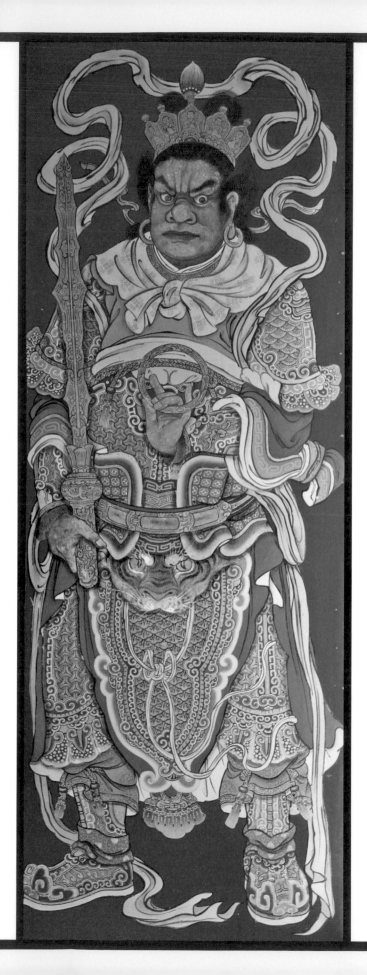

| 所在地 | 台南西華堂 |
| 建築部位 | 前殿邊門 |

| 畫作年代 | 民國六十四年（1975） |
| 畫　師 | 潘麗水（台南） |

宗教類別	佛教
裝飾類別	彩繪
主祀神	釋迦牟尼佛
尺　寸	二三六×七六公分×二

哼將鄭倫

哼將青臉、瞪眼、閉唇。著文武甲，頭戴寶冠（五佛冠），圍領巾、披膊，佩鑲玉腰帶、有虎圖像的腹護、膝裙，足登雲頭靴，身後有飄帶。右手執伏魔金剛杵，左手握乾坤環。

哈將陳奇

哈將紅臉、雙唇微開、露齒。著文武甲，頭戴寶冠（五佛冠），圍領巾、披膊，佩鑲玉腰帶、有豹圖像的腹護、膝裙，足登雲頭靴，身後有飄帶。右手執伏魔金剛杵，左手持定風珠。

哼將鄭倫，能鼻哼白氣制敵，一副閉嘴縮鼻似已卯足氣即將噴發狀；哈將陳奇，能口哈黃氣擒將，睜著銅鈴大眼，張嘴準備哈出致命黃氣。整幅畫作在莊嚴中帶著幾分諧趣，似已看盡人間百態不過一場戲。

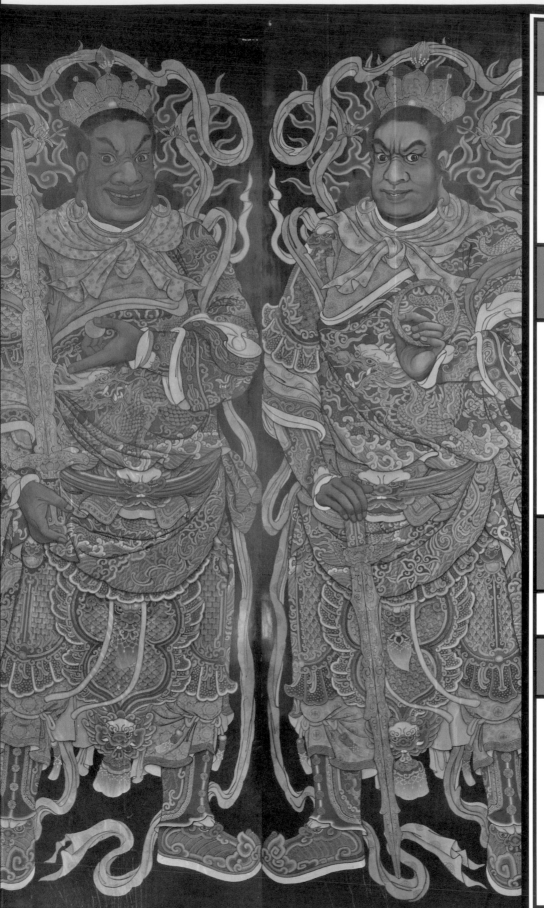

建築部位	所在地		
三川殿明間	台南關廟山西宮		

	畫師	畫作年代	
	潘麗水（台南）	民國七十一年（1982）	

	裝飾類別	宗教類別	
	彩繪	道教	主祀神 關聖帝君

	尺寸	
	不詳	

建築部位	所在地
三川殿明間	台南清水寺

畫師	畫作年代
潘麗水（台南）	民國六十三年（1974）

裝飾類別	宗教類別
彩繪	道教

尺寸	主祀神
二七二×九五公分×二	清水祖師

所在地			建築部位
台北汐止拱北殿	畫作年代	畫　師	二樓三川殿明間
	民國五十五年（1966）	不詳	
宗教類別			裝飾類別
道教	主祀神		彩繪
	孚佑帝君（呂洞賓）	尺　寸	二五二×七二公分×二

哼哈二將

建築部位	所在地
三川殿明間	台南大觀音亭
畫　師	畫作年代
陳壽彝（台南）	民國六十二年（1973），後曾修
裝飾類別	宗教類別
彩繪	佛教
尺　寸	主祀神
二五五×八六公分×二	觀世音菩薩

左頁圖片出處：

所在地：雲林北港朝天宮
建築部位：三川殿龍門、虎門
畫作年代：民國六十一年（1972）
畫師：陳壽彞（台南）

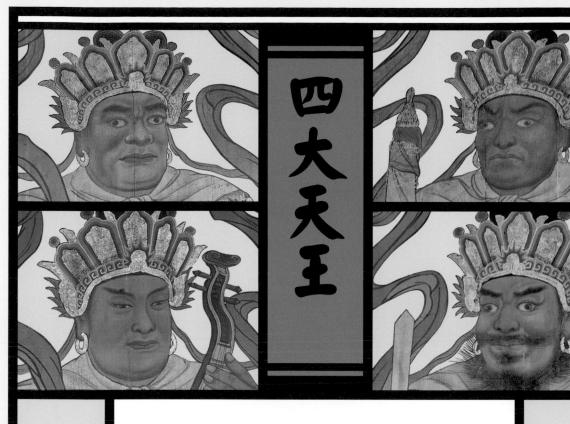

四大天王

「四大天王」又名四大金剛，常繪於佛寺左右門。

持劍的是南方增長天王，名毗琉璃，職司風、身青色，能令眾生護持佛法增長福報。抱琵琶的是東方持國天王，名多羅吒，職司調、身白色，慈悲為懷，保護眾生護持國土。拿傘的是北方多聞天王，名毗沙門，職司雨、身綠色，能制伏邪魔，護持眾生的財富。纏小龍（或花狐貂）的則是西方廣目天王，名毗留博文，職司順、身紅色，能用天眼觀世界，護持眾生平安。

四大天王皆有不同的屬性及職司，各司掌風、調、雨、順，護國安民，深得百姓的愛戴。

所在地	台南開元寺
建築部位	三川殿次間
畫作年代	民國六十一年（1972）
畫師	蔡草如（台南）
宗教類別	佛教
主祀神	釋迦牟尼佛
裝飾類別	彩繪
尺寸	二九五×七五公分×四

四大天王

由右至左，依序為「順、調、雨、風」四大天王。四人均著全武甲，頭束髮髻，戴寶冠，圍領巾、披膊，佩獅首腰帶、腹護、膝裙，足登雲頭靴。身後有頭光及飄帶。

西方廣目天王「順」，紅面、濃眉、圓睛、嘴角下沉、戴耳環，左手掌紫金花狐貂，右

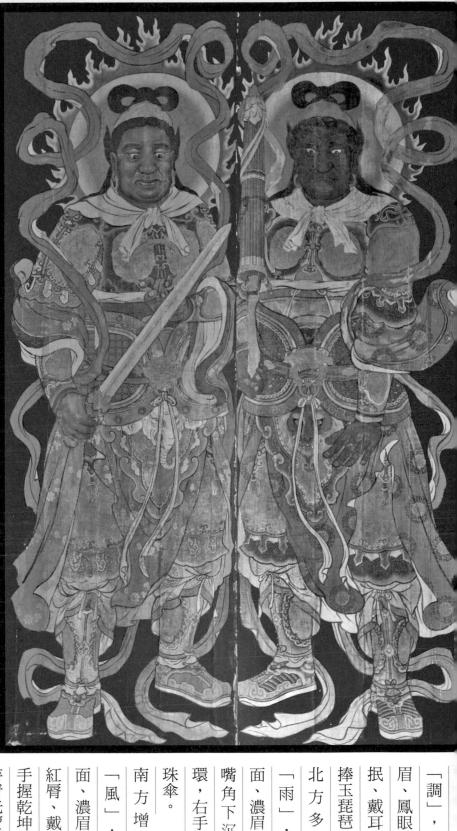

四位天王，面容顏色以青、紅、棕、白表現，象徵東西南北四方。草如師以西方廣目天王「順」，配東方持國天王「調」；北方多聞天王「雨」，配南方增長天王「風」，異於他人以「風、調、雨、順」排序。畫師利用眉眼嘴巴的變化來組合，做情感各異的表現，或嘴角下沉、上翹，或雙眉上揚、下壓，表現憂愁、愉悅、忿怒、安寧的神情。

「調」，粉面、濃眉、鳳眼、嘴角微抿、戴耳環，雙手捧玉琵琶。

北方多聞天王「雨」，深棕色面、濃眉、圓睛、嘴角下沉、戴耳環，右手捧混元珍珠傘。

南方增長天王「風」，暗青色面、濃眉、圓睛、紅脣、戴耳環，左手握乾坤圈，右手持青光寶劍。

所在地	彰化鹿港龍山寺
建築部位	五門殿次間
畫作年代	民國五十三年（1964）
畫師	郭新林（鹿港）
宗教類別	佛教
主祀神	觀世音菩薩
裝飾類別	彩繪
尺寸	二八〇×八四公分×四

四大天王

四位天王有粉面者、有焦面者，有濃眉怒目，或圓睛或鳳眼，蒜頭鼻，手作托鬚或撫鬚狀。

四人均著文武甲，頭戴繡球盔，圍領巾、披膊，佩鑲玉腰帶、腹護、膝裙，足登雲頭靴。

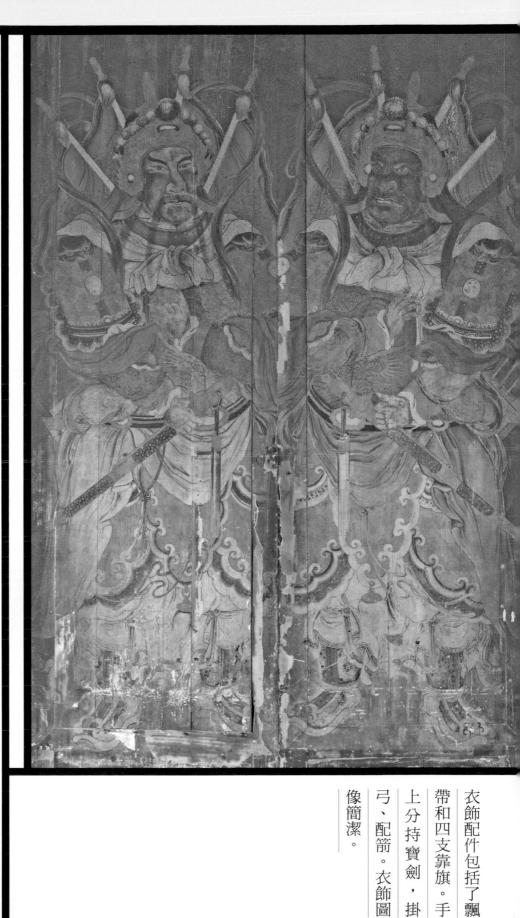

郭新林繪的四大天王全部手持寶劍，有別於一般身穿甲冑，並以寶劍、玉琵琶、混元珍珠傘、花狐貂來象徵「風調雨順」的雄壯天王武將造型。

此天王造型和門扉長度比例協調，五官體態和身段端莊嚴謹又不失靈活，衣飾依明制服儀考證，配飾意含祥瑞亦得宜，色彩雖經歲月淘洗而褪色，但依然可看出設色溫潤、用筆柔順流暢。

衣飾配件包括了飄帶和四支靠旗。手上分持寶劍，掛弓、配箭。衣飾圖像簡潔。

所在地	台北芝山岩惠濟宮	畫作年代	約民國五十八年（1969）	宗教類別	道教	主祀神	開漳聖王
建築部位	三川殿龍門、虎門	畫　師	【似】卓福田（高雄）	裝飾類別	彩繪	尺　寸	二六〇×六五公分×四

由右至左，依序為「風」、「調」、「雨」、「順」四大天王。右頁的「風」和「調」畫在龍邊的門（龍門）上，左頁的「雨」和「順」畫在虎邊的門（虎門）上。

「調」即持國天王，手捧玉琵琶；「雨」即多聞天王，手捧混元珍珠傘；「順」即廣目天王，手捧紫金花狐貂。惠濟宮的四大天王腳踏「酒、色、財、氣」四惡鬼，為其一大特色。

「風」即增長天王，手持乾坤圈與寶劍；

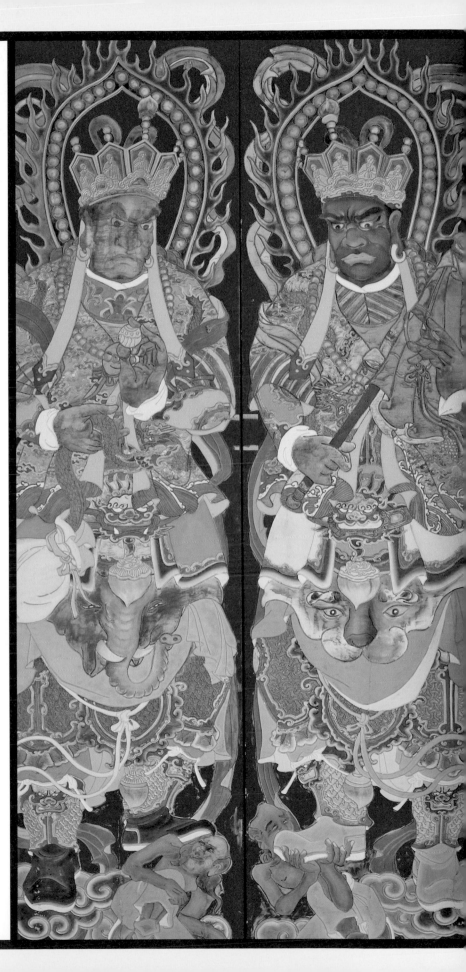

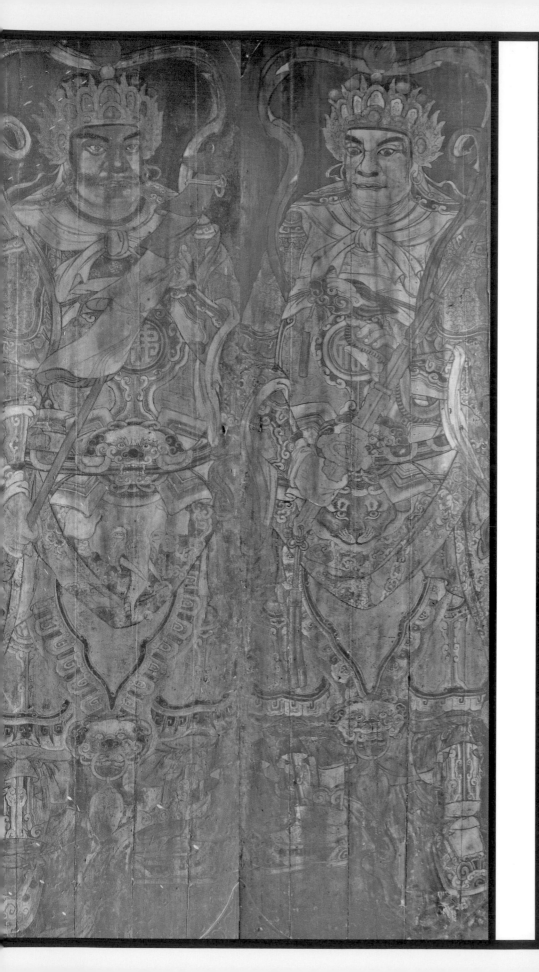

建築部位	所在地	
三川殿龍門、虎門	台北士林慈諴宮	

畫師	畫作年代	
陳玉峰（台南）	民國四十九年（1960）	

裝飾類別	宗教類別	
彩繪	道教	

尺寸	主祀神	
二五○×七○公分×四	天上聖母	

從右至左，依序為「順」、「雨」、「調」、「風」四人天王，合組「風調雨順」寓意。

「順」即廣目天王，手持小龍；「雨」即多聞天王，手捧混元珍珠傘；「調」即持國天王，手捧玉琵琶；「風」即增長天王，手持乾坤圈與寶劍。

右頁的「順」和「雨」天王，繪於龍門上。左頁的「風」和「調」天王，繪於虎門上。

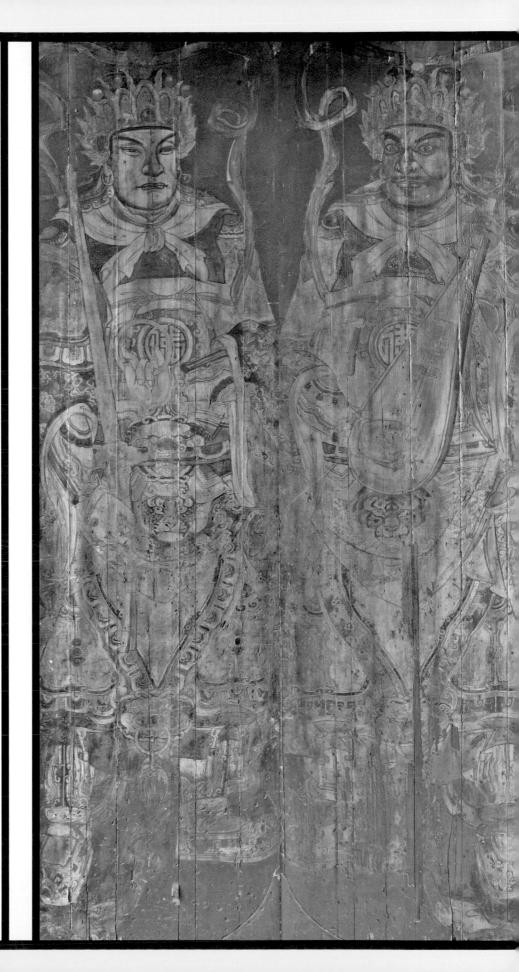

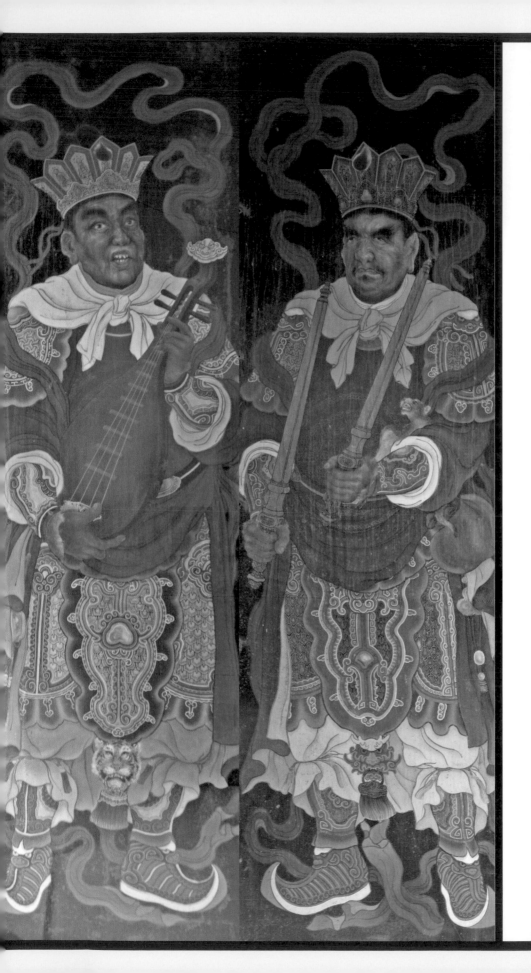

建築部位	所在地
三川殿次間	桃園楊梅回善寺

	畫作年代
畫　師	
陳秋山（花蓮）	民國八十八年（1999）

裝飾類別	宗教類別
彩繪	佛教、道教

尺　寸	主祀神
二四四×七二公分×四	觀世音菩薩、關聖帝君

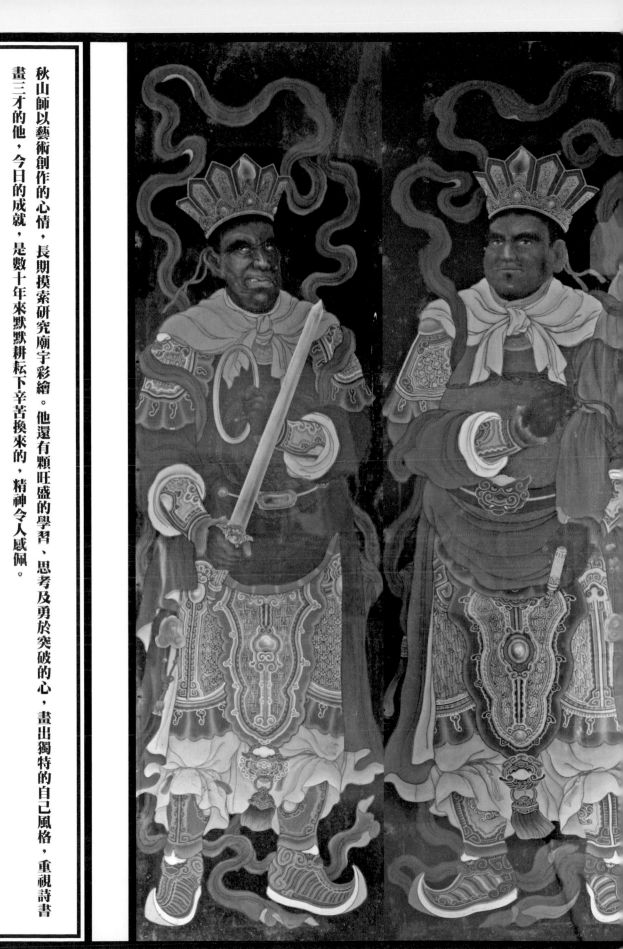

秋山師以藝術創作的心情，長期摸索研究廟宇彩繪。他還有顆旺盛的學習、思考及勇於突破的心，畫出獨特的自己風格，重視詩書畫三才的他，今日的成就，是數十年來默默耕耘下辛苦換來的，精神令人感佩。

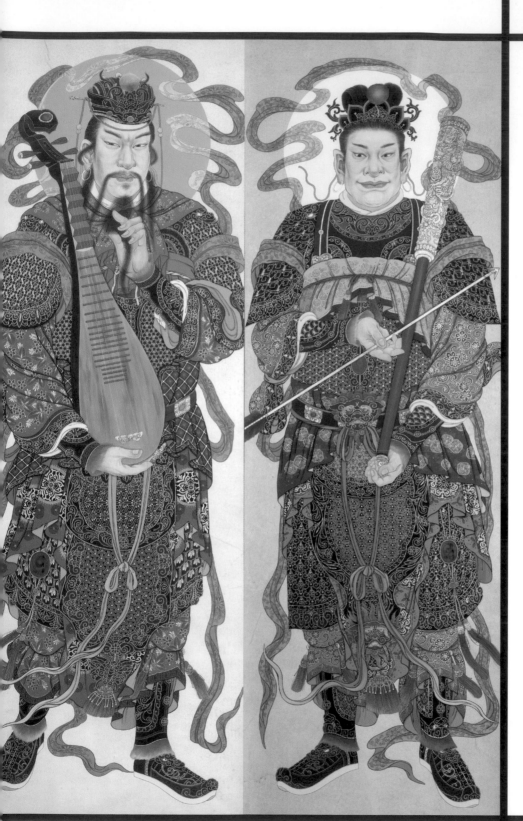

四大天王

台灣門神圖錄

所在地	此為紙本作品	
畫作年代	民國一〇五年（2016）	
	畫　師	廖慶章（雲林）
	宗教類別	佛教
尺　寸	一〇〇×二七〇公分×四	裝飾類別　彩繪

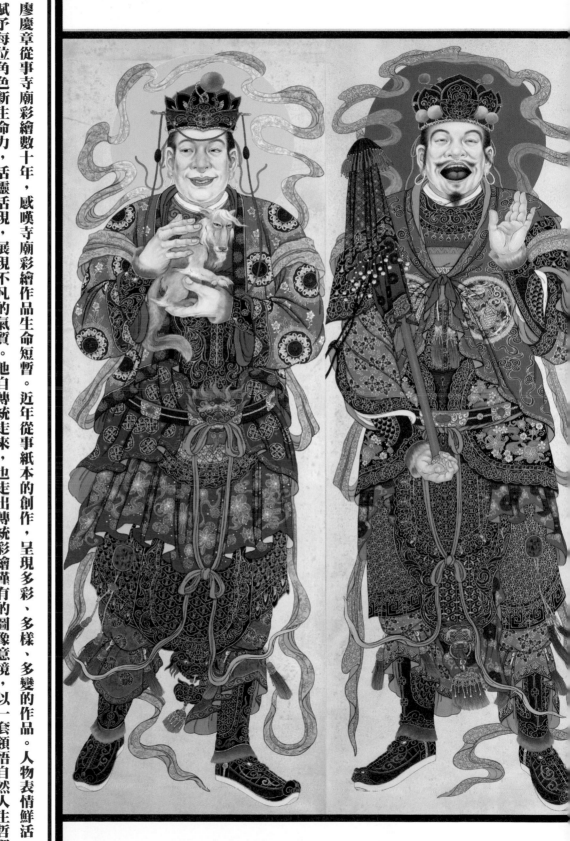

廖慶章從事寺廟彩繪數十年，感嘆寺廟彩繪作品生命短暫。近年從事紙本的創作，呈現多彩、多樣、多變的作品。人物表情鮮活，賦予每位角色新生命力，活靈活現，展現不凡的氣質。他自傳統走來，也走出傳統彩繪僅有的圖像意境，以一套領悟自然人生哲理的生活體驗。如「風」增長天王，左手持降魔杵、右手持箭而箭有鋒；「順」廣目天王，抱撫著有毛之神獸來代表順的意思。其對此人物的一種感情投射與表現，實屬不易。（本照片由廖慶章提供）

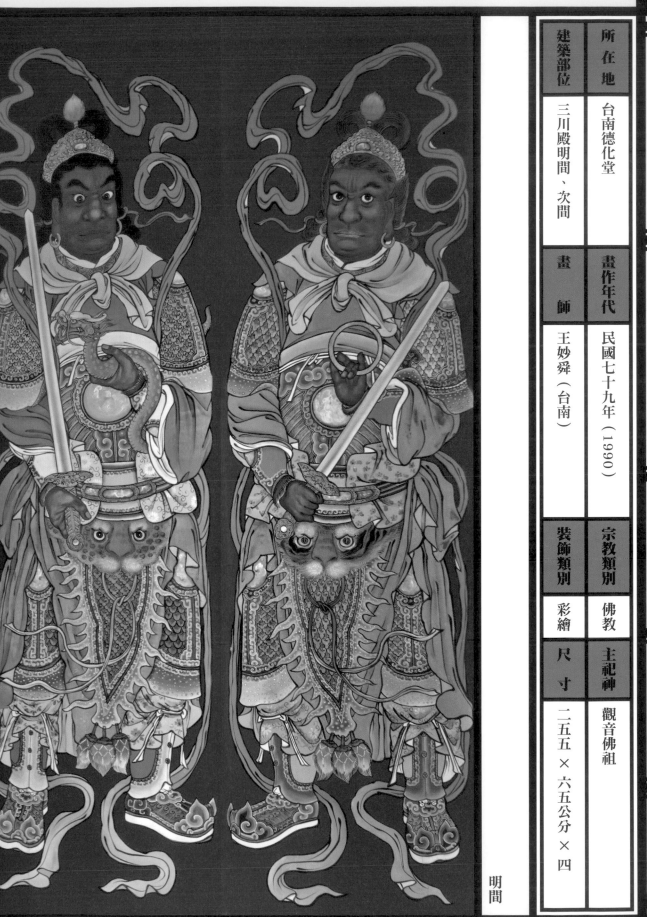

建築部位	所在地
三川殿明間、次間	台南德化堂

	畫作年代
畫師	民國七十九年（1990）
王妙舜（台南）	

裝飾類別	宗教類別
彩繪	佛教
	主祀神
尺寸	觀音佛祖
二五五×六五公分×四	

明間

德化堂為凹壽式入口門神，配置特別，明間為「風」、「順」天王，左右次間為「調」、「雨」天王。因此由右至左，依序為「風」、「順」、「調」、「雨」四大天王。

王妙舜自民國五十二年起跟隨潘麗水習畫，畫齡至今近五十載，目前依然活躍於畫界。

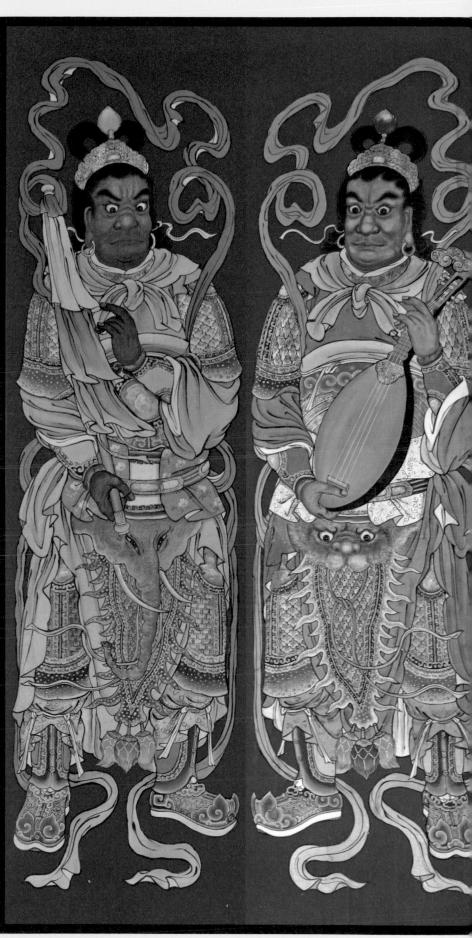

左右次間

十八羅漢

佛教分大、小二乘，阿羅漢屬小乘佛教修行悟道最頂級的果位。也就是說，阿羅漢已經破除了所有的煩惱，永入涅槃，不必再受生死輪迴之苦，而且還可以得到一切世間與諸天人的供養。

十八羅漢由十六羅漢演變而成，約於唐朝後才將十六羅漢再加兩位尊者，變成十八羅漢。

究竟哪十八位才正確呢？年代久遠已難以考證。台灣寺廟裡常見的十八羅漢分別如下：布袋尊者、誌公尊者、目蓮尊者、優婆尊者、開心尊者、戲獅尊者、進香尊者、道悟尊者、降龍尊者、伏虎尊者、飛鈸尊者、多羅尊者、進花尊者、進果尊者、佛陀尊者、精進尊者、達摩尊者、長眉尊者。

十八羅漢

十八羅漢像共同的造型，即光頭無髮無冠，身著僧服。每尊羅漢的面貌和姿態各不相同，每位都有頭光，均足踏祥雲，手上持不同的器物，有蓮花、香爐、飛鈸、祥獅、經書、水果、燈……等，另有降龍與伏虎兩位尊者。

所在地	苗栗竹南五穀宮	畫作年代	民國八十六年（1997）	宗教類別	道教
建築部位	後殿二樓明間	畫　師	林順廷（竹東）	主祀神	神農大帝
		裝飾類別	彩繪	尺　寸	三三六×一〇五公分×二

羅漢屬小乘佛教的最高果位，修行者達到此境界，即表示已斷盡一切煩惱，可永享人天的供養，不再受生死果報。台灣寺廟普遍供奉有十八羅漢，佛寺大多供奉在大殿的左右牆壁間，亦有供於大雄寶殿後的大悲殿兩側壁間。竹南五穀宮與一般寺廟有別，一樓奉祀觀音佛祖，中門神畫十八羅漢，但主要還是跟隨觀世音菩薩。

此十八尊羅漢像造型，栩栩如生，饒富趣味，表情親切又誠懇，充分展現台灣民間匠師的藝術創作力。

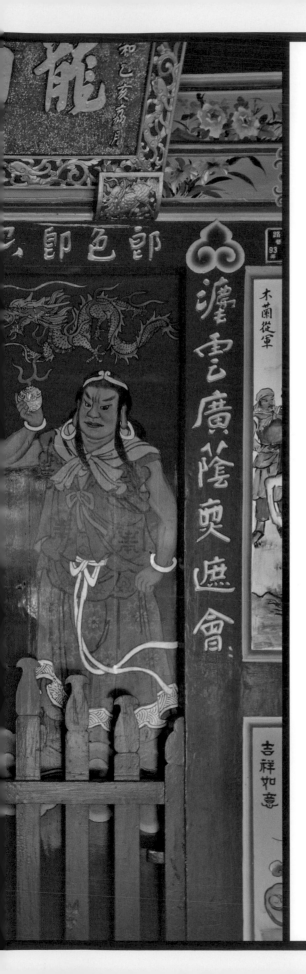

降龍羅漢

降龍羅漢為十八羅漢之一，頭戴髮箍、大耳環，手上掛手環，圍領巾。一手持定風珠，頂上有隻雲龍。腳踏祥雲。

所在地	台灣裡龍山寺	畫作年代	約民國九十八年（2009）重描	宗教類別	佛教
建築部位	大殿中門	畫　師	原作似陳玉峰（台南）繪於日昭和十年（1935），今為丁清石重描。	主祀神	觀世音菩薩
		裝飾類別	彩繪	尺　寸	二〇六×六一公分×二

伏虎羅漢

伏虎羅漢同樣為十八羅漢之一，頭戴髮箍、大耳環，手上掛手環。一手握乾坤環，身側有隻虎。腳踏祥雲。

值得一提的是，廟門聯對為陳士峰畫師仿鄭板橋書法所留的字跡，後人再用瀝粉描邊貼金、上彩，彌足珍貴。

抽象的宗教涵義，反映在具體的形象上，羅漢像便擁有佛弟子、高僧、祖師等特色的造型。羅漢具有神通，降龍、伏虎兩位羅漢均是十八羅漢之一。在藝術上，他們由於人與龍或虎共處並存，不只身分特徵容易辨認，構圖造型也較生動，因此為藝術家所偏好。

而降龍、伏虎所蘊含的傳統，加上羅漢本質與人較為相近的觀念，讓「降龍伏虎」羅漢成為能驅邪除惡、帶來吉祥的象徵。

左頁圖片出處：

所在地：台南四鯤鯓龍山寺
建築部位：三川殿次間
畫作年代：民國八十年（1991）
畫師：潘岳雄（台南）

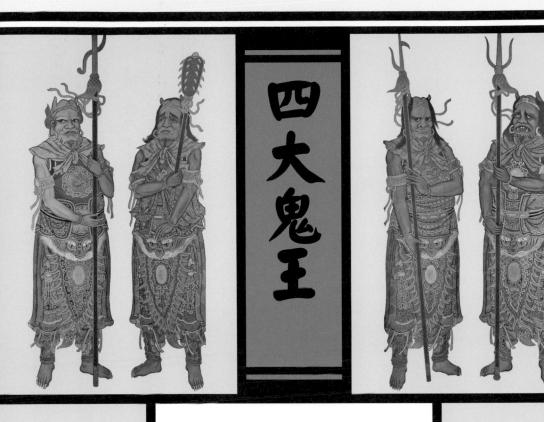

四大鬼王

四大鬼王是與祖師爺鬥法失敗而被降服的鬼王，即「張、黃、蘇、李」四位大將軍。四大鬼王均面容猙獰，威嚇逼人，臉色分別是灰、綠、青、紅，濃眉巨眼、獠牙、散髮長雙角，手持不同兵器。

四大鬼王除了出現在供奉清水祖師之廟宇外，亦常出現於冥界相關寺廟。

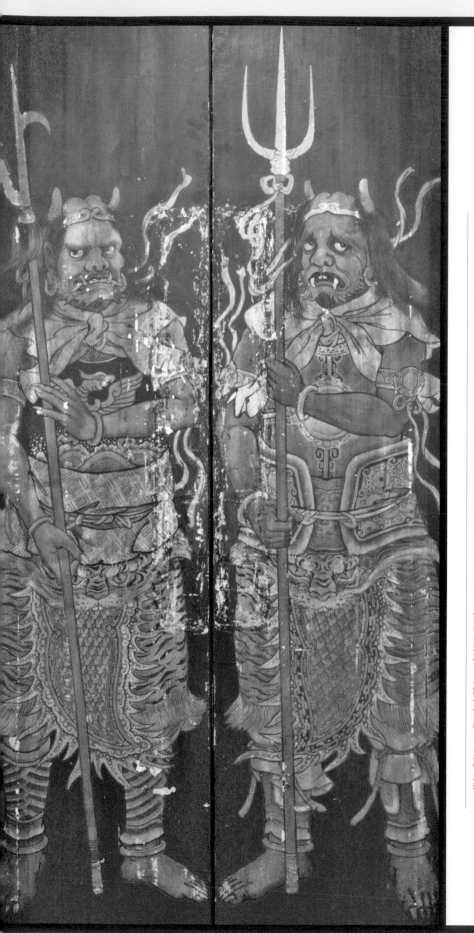

四大鬼王

四大鬼王，身材魁梧壯碩，每位均面相猙獰，臉色以灰、綠、青、紅出現，濃眉巨眼、獠牙，散髮、長雙角，戴金箍，圍領巾，身著半武甲，耳、手、腳戴金環，綁靠腿、未穿靴。

所在地	台南四鯤鯓龍山寺	畫作年代	約民國五十五年（1966）	宗教類別	道教	主祀神	清水祖師爺
建築部位	三川殿次間	畫師	潘麗水（台南）	裝飾類別	彩繪	尺寸	二五六×四八公分×四

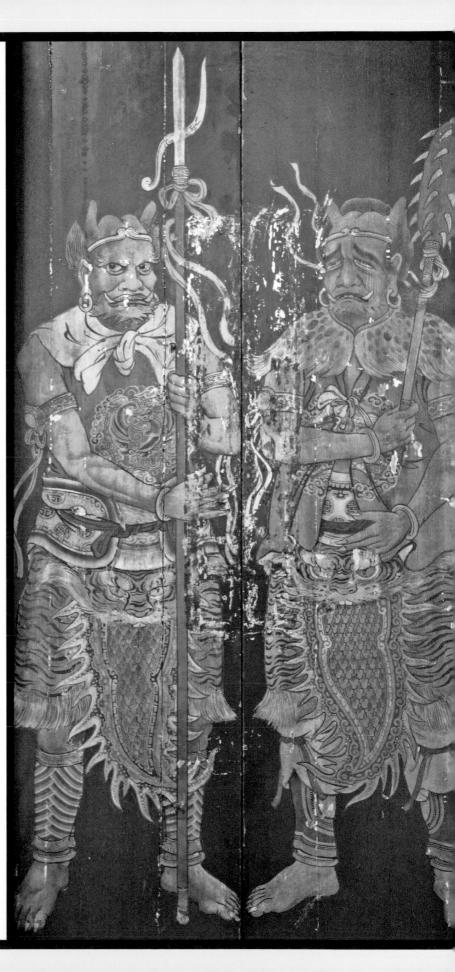

四大鬼王手中分別拿不同兵器，有三股戟、狼牙棒、長槍、武叉。

畫鬼魅難處在於無對象可模擬，但憑畫師自行想像。將鬼王描繪成青面獠牙異常猙獰恐怖，一副窮凶惡極狀，令人望而生畏。此四位與祖師爺門法失敗而被降服的鬼王，眼神中散發出卑屈之態，請他們來護衛廟門，非常適宜。

四鯤鯓龍山寺今雖重畫新門神，卻未將原作塗掉，還保留完好作品予以陳列，讓大師佳作長存，值得讚許。（現藏於二樓文物館）

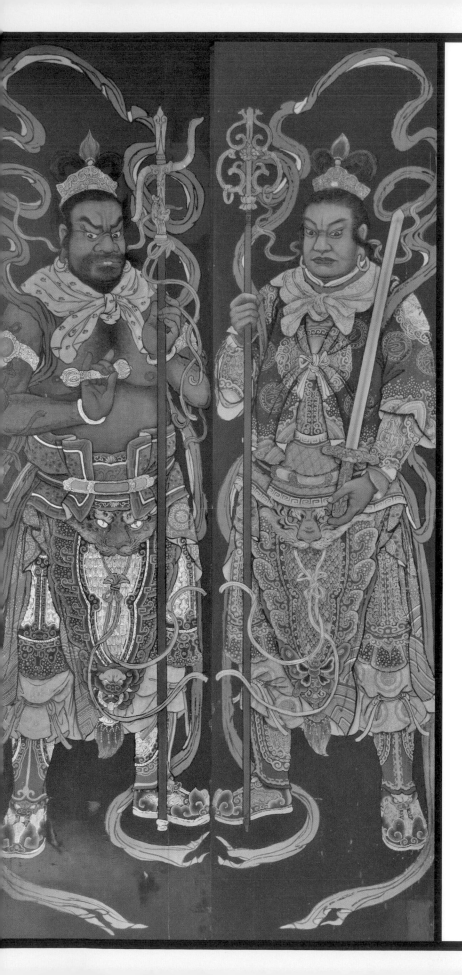

所在地		台南清水寺
建築部位		三川殿次間
畫作年代		民國六十三年（1974）
畫師		潘麗水（台南）
宗教類別		道教　主祀神　清水祖師爺
裝飾類別		彩繪
尺寸		二七三×六二一公分×四

潘麗水師筆下的四大鬼王青面獠牙，凶鬼相，戴耳環手鐲，象徵非我族人，屬地位低微的中下階層人士。腰披獸頭紋，借喻宛如動物般威猛，表現能驅除眾鬼的威武模樣。

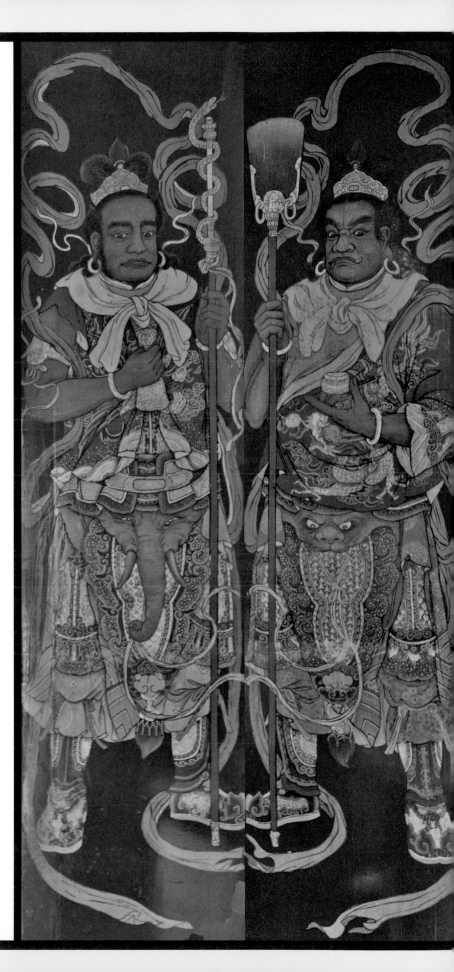

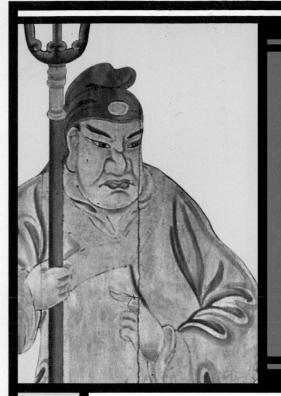

捕快差役

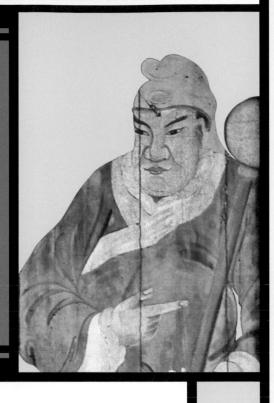

捕快又稱差爺、差役、衙役，相當於現代的警察，為古代捉拿盜匪之官役也。

捕快是縣官最主要的幫手，主要職責是在縣官出巡時開道，在縣官審訊時站堂，在縣官刑訊犯人時充當打手，同時緝捕盜賊凶手、押解人犯，並巡邏地方、維護治安。

若廟宇為城隍廟，主祀神祇為城隍爺，城隍爺身為幽冥界的地方官，自然設有許多部門及屬僚以掌司法。捕快穿著簡樸，姿態昂揚威武，協助城隍爺懲奸除惡。

以捕快做門神頗具嚇阻功能，亦貼近市井小民的生活情境。

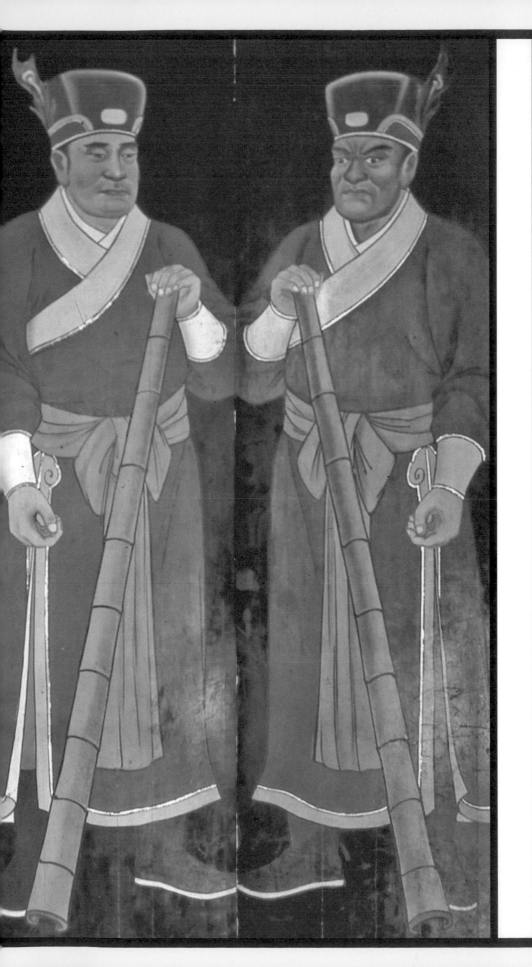

捕快差役

建築部位	所在地		
三川殿次間	台南安平城隍廟		

畫師	畫作年代		
［原作］陳壽彝（台南） ［仿作］陳文豐	民國五十九年（1970） 民國九十四年（2005）修		

裝飾類別	宗教類別		
彩繪	道教		

尺寸	主祀神
二六六×六〇公分×二	城隍爺

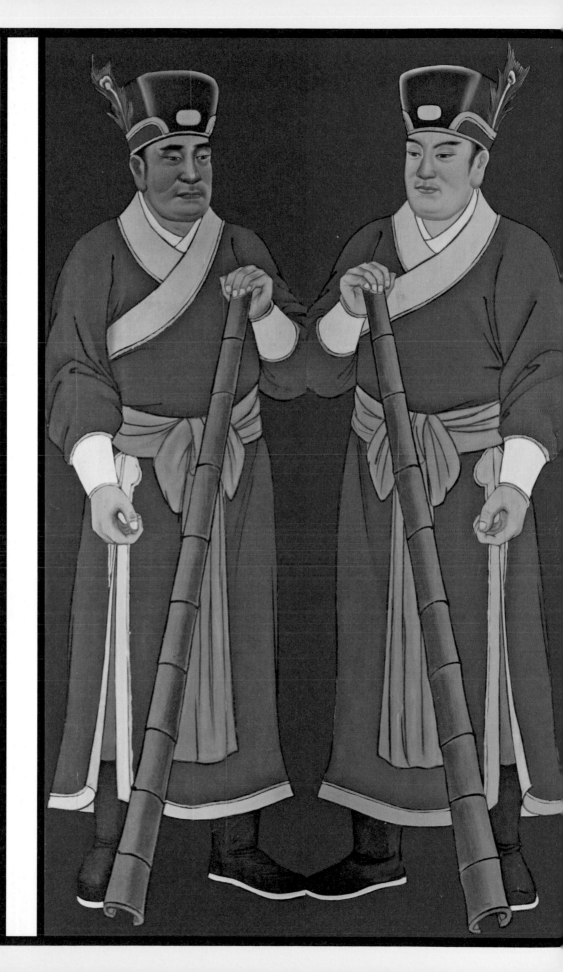

捕快有粉臉、有褐臉，皆濃眉鳳眼，閉唇未蓄鬚，神情威武，一副嚴肅狀。頭戴方巾帽，身著直領襖，束腰帶，穿棉靴，手持戒棍（刑杖）。右頁為陳壽彝原作，左頁為重修後仿作。

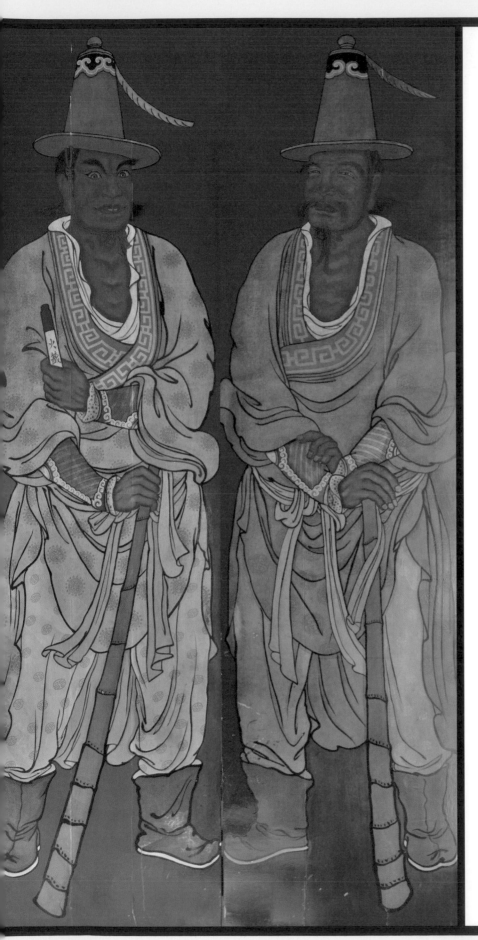

差役

一老一少，老差役濃眉眼垂、閉唇留鬚，少差役濃眉露齒。兩位差役均手持刑杖，少差役左手另持火籤。

所在地	高雄鳳山城隍廟	畫作年代	民國六十六年（1977）
建築部位	三川殿龍門、虎門	畫　師	潘麗水（台南）
		宗教類別	道教
		主祀神	城隍爺
		裝飾類別	彩繪
		尺　寸	二九七×六九公分×四

黑白無常

黑白無常亦為閻王或城隍爺的部將。黑無常著黑衣，白無常穿白衣。黑白無常手執腳鐐、手銬、芭蕉扇、雨傘，專職緝拿鬼魂，協助賞善罰惡。

相傳若看到黑白無常，表示陽壽已盡。但另有一說則是，若遇見黑白無常，向其乞討些許東西，日後必將大富大貴。

左頁圖片出處：

所在地：新竹水田福地
建築部位：大殿明間
畫作年代：不詳
畫師：傅柏村（新竹）

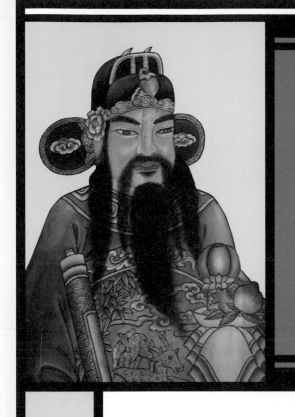

文官

民間俗信天官為福神，故有「祈福門神」之稱，常繪於家祠大門上，以呈祥納福於後代子孫。也常與祿、壽二仙並列，寓意多與升官發財、多子多孫多壽相關。

文官門神大多留鬚，身穿一品朝服，手持象牙笏板或吉祥器物，雍容華貴。其所捧吉祥物：「爵」寓加官晉爵；「鹿」音同於「祿」；「蝙蝠」寓「福」；「馬」表示富貴長遠，「八寶」即為進寶，捧「瓶」和「鞍」則寓意「平安」……等，皆代表擁有官爵、福祿等，具足呈祥納福、福壽延年的普世價值觀。

文官門神多立於左右門扉，以搭配中門的武將。

建築部位	所　在　地
三川殿次間	嘉義朴子春秋武廟

	畫作年代
畫　師	民國五十三年（1964）
潘麗水（台南）	

裝飾類別	宗教類別
彩繪	道教
	主祀神
	關聖帝君
尺　寸	
二四〇×八〇公分×四	

加官進祿文官

文官門神一黑鬚、一白鬚，兩人皆頭戴紗帽，身穿朝服，足踏雲靴，單手托盤，盤上分置冠與鹿。以諧音取其寓意，「冠」為「加官」，「鹿」與「祿」同音，代表「進祿」，寓意「加官進祿」。

府城畫師潘麗水畢生致力於廟宇畫作，於民國八十二年獲頒民族藝師薪傳獎。他擅長人物畫，以傳統筆墨對形體的掌控最為純熟，尤以門神為最。此作為民國五十三年所畫，潘麗水師時年五十歲，正是其藝術創作的最高峰，故此作質精品高，受多方肯定。

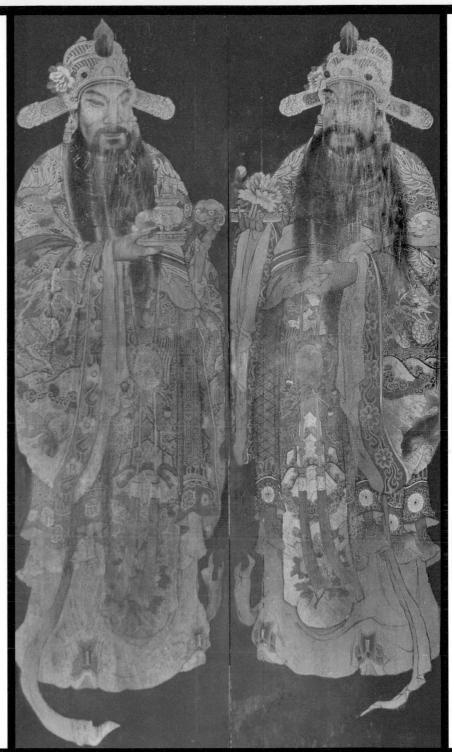

簪花晉爵文官

文官門神皆為五絡黑髯，同樣頭戴紗帽，身穿朝服，足踏雲靴，並一手執如意另一手托盤，盤上分置花與酒爵。「花」象徵「簪花」，「酒爵」則表示「晉爵」，寓意「簪花晉爵」。

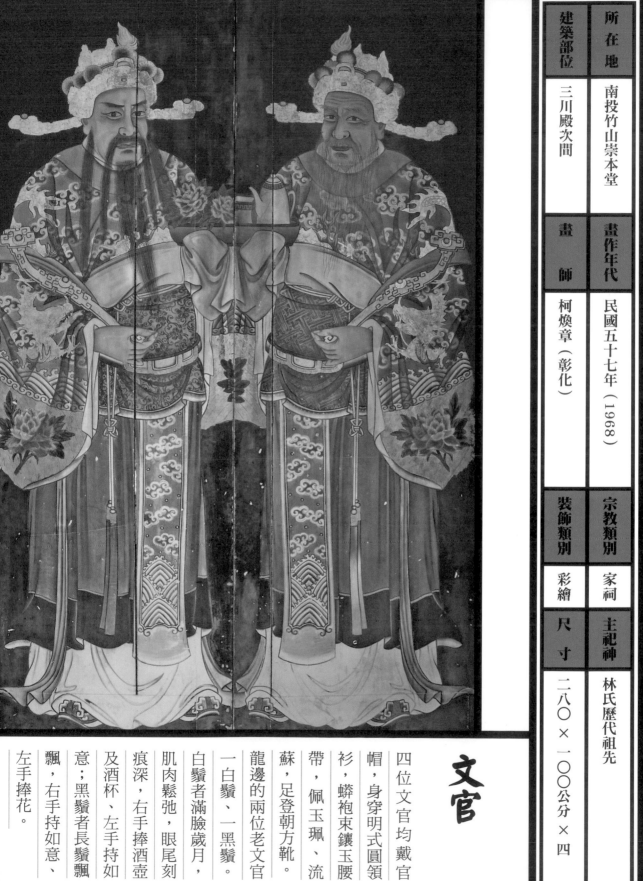

所在地	南投竹山崇本堂		
建築部位	三川殿次間		
	畫作年代	民國五十七年（1968）	
	畫師	柯煥章（彰化）	
	宗教類別	家祠	
	裝飾類別	主祀神	林氏歷代祖先
	彩繪		
	尺寸	二八〇×一〇〇公分×四	

文官

四位文官均戴官帽，身穿明式圓領衫，蟒袍束鑲玉腰帶，佩玉珮、流蘇，足登朝方靴。

龍邊的兩位老文官一白鬚、一黑鬚。白鬚者滿臉歲月肌肉鬆弛，眼尾刻痕深，右手捧酒壺及酒杯、左手持如意；黑鬚者長鬚飄飄，右手持如意、左手捧花。

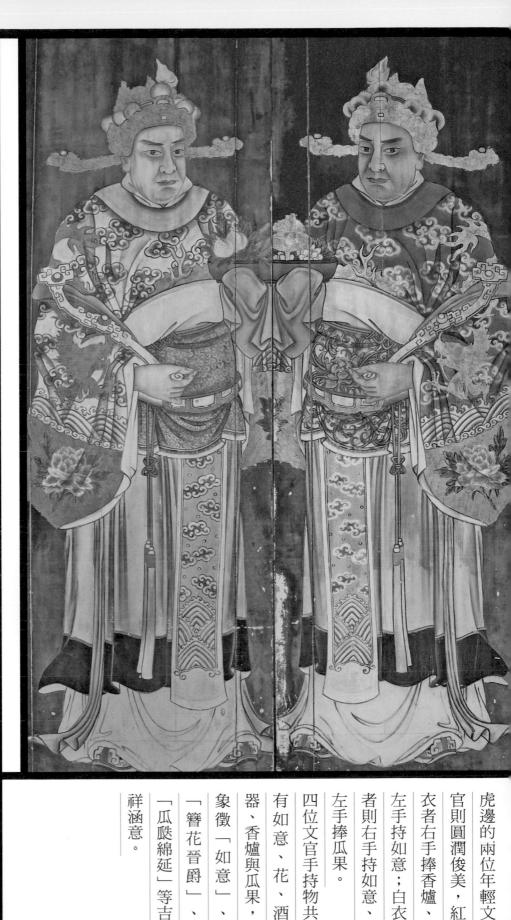

彩繪師為誰，因年代久遠且多無落款，極難求證，有時只好用比較法判別。此作品色調淡雅，似淡彩水墨畫，捨一般門神華麗濃豔之色，傾向設色含蓄、沉穩典雅，大膽超躍了時空與地區的局限，獨創一格，有著與傳統門神彩繪很不同的特色與美感，讓人耳目一新。

崇本堂林祠位於南投竹山地區，淡雅的門神配上優美的大環境，令人備感鄉里的純樸溫馨。

虎邊的兩位年輕文官則圓潤俊美，紅衣者右手捧香爐、左手持如意；白衣者則右手持如意、左手捧瓜果。

四位文官手持物共有如意、花、酒器、香爐與瓜果，象徵「如意」、「簪花晉爵」、「瓜瓞綿延」等吉祥涵意。

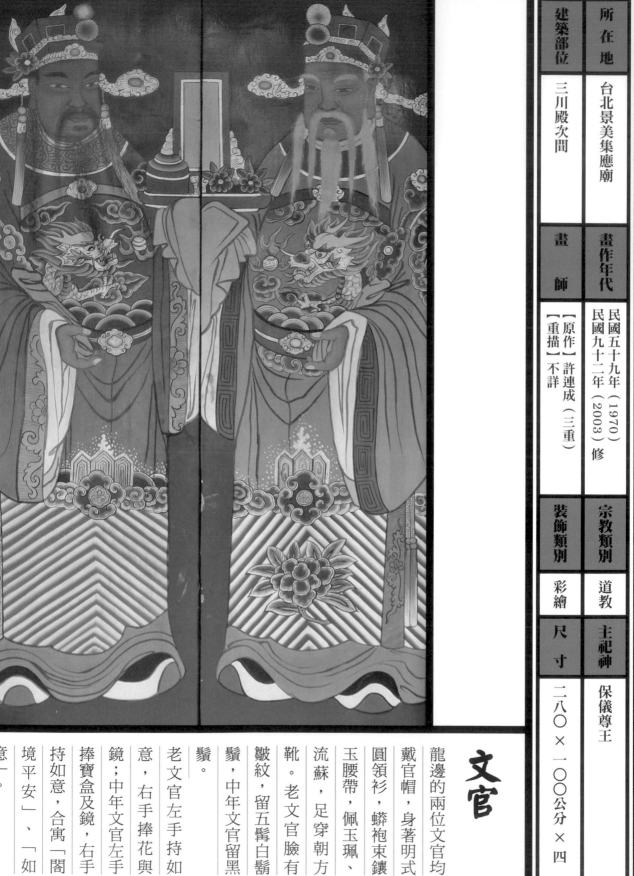

所在地	畫作年代	宗教類別	主祀神
台北景美集應廟	民國五十九年（1970）民國九十二年（2003）修	道教	保儀尊王

建築部位	畫師	裝飾類別	尺　寸
三川殿次間	【原作】許連成（三重）【重描】不詳	彩繪	二八〇×一〇〇公分×四

文官

龍邊的兩位文官均戴官帽，身著明式圓領衫，蟒袍束鑲玉腰帶，佩玉珮、流蘇，足穿朝方靴。老文官臉有皺紋，留五髯白鬍鬚，中年文官留黑鬍鬚。

老文官左手持如意，右手捧花與鏡；中年文官左手捧寶盒及鏡，右手持如意，合寓「閤境平安」、「如意」。

許連成畫師在北台灣留下極多作品，其畫風略帶古樸拙味，沒有文人畫筆下那種飄渺意境，卻頗具民間俗趣。大紅大綠是他喜愛的顏色，面部表情中規中矩，不多作光影，不講究立體效果，線條勾勒亦一氣呵成。人言其畫風保留有潮州匠師風格。但潮派風格為何？也許就是仿若傳統中國門神版畫單獨套色的趣味，用色對比鮮明。許連成畫作近漸稀少，後代傳人雖有，但其獨有風格及特色卻是無人能比。

此作中兩位文官合托一盤，上置瓜果及鏡子等物，為本組門神之特色。

樣頭戴官帽，身著明式圓領衫，蟒袍束腰帶，佩玉珮、流蘇，足穿朝方靴。兩位文官年紀較輕，臉面圓潤俊美。黃衣文官左手持如意，右手捧冠帽、佛手瓜。青衣文官右手持如意，左手捧花瓶。上有花、桃與石榴。合寓「多子多孫」、「瓜瓞綿延」。

文官

老文官戴簪花官帽，身著明式圓領衫，蟒袍束鑲玉腰帶，佩玉珮、流蘇。面部肌肉鬆弛、嘴角略彎、留白鬚。左手扶腰帶，右手托盤，盤上置冠，代表「加官」。

所在地	屏東佳冬莊禮堂	畫作年代	日昭和十一年（1936）	宗教類別	家祠	主祀神	戴氏歷代祖先
建築部位	三川殿明間	畫　師	陳玉峰（台南）	裝飾類別	彩繪	尺　寸	二四〇×八〇公分×二

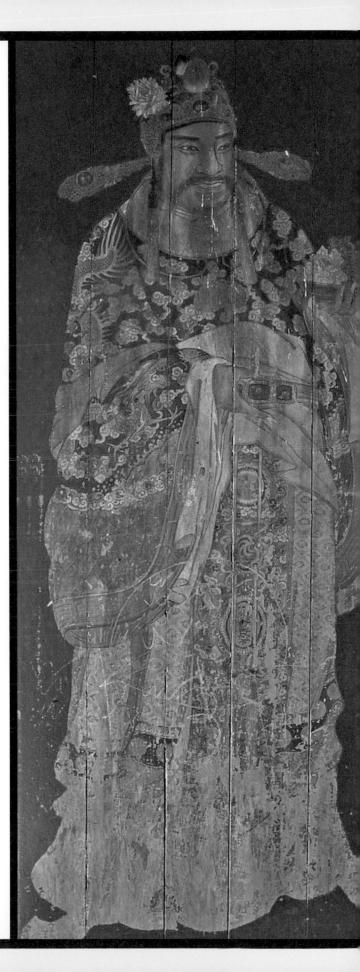

少文官同樣戴簪花官帽，身著明式圓領衫，蟒袍束鑲玉腰帶，佩玉珮、流蘇。面色圓潤，含笑、留黑鬚。右手扶腰帶，左手托盤，盤上置花，代表「簪花」。老少文官的持物共同傳達著「加官晉爵」、「簪花晉爵」等期許子孫光耀門楣的涵義。

註禮堂的文官一派雍容華貴，筆調純熟流暢，色彩明豔典雅，無論是朝服、官帽、冠帶，及官服上寓意吉祥的龍等裝飾圖樣，皆具美感。

府城畫師陳玉峰畢生致力於廟宇畫作，擅長人物畫，尤以門神為最。此畫作完成時年三十六歲，為其藝術創作高峰，故此作質精品高，雖歷經七十寒暑，仍保留完整，難能可貴。

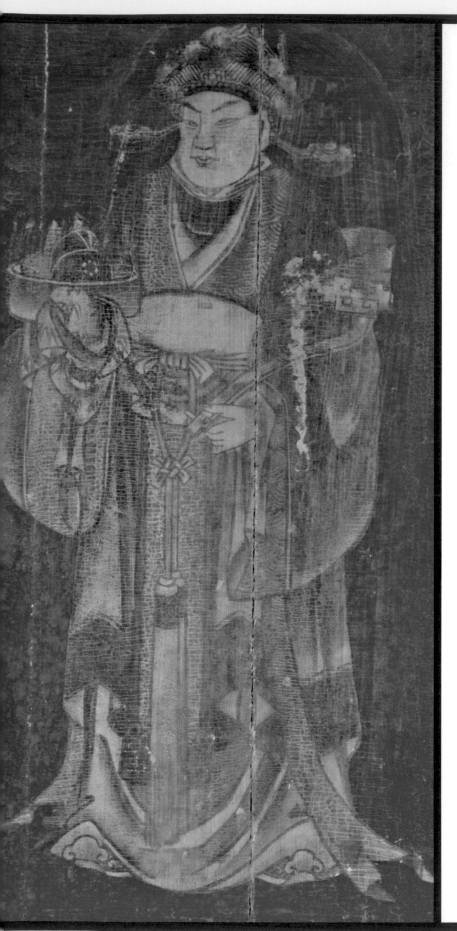

所在地	雲林崙背四知堂楊宅	畫作年代	約日昭和十七年（1942）	宗教類別	家宅
				主祀神	宅第家祀
建築部位	大廳門	畫　師	柯煥章（彰化）	裝飾類別	彩繪
				尺　寸	約六〇×三二公分×二

天官

少天官圓潤俊美，頭戴官帽，身穿明式圓領衫，束腰帶、流蘇，足登朝方靴。左手持如意，右手托盤，盤上置有冠帽和酒爵，象徵加官與晉爵。

民宅大門的彩繪門神，即使在古老建築中也不多見。此對天官為祈福門神，年代久遠，尺寸雖不大，卻韻味十足，一派雍容華貴，筆調更是純熟流暢，色彩典雅，朝服、官帽、冠帶、衣褶與飄帶皆具美感。手捧器物皆與升官、發財、多子多孫、多福多壽有關。

老天官留五綹鬚，頭戴官帽，身穿明式圓領衫，束腰帶、流蘇、足登朝方靴。右手持如意，左手托盤，盤上置有花、香爐和畫軸，象徵富貴與香火綿綿。

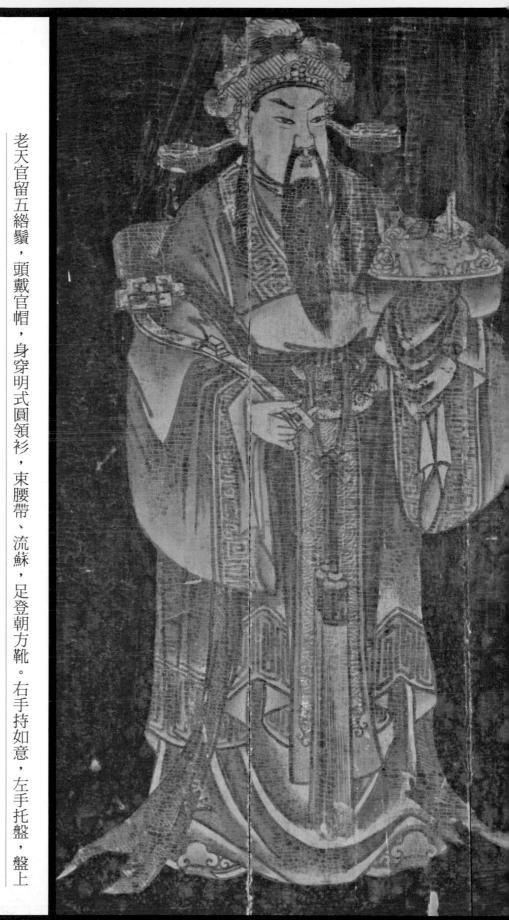

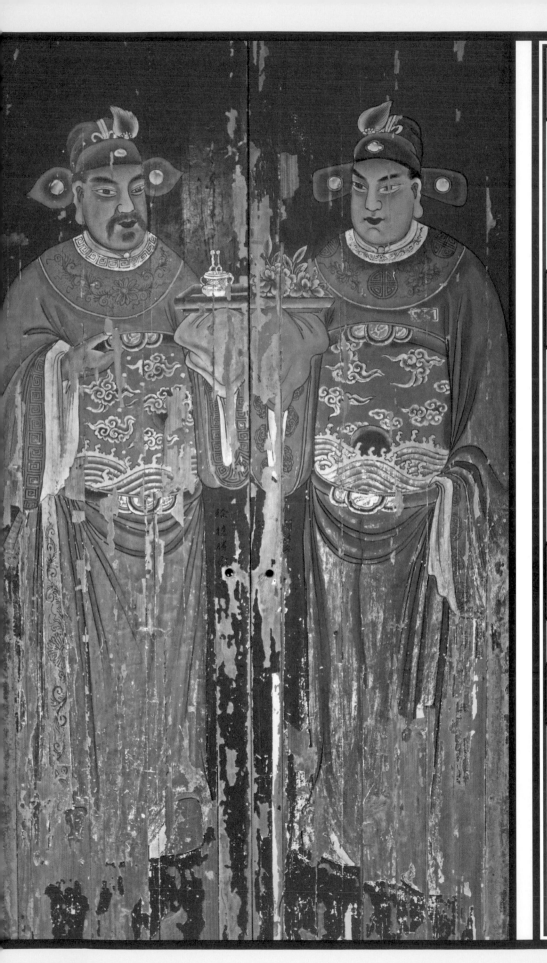

建築部位	所在地		
三川殿次間	桃園大溪仁安宮		

		畫師	畫作年代
		李秋山（新竹）	民國五十三年（1964）

		裝飾類別	宗教類別
		彩繪	道教
			主祀神 玄壇元帥
		尺寸	
		不詳，此僅局部	

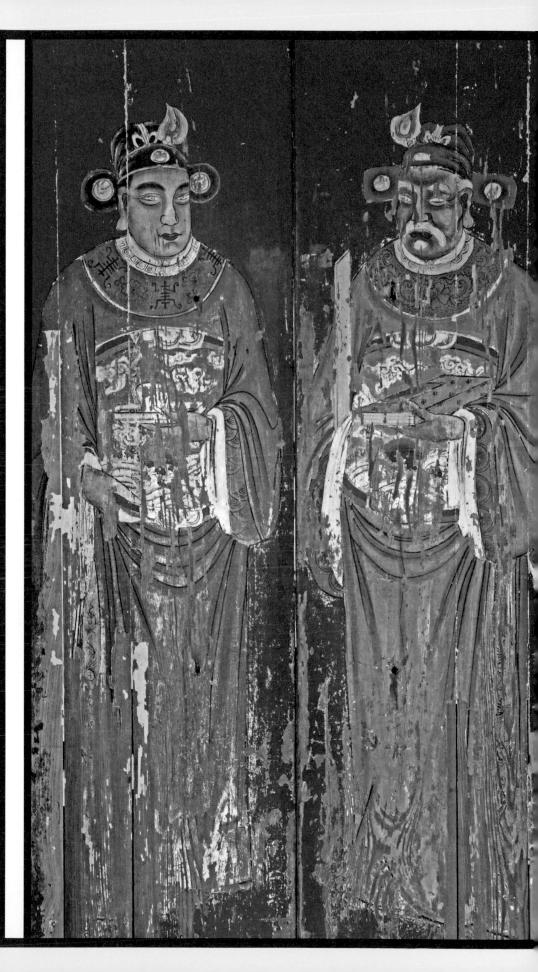

作品特色一脈相承新竹李金泉風格，保留泉州晉江之簡樸作風，用色亦遵循傳統五行五原色相的相互搭配，看似單調卻是端莊持穩，內斂平素。民國八十二年廟重建時，贈與大溪文物館展示，為秋山師僅存於世可見作品。

朝官

兩位朝官中「年輕」朝官是圓潤俊美，「老」朝官則滿臉歲月刻痕，均留長鬍鬚，一濃一疏，戴官帽，身著明式圓領衫，著蟒袍，束鑲玉腰帶，穿足履靴。

所在地	南投草屯登瀛書院
建築部位	三川殿明間
畫作年代	約民國五十年（1960年間），曾整修
畫師	〔似〕李雛（彰化）
宗教類別	道教、儒教
裝飾類別	彩繪
主祀神	文昌帝君
尺寸	三一○×九○公分×二

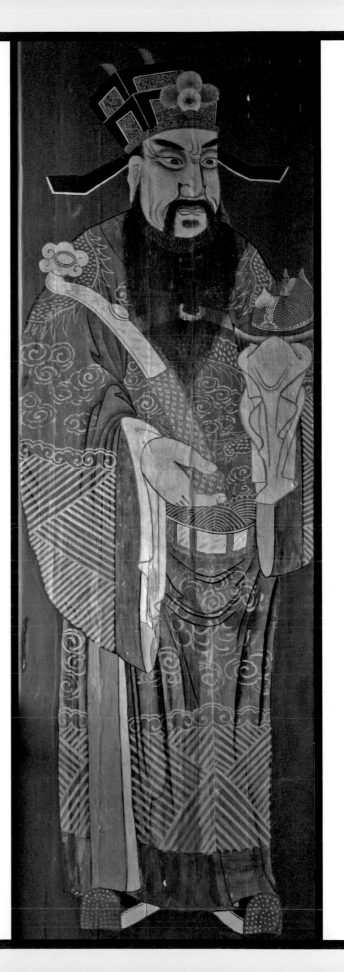

一位朝官左手持笏板；右手捧鹿，另位朝官右手持如意，左手捧冠帽。有「加冠、晉祿」祈福之意。

文官門神傳似彰化名畫師李雛所留，其擅長花鳥、仕女和動物書畫，卻也展現草根性，連進展覽現場都不穿鞋，被稱為「赤腳大師」。現僅存唯一作品，筆法瀟灑穩健，發揮傳統中國人物畫技法，神韻已達收放自如境界，顏色肅穆典雅，今已不多見。

所在地	新竹新埔林祠	畫作年代	約日昭和十年（1935）
建築部位	大廳明間	畫 師	邱鎮邦（廣東大埔）
		宗教類別	家祠
		主祀神	林氏歷代祖先
裝飾類別	彩繪		
尺 寸	二七六×七二公分×二		

建築部位	所在地
大廳明間	嘉義大埔美林祠

畫師	畫作年代
不詳	不詳

裝飾類別	宗教類別
彩繪	家祠

尺寸	主祀神
不詳	林氏歷代祖先

建築部位	所在地
三川殿次間	澎湖馬公北極殿

畫師	畫作年代
黃友謙（馬公）	民國八十七年（1998）

裝飾類別	宗教類別
彩繪	道教

	主祀神
	北極玄天真武大帝

尺寸	
二九三×六九公分×二	

建築部位	所在地
三川殿次間	彰化鹿港地藏王廟
畫　師	畫作年代
王錫河（雲林）	民國六十年（1971）今已重描
裝飾類別	宗教類別
彩繪	道教
尺　寸	主祀神
二五三×六四公分×二	地藏王菩薩

	所在地	台中西屯張廖家廟		畫作年代	民國九十年（2001）
建築部位			畫師		陳穎派（和美）
三川殿明間				宗教類別	家祠
			裝飾類別	主祀神	張廖歷代祖先
			彩繪	尺寸	二八三×七三公分×二

建築部位	所在地
三川殿次間	台北芝山岩惠濟宮
畫師	畫作年代
卓福田（高雄）	民國五十八年（1969）
裝飾類別	宗教類別
彩繪	道教
尺寸	主祀神
三〇八×七四公分×二	開漳聖王

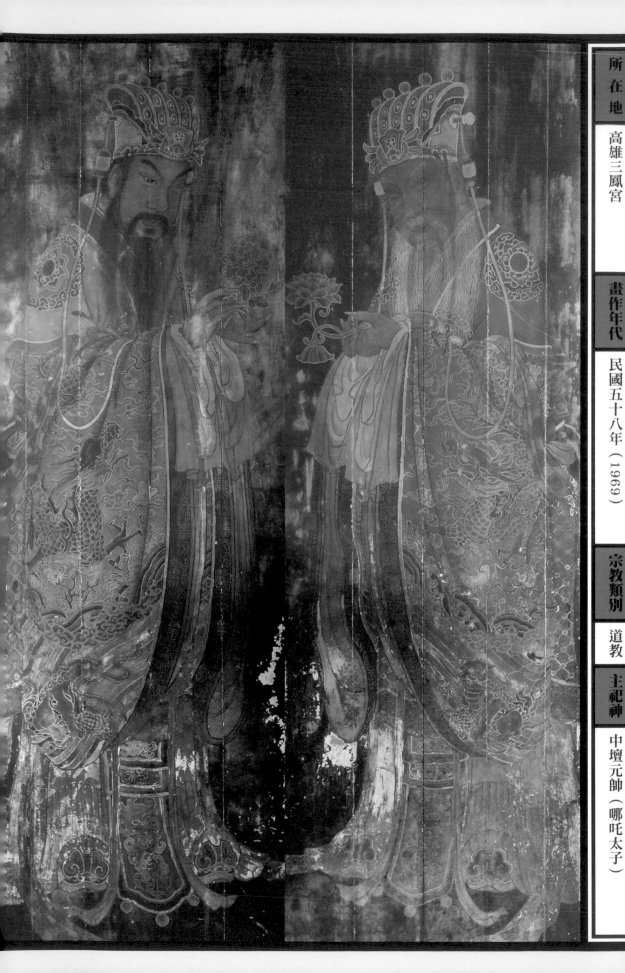

所在地　高雄三鳳宮

畫作年代　民國五十八年（1969）

宗教類別　道教

主祀神　中壇元帥（哪吒太子）

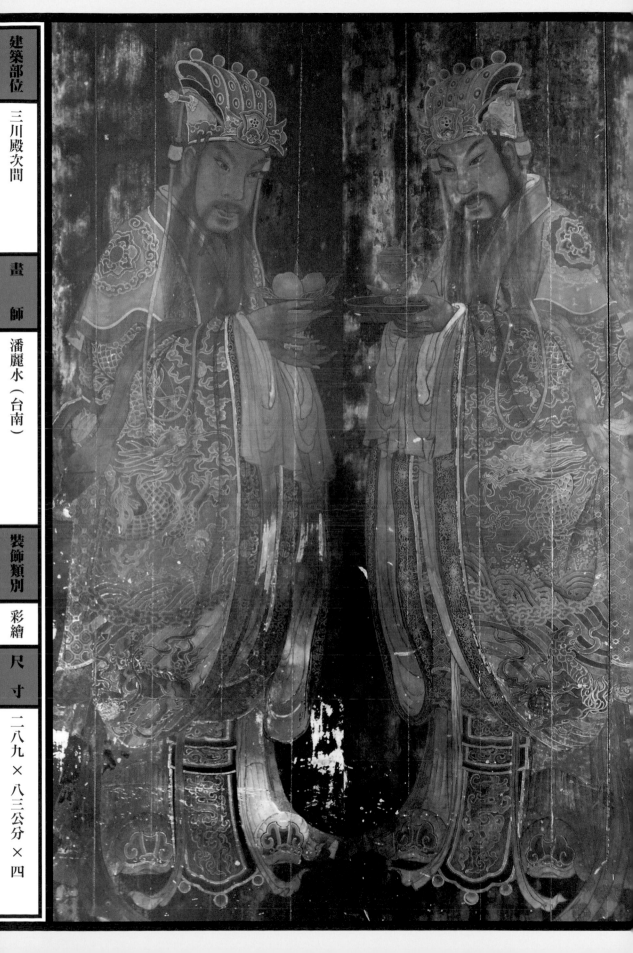

建築部位	三川殿次間
畫　師	潘麗水（台南）
裝飾類別	彩繪
尺　寸	二八九×八三公分×四

文官

台灣門神圖錄

一五二

所在地	台南佳里震興宮
畫作年代	民國五十六年（1967）
宗教類別	道教
主祀神	清水祖師、雷府大將、李府千歲

建築部位	三川殿次間
畫　師	蔡草如（台南）
裝飾類別	彩繪
尺　寸	二五三×七〇公分×四

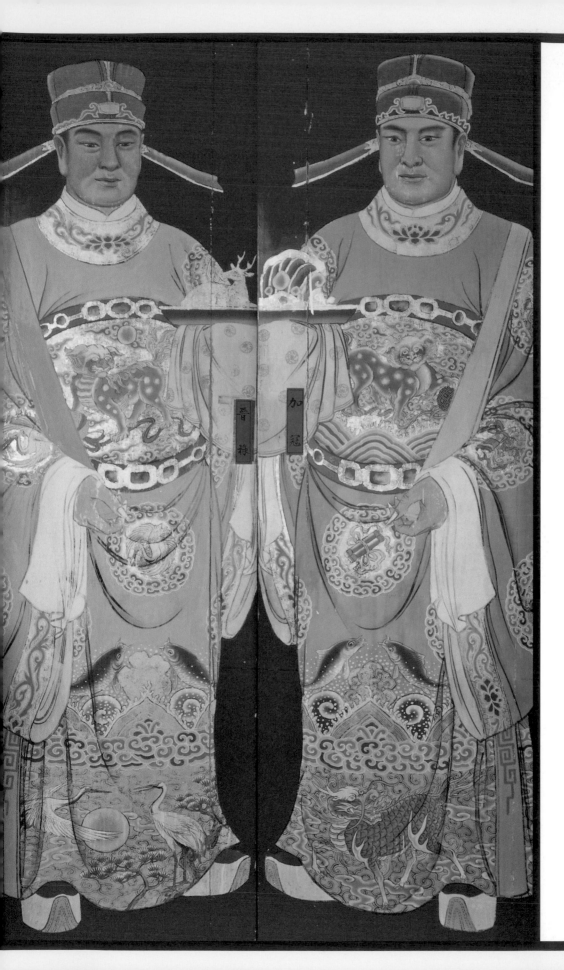

所 在 地　台北芝山岩惠濟宮

畫作年代　民國五十八年（1969）

宗教類別　道教

主祀神　開漳聖王

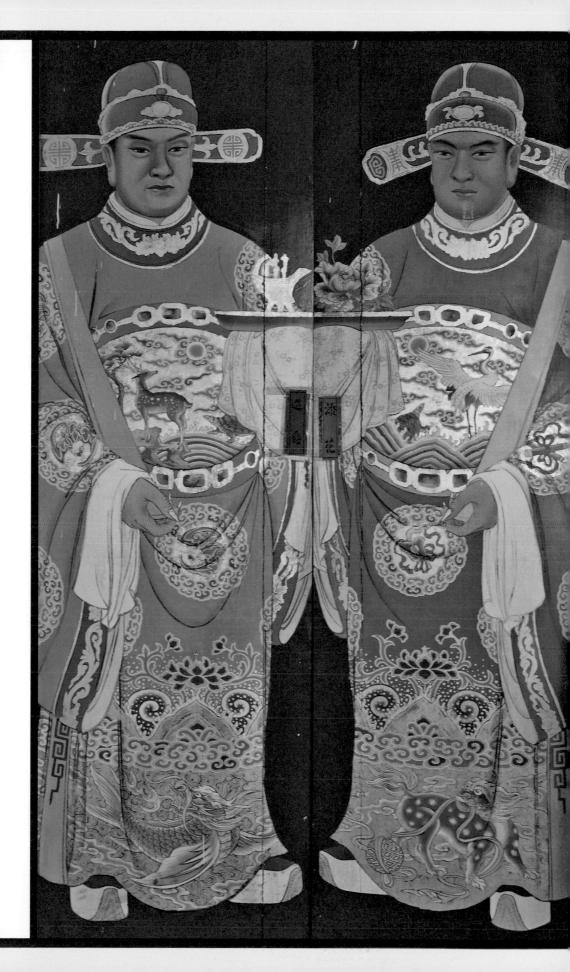

建築部位　後殿文昌祠次間

畫　師　陳壽彝（台南）

裝飾類別　彩繪

尺　寸　二六八×七六公分×四

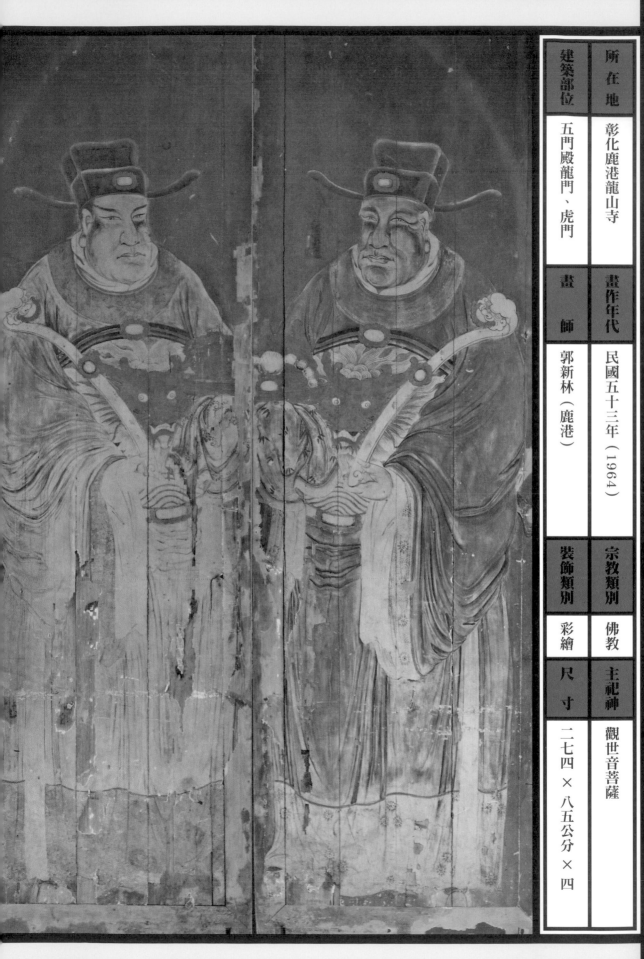

所在地	彰化鹿港龍山寺
建築部位	五門殿龍門、虎門
畫作年代	民國五十三年（1964）
畫師	郭新林（鹿港）
宗教類別	佛教
主祀神	觀世音菩薩
裝飾類別	彩繪
尺寸	二七四×八五公分×四

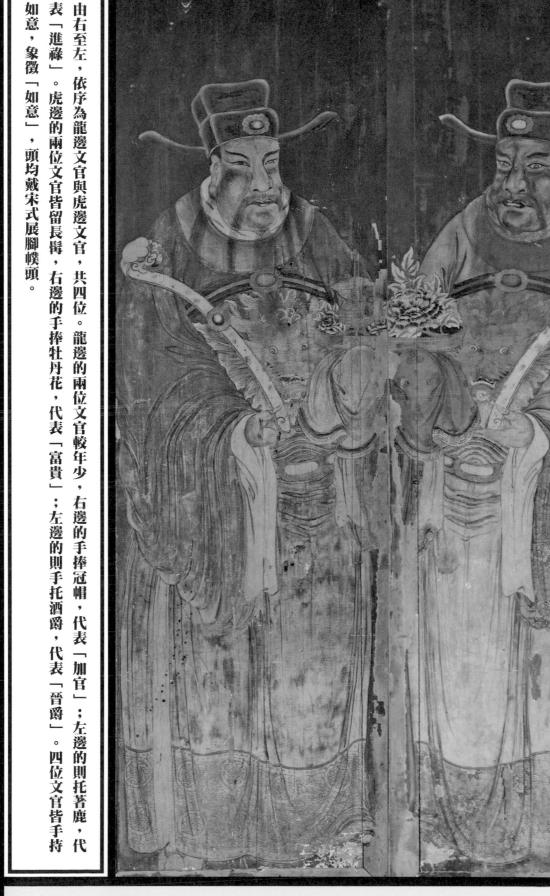

由右至左，依序為龍邊文官與虎邊文官，共四位。龍邊的兩位文官較年少，右邊的手捧冠帽，代表「加官」；左邊的則托著鹿，代表「進祿」。虎邊的兩位文官皆留長髯，右邊的手捧牡丹花，代表「富貴」；左邊的則手托酒爵，代表「晉爵」。四位文官皆手持如意，象徵「如意」，頭均戴宋式展腳襆頭。

建築部位	所在地
三川殿次間	苗栗文昌祠

	畫作年代
畫師	畫作年代
【原作】劉沛家族（石岡） 【重描】傅柏村（新竹）	民國五十八年（1969）

裝飾類別	宗教類別
彩繪	道教

尺寸	主祀神
三一五 × 七三公分 × 四	文昌帝君

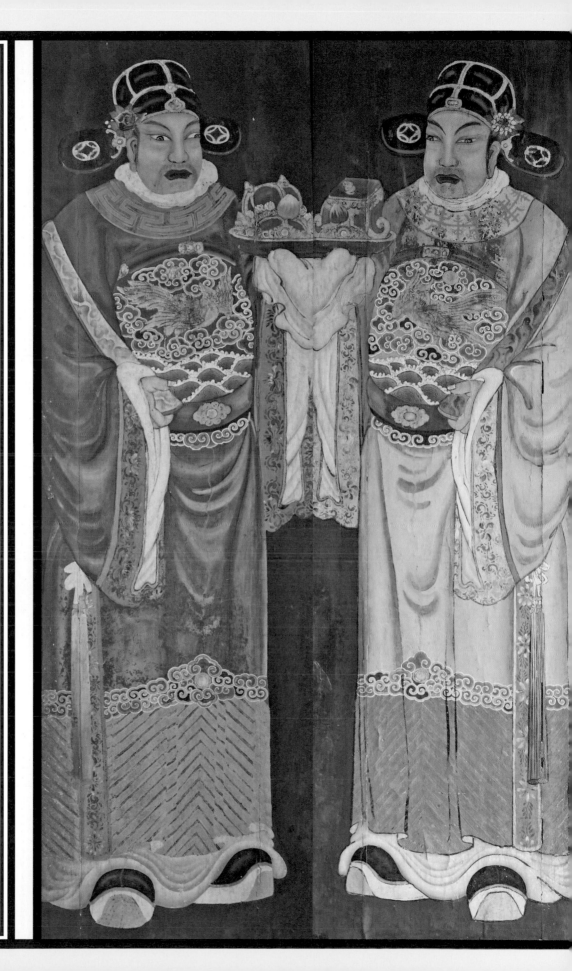

由右至左，依序為龍邊與虎邊文官。龍邊文官雙雙手捧書冊，虎邊文官雙雙手捧冠帽，皆手持笏板。四人均頭戴官帽，身著明式圓領衫，佩玉帶，朝服上的補子圖樣為仙鶴，屬於一品官服制。

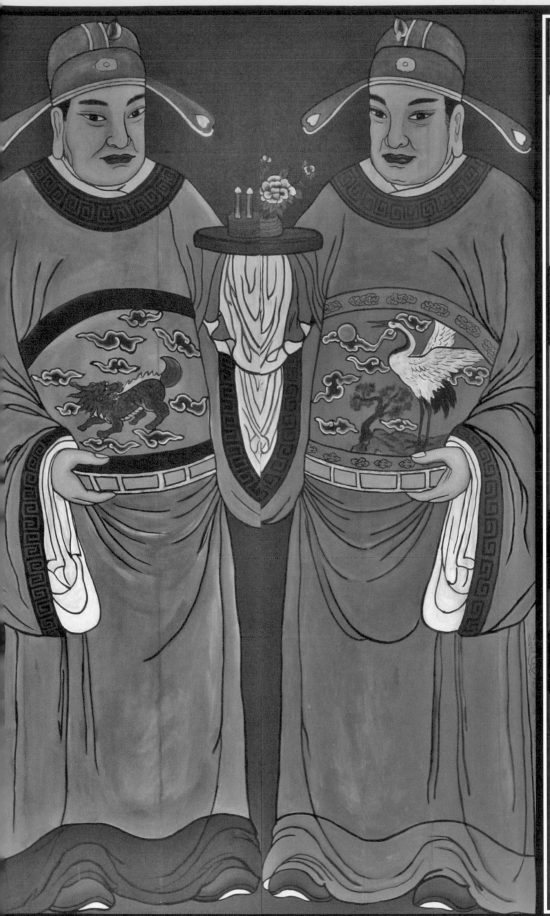

建築部位	所在地		畫作年代		宗教類別	裝飾類別
右：第一進次間 左：第二進次間	欽差行臺	畫　師		主祀神	尺　寸	
		不詳	不詳	無	無	彩繪

畫作年代　不詳

畫　師　不詳

宗教類別　無

主祀神　無

裝飾類別　彩繪

尺　寸　三三六　×　八六公分　×　四

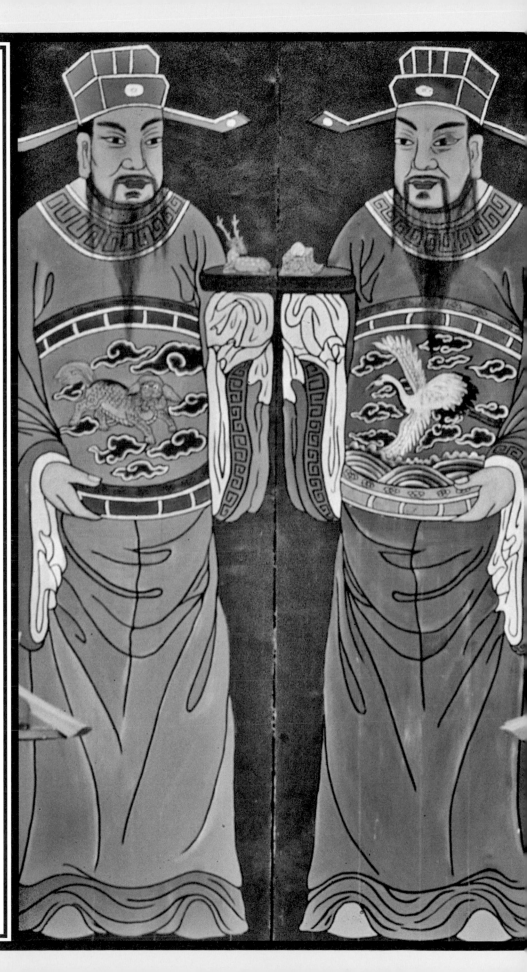

四位文官皆頭戴展腳幞頭，著圓領衫，朝服上的補子有仙鶴、麒麟等，但若依傳統，顯然不合禮制，文官補子應為禽鳥，武官補子才是瑞獸。

第一進次間的少文官無鬚，一位捧花，象徵「簪花」；一位捧燭，取燈燭的「燈」與「丁」諧音，象徵「添丁」。第二進次間的老文官則留鬚，一位捧冠帽，一位捧鹿，寓意「加官進祿」。

左頁圖片出處：

所在地：苗栗銅鑼天后宮
建築部位：三川殿次間
畫作年代：民國七十六年（1987）
畫師：徐國雄（苗栗）

宮娥

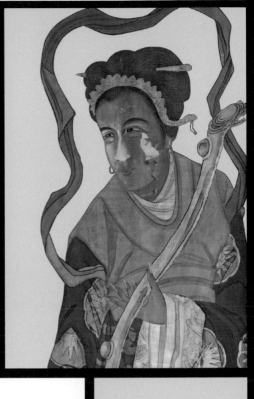

宮娥門神雖是神佛仙人雕像，卻也隨著時代的變遷，反映出當時大眾對女性的審美觀，例如唐代體態多豐腴，宋、明多輕盈。宮娥幾乎都做束髮打雙髻，耳戴有垂珠的耳墜，身著披帛與飄帶，穿直領襖，腹裹圍腰加束，下懸宮縧、玉珮、流蘇。宮娥與太監相同，手上所捧皆民間約定俗成的吉祥器物。

宮娥

宮娥為中年造型，身著明代仕女服飾，束髮打雙髻，髻下束金飾簪戴，耳墜垂珠，身穿直領襖配披帛，腹上圍腰加束，束下懸有宮縧，壓佩綬和玉珮流蘇。

所在地	彰化鹿港天后宮	
建築部位	三川殿次間	
	畫作年代	民國四十三年（1954）
畫　師	郭新林（鹿港）	
	宗教類別	道教
	主祀神	天上聖母
裝飾類別	彩繪	
尺　寸	三二〇×八八公分×二	

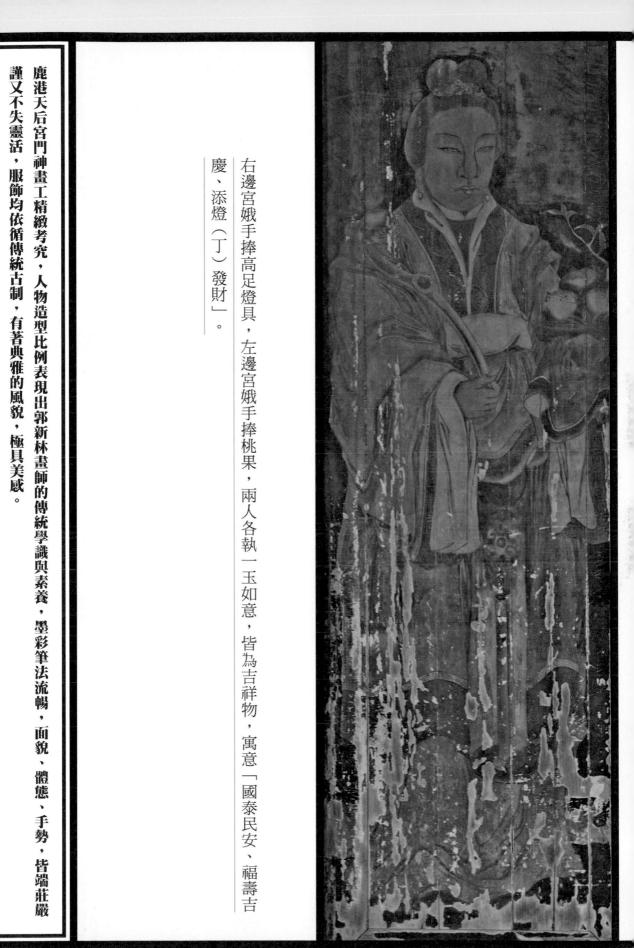

右邊宮娥手捧高足燈具，左邊宮娥手捧桃果，兩人各執一玉如意，皆為吉祥物，寓意「國泰民安、福壽吉慶、添燈（丁）發財」。

鹿港天后宮門神畫工精緻考究，人物造型比例表現出郭新林畫師的傳統學識與素養，墨彩筆法流暢，面貌、體態、手勢，皆端莊嚴謹又不失靈活，服飾均依循傳統古制，有著典雅的風貌，極具美感。

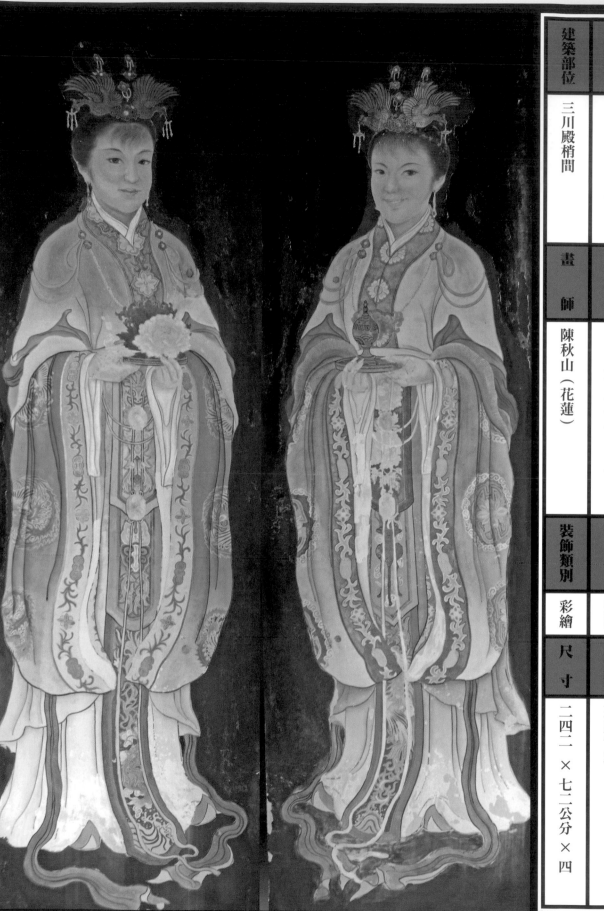

宮娥

台灣門神圖錄

一六六

建築部位	所在地
三川殿梢間	高雄湖內李聖宮

畫師	畫作年代
陳秋山（花蓮）	民國八十五年（1996）

裝飾類別	宗教類別
彩繪	道教

尺寸	主祀神
二四二×七二公分×四	五府千歲

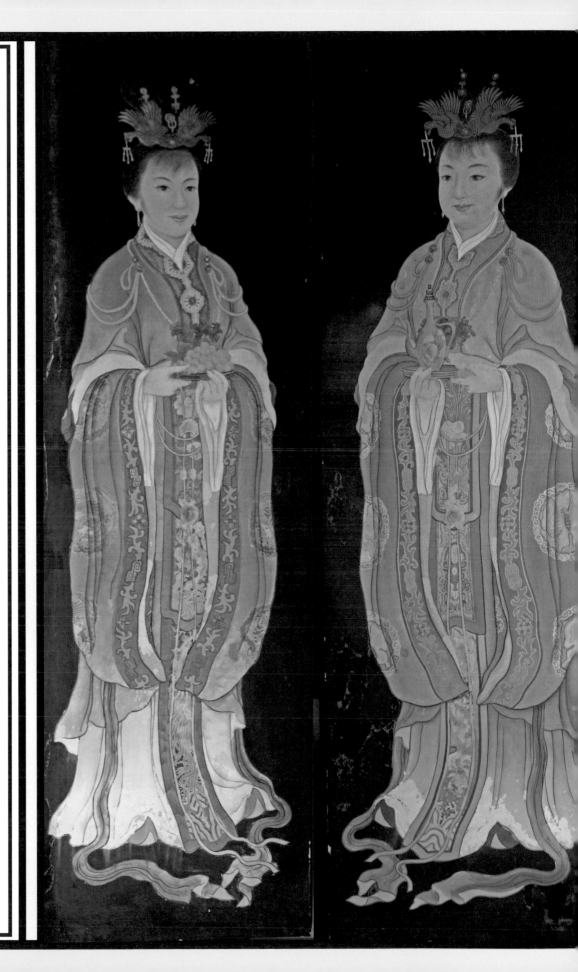

四位宮娥手持物品，由左至右分別為「果」、「酒」、「花」、「香」。秋山師畫門神，以人物個性刻劃得傳神，氣韻生動，形神兼備。對人物性格的表現，於環境、氣氛、身段、動態的渲染融會貫通。

所在地	台南麻豆護濟宮
建築部位	三川殿次間
畫作年代	民國四十五年（1956）
畫師	陳玉峰（台南）
宗教類別	道教
主祀神	天上聖母
裝飾類別	彩繪
尺寸	二五一×六三公分×二

仿如古人筆下的美女，濃麗豐肥，情意凝佇，若有所思，環姿艷逸，婉約艷麗等美好的讚譽。強調表情、體態、姿勢、服飾、手持器物、手勢……整體氣氛的烘托暈痕，為玉峰師門神彩繪最具特色所在，且營造出生動活潑氛圍。

建築部位	所在地		
三川殿次間	花蓮壽豐國聖廟		
畫師	畫作年代		
劉奇（花蓮）	民國六十五年（1976）		
裝飾類別	宗教類別	主祀神	
彩繪	道教	鄭成功	
尺寸			
不詳			

仕女常是傳統人物畫的題材，歷代不衰。

古裝仕女，肩披長帶，身材姣好，容貌秀美，長長的馬尾披於身後，輪廓顯現出美麗青春年華，大大的眼睛長長的睫毛，與摩登美女相彷彿。服飾色調和協，色彩淡雅，兩位仕女面對相視，構圖創新，一位手持盤上置爵與杯，一位持盤上置花，有「簪花、晉爵」之意。畫師作品雖少見，令人有清淡獨特、平易近人之感。

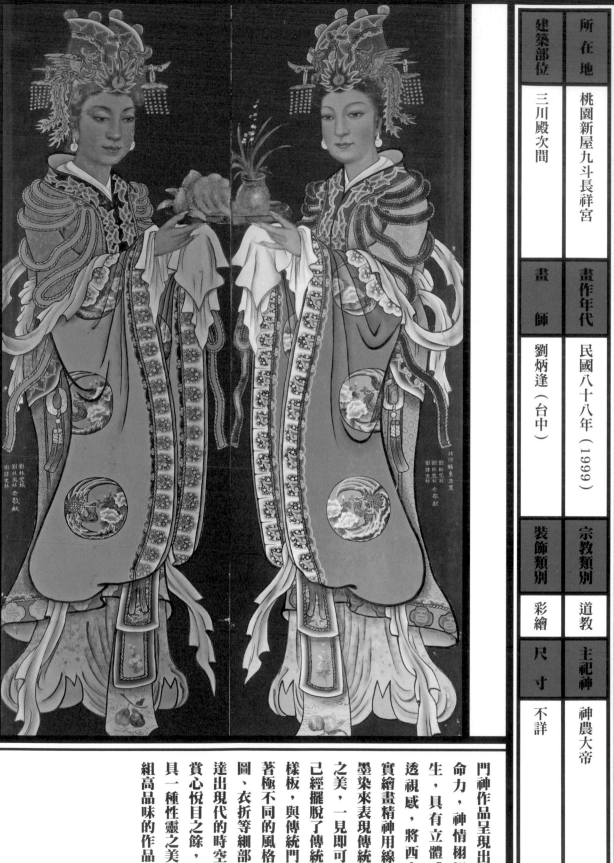

建築部位	所在地
三川殿次間	桃園新屋九斗長祥宮

畫師	畫作年代
劉炳逢（台中）	民國八十八年（1999）

裝飾類別	宗教類別
彩繪	道教
尺寸	主祀神
不詳	神農大帝

門神作品呈現出新生命力，神情栩栩如生，具有立體感與透視感，將西方寫實繪畫精神用線條和墨染來表現傳統女性之美，一見即可識得已經擺脫了傳統格局樣板，與傳統門神有著極不同的風格，構圖、衣折等細部，表達出現代的時空，除賞心悅目之餘，也兼具一種性靈之美，是組高品味的作品。

建築部位	所在地
三川殿次間	台南善化慶安宮

畫　師	畫作年代
丁清石（台南）	民國五十二年（1963）

裝飾類別	宗教類別	
彩繪	道教	主祀神
尺　寸		天上聖母
二九二×六八公分×二		

丁清石傳承府城早期
潘春源彩繪師風格，
人物神情自然生動。
畫風以傳統中國水墨
人物畫勾勒筆法，加
入明暗光影，呈現立
體感，達到寫實的視
覺效果。一九八○年
台南大天后宮大殿，
原陳玉峰壁畫作品，
就由丁清石仿寫重
繪，可見其實力。

所在地	嘉義城隍廟	畫作年代	約民國六十九年（1980）
建築部位	後殿四樓五恩主殿次間	畫師	林繼文、林劍峰（嘉義）
		宗教類別	道教
		主祀神	城隍爺
		裝飾類別	彩繪
		尺寸	二四三×六三公分×二

所在地	南投竹山連興宮	
建築部位	三川殿次間	
畫　師	劉沛家族（石岡）	
畫作年代	民國六十一年（1972）	
宗教類別	道教	裝飾類別
主祀神	天上聖母	彩繪
尺　寸	二五四×六四公分×二	

所 在 地	高雄三鳳宮	畫作年代	民國五十八年（1969）	宗教類別	道教	主祀神	中壇元帥（哪吒太子）
建築部位	五門殿虎門	畫　師	潘麗水（台南）	裝飾類別	彩繪	尺　寸	二七〇 × 八五公分 × 二

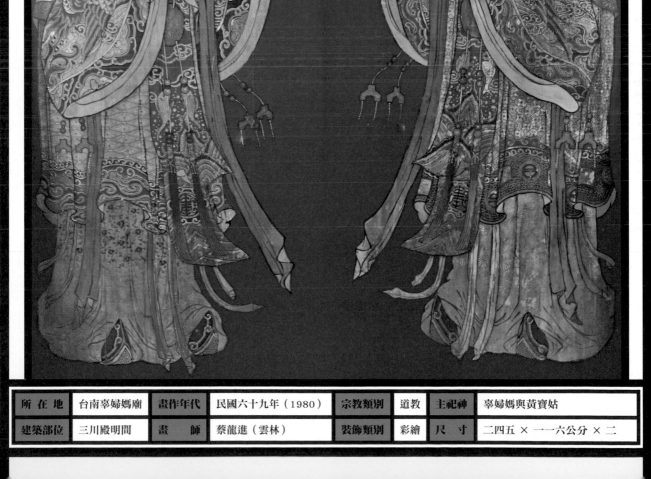

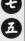

所 在 地	台南莘婦媽廟	畫作年代	民國六十九年（1980）	宗教類別	道教	主祀神	莘婦媽與黃寶姑
建築部位	三川殿明間	畫　師	蔡龍進（雲林）	裝飾類別	彩繪	尺　寸	二四五 × 一一六公分 × 二

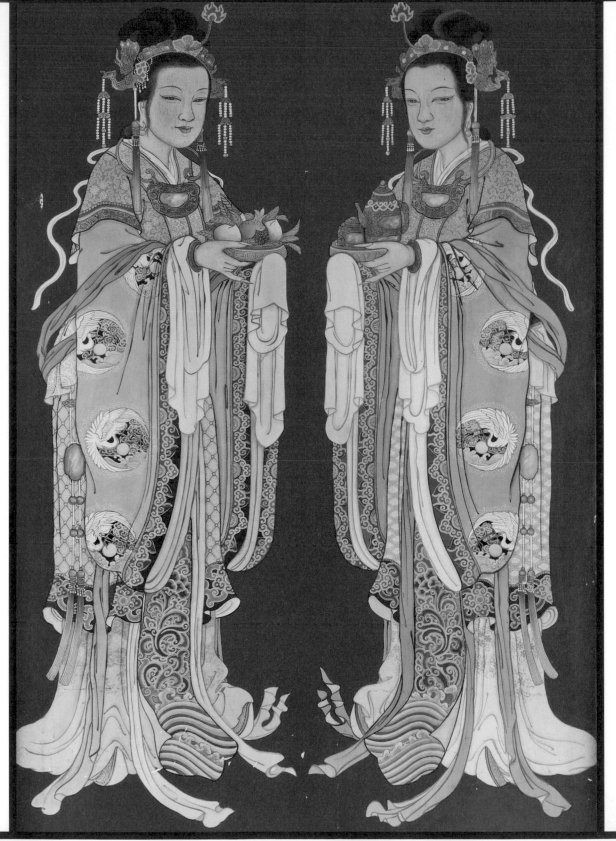

所 在 地	桃園大溪福仁宮	畫作年代	民國六十九年（1980）	宗教類別	道教	主祀神	開漳聖王
建築部位	三川殿梢間	畫　　師	【對場】李登勝（竹東）	裝飾類別	彩繪	尺　寸	三〇五 × 八五公分 × 二

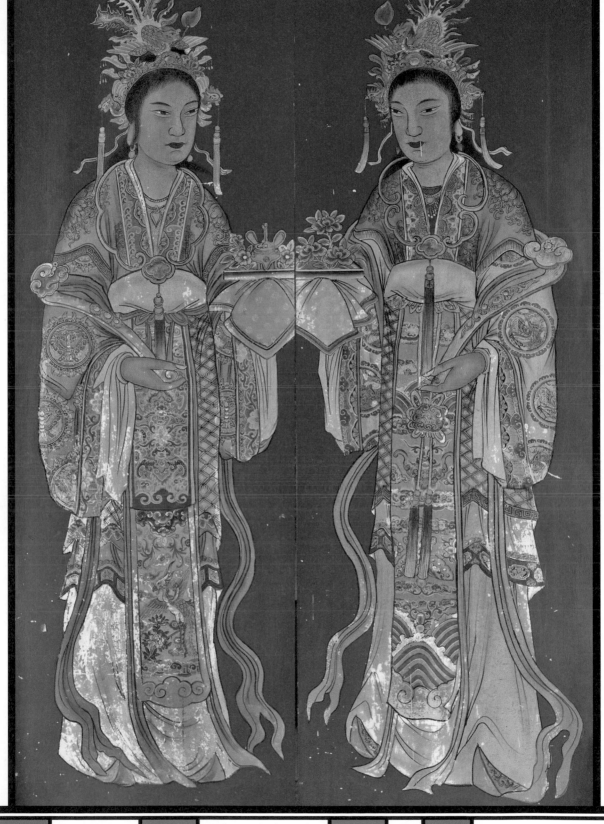

所 在 地	桃園大溪福仁宮	畫作年代	民國六十九年（1980）	宗教類別	道教	主祀神	開漳聖王
建築部位	三川殿梢間	畫　師	【對場】許連成（三重）	裝飾類別	彩繪	尺　寸	三〇五 × 八五公分 × 二

建築部位	所　在　地		
三川殿明間	台南開隆宮		

	畫　師	畫作年代	
	潘岳雄（台南）	不詳	

裝飾類別	宗教類別	主祀神	
彩繪	道教	七娘媽	

尺　寸			
二七○×七六公分×二			

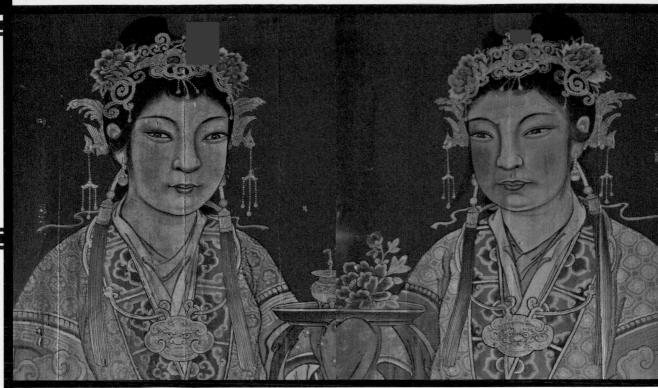

所 在 地	台北士林慈誠宮	畫作年代	民國五十四年（1965）	宗教類別	道教	主祀神	天上聖母
建築部位	三川殿次間	畫　師	陳玉峰（台南）	裝飾類別	彩繪	尺　寸	三一二 × 七八公分 × 二，此僅局部

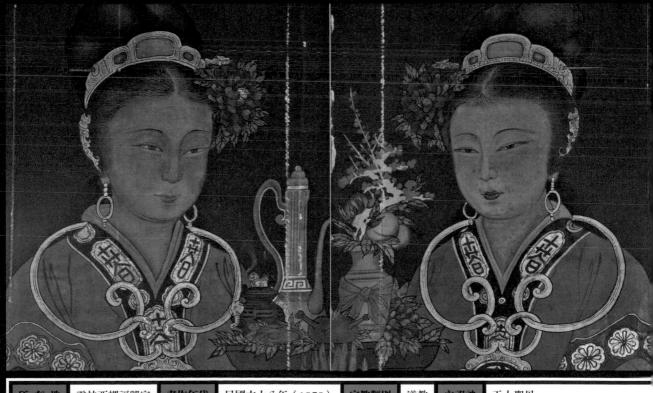

所 在 地	雲林西螺福興宮	畫作年代	民國六十八年（1979）	宗教類別	道教	主祀神	天上聖母
建築部位	三川殿次間	畫　師	許報祿（西螺）	裝飾類別	彩繪	尺　寸	三三○ × 九○公分 × 二，此僅局部

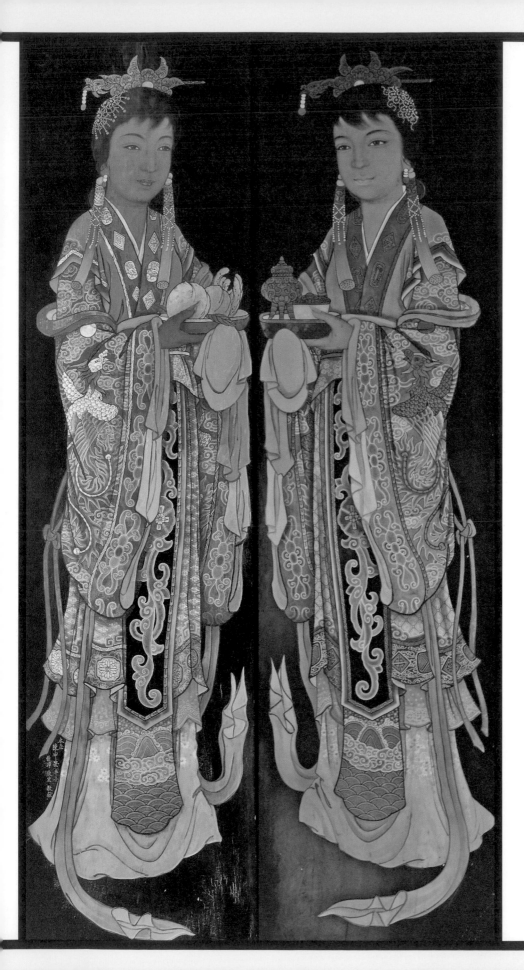

所在地　台南聖母宮

畫作年代　不詳

宗教類別　道教

主祀神　天上聖母

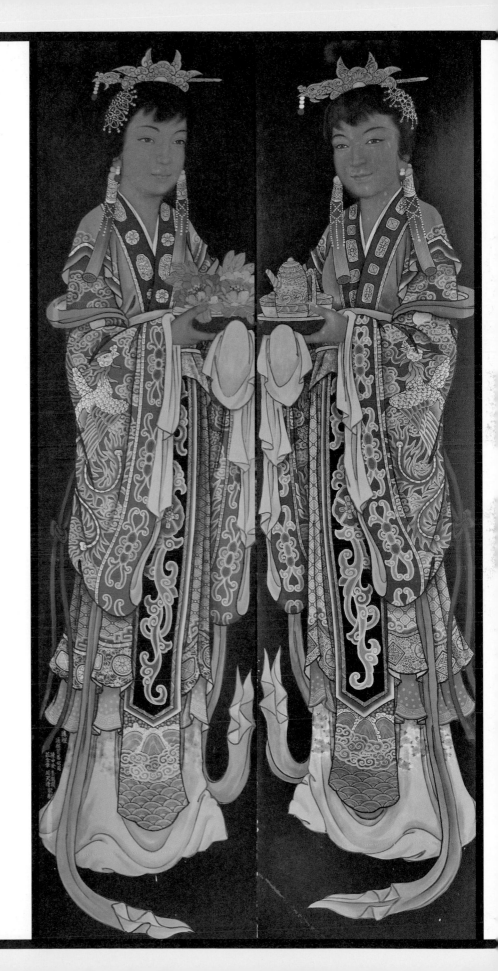

建築部位	三川殿次間
畫　師	劉應期（豐原）
裝飾類別	彩繪
尺　寸	不詳

左頁圖片出處：

所在地：台南五妃廟
建築部位：前殿明間
畫作年代：民國七十八年（1989）
畫師：丁清石（台南）

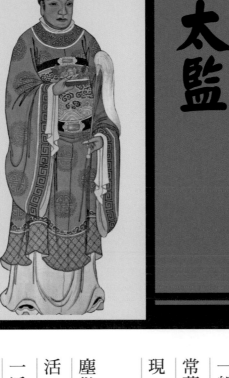

太監

古代君王與貴族為了讓自己的妻妾保持貞節，禁止她們和一般男人接觸，但後宮事務仍需男子的服侍，所以大量使用閹人，即為太監。

太監分為老少太監，老太監臉部鬆弛皺紋橫生，白眉垂目，手執拂塵；年輕太監面色圓潤，體態挺拔。太監門神皆無鬚，著圓領衫、蟒袍、束玉帶，穿笏頭履，一般立於帝后級神佛的中門旁兩側門扉上。台灣廟宇通常藉由成雙成對的組合，如老與少及手持物組構方式表現，象徵「加官進祿」與「簪花晉爵」之意。

區別太監與文官可由鬍鬚、冠戴、服飾及手持物拂塵做判斷。太監一般繪長指甲，顯示不用從事勞動粗活，為享受榮華富貴階級。身著華服，頭戴美冠，彰顯一派雍容華貴模樣，服飾上寓意吉祥的龍、仙鶴……等圖樣，皆具美感。

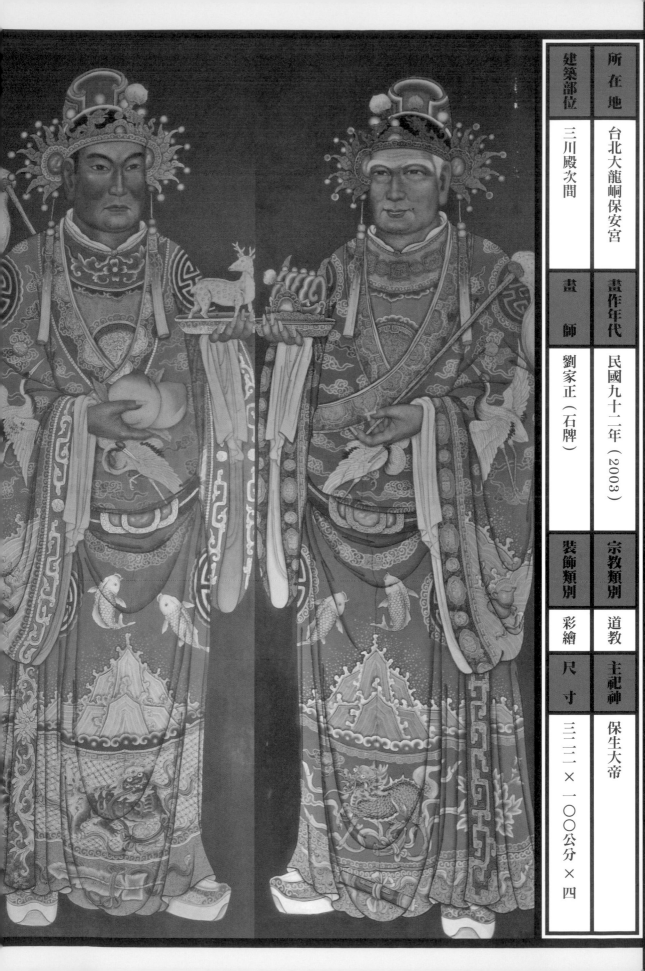

建築部位	所在地	
三川殿次間	台北大龍峒保安宮	畫作年代 民國九十二年（2003）
	畫　師 劉家正（石牌）	
裝飾類別	宗教類別 道教	
彩繪	尺　寸 三三二×一〇〇公分×四	主祀神 保生大帝

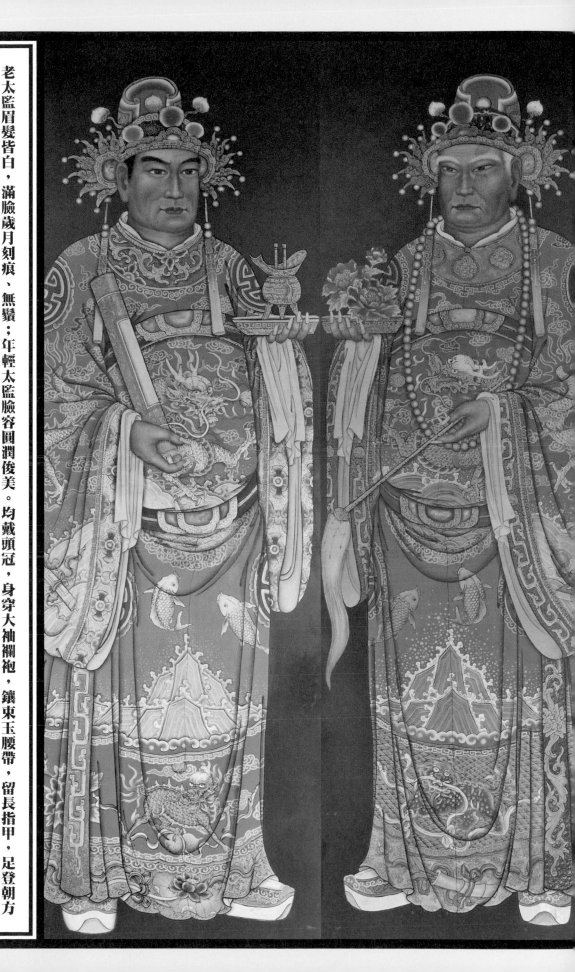

老太監眉髮皆白，滿臉歲月刻痕，無鬚；年輕太監臉容圓潤俊美。均戴頭冠，身穿大袖襴袍，鑲束玉腰帶，留長指甲，足登朝方靴。衣飾圖像：四爪蟒、祥獅、錦鯉、鎮錦紋、雲紋、回紋、水紋、龜紋、團字、山水等。

四位太監除了手持拂塵與書卷，由右至左，分別手捧頭冠、鹿、牡丹花、酒爵，象徵「加官進祿」與「簪花晉爵」之意。

建築部位	所在地		畫師	畫作年代		裝飾類別	宗教類別	彩繪	尺寸	主祀神
三川殿次間	南投竹山連興宮		劉沛家族（石岡）	民國六十一年（1972）		彩繪	道教		二五四 × 六四公分 × 二	天上聖母

建築部位	所在地
三川殿次間	台北芝山岩惠濟宮

畫　師	畫作年代
卓福田（高雄）	民國五十八年（1969）

裝飾類別	宗教類別
彩繪	道教

尺　寸	主祀神
三〇八×七四公分×二	開漳聖王

建築部位	所在地		
三川殿次殿	台南麻豆護濟宮	畫作年代	民國四十五年（1956）
	畫師		
	陳玉峰（台南）	宗教類別	道教
	裝飾類別	主祀神	天上聖母
	彩繪	尺寸	二五一×六三公分×二

建築部位	所在地			
三川殿次間	花蓮壽豐國聖廟	畫作年代	民國六十五年（1976）	
	畫師	劉奇（花蓮）		
裝飾類別	彩繪	宗教類別	道教	
	尺寸	不詳	主祀神	鄭成功

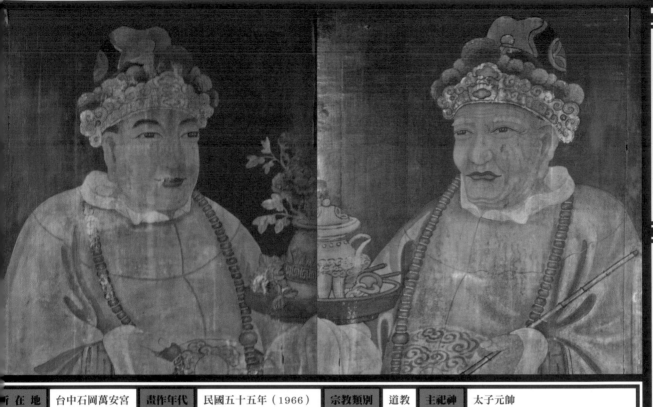

所 在 地	台中石岡萬安宮	畫作年代	民國五十五年（1966）	宗教類別	道教	主祀神	太子元帥
建築部位	三川殿次間	畫　師	劉沛家族（石岡）	裝飾類別	彩繪	尺　寸	二二四 × 六九公分 × 二，此僅局部

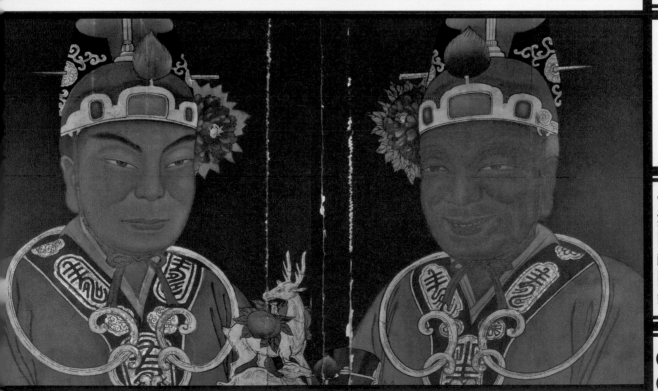

所 在 地	雲林西螺福興宮	畫作年代	民國六十八年（1979）	宗教類別	道教	主祀神	天上聖母
建築部位	三川殿次間	畫　師	許報祿（西螺）	裝飾類別	彩繪	尺　寸	三三〇 × 九〇公分 × 二，此僅局部

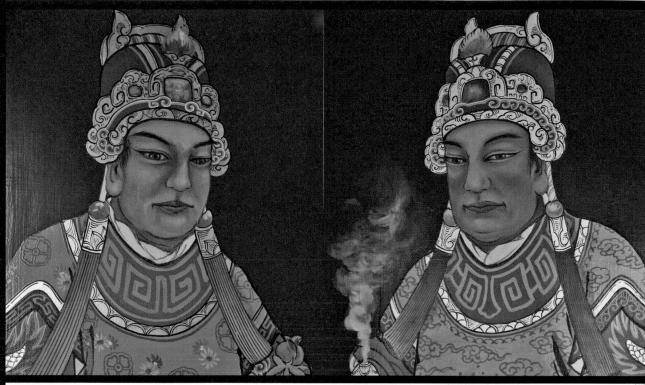

所在地	台南福德祠	畫作年代	民國八十三年（1994）	宗教類別	道教	主祀神	福德正神
建築部位	三川殿明間	畫　　師	陳明啟、鄭明良（皆台南）	裝飾類別	彩繪	尺　寸	二一六 × 七〇公分 × 二，此僅局部

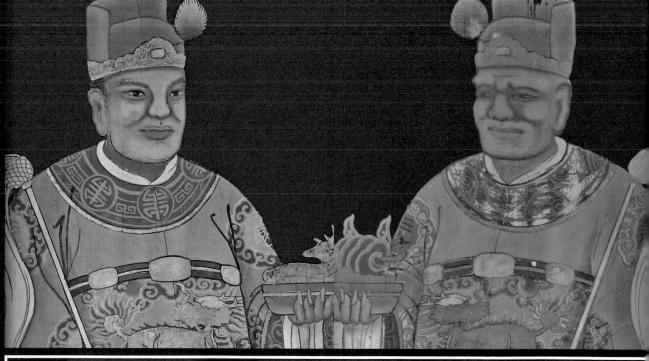

所在地	澎湖白沙瓦硐武聖廟	畫作年代	民國七十七年（1988）	宗教類別	道教	主祀神	關聖帝君
建築部位	三川殿次間	畫　　師	梁孔明（高雄）	裝飾類別	彩繪	尺　寸	不詳，此僅局部

左頁圖片出處：

所在地：台南小南天
建築部位：三川殿次間
畫作年代：民國七十六年（1987）
畫師：薛明勳（台南）

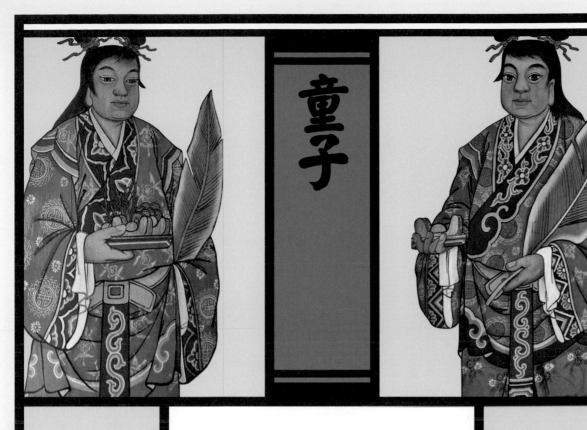

童子

童子門神除了代表「天賜子嗣」，其童稚天真、與世無爭，還能用以象徵和平。童子門神為近年來的趨勢，人們似乎喜用新穎人物為門神，漸以「求福納財」來取代「辟邪驅鬼」，已成為流行的門神造型藝術。

眉清目秀、天真無邪、笑臉迎人的童子，有時手捧財寶或手持芭蕉葉，「蕉」與台語「招」同音，隱含有招財進寶的寓意。

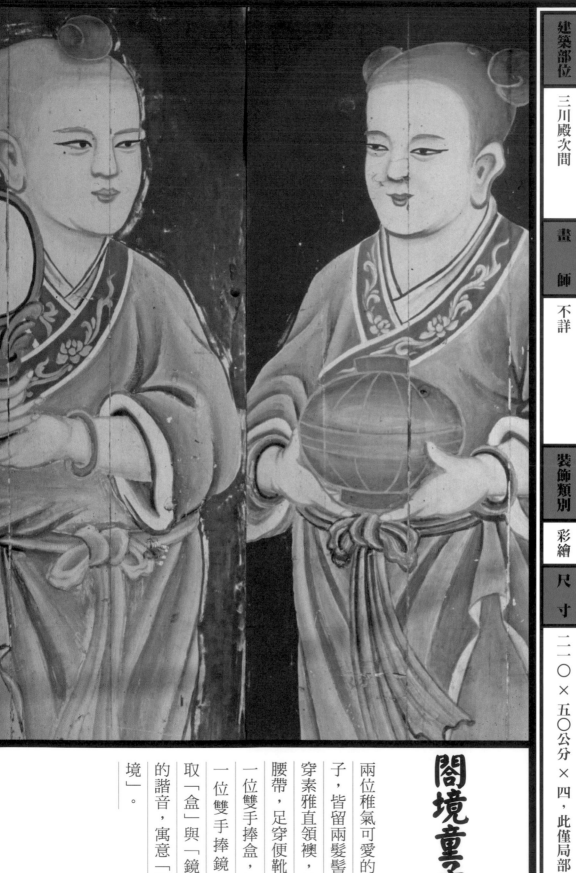

所在地	金門浦邊蓮法宮
建築部位	三川殿次間
畫作年代	民國八十年（1991）今已重描
畫師	不詳
宗教類別	道教
裝飾類別	彩繪
主祀神	黑旗將軍
尺寸	二一〇×五〇公分×四，此僅局部

閤境童子

兩位稚氣可愛的童子，皆留兩髮髻，穿素雅直領襖，纏腰帶，足穿便靴。一位雙手捧盒，另一位雙手捧鏡。取「盒」與「鏡」的諧音，寓意「閤境」。

此門雖小，但因畫上童稚天真的門神，充滿童趣令人欣喜、樂於親近。也藉著童子門神手持的器物，由右至左依序為盒、鏡、花瓶、馬鞍，祈佑鄉里「闔境平安」。匠師的巧思佳構，呈現出多樣吉祥瑞兆，令人莞爾讚歎，實為罕見的創新。

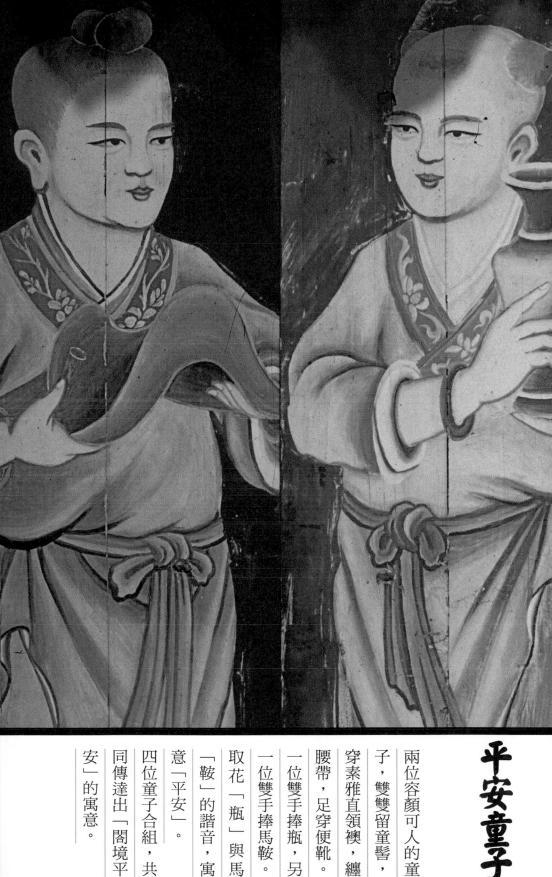

平安童子

兩位容顏可人的童子，雙雙留童髻，穿素雅直領襖，纏腰帶，足穿便靴。一位雙手捧瓶，另一位雙手捧馬鞍。

取花「瓶」與馬「鞍」的諧音，寓意「平安」。

四位童子合組，共同傳達出「闔境平安」的寓意。

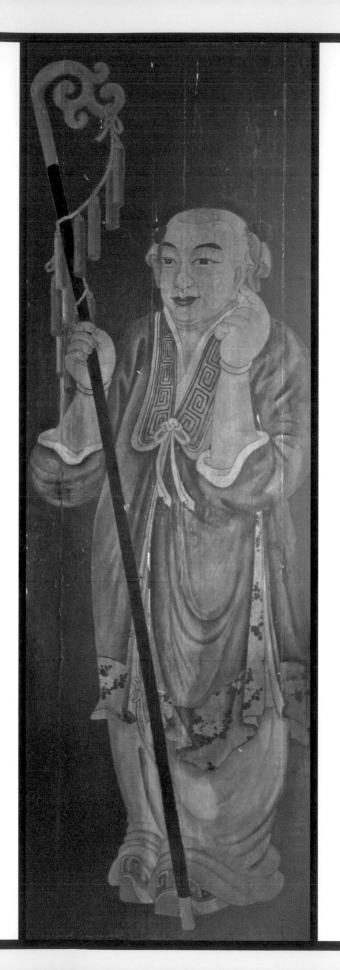

天聾童子

天聾童子，右手持節杖，左手指著耳朵。頭綁雙髻，濃眉大眼、厚唇，著滾花草紋邊衣袍，搭配長褲，足穿笏頭履。

所在地	集集明新書院
建築部位	大殿中門（明間）
畫作年代	民國五十九年（1970）
畫　師	劉沛（石岡）
宗教類別	儒、道教
裝飾類別	彩繪
主祀神	文昌帝君
尺　寸	二八二×八六公分×二

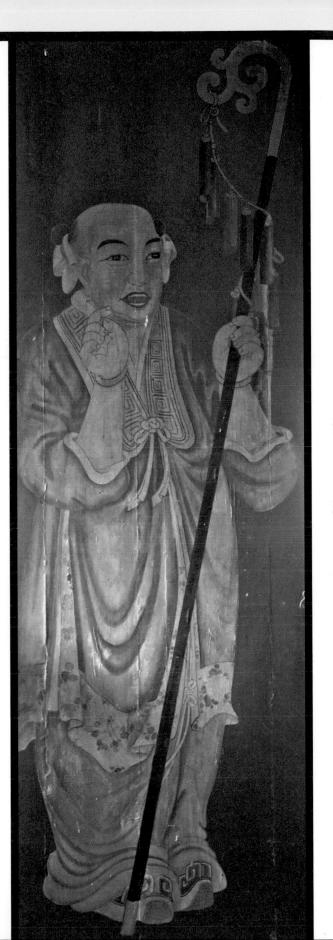

地啞童子

地啞童子，右手指嘴，左手持節杖。頭綁雙髻，濃眉大眼、厚唇，著滾花草紋邊衣袍，搭配長褲，足穿笏頭履。

書院出現這兩位童子，旨在曉論世人凡事謙沖為懷，切忌鋒芒太露。據《海錄》云：「梓橦文昌君從者曰天聾、地啞，蓋不欲人之聰明用盡，故假聾啞以寓意，天地豈可以聾啞哉！」天聾、地啞隱含守密、示警、謙沖之意；還有真君為文章之司命，貴賤之所繫，故用聾啞於側，使知者不能言，言者不能聽，免得洩漏天機。探溯「天聾、地啞」本源，實即原始社會農耕民族信仰中的最大神聖「天父、地母」也。此作品為劉沛晚年（八十六歲）時所留，極為珍貴。

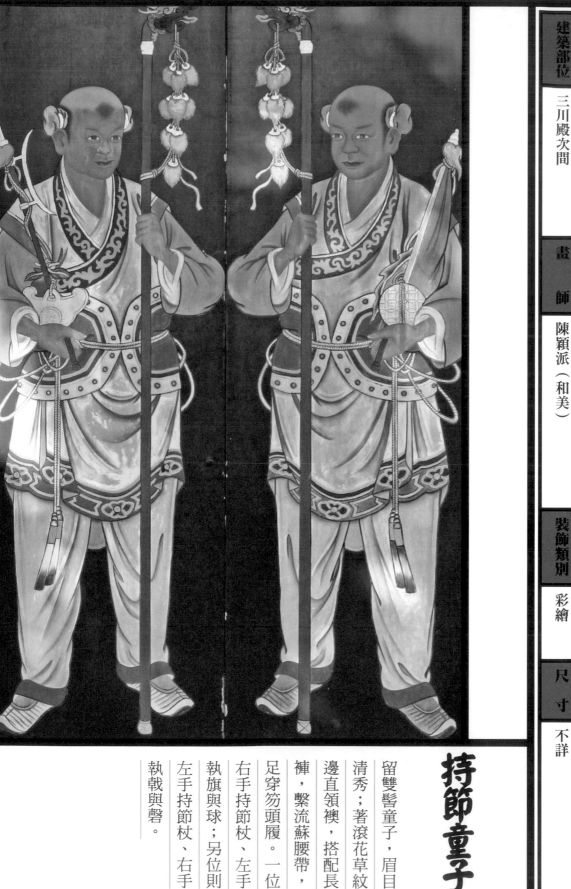

所　在　地	彰化節孝祠
建築部位	三川殿次間
畫作年代	民國九十二年（2003）
畫　　師	陳穎派（和美）
宗教類別	儒、道教
主祀神	節孝、貞烈婦女
裝飾類別	彩繪
尺　　寸	不詳

持節童子

留雙髻童子，眉目
清秀；著滾花草紋
邊直領襖，搭配長
褲，繫流蘇腰帶，
足穿笏頭履。一位
右手持節杖、左手
執旗與球；另位則
左手持節杖、右手
執戟與磬。

節孝祠為中部地區供奉孝子與節婦的祠堂，建於光緒十三年。日治大正年間因市區改正才遷於現址，為台灣今日僅存的節孝祠。

次間的雙童子均手持節杖，節杖為外交使臣出使國外的信物，如蘇武牧羊手上握的節杖，後來逐漸引申為「氣節」之意。以童男童女來象徵品格純真無邪，又手持節杖，以彰顯孝子與節婦堅苦卓絕的精神。另手托物組合有「祈求吉慶」、「簪花晉爵」、「多福多壽多子」等吉祥寓意。

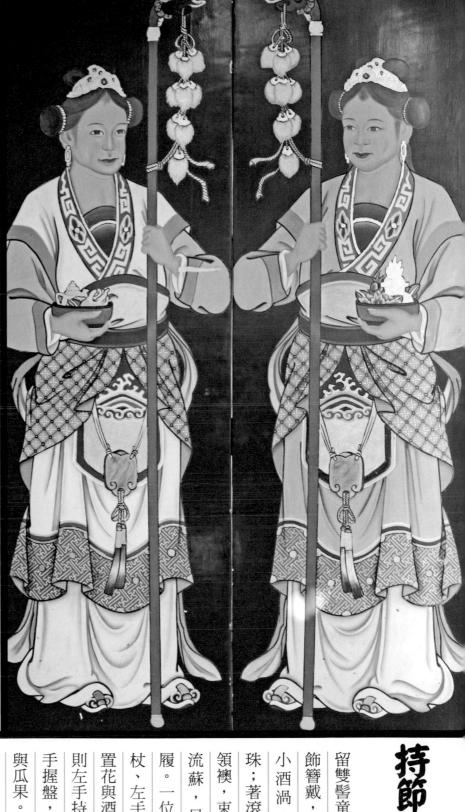

持節童女

留雙髻童女，戴金飾簪戴，臉頰均有小酒渦，耳墜垂珠；著滾回字紋直領襖，束下懸玉珮流蘇，足穿雲頭履。一位右手持節杖、左手握盤，內置花與酒爵；另位則左手持節杖、右手握盤，內置酒壺與瓜果。

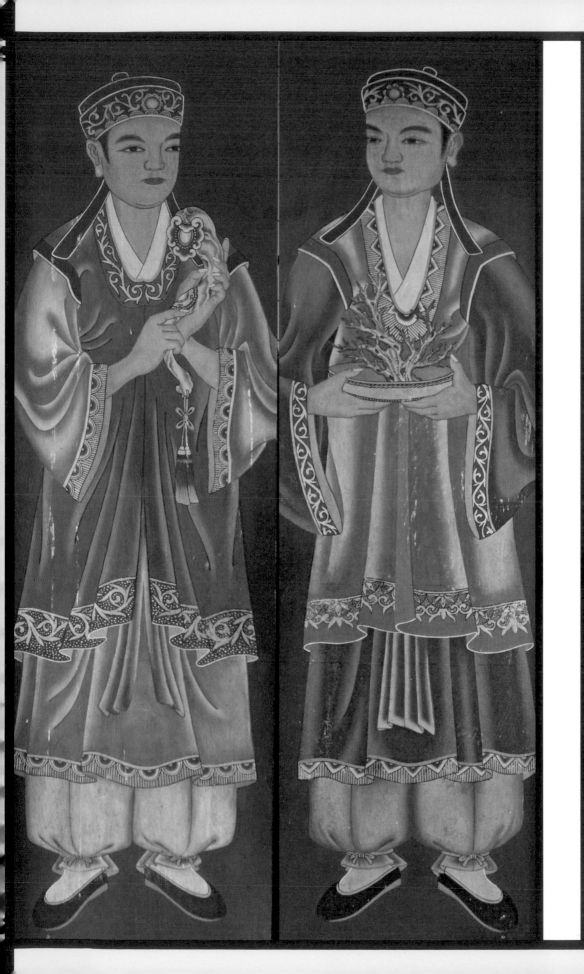

所在地　宜蘭壯圍美城福德廟

畫作年代　民國七十年（1981）

宗教類別　道教

主祀神　福德正神

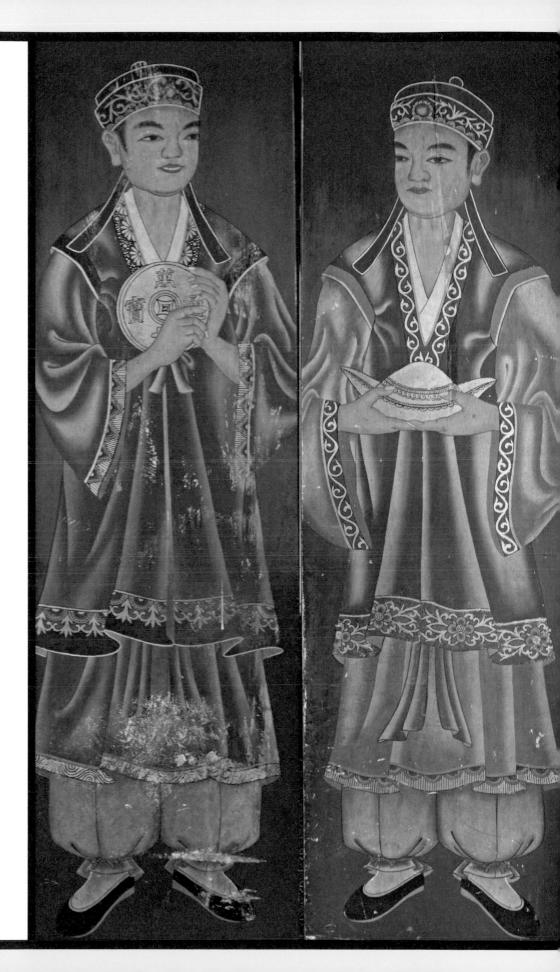

建築部位	三川殿次間
畫　師	曾水源（宜蘭）
裝飾類別	彩繪
尺　寸	二四六×六二公分×四

左頁圖片出處：

所在地：澎湖鎖港紫微宮
建築部位：玉皇殿明間
畫作年代：民國九十九年（2010）
畫師：不詳

龍王

在中國古代傳說裡，龍王擁有興雲布雨的神力。唐宋以後的道教信仰中，指稱有諸天龍王、四海龍王、五方龍王等，其下另有一百八十五位小龍王。

龍王的地位崇高，故廟宇主神必定是帝后級的神祇，才夠格令龍王當門神。

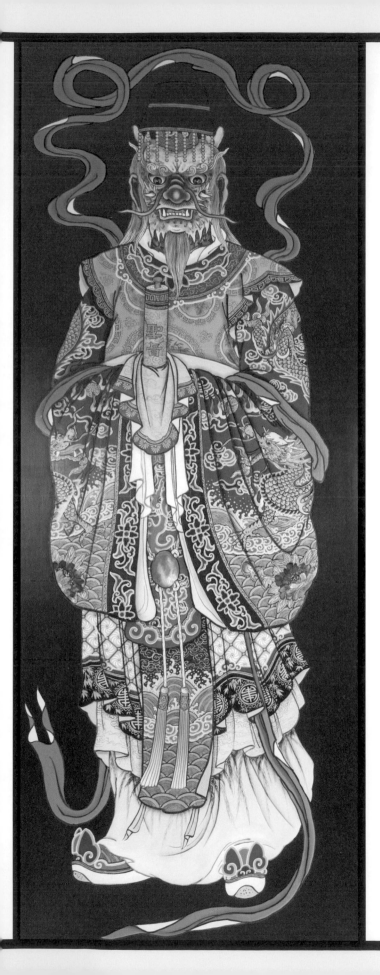

持旨龍王

龍首、黃臉、圓睛，開口露齒。戴帝冠，穿圓領襖、紅色龍袍，足登雲頭靴，身後有飄帶，雙手持聖旨。

所在地	澎湖鎮港紫微宮	畫作年代	民國九十九年（2010）	宗教類別	道教	主祀神	紫微大帝
建築部位	玉皇殿明間	畫師	不詳	裝飾類別	彩繪	尺寸	三三六×二八公分×二

持笏龍王

龍首、綠臉、圓睛，開口露齒。戴帝冠，穿圓領襖、綠色龍袍，足登雲頭靴，身後有飄帶，雙手持笏。

龍王是中國道教的神祇之一，源於古代龍神崇拜和海神信仰，龍王無所不在，是海洋世界的主宰，在民間則是祥瑞的象徵。

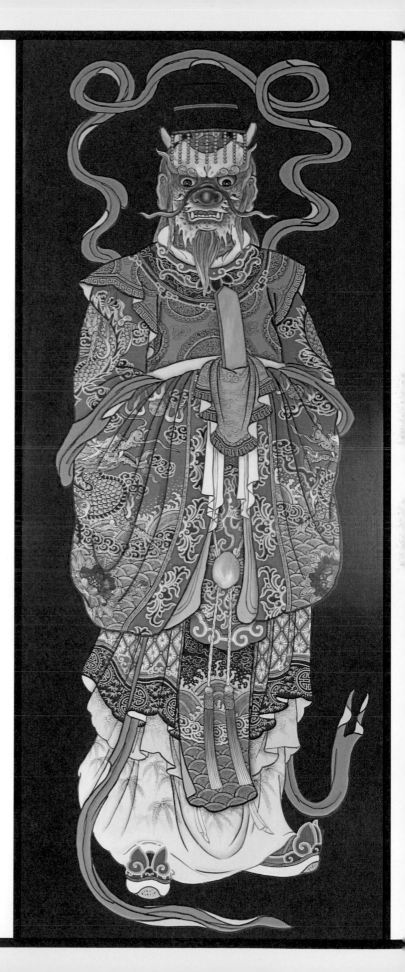

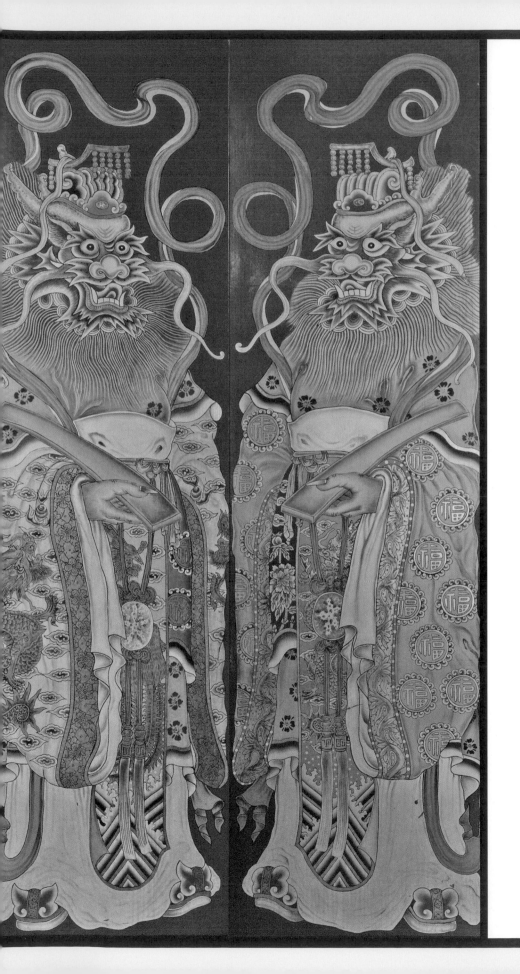

建築部位	所在地		畫 師	畫作年代		裝飾類別	宗教類別		彩繪	尺 寸	
三川殿次間	台北三峽興隆宮		呂丁水（桃園）	約民國八十四年（1995）		彩繪	道教	主祀神 天上聖母		三四六×八七公分×四	

四海龍王分別是東海龍王敖光、西海龍王敖順、南海龍王敖明、北海龍王敖吉。

龍王有呼風喚雨、興風作浪的本領，媽祖為航海守護神，以龍王為門神，可保佑地方平安。

此組門神彩繪畫於銅板上，未詳看不知，四位服飾上，分別繪有「福」、「祿」、「壽」、「喜」等文字圖紋，頗具創意。

左頁圖片出處：

所在地：台南歸仁媽廟朝天宮
建築部位：三川殿明間
畫作年代：不詳
畫師：不詳

龍、鳳

自古以來，龍鳳是國人最慣常使用的吉祥圖案，它們代表一種權貴的象徵，也是民族文化的傳統符號。

龍為神靈之精、四靈之首，不僅能登天，也能潛淵，同時能短能長，能細能巨，能幽能明，無所不在，據此知龍為神物，是祥瑞之兆。鳳則為百鳥之王，是羽蟲中最美者，飛時眾鳥相隨，有鳳來儀代表天下太平。

龍與鳳也表示陰陽和諧，相生相息。

一般來說，帝后級的廟宇才能使用龍鳳為門神。

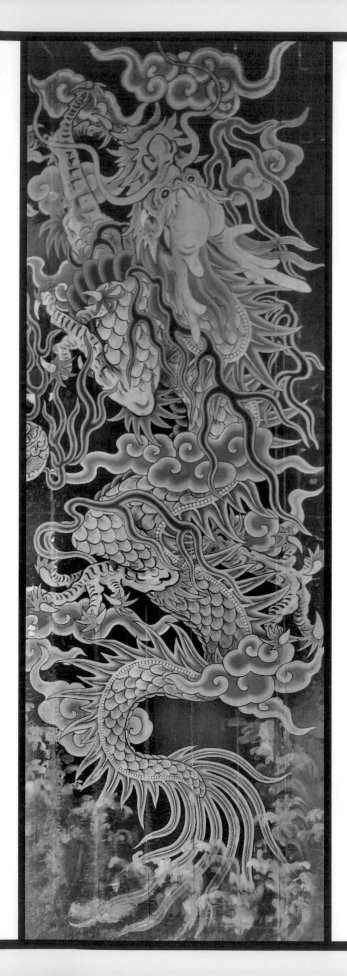

金龍門神

右頁的龍由下向上翻躍，左頁的龍則往下隨雲俯降，此造型稱為「天翻地覆」或「天地交泰」，即指龍頭一朝上、一朝下，一昇一降。龍身渾圓，龍角碩長，龍鬚飛舞，龍鱗金光閃耀，間有雲彩、火燄襯托，底部繪波濤洶湧的海浪，動感十足。

建築部位	所在地		畫　師	畫作年代		裝飾類別	宗教類別		尺　寸	主祀神
三川殿明間	台南北極殿		潘麗水（台南）	民國七十年（1981）		彩繪	道教		三○八 × 九八公分 × 二	玄天上帝

國人對龍歷來就有許多詠讚，且賦予很深的涵義。龍為神靈之精、四靈之首，不僅能登天潛淵，也能短能長、能細能巨、能幽能明，無所不在。且能除邪惡、進退有度、飲食有節，不游濁土、不飲濁泉，所謂飲於清，遊於清，更相信龍能御天、雲行雨施、降福人間、保國咸寧，故是最佳的守護神。

所在地	台南玉敕天后宮
建築部位	三川殿邊門
畫作年代	不詳
畫　師	不詳
宗教類別	道教
裝飾類別	彩繪
主祀神	天上聖母
尺　寸	二〇〇×七二公分×二

龍、鳳雙英會

右頁的龍由下向上翻騰，龍首朝上昇起，龍爪有力，似有護龍珠之態。龍身渾圓，造型呈雙S扭轉狀，龍鬚飛舞，間有雲彩、火燄襯托。

龍鳳皆是祥瑞之兆，龍為神靈之精，四靈之首；鳳為百鳥之王。以龍象徵陽、鳳象徵陰，寓意陰陽和諧、相生相息。龍鳳也是帝后的象徵，可喻夫妻和睦，家庭美滿幸福。

左頁的鳳由下向上飛，嘴銜牡丹花，鳳尾羽毛呈分岔捲曲狀，增添飛舞的靈動，旁另襯有祥雲。

門板以紅色為底，配以綠和青為主色，間用暈色，增添龍鳳華麗富貴的氣勢。

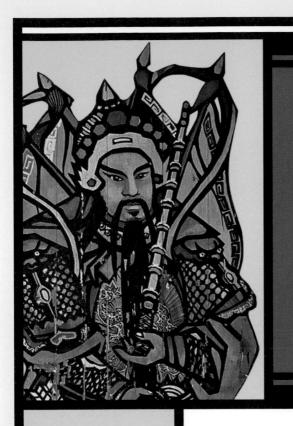

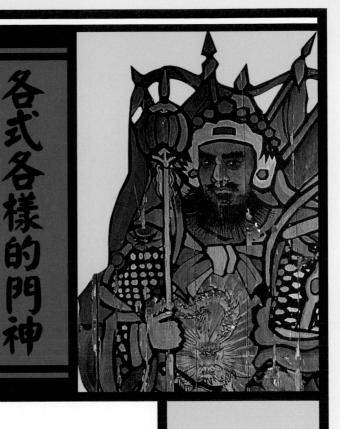

各式各樣的門神

台灣的宗教信仰自由且多元，在宗教世界中有眾多類型的神明，因而發展出各式各樣的宗教道場，每座道場也都衍生了與其主神搭配的門神。

畫師在繪製時，為使各種類型的門神皆能蘊含獨有的特質，並使每尊門神融入不同主神所需的象徵意義，是故創造出充滿傳奇且多彩的門神世界。

三十六官將

建築部位	所在地		
三川殿次間	台南興濟宮		

	畫師	畫作年代	
	陳壽彝（台南）	民國六十二年（1973）	

裝飾類別	宗教類別		
彩繪	道教		

尺寸	主祀神		
二八〇×一〇五公分×二	保生大帝		

三十六官將，又稱三十六天罡神。

道教稱北斗叢星中共有三十六顆天罡星，每顆天罡星各有一神。祂們都具法力，能驅邪降魔，並共同護衛著天庭和道場，佐助行持，屬於護正除厄的護法神。

三十六官將也是保生大帝的部將，故奉祀保生大帝的廟宇常繪製此門神，亦多見於南台灣廟宇。

趙元帥

康元帥

岳元帥

馬元帥

楊聖者

連聖者

劉聖者

衛海大將

貪鬼大將

吞精大將

黃仙官

江仙官

三十六官將中有男有女、有文有武，各有坐騎，神韻表情、服飾、器物、造型、姿態各異。

既屬護法神，自然異於常人各顯其威：移山大將左手拿山，駕騎蛇首鳥身異獸；李仙姑左手托缽、右手持劍，乘鳳凰自天而降；吞精大將乘麒麟、手捉小妖作吞噬狀⋯⋯。

興濟宮門神彩繪與眾不同之處在於，三十六官將生動活潑、造型樣貌各不相同，又搭配上靈獸，更顯熱鬧，極具征戰動感。旁邊朵朵雲氣翻滾，更仿如天界。

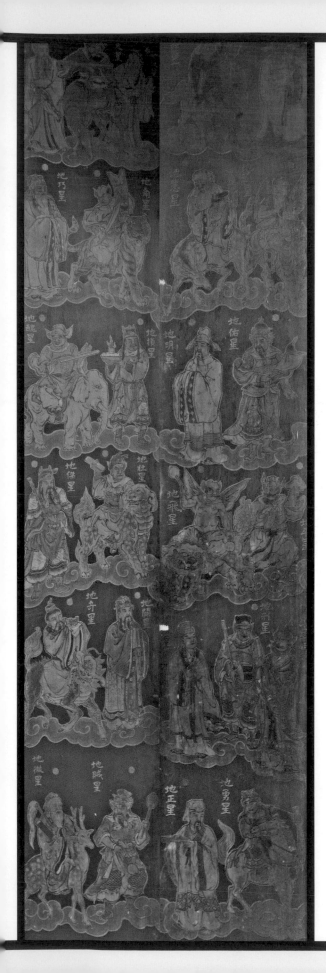

七十二地煞

所在地	台南五條港集福宮
建築部位	三川殿次間
畫作年代	民國五十四年（1965）
畫師	蔡草如（台南）
宗教類別	道教
主祀神	玄天上帝
裝飾類別	彩繪
尺寸	二八三×三七公分×四

道教稱北斗叢星中有七十二個地煞星，每星各有一神，故有七十二神將。道士齋醮作法時，常召請七十二地煞與三十六天罡神將下凡驅魔。

《水滸傳》中的一百零八將，傳說是三十六天罡星和七十二地煞星轉世，他們講究忠義，愛打抱不平，劫富濟貧，不滿貪官汙吏，與腐化的朝廷抗爭，卻一個個被逼上了梁山。

此作出自台南彩繪大師蔡草如所畫，七十二個地煞星唯妙唯肖。此類題材在台南或台灣都是絕無僅有，有極高的藝術價值。

畫師將人物性格特色與被逼上梁山的經歷，通過「繪畫」，將人物豪放、粗獷的行為表現出來。有文有武、有騎獸者、有站立者，腳下均踏祥雲。

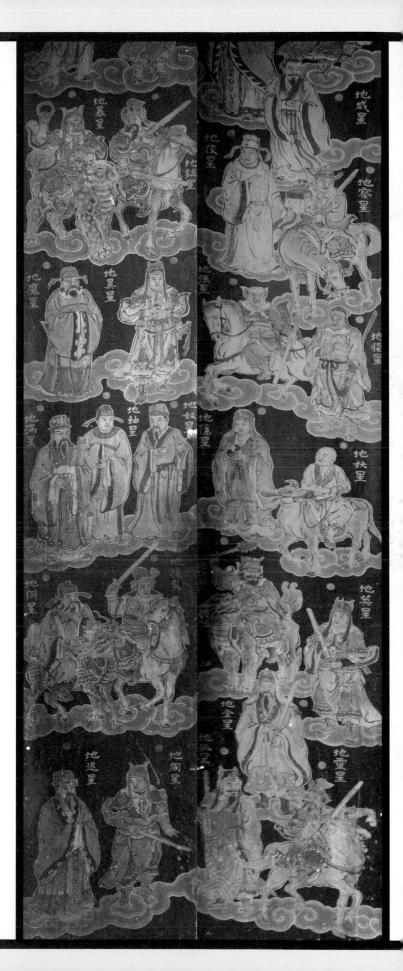

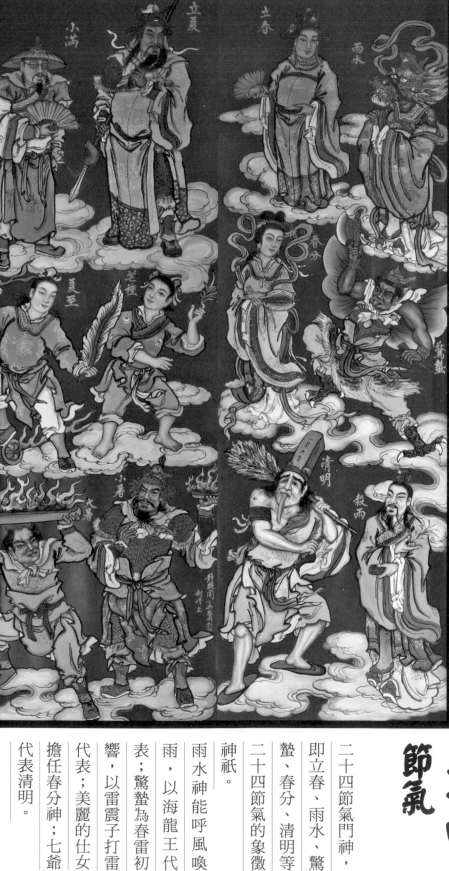

所在地	台北中和福和宮	畫作年代	民國八十一年（1992）	宗教類別	道教	主祀神	神農大帝
建築部位	三川殿龍門、虎門	畫　師	林劍峰（嘉義）	裝飾類別	彩繪	尺　寸	二四〇×六三公分×四

二十四節氣

二十四節氣門神，即立春、雨水、驚蟄、春分、清明等二十四節氣的象徵神祇。

雨水神能呼風喚雨，以海龍王代表；驚蟄為春雷初響，以雷震子打雷代表；美麗的仕女擔任春分神；七爺代表清明。

二十四節氣是漢人最古老的太陽曆，也是農民耕作的時刻表。勤苦農民靠天吃飯，為了四季平安，只好求助神靈的保佑，節氣因此應運而生並擬人化，遂而也衍生出各種祭祀行為。

一年分屬二十四個節氣，節氣門神各分司其職，即立春神、雨水神、驚蟄神、春分神、清明神、穀雨神、立夏神、小滿神、芒種神、夏至神、小暑神、大暑神、立秋神、處暑神、白露神、秋分神、寒露神、霜降神、立冬神、小雪神、大雪神、冬至神、小寒神、大寒神等神祇。

二十四節氣門神在北台灣較少見，值得細賞。

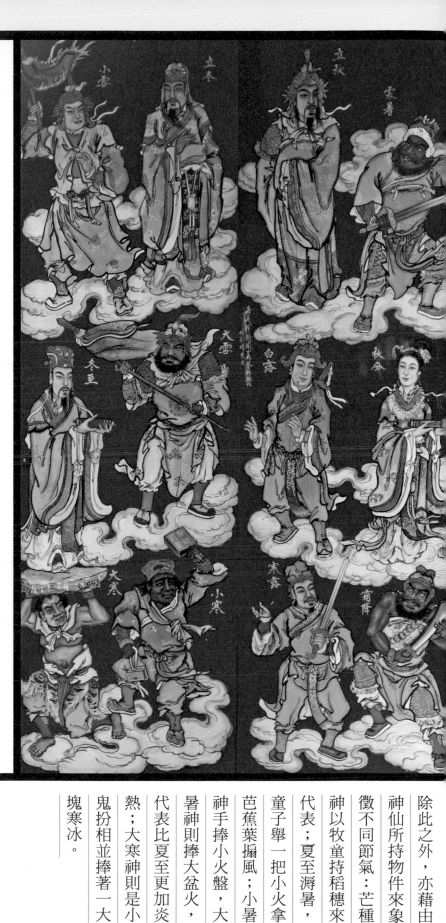

除此之外，亦藉由神仙所持物件來象徵不同節氣：芒種神以牧童持稻穗來代表；夏至渟暑，童子舉一把小火拿芭蕉葉搧風；小暑神手捧小火盤，大暑神則捧大盆火，代表比夏至更加炎熱；大寒神則是小鬼扮相並捧著一大塊寒冰。

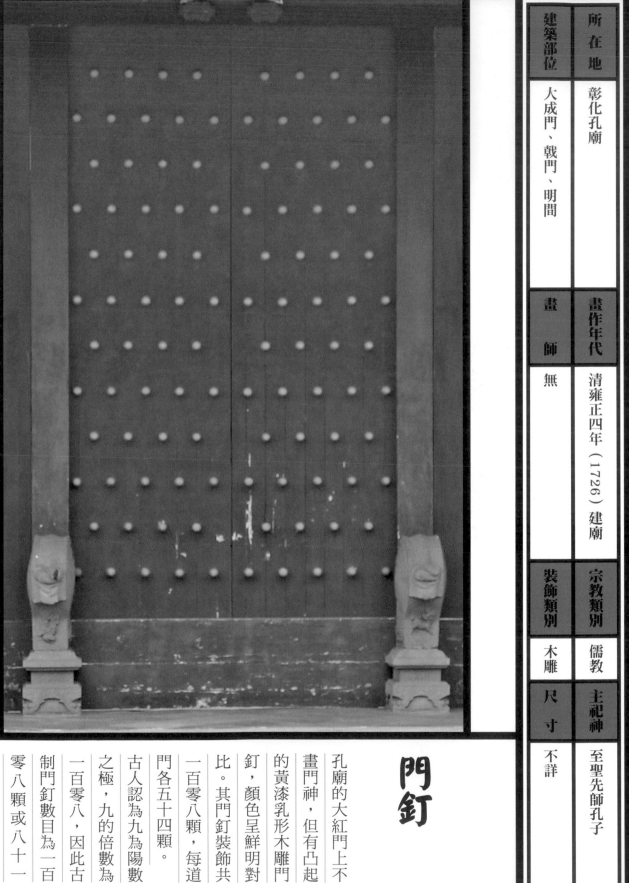

所在地	彰化孔廟
建築部位	大成門、戟門、明間
畫作年代	清雍正四年（1726）建廟
畫師	無
宗教類別	儒教
主祀神	至聖先師孔子
裝飾類別	木雕
尺寸	不詳

門釘

孔廟的大紅門上不畫門神，但有凸起的黃漆乳形木雕門釘，顏色呈鮮明對比。其門釘裝飾共一百零八顆，每道門各五十四顆。

古人認為九為陽數之極，九的倍數為之極，因此古制門釘數目為一百零八，制門釘數目為一百零八顆或八十一零八顆或八十一

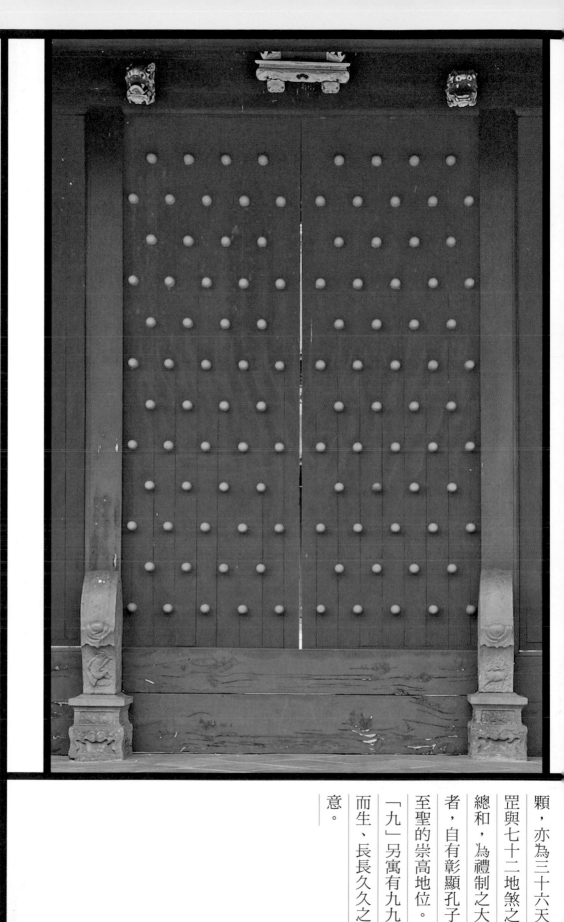

在台灣具有帝后神格的大廟或官建的廟宇，如孔廟、武廟……等曾受封為王的神祇，通常廟門並不繪製門神，而是以一顆顆圓形凸起的木塊代替，謂之門釘。門釘象徵尖銳之物，妖魔鬼怪都不敢靠近，後漸轉為現今渾圓的造型。

顆，亦為三十六天罡與七十二地煞之總和，為禮制之大者，自有彰顯孔子至聖的崇高地位。

「九」另寓有九九而生、長長久久之意。

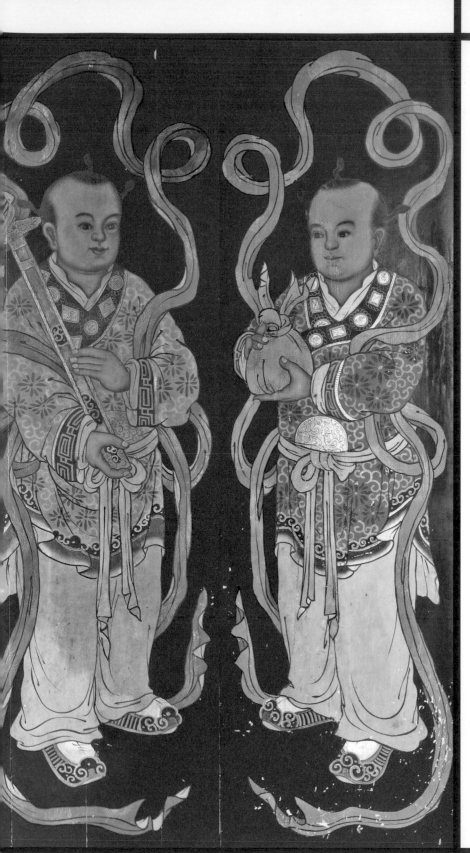

建築部位	所在地		
三川殿次間	雲林西螺下湳里缽子寺		
畫師	畫作年代		
劉家正（石牌）	約民國七十九年（1990）		
裝飾類別	宗教類別		
彩繪	佛教		
尺寸	主祀神		
不詳	觀世音菩薩		

善財

童子圓臉大眼、雙下巴，三絡束髮，穿直領襖纏腰帶，披飄帶，穿雲頭便靴。一位捧印，另位持劍。

龍女和善財為觀世音菩薩的脅侍。門神原有辟邪防災的作用，但童子門神除了表示「天賜子嗣」外，還因童稚天真，與世無爭，用以象徵和平與純潔。童趣十足的門神，更令人樂於親近，帶動欣喜歡樂的心情。

龍女

龍女圓臉大眼、雙下巴，雙髻，穿圓領襖纏腰帶，穿彩球便靴，披飄帶。一位捧花，另位捧酒器。

所在地	苗栗竹南五穀宮
建築部位	後殿三樓佛祖殿次間
畫作年代	民國八十六年（1997）
畫師	張偉能（苗栗）
宗教類別	道教
主祀神	神農大帝
裝飾類別	彩繪
尺　寸	二七四×八四公分×四

飛天樂伎

四位穿著柔軟綢緞宮裝的仙女，柳眉鳳眼、瓜子臉、蒜頭鼻、櫻桃小嘴。束髮戴頭冠，

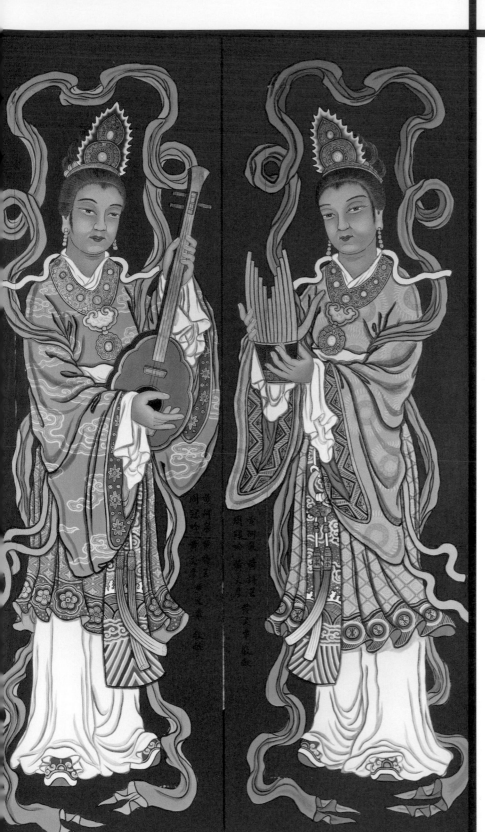

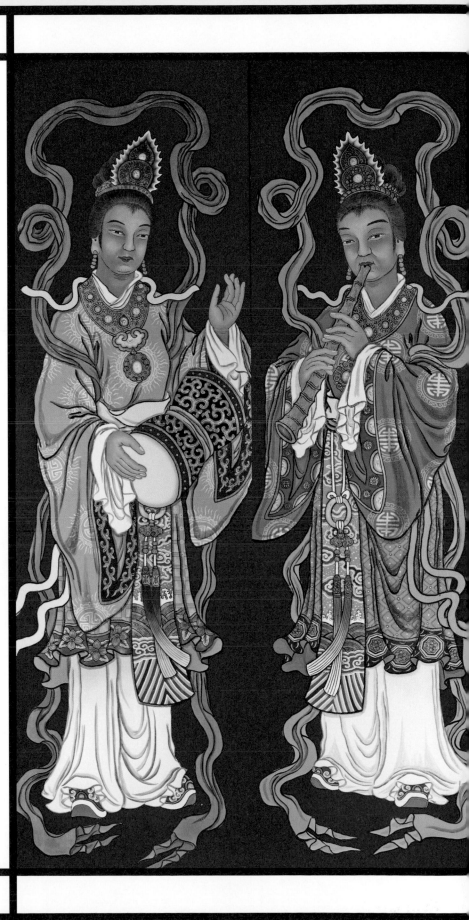

「飛天」是佛教中天帝司樂之神，以香為食，不近酒肉。每當天界舉行盛會，便凌空飛舞，拋灑鮮花，跳舞彈琴，故又稱香神、樂神或香音神。她們雖是佛教中的歌舞音樂神，但在人們眼中，她們是天真無邪、純潔可愛的美麗女神，不僅是天上的仙女，更是人們心中嚮往的完美仕女。

耳墜垂珠，腹圍腰巾，配以披帛飄帶。衣飾圖像有雲紋、鎖錦紋、壽字紋、花卉卷草紋等，造型典雅秀麗。四仙女皆手持樂器，有笙、鼓、簫、中阮。

壽翁

所在地	屏東佳冬蕭宅
建築部位	第三落繼述堂

畫作年代	約日大正年間（1925）
畫　師	不詳

宗教類別	家宅
主祀神	宅第家祀

裝飾類別	彩繪
尺　寸	二六○×一六公分×二

壽翁禿頂結髮髻，眉鬚俱白，面容慈祥，身著明式圓領衫，一手提仙桃，另一手捧鬚，旁配仙鶴。

相傳南極仙翁是主宰人類壽命的神，配以仙鶴。鶴有「長壽」之意。

麻姑

麻姑年輕貌美，束髮髻，身穿柔軟綢緞宮裝直領襖，配以披帛，身後有飄帶，肩挑花籃，籃內有靈芝草，旁配梅花鹿。

麻姑是古代神話中的仙女，自稱曾見東海三度變為桑田。配以梅花鹿。鹿與祿同音，有「進祿」之意。

蕭宅正堂板門前有花罩，雕刻精美，黑底門扇上彩繪壽翁和麻姑，兩人是西王母娘娘蟠桃會的群仙之一。兩位仙人尺寸高大，表情慈祥、溫馨、親切，繪於民宅門扇上，極為少見。惜近年已重新仿繪新作。原作現置於屋內保存。

壽翁

壽翁，禿頂長髮，白眉髯鬚，眉長眼笑，面目和藹，耳垂及肩，衣飾講究，衣紋簡潔。一手捧鬚，另一手持長杖，杖上懸掛葫蘆，旁伴以跳躍仙鶴，鶴背著壽桃。背後有祥雲。

所在地	屏東潮州三山國王廟	畫作年代	民國九十八年（1999）
建築部位	太歲殿明間	畫　師	洪振仁（屏東）
		宗教類別	道教
		主祀神	三山國王
		裝飾類別	彩繪
		尺　寸	二五八×八〇公分×二

麻姑

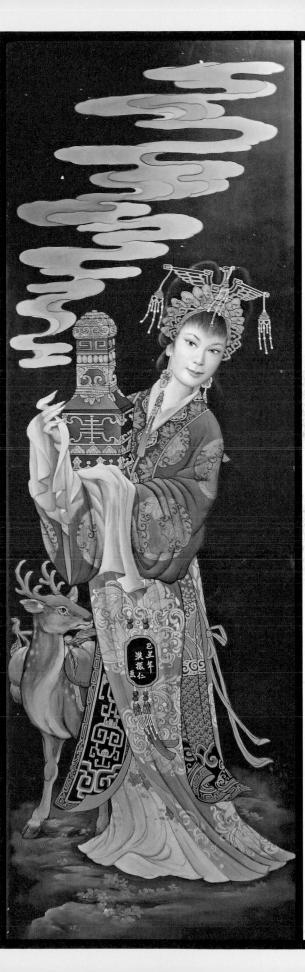

麻姑為一位秀麗典雅年輕的仙女模樣。柳眉鳳眼，瓜子臉，櫻桃小嘴，其頂上束髮留雙髻，髻下束「簪戴」金飾，耳垂墜玉，身穿綢緞宮裝直領襖，手指細長，雙手托著大酒壺，靈芝美酒香氣泗溢，旁有鹿背仙桃相隨。

年輕畫師表現門神人物神態，寫實度與西洋肖像油彩畫技法無異，描繪栩栩如生仿如真人，令人大開眼界。壽翁笑容可掬親切，仙姑溫柔典雅，兩位對比強烈，頗具戲劇效果。

建築部位	所在地		
觀音寶殿邊門	台南麻豆代天府		

	畫作年代
畫師	約民國八十八年（1999）
蔡龍進（雲林）	

裝飾類別	宗教類別
彩繪	道教
尺寸	主祀神
二九五×七六公分×四	五府千歲

四大明王

四大明王分別為
金剛夜叉明王
（北）、大威德明
王（西）、降三世
明王（東）、軍荼
利明王（南）。
四位明王皆為梵
像，三面三面
臉，青臉、紅臉、
黑臉。頭戴束髮金
冠，瞪睛，面容猙
獰，多作忿怒相並
露出獠牙，令妖魔

佛教五大明王，護持佛法之天神也。象徵中央、東、西、南、北五個方位，此處僅畫金剛夜叉明王、大威德明王、降三世明王、軍荼利明王等四位，原位中央的不動明王未繪。明王能降伏內外魔障，或見有不敬如來、破戒毀法者，可予當頭棒喝，護佛威儀，令正法不失。

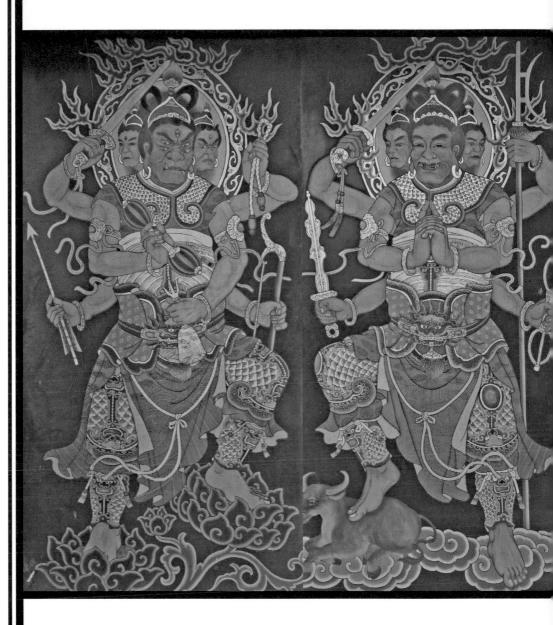

鬼怪懼怕。

四大明王每位皆具多手，或結手印、或分持不同法器，三頭多臂象徵隨其所欲，無所不能。

赤足，腳踩蓮花、烏摩妃、水牛、祥雲等。每位均著武甲，身後有頭光、火燄及背光。

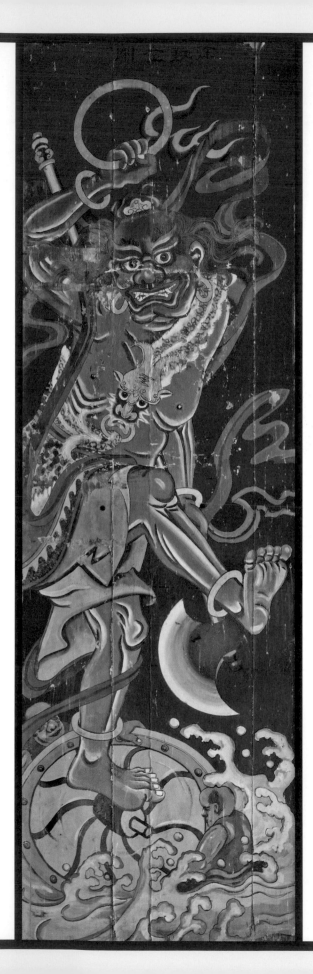

除難金剛

除難金剛，又名水金剛，紅臉，耳、手及腳均戴環，梵像，血盆大口，面容猙獰，頭戴束髮金冠，手持板斧與乾坤圈。腳踏風火輪，輪下有海浪及兩惡鬼。

所在地	金門塘頭金蓮寺
建築部位	大殿中門
畫作年代	民國六十五年（1976）
畫師	不詳
宗教類別	佛教
主祀神	觀世音菩薩
裝飾類別	彩繪
尺寸	一九八×六〇公分×二

伏魔金剛

伏魔金剛，又名火金剛，黑臉，耳、手及腳均戴環，梵像，眼如燈，面容猙獰，頭戴束髮金冠，手持方天戟與乾坤圈。腳踏風火輪，輪下有火燄及兩惡鬼。

金剛力士為佛教護法神之一，能伏魔、除難、消災、解厄、除業障、積功德。寺院常繪或塑金剛力士守護寺門，哼哈二將最為常見。塘頭村落廟雖小，卻繪水火金剛，相當罕見。兩位金剛作忿怒相，姿態靈動，手持兵器，威嚇架勢十足，均表示降伏諸惡。門板上書「伏魔金剛」與「除難金剛」小字，不然還誤以為佛寺怎繪千里眼、順風耳？

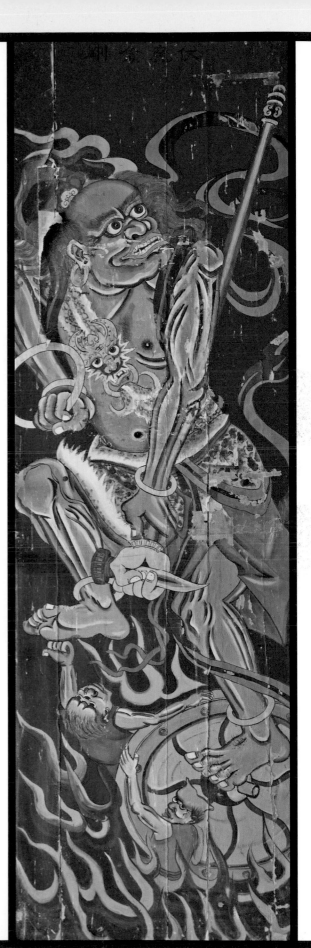

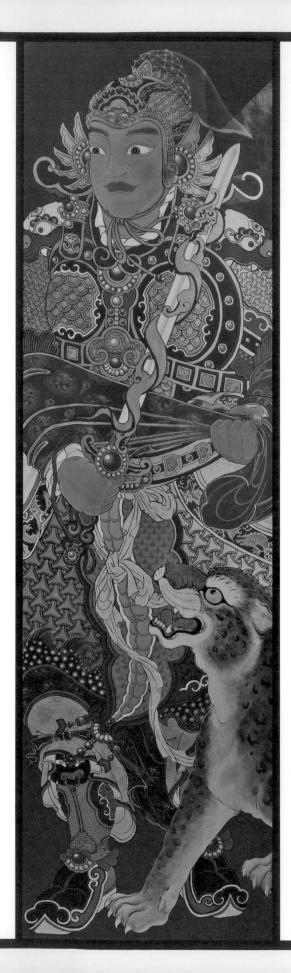

風將

風將採俊美青年戎裝武將、圓睛、閉嘴，手執寶劍，劍上攀附一隻名為「順」的蛟龍，意謂「順風」，身旁隨行一豹，以示快如風速。

所在地	彰化鹿港玉渠宮	畫作年代	民國九十八年（2009）
建築部位	大殿中門	畫　師	李奕興（鹿港）
		宗教類別	道教
		主祀神	田都元帥
		裝飾類別	彩繪
		尺　寸	二五〇×七二公分×二

各式各樣的門神

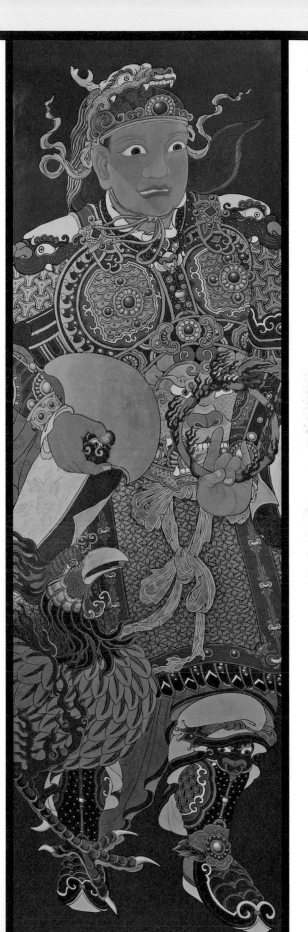

火將

火將是俊美威武的青年戎裝武將，圓睛、哈氣，右手握無柄龍頭斧，左手執光明火輪圈，左下配一靈禽「火鳥」，即「朱雀」。

多年來熱心投入傳統彩繪的鹿港李奕興，考證典故背景資料，以戲神「田都元帥」兩大護法將軍「風、火二將」為題材，去俗挑戰，創新設計新門神。不論是臉型、眼神、唇型、身高比例、配獸，皆採精細描繪，有別於以往傳統造型，這兩位門神是全台唯一，令人耳目一新。

加官進祿文官

建築部位	所在地		
大殿次間	台南鹿耳門鎮門宮	畫作年代	約民國八十三年（1994）
		畫師	林中信（台南）
		裝飾類別	宗教類別
		彩繪	道教
		尺寸	主祀神
		二三二・五×五八・五公分×四	國姓爺鄭成功

兩位文官傳統扮相，面色如焦、濃眉鳳眼、蒜頭鼻、留鬚。戴官帽，帽翹做蝴蝶造型，著明式圓領衫，束鑲腰帶，配流蘇，足穿朝方靴。兩人皆以雙手托盤，一盤內置冠帽與花，一盤上置鹿，合喻「加官、簪花、進祿」。

蝦將蟹將

蝦將，洋人面容，濃眉大眼、金髮、鷹勾鼻，留金色長腮鬍，戴蝦形盔，穿中國武將服飾，一手握兵器、一手拿盾牌，赤腳踏海浪。

蟹將，同為洋人貌，濃眉大眼、腮鬍，戴蟹形盔，穿武甲，圍領巾、腹護，雙手握兵器，赤腳踏海浪。

青年畫家林中信，以油畫技法繪製全台唯一的「西洋門神」。畫家認為，既然荷蘭人被鄭成功打敗，理應服侍國姓爺，令其為之守護門庭。台南市政府還曾煞有其事地為祂們訂做鞋子放在旁邊，以便其得空可返鄉探視。

所在地	台南安平城隍廟		
建築部位	三川殿明間		
	畫作年代	民國六十一年（1972）	
	畫　師	陳壽彝（台南）	
	宗教類別	道教	
	裝飾類別	主祀神	城隍爺
	彩繪	尺　寸	二六六×八八公分×二，此僅局部

牛爺

牛爺牛面圓睛，頂上有牛角。身著文武甲，圍領巾、披膊，佩鑲玉腰帶、腹護、膝裙，足登雲頭靴，身後有飄帶。左手持叉，右手結手印。

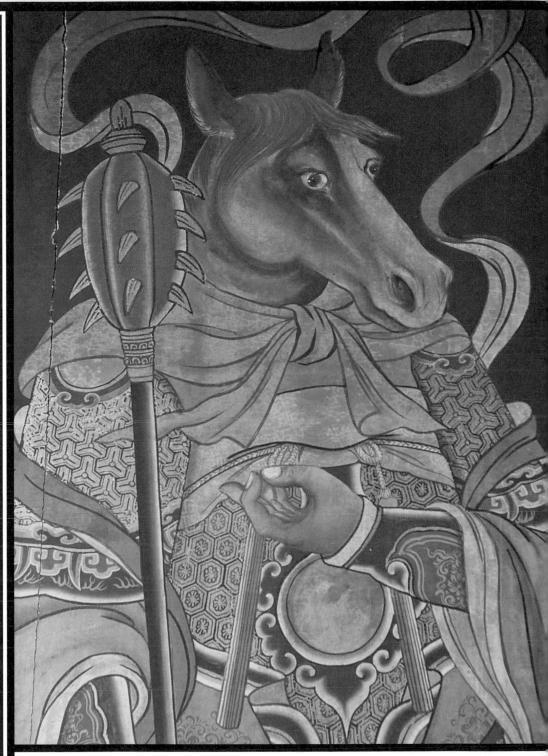

城隍廟三川殿明間繪牛爺、馬爺圖像，在台灣的城隍廟較罕見。民國六十一年，年輕的阿生師（陳壽彝）應廟方要求，創作牛頭馬面門神，他以台灣水生為創作靈感擬人化，反無一般武將門神的凶煞氣，更增幾分親切感。牛頭馬面門神生動傳神，確是佳作，實為安平城隍廟的廟寶。民國九十四年已仿舊作重繪。

馬爺

馬爺馬面圓睛。身著文武甲，圍領巾、披膊，佩鑲玉腰帶、腹護、膝裙，足登雲頭靴，身後有飄帶。右手持牙錘，左手結手印。

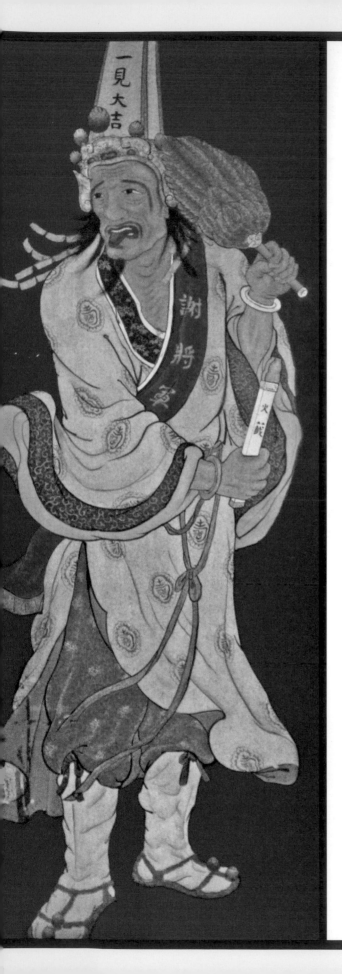

謝將軍

謝必安將軍，即七爺，身高丈餘，頭戴方形白高帽，面色慘白，吊眼八字眉，口吐紅舌。身著壽字紋白襖紅褲，足穿草鞋，肩繫紅彩帶，上書「謝將軍」，高帽上有「一見大吉」字樣，左手持羽扇，右手執火籤。

所在地	台南善德堂		
建築部位	大殿明間（廟位於二樓）		
	畫作年代	民國六十五年（1976）	
畫　師	【原作】蔡草如（台南）		
	宗教類別	道教	
	主祀神	主祀劉、黃、李三尊王	
裝飾類別	彩繪		
尺　寸	二五六×八四公分×二		

范將軍

范無救將軍，即八爺，身高僅五尺，頭戴方形黑帽，黑面濃眉、瞪白眼、獅鼻、厚唇露齒。身著萬字紋黑襖白褲，足穿草鞋，肩繫紅彩帶，上書「范將軍」。左手持鐐銬及枷鎖，右手高舉「善惡分明」方牌，跨足做追趕撲打狀。

善德堂為王爺廟，在民間屬於陰廟。王爺上達天庭，下通地府，神威顯赫，出入陰陽，領轄一方。於廟內設座問案判事，職司冥律，相當於陽世地方官。座前部屬有房吏街役，兩邊文判、武判、六部司林立，還有七爺謝必安將軍、八爺范無救將軍，及牛爺、馬爺等，協助王爺鋤奸去惡。「大爺、矮阿爺」兩位鬚髮飄動，視覺效果與動感十足。今已仿舊重描。

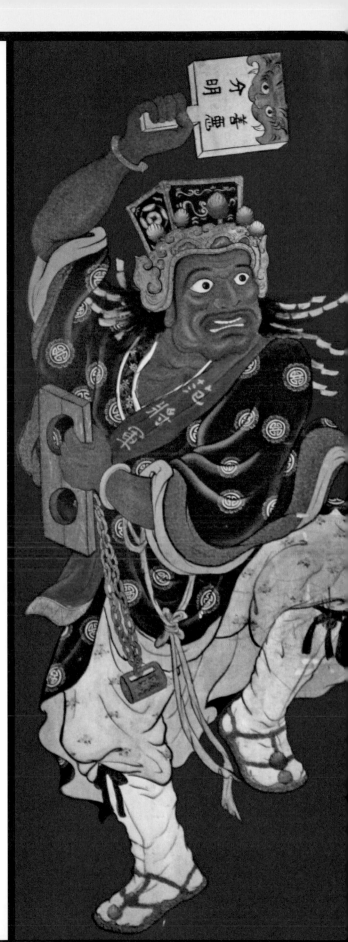

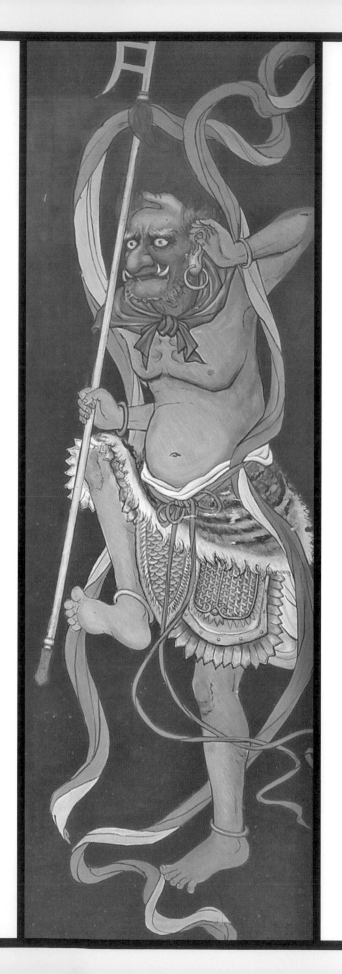

順風耳

千里眼、順風耳兩人皆面貌猙獰，目似銅鈴，齒如短劍，四肢裸露，凸腹，戴耳環、手環、腳環，身後有飄帶，圍領巾，著豹皮短裙，赤足。

紅臉的順風耳將軍又稱水精將軍，頭頂上有一個角，合嘴。右手持戟，左手附耳聽音，一腳抬高。

	所在地	馬祖北竿坂里天后宮
建築部位	三川殿明間	
	畫師	不詳
	畫作年代	約民國七十九年（1990）
	宗教類別	道教
	主祀神	天上聖母
裝飾類別	彩繪	
	尺寸	不詳

千里眼

千里眼將軍又稱金精將軍，青臉，頭頂上有兩個角，開嘴。右手持鉞（大斧），左手舉至額前遠視，做奔跑狀。

媽祖廟內見到這兩位造型奇異的神祇並不稀奇，因兩位原是媽祖娘娘的護衛神，各具明視與遠聽的特長，輔佐媽祖驅邪鎮惡，默佑眾生。但將這兩位畫於廟前明間當門神，在台灣未曾見，居然在傳說中媽祖的故鄉，馬祖離島北竿的坂里天后宮見到，非常幸運。作品架勢活潑生動。

信士邱岩雲敬獻

二郎神君
楊戩

三眼楊戩，年少英俊，身披鎖子甲黃金，戴纓冠，圍領巾、明光鎧，佩腰帶、膝裙，足登雲頭靴。身後有飄帶，一手抱神狗哮天犬，一手持三尖二刃刀。

所在地	建築部位
台北松山慈惠堂	玉皇殿明間

畫作年代	畫　師
民國九十四年（2005）	劉家正（石牌）畫 劉應期（豐原）開面

宗教類別	裝飾類別
道教	彩繪

主祀神	尺　寸
瑤池金母	二六二×一〇三公分×二

齊天大聖
孫悟空

孫悟空凹臉尖腮、圓睛、閉嘴、戴金箍、著文武甲，足登雲頭靴，一手作拂頭狀，一手握如意金箍棒，腳踩筋斗雲。

二郎神楊戩，其傳說大都依據《封神演義》與《西遊記》而來。言其神通廣大，曾誅六怪、劈桃山，助周滅殷，並降伏梅山七聖。北宋時，宋真宗敕封為「清源妙道君」。

美猴王孫悟空，又名齊天大聖、孫行者，是《西遊記》中的主角，伴隨唐三藏前往西方取經，沿路斬妖伏魔，終於大功告成。民間喜他聰明、活潑、勇敢、忠誠、嫉惡如仇，且機智、勇敢。故請他們兩位來守護玉帝。

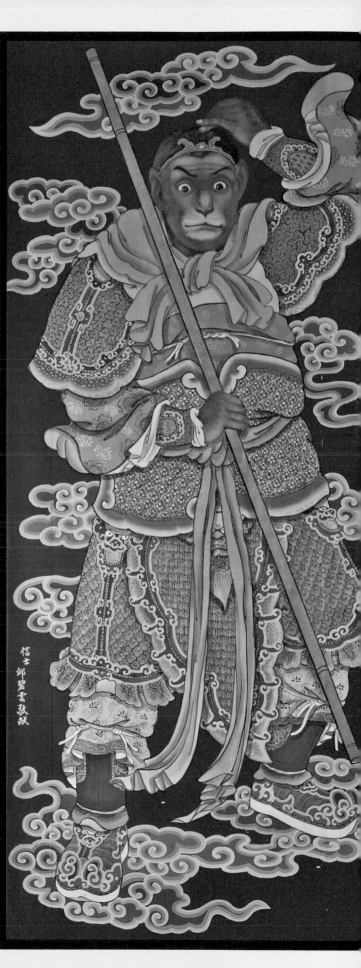

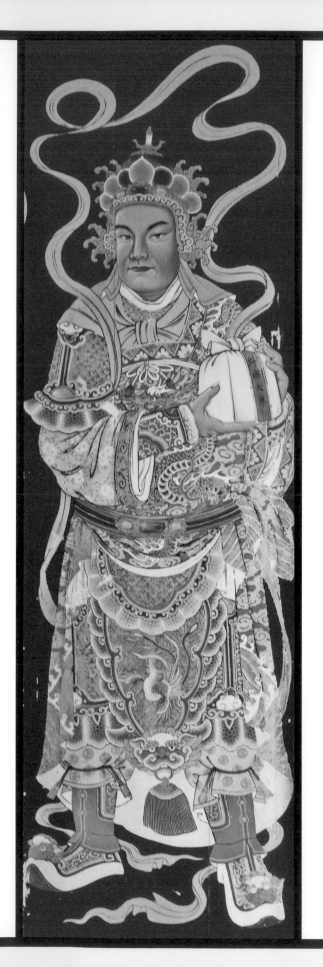

司印武將

司印武將文面白臉，眼神親切、無鬚，身著文武甲，頭戴繡球盔，圍領巾、披膊，佩鑲玉腰帶、腹護、膝裙，足登雲頭靴，雙手捧官印，包巾上書「糾察天尊」。

所在地	澎湖馬公北辰宮
建築部位	三川殿一樓明間
畫作年代	民國九十七年（2008）
畫師	黃友謙（馬公）
宗教類別	道教
主祀神	朱府王爺
裝飾類別	彩繪
尺寸	三四〇×八四公分×二

司劍武將

司劍武將濃眉怒目、蒜頭鼻，留短虯髯，身著文武甲，頭戴繡球盔，圍領巾、披膊、佩鑲玉腰帶、腹護、膝裙，足登雲頭靴，雙手持寶劍。

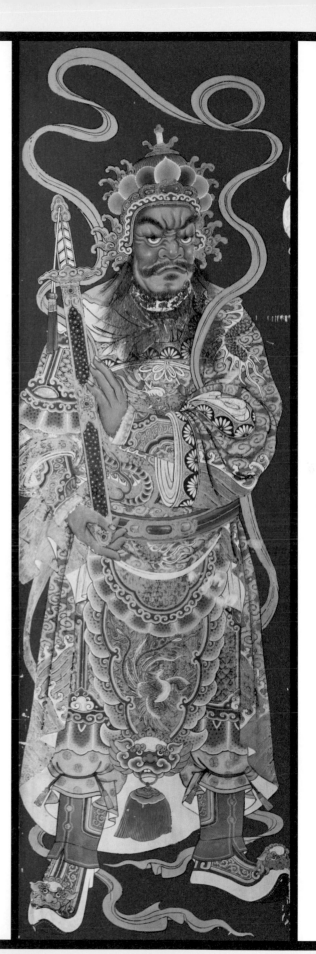

一般持劍與持印者多為太監，此處以武將持劍，文官持印，也許與主神王爺有關，極特別。

門神彩繪重要的是巧妙利用面部表情呈現人物特質。司印武將表情謙和、溫文儒雅，司劍武將表情則霸氣許多，兩位武將皆神情篤定，正氣凜然，一副盡忠職守狀。

古代皇帝賜劍、封印，代表具有實質權力，印是證明職級，見印如見人，表示賦予驅邪治鬼的職權；劍能斬殺邪魔鬼怪，有鎮煞驅魔的能力。

建築部位	所在地		
後殿次間	苗栗後龍慈雲宮		
		畫作年代	
		民國七十二年（1983）	
	畫師		
	林岳爐（苗栗）		
		宗教類別	道教
			主祀神　天上聖母
		裝飾類別	
		彩繪	門神　右：王天君 左：玄壇元帥

各式各樣的門神

建築部位	所在地
玉皇殿次間	苗栗後龍慈雲宮
畫　師	畫作年代
林岳爐（苗栗）	民國七十二年（1983）
裝飾類別	宗教類別
彩繪	道教
門　神	主祀神
右：哪吒之兄 左：哪吒	天上聖母
	尺寸
	二六五×八六公分×二

| 所在地 | 嘉義城隍廟 |
| 建築部位 | 後殿六樓凌霄寶殿明間 |

| | 畫作年代 | 民國六十九年（1980） |
| 畫師 | 洪平順（雲林） |

| | 宗教類別 | 道教 | 主祀神 | 城隍爺 |
| 裝飾類別 | 彩繪 | 門神 | 天靈天君、普化天君 |

建築部位	所在地
大殿明間	桃園福德宮

畫師	畫作年代
不詳	民國七十六年（1987）

裝飾類別	宗教類別		
彩繪	道教	主祀神	福德正神
	門神	武財神	

所在地	金門東堡楊氏家廟	
建築部位	三川殿明間	
畫作年代	約民國六十八年（1979）	
畫師	不詳	
宗教類別	家祠	
主祀神	楊氏歷代祖先	
裝飾類別	彩繪	
門神	武將	

建築部位	所在地
靈霄寶殿	屏東溪洲如意宮
畫　師	畫作年代
陳秋山（花蓮）	民國五十八年（1969）
裝飾類別	宗教類別
彩繪	道教
尺　寸	主祀神
二五二×七三公分×二	吳府千歲
	門　神

右：二郎神君楊戩
左：托塔天王李靖

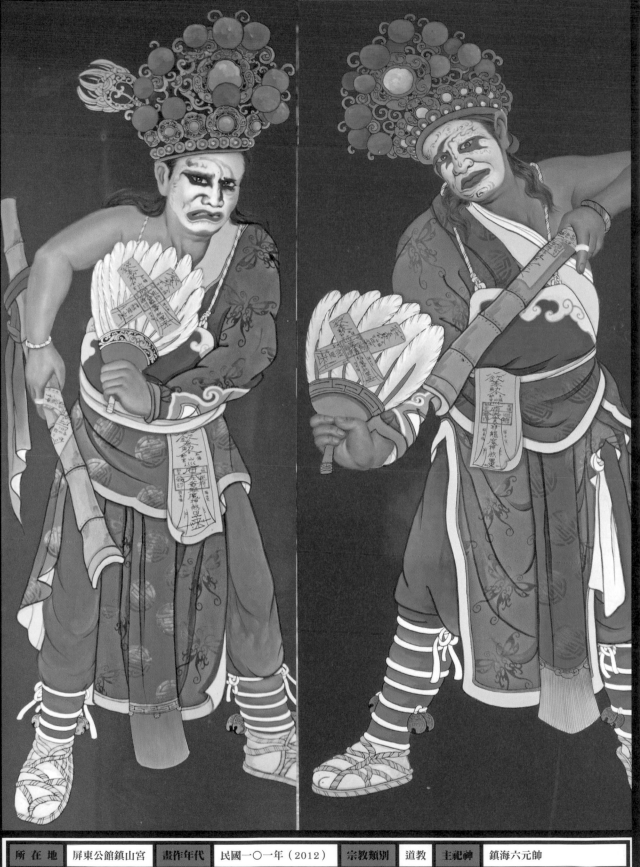

所 在 地	屏東公館鎮山宮	畫作年代	民國一〇一年（2012）	宗教類別	道教	主祀神	鎮海六元帥
建築部位	三川殿次間	畫　師	張義文（高雄）	裝飾類別	彩繪	門　神	八家將中的甘柳二將

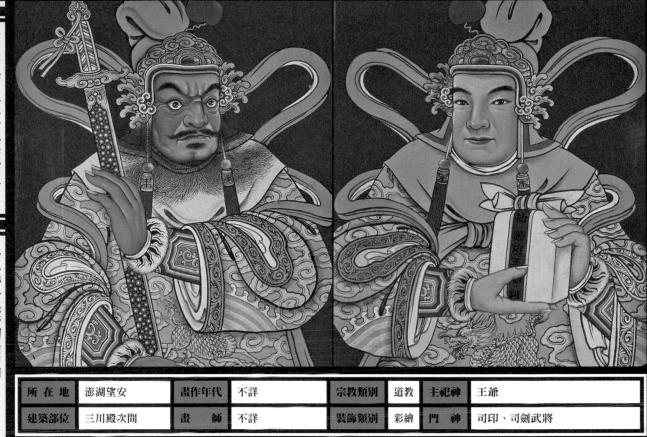

所 在 地	澎湖望安	畫作年代	不詳	宗教類別	道教	主祀神	王爺
建築部位	三川殿次間	畫　　師	不詳	裝飾類別	彩繪	門　神	司印、司劍武將

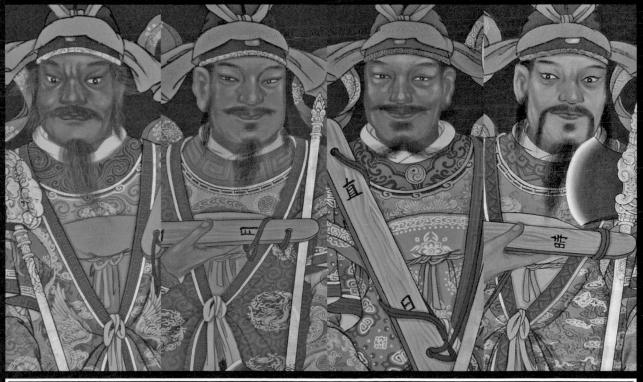

所 在 地	台南恩隆宮	畫作年代	不詳	宗教類別	道教	主祀神	城隍爺
建築部位	三川殿次間	畫　　師	不詳	裝飾類別	彩繪	門　神	值時太歲爺、值日太歲爺、值月太歲爺與值年太歲爺

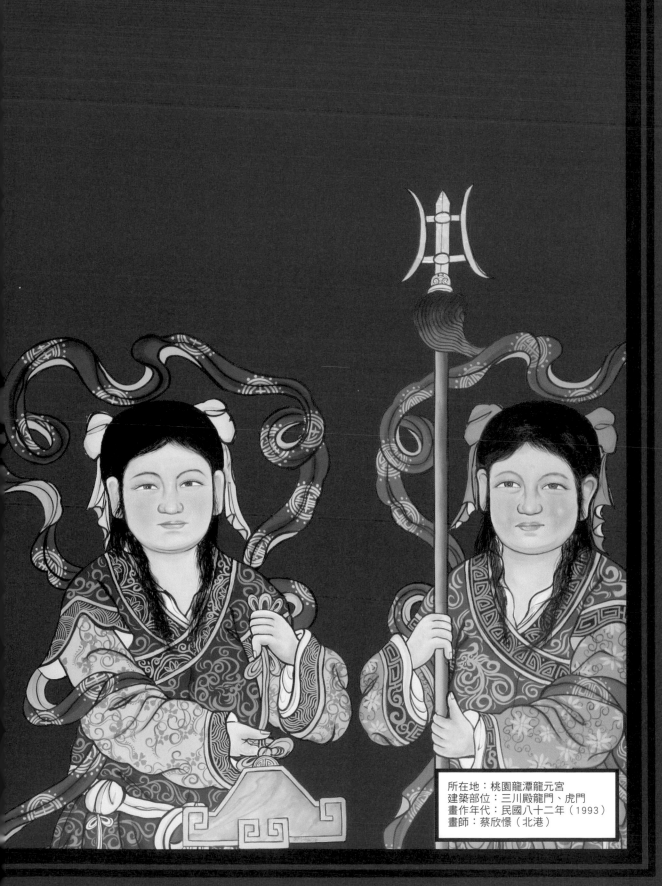

所在地：桃園龍潭龍元宮
建築部位：三川殿龍門、虎門
畫作年代：民國八十二年（1993）
畫師：蔡欣憬（北港）

彩繪門神的特色

門神的傳說由來久遠，如何選擇廟宇的門神人物，須得博學通才的畫師來設計，也是畫師展現技藝的時候。

不論是武將還是文臣，門神人物的容貌、表情、服飾、冠戴、手持物……等，所有細節都得考據正確，再和用精巧的技法，畫出門神的威武、傳神、生動、神采奕奕或風華萬千，以達到驅魔、祈福與鎮邪的目的。

一、門神的位序

門神在廟宇建築裝飾中有一定的空間配置原則，以明間的位序最高，其次為次間，最後為梢間。門板的大小尺寸也依循位序高低，有大小、寬窄的不同，但仍是以明間的門扇面積最大，再為次間，梢間的門扇最小。每座廟又各有自己的規格，並非絕對。但同一位序中，還是多半遵循著傳統禮制「左尊右卑」的配置。

哪一位門神適合在哪一個位置，是以主祀神神格的高低或男女來考量，如：佛寺以韋馱、伽藍、四大天王等為門神，道教寺廟通常以秦叔寶、尉遲恭或文官、侍女等當門神。

以下以鹿港興安宮為例，解說門神的位序配置。

門神空間配置，由廟內向外看，也就是以神明所看方位為主，通常為左文、右武，左男、右女，左年長、右青壯。

大邊大

次間
邊門（小港）
2

梢間
龍門
4

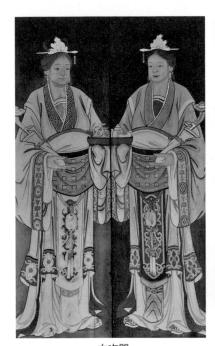
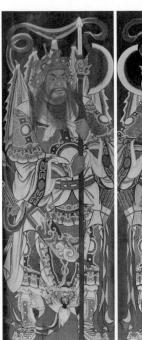

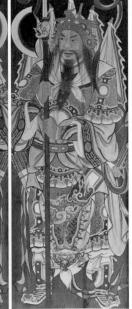

右次間		明間		左次
小邊小	小邊大	小邊	大邊	大邊小

▼門神空間配置說明（左右依神明座向）（顏君穎繪／熊藝蘋上色）

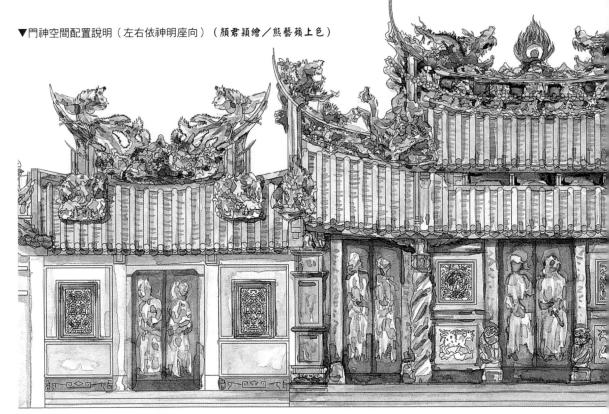

梢間	次間	明間
虎門	邊門（小港）	中門（中港）
（位序） 5	3	1

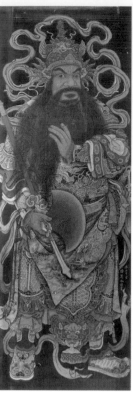

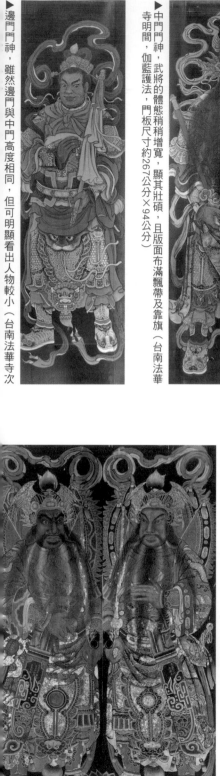

▶中門門神，武將的體態稍稍增寬，顯其壯碩，且版面布滿飄帶及靠旗（台南法華寺明間，伽藍護法，門板尺寸約267公分×94公分）

▶邊門門神，雖然邊門與中門高度相同，但可明顯看出人物較小（台南法華寺次

二、門神的構圖

門神是護衛門戶之神，門神往往直接佇立在門板上，把門板當做彩繪的畫布。由於寺廟的門扇尺寸大小多半各自訂定，畫師只得發揮自己的美學修養，在不同規格的門板上繪製門神。

通常，繪畫中門的武將門神時，為了彰顯武將英勇無懼的架勢，會拉大尺寸，將武將的體態稍稍增寬，顯其壯碩，並在其他空白位置畫上飄帶、靠旗，或是腳踏雲彩。若是邊門，繪製的門神較小，背景亦明顯留白。

另外，門神的構圖也會造成不同的視覺效果。內縮在門板內的門神，會讓人覺得門神體型稍小；若是溢出門板外的門神，則會造成壯碩大門神的視覺效果。

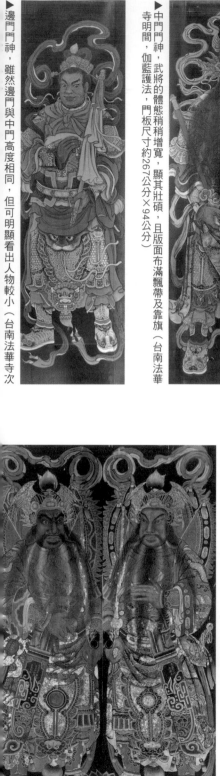

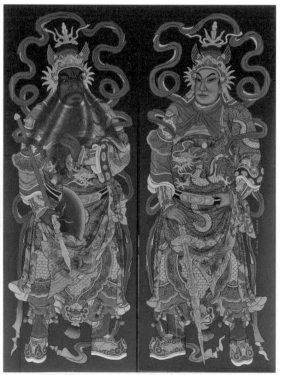

▲溢出門板門神　　▲內縮門板門神

三、門神的頭身比例

中國人體型的黃金比例，在唐朝已有「蹲三、坐五、立七」的說法。也就是頭部與身體高度的比例約為一比六，即頭頂至頸為一，頸部到乳頭為二，乳下至肚臍為三，肚臍至腿跟以上為四，腿跟至腳部約占三個比例長度。任何一個部位都不能偏離太多，不然會造成整體的不平衡，影響門神莊嚴的態勢。

但是，因為每間寺廟的門板尺寸都不相同，畫師若

沒有專門為該間廟宇設計門神，而採用原有的舊稿件，就會產生與門板不符的現象，所以畫師打稿必須慎重，以免門神比例過大或縮小太多時，失去了整體美感。

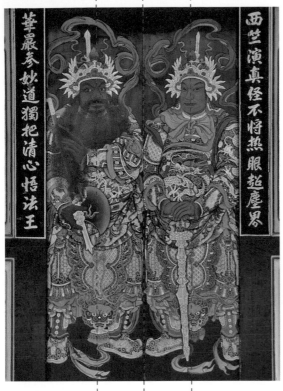

▲取中線

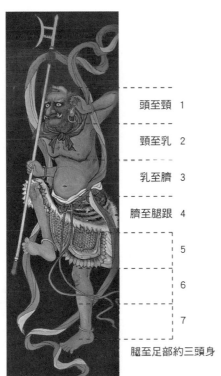

頭至頸　1

頸至乳　2

乳至臍　3

臍至腿跟　4

5

6

7

腿至足部約三頭身

▲頭至頸、頸至乳、乳至臍、臍至腿跟

頭 1

身 6

▲一頭、六身

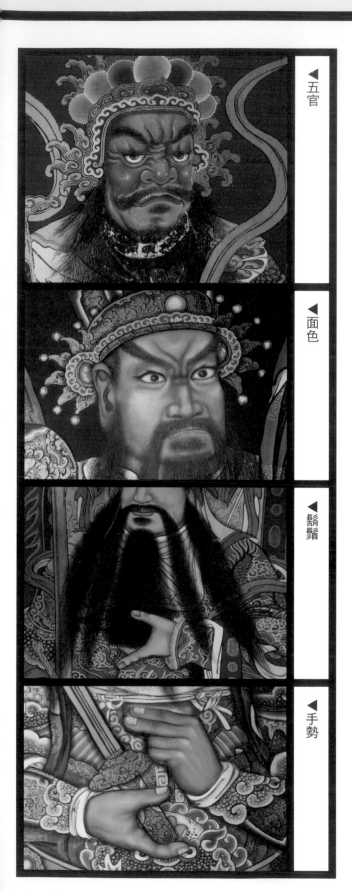

◀ 五官

◀ 面色

◀ 鬍鬚

◀ 手勢

四、門神的面部

門神的面貌、神情與手勢，不僅傳達了門神的個性與職司，同時也表現門神的情感與態度。所謂「顏面傳神，手勢傳情」，即是說人物的精神風貌、神采意態是否生氣蓬勃。臉部五官的描繪是門神畫作最困難的部分，故大多留到最後階段由畫師親自描繪。影響門神圖像精神氣韻的因素主要是：五官、面色、鬍鬚、手勢。武門神的面貌及眼神較威嚴，手勢也較有變化；文官門神則面目祥和氣定神閒；宮娥門神面容親切溫柔婉約，給人關懷慈愛的感覺。

總而言之，當彩繪畫師施作彩畫時，必先對各宗教的門神性質有所了解，再以精湛的功夫來做詮釋，雖然每位畫師各有不同的畫法，但傳統與師承還是有跡可循。

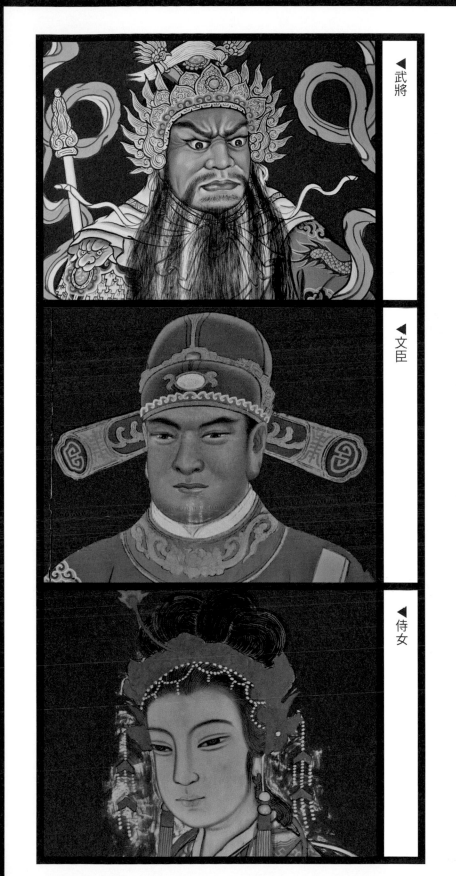

▲武將

▲文臣

▲侍女

武將、文臣、侍女的面部特色

武將、文臣和侍女各有不同的面部特色。

武將須表現其勇猛威武，神氣懾人，故多濃眉怒目，方臉大口，鬚髮賁張，且臉帶重色又肥厚，一副劍拔弩張蓄勢待發狀，令人望而生畏。

文臣之像須方正，令人覺其忠肝義膽，正氣凜然。故畫文臣多眉長向上，目不斜視，高鼻闊口，豐頰大耳，不苟言笑，以顯其心地剛直純正。

侍女須溫婉嫻靜有閨秀氣，其雲鬢微垂，臉如鵝卵，柳眉鳳眼，鼻如懸膽，櫻桃小口，且面帶微笑，似欲言又止。故宜淡描輕寫，濃則偏嬌嬈矣。

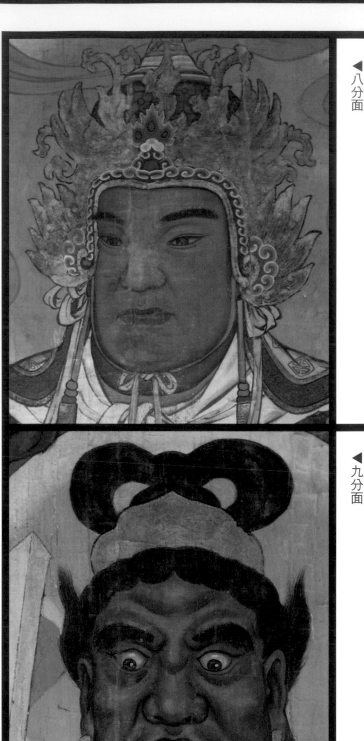

八分面、九分面

門神畫作佇立門扉上，不論左、右門神，臉皆朝中微側，一來含有守護門庭之責，二來也是畫師為求臉部的立體感，故意將臉部微微側向一邊，即所謂的八分面或九分面，比正面更容易凸顯臉部的五官特徵。

▲八分面

相對的面頰自當多出一分，側畫的鼻子線條曲線較凸顯，立體感立現。嘴型可全露，耳藏髮際。此宜官宦或賢達。

九分側面近正面，惟右眉目較左邊稍短，右耳微露，鼻亦些許右偏，嘴型全現。此畫聖賢、隱士之流，但染色宜淡，卻須渾厚，勿流輕佻。

▲九分面

八分側面比七分的臉部寬些，右眼雖較左眼稍短，

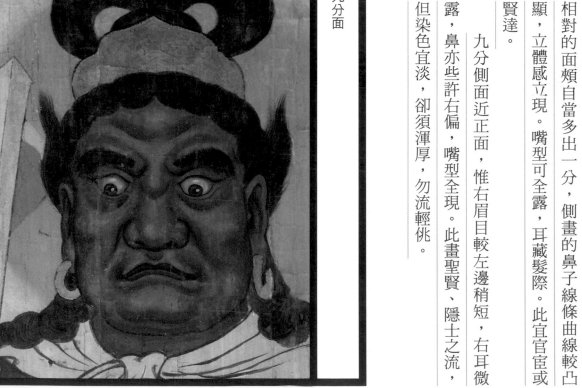

著色技法

傳統畫作較不重視臉部著色的施彩，近代某些畫師已擺脫傳統。為使門神看來立體、生動、自然，現今畫

▼單色：以單色線條勾勒、依循傳統

師多採用西方人物畫法，著重光影明暗的對比，使面部描畫重肌理寫實，以加強臉部五官的特性，更使之栩栩如生宛若真人，以突顯門神的莊嚴威武。

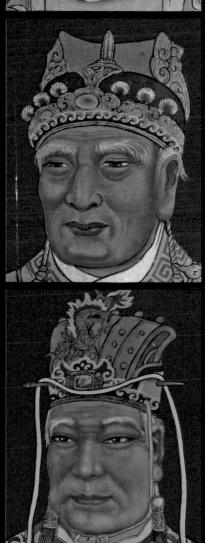

▼漸層：漸層化色、施彩較豐富華麗

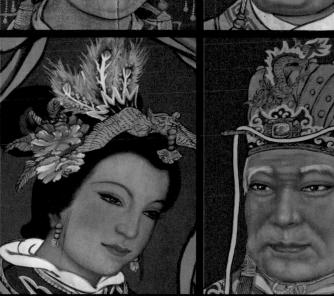

▼立體：立體寫實、採西方光影技法

臉型

沈以正在《中國傳統人物畫法》中言道，臉型可分為「八格」，即八種相貌特徵。如臉型方扁是「田」字臉，上削下方為「由」字臉，上方下削為「甲」字臉，上削下尖是「申」字臉，上方下大是「用」字臉，方形則是「國」字臉，倒掛長形是「目」字臉，腮闊為「風」字臉等。

武將、文官、太監、宮娥等門神，各有不同容貌及特性。如武將須表威嚴，故五官高聳臉闊面方，適用「由、用」字臉；文官、太監則用飽滿豐腴的「田、國」字臉，以符傳統福泰身分；宮娥、仕女多為美人，較適用「甲」字鵝蛋臉。

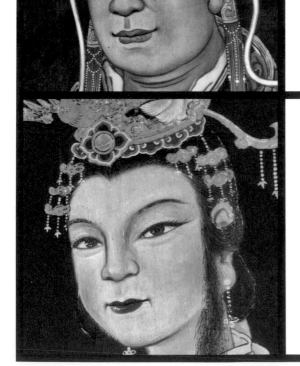

▶武將「由、用」字臉：
威嚴，五官高聳，臉闊面方

▶文官太監「田、國」字臉：
臉部飽滿豐腴，表福泰

▶宮娥仕女「甲」字臉：
瓜子臉、鵝蛋臉、美人臉

面色

臉部的變化及色澤，常是人物性格的表徵，所以畫師在門神彩繪，所以畫部設色，除了根據一般約定俗成的傳統概念來描繪人物的外貌，以彰顯其性格特點外，也須顧慮寫實傳神不能太過離譜。台灣門神彩繪也與社會變遷同步，不但吸收傳統的基本架構，也融入戲曲裡人物扮相的特色，尤其是京劇臉譜與道具等，豐富門神的畫作表現。

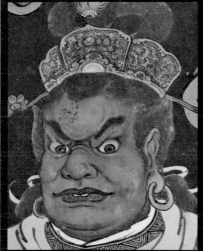

面色：藍色臉
特徵：近於黑臉，但桀驁不馴
代表門神：增長天王、溫元帥

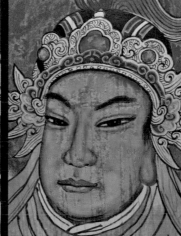

面色：粉紅臉
特徵：剛正不阿
代表門神：秦叔寶、高元帥

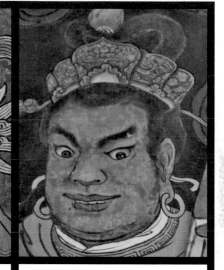

面色：黃色臉
特徵：心性暴烈
代表門神：趙元帥等

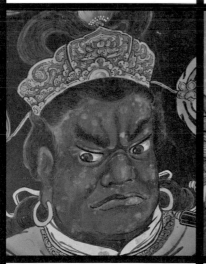

面色：紅色臉
特徵：赤膽熱血，忠心耿直
代表門神：韋馱、廣目天王、康元帥

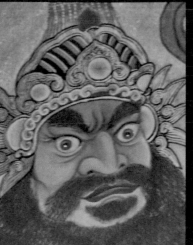

面色：綠色臉
特徵：次於藍臉，性情急躁
代表門神：多聞天王

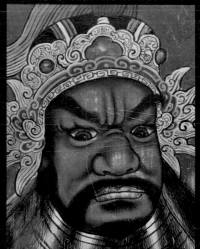

面色：黑色臉
特徵：憨直魯莽，孔武有力但心地善良
代表門神：尉遲恭、伽藍

▲三庭（上庭、中庭、下庭）

五官

五官比例與配置，以長度論可分為上、中、下三庭：髮鬢到印堂是「上庭」，印堂到鼻準為「中庭」，鼻準到下巴是「下庭」。

根據元代王繹的《寫像祕訣》，臉部寬度比例是有口訣的，如面寬約為眼的五倍，名「眼橫五配」；兩腮距離約為口的三倍，名「口約三勻」等，可畫出面容莊嚴具平衡對稱感的畫像。

▲三勻（兩腮為口的三倍）

▲眼橫五配（面寬為眼的五倍）

表情（眼睛、眉毛、嘴巴）

人類的情緒反映，基本表現在臉部表情上，如眼眉嘴唇的變化。喜悅歡愉心情輕鬆時，眉頭舒展，眼睛發亮，嘴角上揚；驚訝或忿怒時會張嘴、瞪眼、眉毛高聳；悲哀煩惱則眉頭深鎖、嘴角下垂……不一而足，畫師觀察到這些變化，就能利用眉眼嘴的動作來做變化組合，適切地表現人物。但若五官的位置與比例不協調，就會予人怪異拙劣之感，致使整體氣勢化為烏有。

潘岳雄老師曾說：「最好的眼睛畫法為『四顧眼』，何謂『四顧眼』？即不管從哪個角度看，都會覺得門神的眼睛盯著你看。」

眼睛是靈魂之窗，透過眼神所散發的訊息，最能表達人物的內心世界，所以眼睛是五官中最重要的關鍵。

與眼睛相輔相成的是眉毛，武將多濃眉怒目以顯威武，文官和太監慈眉細眼，侍女柳眉鳳眼，老公公的長眉則是壽眉。

鼻樑的高低肥瘦對臉部影響亦大，畫師若將鼻子畫得豐厚飽滿，就表示錢財盈多；耳垂畫大，意謂福氣也大。整體說來，人物的喜怒哀樂憂懼等情緒，以及剛柔強弱盛衰的氣勢，均看畫師筆下功力的高低。

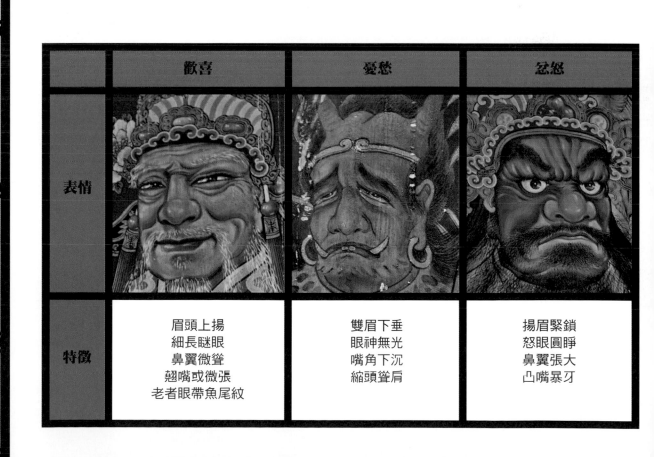

	歡喜	憂愁	忿怒
表情			
特徵	眉頭上揚 細長瞇眼 鼻翼微聳 翹嘴或微張 老者眼帶魚尾紋	雙眉下垂 眼神無光 嘴角下沉 縮頭聳肩	揚眉緊鎖 怒眼圓睜 鼻翼張大 凸嘴暴牙

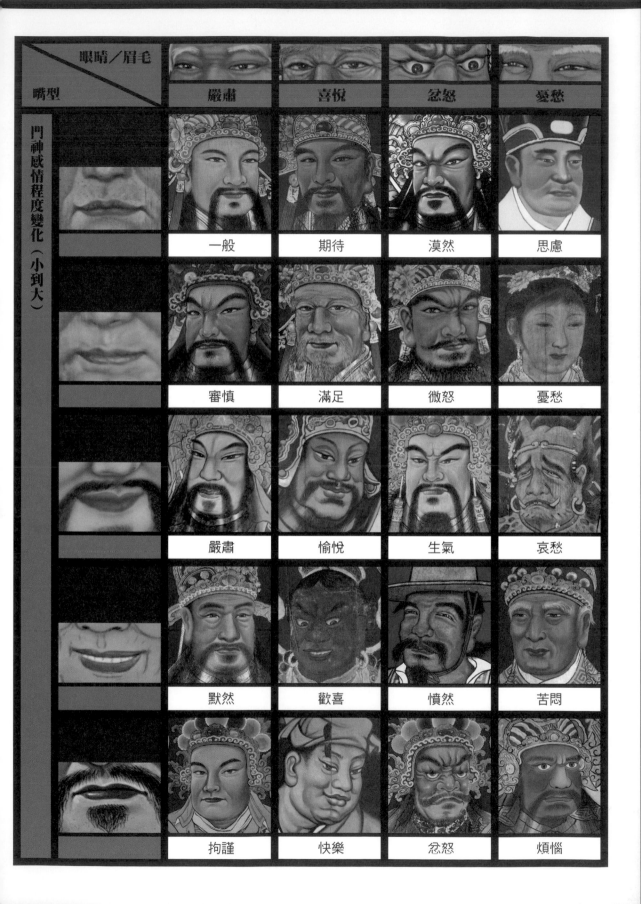

眼睛／眉毛 嘴型	嚴肅	喜悅	忿怒	憂愁
門神感情程度變化（小到大）	一般	期待	漠然	思慮
	審慎	滿足	微怒	憂愁
	嚴肅	愉悅	生氣	哀愁
	默然	歡喜	憤然	苦悶
	拘謹	快樂	忿怒	煩惱

鬍鬚

男性門神的年齡分野，最直接的表現就是鬍鬚了，甚至連性格、心情和官職，也都可以從鬍鬚上來做推敲。黑鬚是壯年，白鬚是老人，青灰是中年，無鬚手拿拂塵是太監；長鬚門神個性溫和，短虯髯門神性格粗獷暴躁等。若以鬍鬚搭配手勢，畫面往往更有張力，氣定神閒的門神手拂鬚，神經緊繃的門神手托鬚，重量級的武門神鬚長而密，文官門神的鬚短且疏。

潘岳雄老師說：「最好的鬍鬚質感在於能否透過鬍鬚，仍能隱約地看見鬍鬚後面服飾的紋樣，表現出一種區分前後空間的感覺。」

別小看鬍鬚只是一條條畫得密密麻麻的細絲，要看起來柔軟纖細又彷彿在飄動，不僅得注意鬍鬚粗細大小，還要線條流暢分明有韻律感，畫師非得有好功夫才能下筆。

	黑五髯	白五髯	短虯髯
鬍鬚			
性格	溫文儒雅、氣宇軒昂	溫文儒雅、老成持重	性情粗暴、神勇強悍
年齡	三十歲～五十歲者	六十歲以上的老人	二十歲～四十歲者

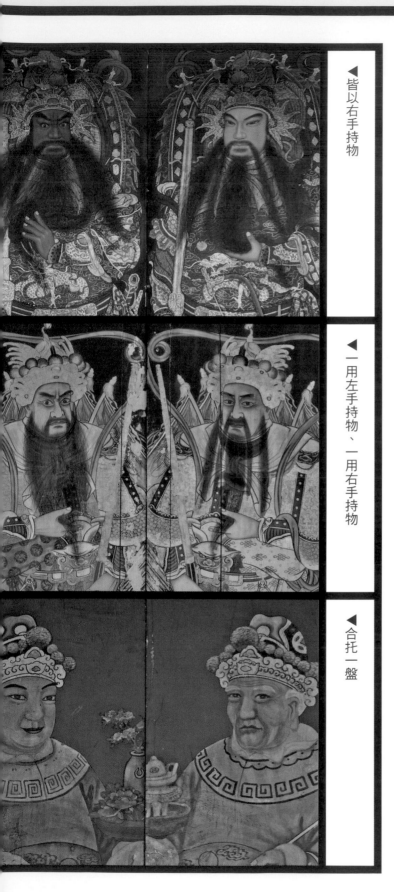

▲皆以右手持物

▲一用左手持物、一用右手持物

▲合托一盤

五、門神的手勢

門神都以一對分列兩邊的方式出現，所以為了組合畫面統一的效果，畫師對於門神的手勢或動作，就必須考慮左右平衡，如一位門神用左手持器物，另一位門神就得用右手，另外一隻手則隨廟宇性質做變化，可撫鬚、握腰帶、結手印或另持器物等，以符合主神的需要來表現。其實，每種手勢都是在傳達一種語言，做出無聲的宣示。

撫鬚

▶ 各以雙手托一盤

▶ 各以雙手持一物

▶ 分別持物及托物

結手印	握物	持器物

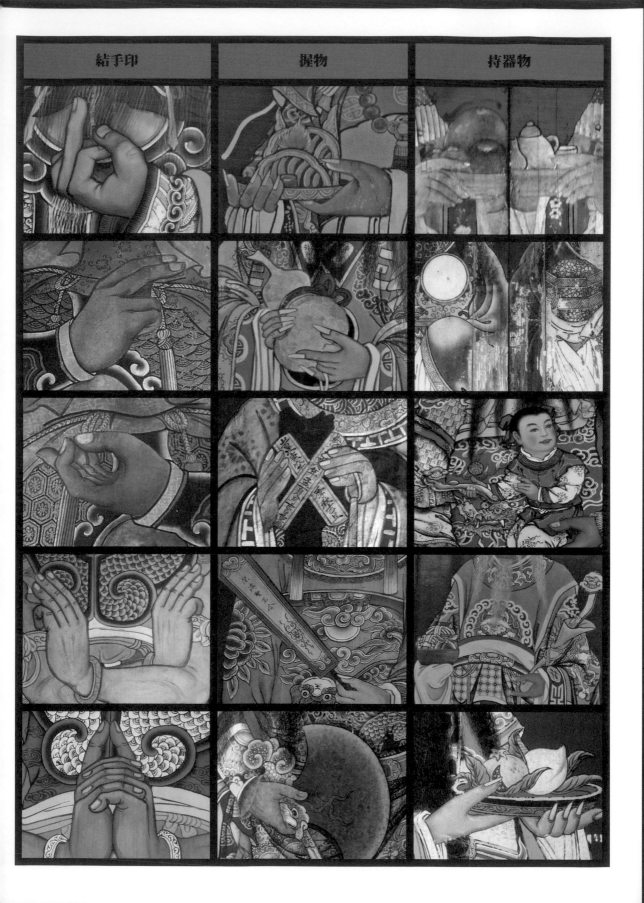

六、門神的服飾

一尊門神佇立在一扇門板上，為使畫作不致太單調，畫師會將門神的服飾以繁複的裝飾。一般來說，明間的門神服飾最為華麗，再為次間，梢間最樸素。

門神的服飾可以分成以下幾大部分：衣飾、持物、背靠與靴鞋。式樣則依神格與人物特性而有所區別，不同的位階穿著不同的服飾，依序井然分明。

戟頭　鞭　鐧　絨球　大纓穗

飄帶　靠旗　披膊　腰纏　劍　膝裙　雲頭靴

頭鍪（盔）　小披風　領巾　臂護　玉帶　身甲　翹頭

腹護　箭、箭袋　吊腳

▲武將服飾說明圖（康□

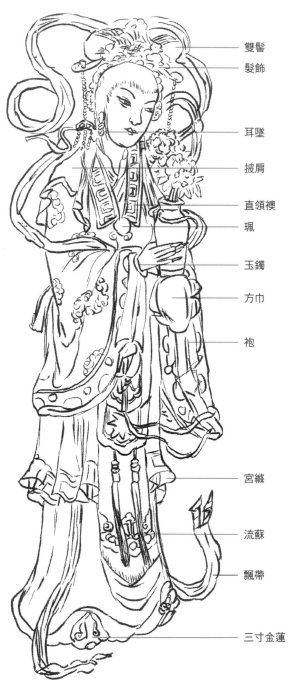

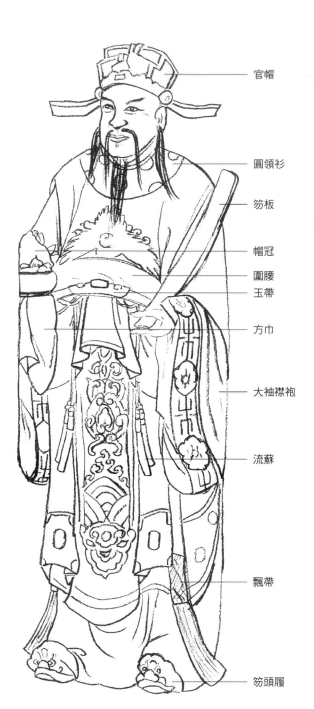

雙鬟
髮飾

耳墜

披肩

直領襖
珮

玉鐲

方巾

袍

宮絛

流蘇

飄帶

三寸金蓮

官帽

圓領衫

笏板

帽冠
圍腰
玉帶

方巾

大袖襟袍

流蘇

飄帶

笏頭履

▲侍女服飾說明圖

▲文官服飾說明圖

衣飾與裝飾圖像

門神衣飾上的裝飾圖案與紋樣有些是傳統觀念裡共同認定的，如武將、文官或侍女的衣飾圖紋，也有些是眾所皆知的吉祥圖案，主要功能不外乎增加美感和表達象徵意義。也可說是畫師為了增加整體畫面的美感，並將有傳統寓意的圖案納入畫作中，遂發揮豐富的想像力，希望同時結合各類神仙人物、動植物、文字器物、幾何圖案……等，將象徵祈福納吉意含的眾物，全匯集於一，藉此達到皆大歡喜的目的。

由於人類生活的困頓，又感於大自然的神祕，看到蟲魚鳥獸特異的生存方式，以為若擁有某些特殊的才能，定能增強自己應變解決的能力，便從自然界、生活中、傳說裡與宗教信仰等方面，去尋求這些想望卻達不到的物事題材，來滿足自己的期望，藉此達到祈求吉祥的目的。

吉祥物是人們從自然與生活經驗的累積所產生出來的意象，每個民族所賦予吉祥物的印記，皆表達了自身對吉祥幸福的渴求。畫師在門神衣著上，運用這些吉祥如意的圖像，不只是以美感的角度示眾，指引人們趨吉避凶，也標示此門神的主體功能與特性，代表身分及價值。

傳統的吉祥圖案，經過長久的累積與創作，逐漸演變美化成藝術性的裝飾，是故門神彩繪中所運用的圖像，以及扮相裝飾物上的繁雜，其實絕大多數都有其特殊的內涵意義。如：武將衣飾上的四獸，即具有驅邪的意義；文官服飾上的鳥獸與手上所持的吉祥物，除了增加畫面的精緻美感外，更具有藝術性與文化上的意義，同時也表達了人們心中的理念與期望，藉由圖像將門神不同的祈福功能與特性具體地形象化。

這些圖像裝飾雖也算是主體的構成部分，但亦可以與之相互並行，而具有獨立純欣賞用的裝飾功能，所以既依附著主體，又標明主體特徵、性質、功能、身分，還能超脫主體，且兼顧整體效果的和諧性。

幾千年來，人們祈求吉祥幸福的心態從來都沒有改變過，所以吉祥圖案永遠不會被時日淘汰。做為一種藝術的形式，帶著久遠的歷史淵源，起自民間，擴至各個階層，至今已發展成極為豐富多彩的紋飾題材，且包含了人們虔誠的期望與情感，其內涵與寓意，最能涵蓋滿足所有人共同的心理與願望。

門神衣飾上的圖像主要可分為自然造型與人為造型

兩大類。自然造型包括了人物、動物、花鳥、瑞獸、雲紋、水紋等；人為造型則有抽象造型（如意紋、回紋、鎖錦紋）和機能造型（八寶、萬字紋、壽字紋）。

・自然造型

自然造型指存在於自然界中的人物、動物、花鳥、植物、山川等等，非因人類行為形成的各類造型，即為自然造型。

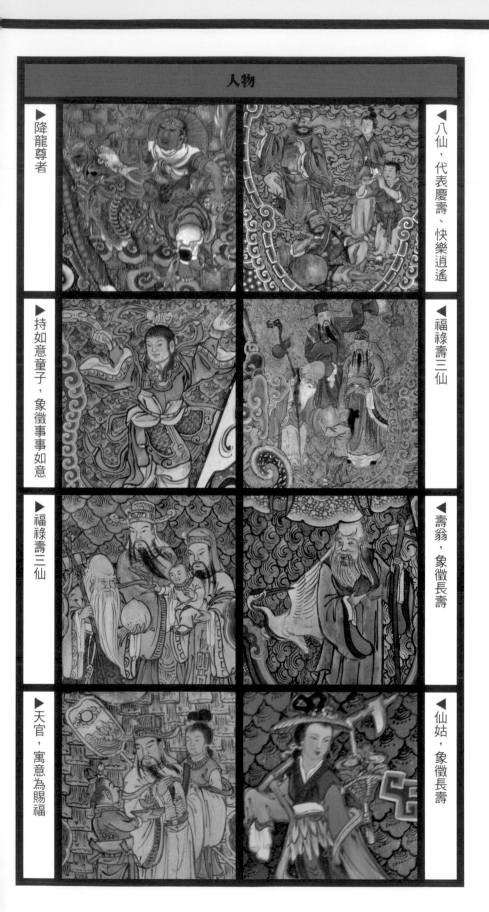

人物

▲八仙，代表慶壽、快樂逍遙

▲福祿壽三仙

▲壽翁，象徵長壽

▲仙姑，象徵長壽

▶降龍尊者

▶持如意童子，象徵事事如意

▶福祿壽三仙

▶天官，寓意為賜福

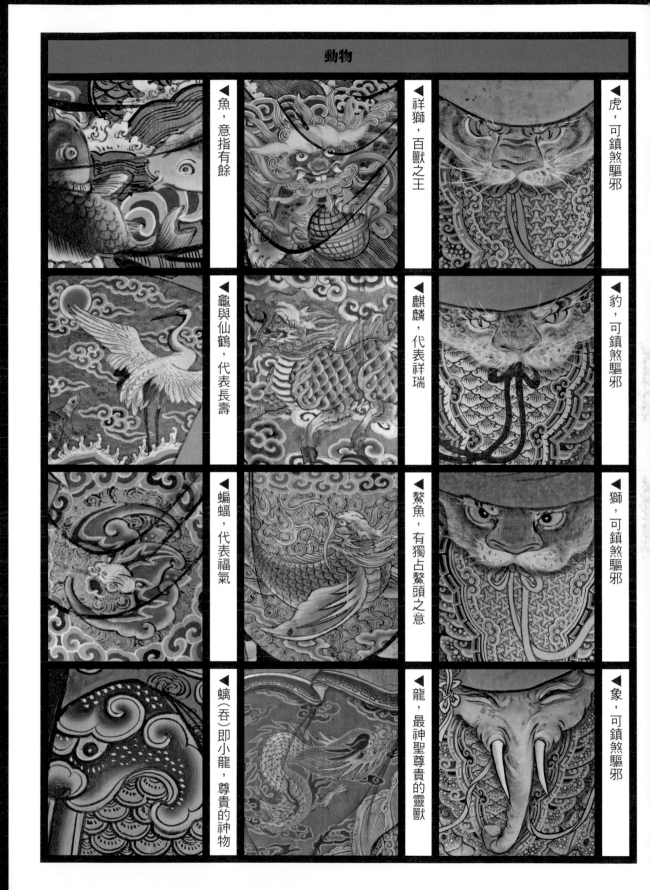

動物

▲魚，意指有餘

▲祥獅，百獸之王

▲虎，可鎮煞驅邪

▲龜與仙鶴，代表長壽

▲麒麟，代表祥瑞

▲豹，可鎮煞驅邪

▲蝙蝠，代表福氣

▲鰲魚，有獨占鰲頭之意

▲獅，可鎮煞驅邪

▲螭（吞）即小龍，尊貴的神物

▲龍，最神聖尊貴的靈獸

▲象，可鎮煞驅邪

大自然

瀛海、日月、祥雲、華宇，有時再搭配龍、鳳、鶴或金魚等水族和水紋組合，皆是祝賀富貴、長壽之意。

植物

牡丹是雍容華貴的象徵，石榴代表多子。薔薇、菊花、芙蓉、桂花、山茶花、杏花等，也各有吉兆象徵。

◀ 壽山福海、魚躍龍門

◀ 瀛海、祥雲

◀ 祥雲、瀛海、舞鶴

◀ 祥雲、瀛海、龜、鶴

◀ 牡丹，雍容華貴

◀ 月季花

◀ 茶花

◀ 菊花

・人為造型

人為造型分為抽象型圖紋和機能型圖紋兩類。

抽象型圖紋是指不具有客觀意義的形象，有可能是以幾何構圖形成的圖案，或是將現實的物件變形，模糊其原面目但仍保有其意。機能型圖紋則與抽象型圖紋相反，是指具有客觀意義的形象，且人們可以輕易辨識出它的實質意義。比如說器物、文字等等。

抽象型

抽象型的幾何圖紋運用甚為廣泛，門神彩繪常用於衣服邊襯處或武將盔甲上，尤其是較小範圍之部位構件。

▶龜殼紋

◀如意紋

▶斜方紋

◀祥雲紋

▶魚鱗紋

◀回紋

▶花朵紋

◀鎖錦紋

機能型（文字）	機能型（器物）

民間傳說的八位仙人，藉由其所執器物，稱為「暗八仙」。「笛」韓湘子、「花籃」藍采和、「荷花」何仙姑、「拍板」曹國舅、「芭蕉扇」漢鍾離、「漁鼓」張果老、「寶劍」呂洞賓、「葫蘆」李鐵拐，寓意「西王母慶壽」、「八仙過海各顯神通」。筆、硯、書、劍或琴、棋、書、畫等，喻文武雙全、風雅高尚。

壽、萬（卍）、福、富、喜……字等，文字本身已具足吉祥、福壽之意。

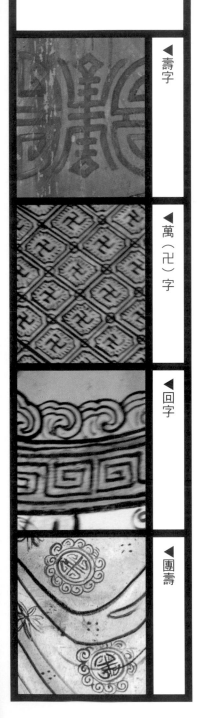

▲壽字

▲萬（卍）字

▲回字

▲團壽

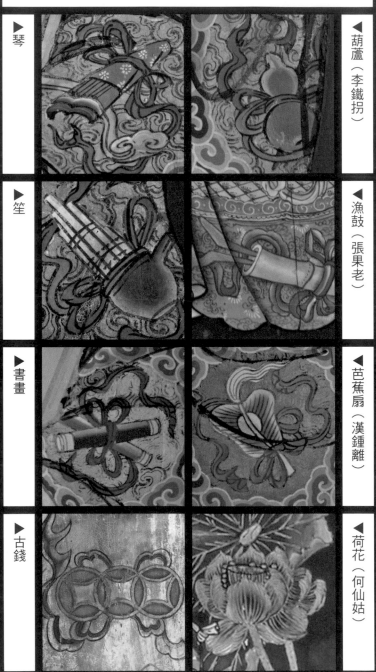

▶琴

◀葫蘆（李鐵拐）

▶笙

◀漁鼓（張果老）

▶書畫

◀芭蕉扇（漢鍾離）

▶古錢

◀荷花（何仙姑）

・補子

「補子」是專門使用在官服上的裝飾圖樣，除了極具藝術和文物價值外，其內涵在明代朝廷中有嚴格的規定，有「文官繡飛禽，武官繡走獸」的說法，並一直沿用至清代。

一品官員補子：文官為仙鶴，武官為麒麟

二品官員補子：文官為錦雞，武官為獅

三品官員補子：文官為孔雀，武官為豹

四品官員補子：文官為雲雁，武官為虎

五品官員補子：文官為白鷳，武官為熊

六品官員補子：文官為鷺鷥，武官為彪

七品官員補子：文官為鸂鶒，武官為犀牛

八品官員補子：文官為鵪鶉，武官為犀牛

九品官員補子：文官為練雀，武官為海馬

不論補子的圖案是飛禽還是走獸，背景均用旭日、海水、雲頭紋等作陪襯，工法細膩，色彩豔麗，且都有章可循。考證復舊的門神彩繪，有部分也依循此古制。

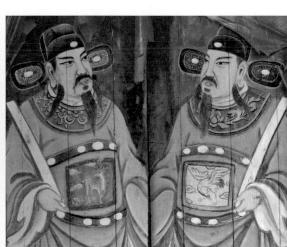

持物

不同類型的門神，手上所持的器物也不相同，因此也可以從手持物件來分辨門神的身分與職務。

・武器

以武門神來說，武門神的職責是保護百姓與降妖除魔，故手執兵器或法器。神荼、鬱壘持鉞（ㄩˋ、ㄝ）即大斧。秦叔寶持鐧；鐧與劍不同，劍為扁平的兩面刃，鐧是四稜柱，打法一如棍棒，而非如劍的刺與揮。尉遲恭則持鞭，鞭節節相接如粗繩，狀似牛尾，揮灑起來強調快速、敏捷。韋馱執金剛杵、伽藍執斧。哼哈二將鄭倫執降魔杵，陳奇持蕩魔棒。四大金剛各執青光寶劍、玉琵琶、混元珍珠傘、紫金花狐貂。各個所執器物不同，均是為了利於執行所負任務。

武將有時也會一位佩弓，另一位佩箭袋，暗喻須團結合作才能使出效果，發揮功能。而文官、侍女門神手上捧的器物也皆具吉祥意義，保有祈福的意涵。

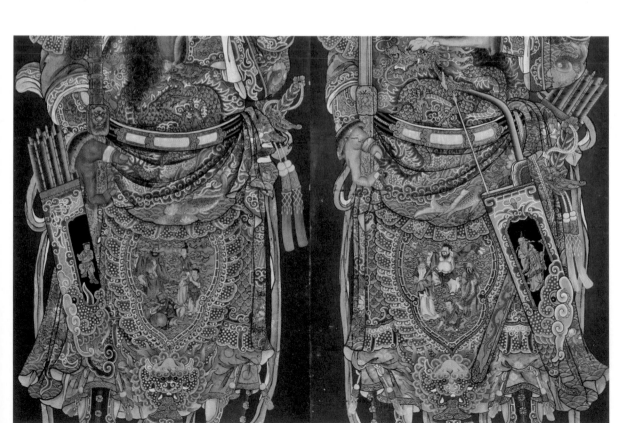

▲一位身佩箭袋，另一位則佩弓，喻同心協力

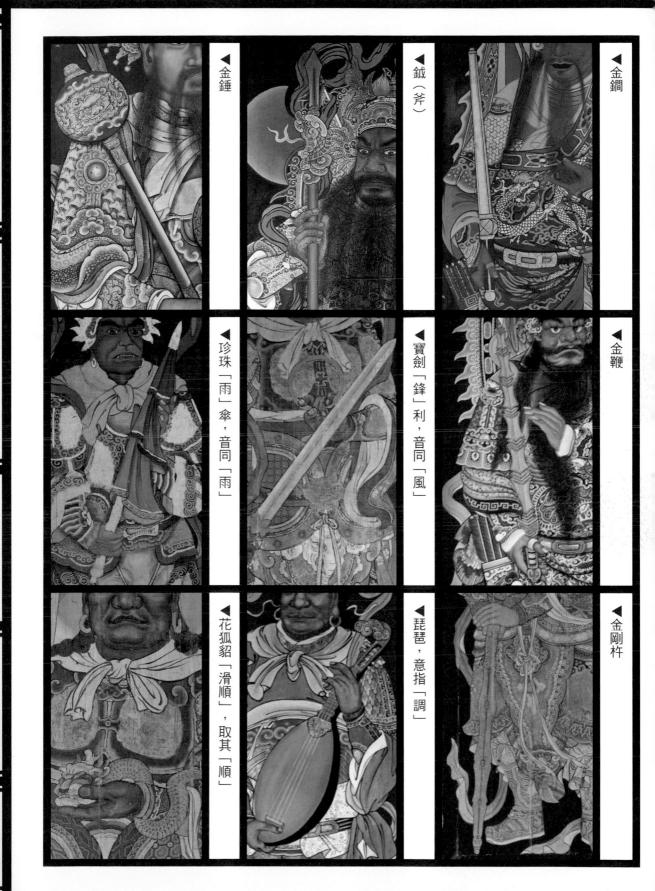

◀ 金鎚

◀ 鉞（斧）

◀ 金鐧

◀ 珍珠「雨」傘，音同「雨」

◀ 寶劍「鋒」利，音同「風」

◀ 金鞭

◀ 花狐貂「滑順」，取其「順」

◀ 琵琶，意指「調」

◀ 金剛杵

・器物

除此之外，仙桃和石榴為「長壽多子」，香爐茶壺、杯子是「獻香晉福」，花和花瓶為「平安富貴」。太監捧香爐或瓶花即「香、花」。宮娥捧佛手瓜、桃、石榴為多福、多壽、多子等，各有寓意。

拂塵為太監特有的持物，文官則手執玉如意，侍女亦能執玉如意，均表吉祥如意。「官印」、「寶劍」則是傳達「富貴福祿」和「仕途亨達」的意思。

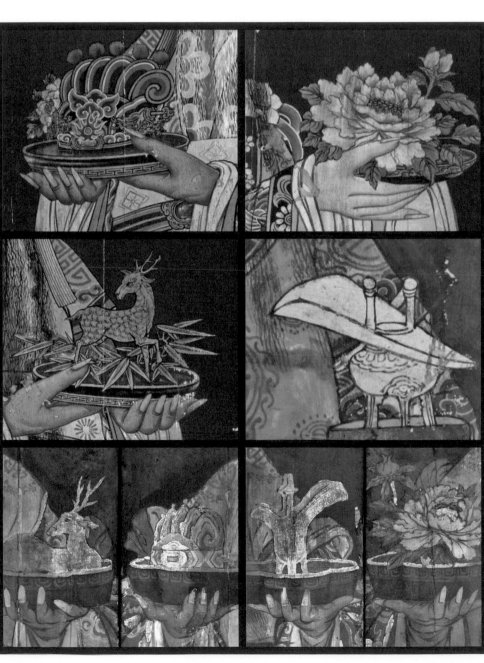

◀牡丹花象徵「花開富貴」；「爵」為酒器，意指「晉爵」，兩者合在一起，即「富貴晉爵」。

▶冠帽取「冠」與「官」諧音；鹿則與「祿」諧音，兩者合在一起，即為「加官進祿」。

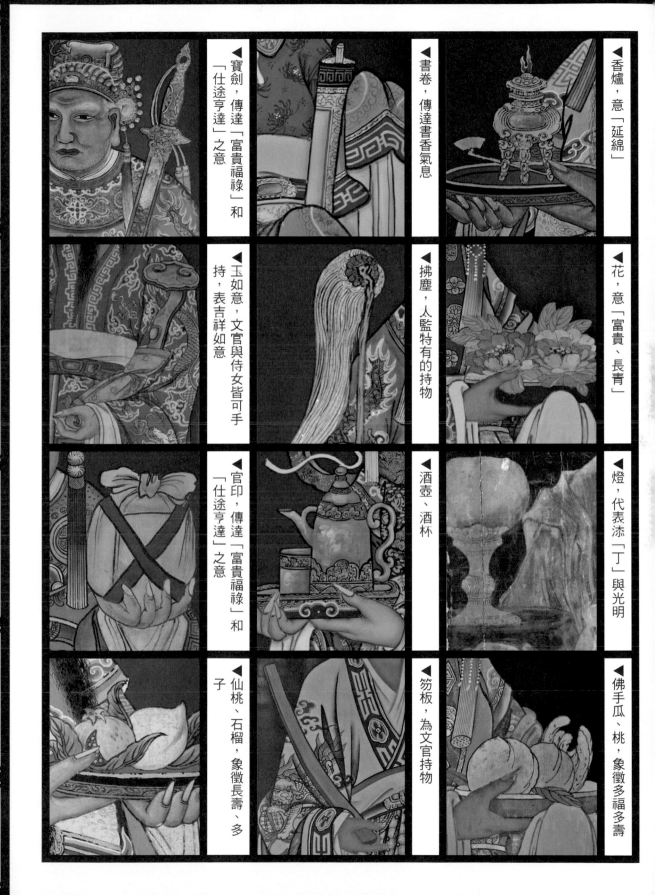

◄寶劍，傳達「富貴福祿」和「仕途亨達」之意

◄書卷，傳達書香氣息

◄香爐，意「延綿」

◄玉如意，文官與侍女皆可手持，表吉祥如意

◄拂塵，人監特有的持物

◄花，意「富貴、長青」

◄官印，傳達「富貴福祿」和「仕途亨達」之意

◄酒壺、酒杯

◄燈，代表添「丁」與光明

◄仙桃、石榴，象徵長壽、多子

◄笏板，為文官持物

◄佛手瓜、桃，象徵多福多壽

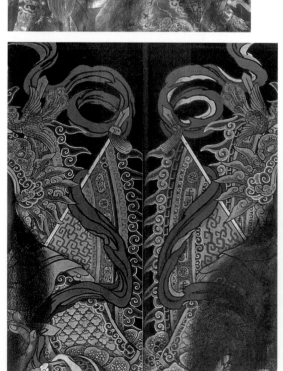

背靠

背靠包括了靠旗、飄帶、背光。

・靠旗

　靠旗原為古代之令旗，將官下令時由傳令兵高舉手中以昭告命令，騎馬時則紮於後腰帶上，作為遠距快速傳達將領號令的憑證。在京劇的裝扮中，靠旗一般有四面，旗上繡騰龍戲珠或其他圖案，將靠旗插在背後，以示全副武裝，乃備戰狀態。畫師即根據京劇的裝扮，來美化並闡釋門神的特性與任務。

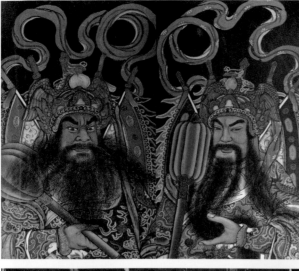

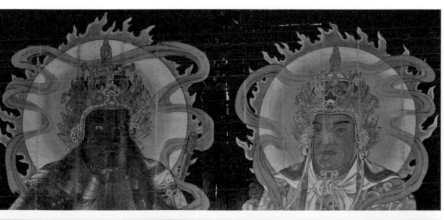

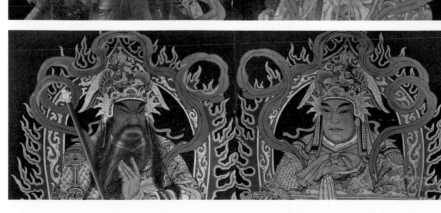

- 飄帶

飄帶有飛天的形象，這是民間演化俗成的共同認識，所以也是仙人的象徵，敦煌莫高窟中便有飛天樂伎出現。門神畫作中，畫師常以「飛天飄帶」來做裝飾，不論其身上或後側及肩臂之間，都可見到靈動的飄帶迎風翻騰，以強調門神的神性，如同西洋宗教畫中長著翅膀的天使。

- 背光

火燄形背光或圓形背光等，皆可視為是人格的光輝寫照，用來表示神佛的光明偉大照耀世人，如光線般無遠弗屆，如燈塔般指引迷途，眾生皆可受其照護。

◀八卦步

◀丁字步

站姿與靴鞋

・站姿

門神站立姿態約分有兩種，一為雙足踩八卦步，另為踩丁字步。何種站姿最為傳神？乃各依畫師派別有不同的認定。

・靴、鞋

門神足下穿何種靴？種類變化相當多，武將多穿加白底的「腳踏靴」，又稱「高方靴」，有翹頭、如意、雲頭等不同形狀。文臣多穿單底的「履」，又稱「朝方靴」，有笏頭履等，但也有文臣穿腳踏靴。侍女就不一定了，有穿高方靴、朝方靴等，三寸金蓮較少見，有時靴會藏於裙下或只露出小部分。

▲朝方靴（履）

▲高方靴（腳踏靴）

▲三寸金蓮

腳踏萬象

門神彩繪局限於門板狹長的形式，畫師在構圖上，都會挖空心思，盡量溢滿整個版面，有的上下空白處補上祥雲、蝙蝠、飄帶或錦氈，有的依門神格特性加上腳踏之圖像。如金剛力士腳踏惡鬼、神荼鬱壘踏猛虎、

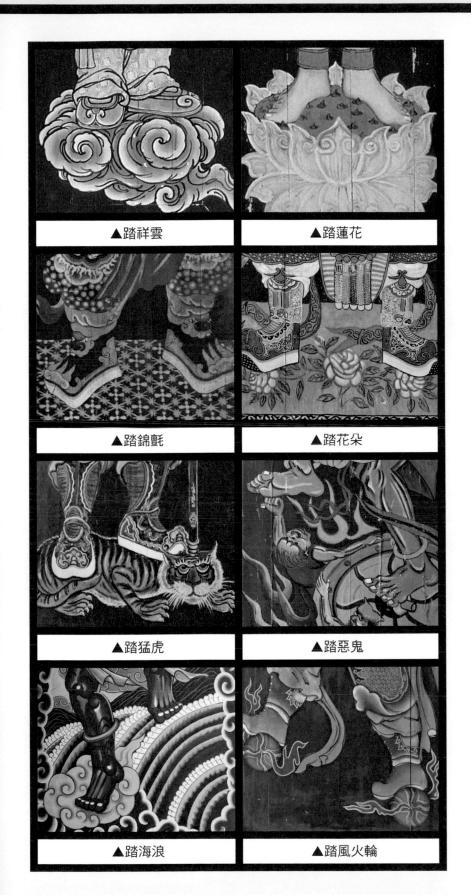

▲踏祥雲　　　　　▲踏蓮花

▲踏錦氈　　　　　▲踏花朵

▲踏猛虎　　　　　▲踏惡鬼

▲踏海浪　　　　　▲踏風火輪

哪吒太子踏風火輪，善財龍女踏蓮花，千里眼順風耳踏海浪、祥雲……等。無不都是配合門神背後隱含的特質來強調其神格，以彰顯神明的威武，更使整體達到賞心悅目的情境。

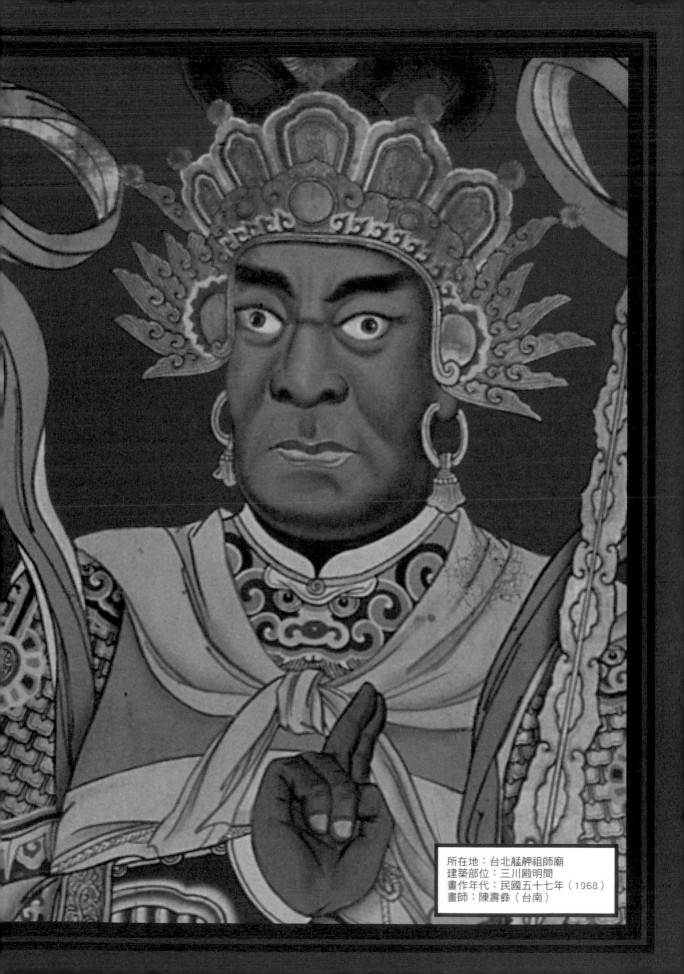

所在地：台北艋舺祖師廟
建築部位：三川殿明間
畫作年代：民國五十七年（1968）
畫師：陳壽彝（台南）

彩繪二門神的施作過程

一幅優秀的門神畫作，通常由兩位以上的匠師完成，一為畫師，一為彩繪師。畫師負責設計畫稿，安排架構神態與整體色彩的配置。彩繪師則利用瀝線、填色、疊色、安金，來使門神人物富立體感。

彩繪師利用瀝線、填色、疊色、暈色、安金，來使門神人物富立體感。

好作品無論是筆觸、線條或用色，都要有獨到之處，彼此相輔相成。過去多以畫師為主，因為打稿（打圖）功夫非一般彩繪師能勝任，彩繪師算是助手。但事實上，兩人若配合不當，將無法創作出好作品。當然也有匠師既是畫師亦能彩繪，但卻少之又少。

施作步驟主要分兩部分，一是裱門板，二從起稿到施作完工，最後再加上保護畫面的亮光漆。分述如下：

一、裱門板

裱門板由彩繪師負責。

❶ 先用竹釘、油灰、樹脂等材料，膠合門的裂隙，再做嵌補並清潔門板。

❷ 門板乾燥後，打上白色底漆。

❸ 裱紗布，名曰「包紗」、「鋪網」或「披麻捉灰」。昔日在門板上鋪紗布或苧麻布，今改良用白鐵細網取代紗布，將之紮緊，以免木板膨脹，影響油漆的龜裂。

❹ 在紗網上以補土將細縫全部填平，古法是以石灰拌生豬血，今多改用汽車鈑金使用的補土化學材料。

❺ 多層打土後，用砂紙將門板磨平粉光。

❻ 再上白色底漆。

二、起稿到施作

起稿到施作由畫師與彩繪師合作進行。

❶ 將門關上，於門板上先標示記號，務使畫師打稿繪製的門神人物位置對稱等高。

❷ 畫師打稿時，可以直接用炭筆畫在門板上，也可以將畫稿反貼在門板上，拓印出粉痕後，再用炭筆修改

粉痕。或者沿畫稿墨線扎細孔，再將其覆在門板上用粉袋撲打，使色粉透過細孔，使之呈現原稿線條。

③畫師起稿完成後，再以毛筆勾勒定稿。

④彩繪師「安金」（按金）於需要安金的地方。作法是先上一道黃色金箔油，等油乾後，以手或毛刷將金箔貼覆其上，然後用刷子刷去浮金，再用筆修齊。

⑤彩繪師或助手上彩（上色）。

⑥畫師畫細部衣褶、手、服飾上的紋飾。

⑦畫師以毛筆勾畫被油彩蓋掉的線條。

⑧畫師開面（點睛），畫手部、鬍鬚（種鬚）等細部。

⑨彩繪師用大刷子上亮光漆，或用噴霧方式噴勻畫面，至此大功告成。

過去，在門神畫作施作過程中，開筆、開面或開眼、畫鬍鬚等階段，需擇吉日方可進行。現今為求工作方便，此習俗多已省略，但大部分的匠師依然抱持著心誠意正的態度。

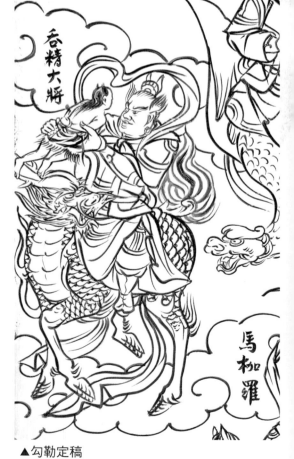

▲勾勒定稿

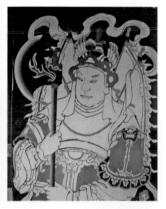

▲安金、上彩

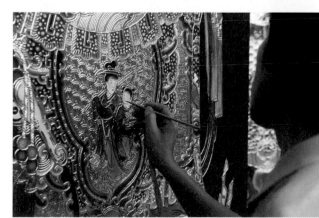

▲畫師畫細部（劉家正畫師）

三、畫師落款

台灣門神彩繪通常是工筆細繪，且色彩繁複，講求強烈的裝飾效果。故畫師無不卯足勁精心繪製，生怕有所懈怠，影響彩畫的品質，甚而連帶動搖了自己的社會地位。

是故，當畫師完成畫作後，會在門神的配件上，如所執鉞器柄、寶劍柄或弓套留下落款以示負責。寺廟也

▲潘麗水於台南馬公廟落款

以能請到知名畫師來繪製門神而倍增光采，如台南開元寺聘請蔡草如、鹿港龍山寺請郭新林、北港朝天宮請陳玉峰父子、台南法華寺請潘麗水父子、艋舺龍山寺請陳壽彝、桃園壽山巖觀音寺請許連成、大龍峒保安宮請劉家正、桃園景福宮請李登勝、台南三山國王廟請潘岳雄、嘉義城隍廟請林繼文、林劍峰、台南德化堂請王妙舜、楊梅回善堂請陳秋山……等。

▲李登勝於大溪福仁宮落款

▲蔡草如於台南佳里震興宮落款

▲許連成於大溪福仁宮落款

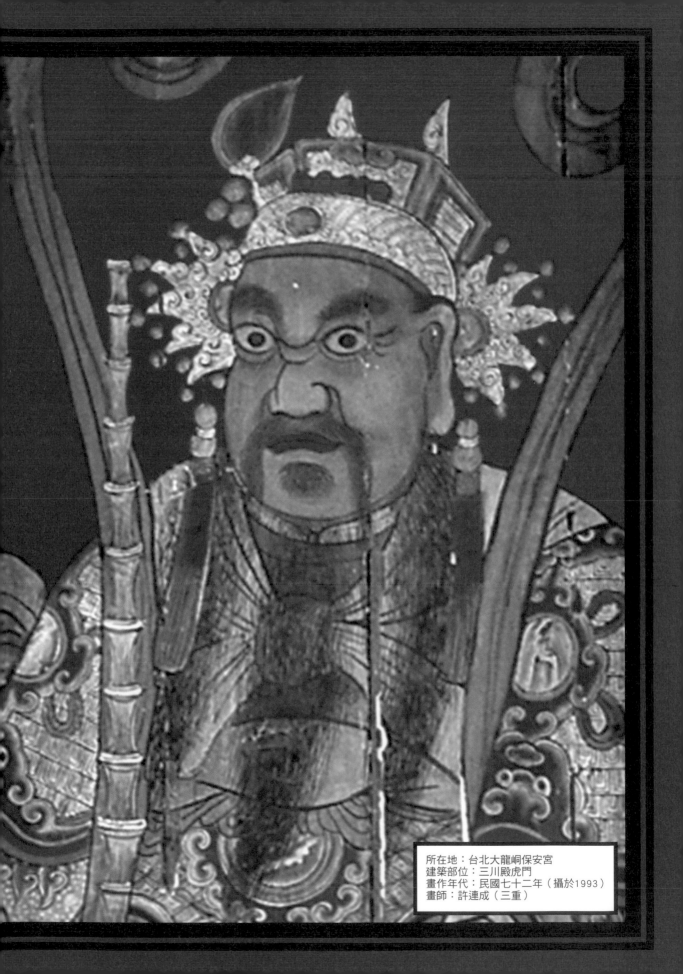

所在地：台北大龍峒保安宮
建築部位：三川殿虎門
畫作年代：民國七十二年（攝於1993）
畫師：許連成（三重）

消失的門神

所在地	台南陳德聚堂
建築部位	三川殿明間
畫　師	陳玉峰（台南）
畫作年代	民國五十年（1961）
宗教類別	家祠
主祀神	陳氏歷代祖先
裝飾類別	彩繪
尺　寸	二六二×六四公分×二，此僅局部

神荼

神荼粉面、鳳眼、蒜頭鼻，左手拂鬚，右手持鉞（大斧）。身著文武甲，頭戴繡球盔，圍領巾、披膊，佩鑲玉腰帶、腹護、膝裙，足登雲頭靴。身披飄帶，靠旗四支。衣飾圖像：四爪蟒、鎖錦紋、雲紋。

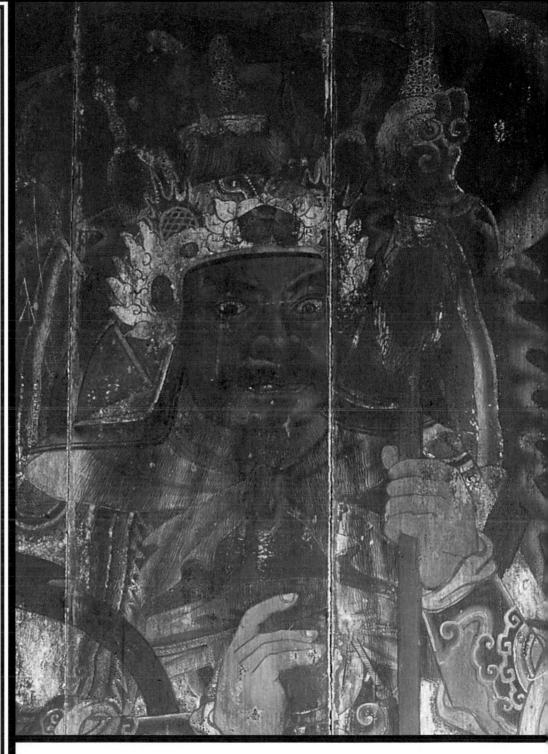

陳玉峰彩繪的門神，今只保留在嘉義城隍廟、旗津天后宮及笨港水仙宮、佳冬戴祠，此作品現收藏於廂房展示。玉峰師畫作較重視門神整體的氛圍，設色典雅。對人物的描繪頗為仔細，舉手投足間充分展現他獨特細膩之處，即便簡單如拂鬚的手勢，都展現了文人畫的優雅氣質。此祠門神已於民國八十九年由潘岳雄重繪。

鬱壘面色焦黑、濃眉、怒目、蒜頭鼻，右手拂鬚，左手持鉞。身著文武甲，頭戴鳳頭繡球盔，圍領巾、披膊，佩鑲玉腰帶、腹護、膝裙，足登雲頭靴。身披飄帶，靠旗四支。衣飾圖像：四爪蟒、鎖錦紋、雲紋。

鬱壘

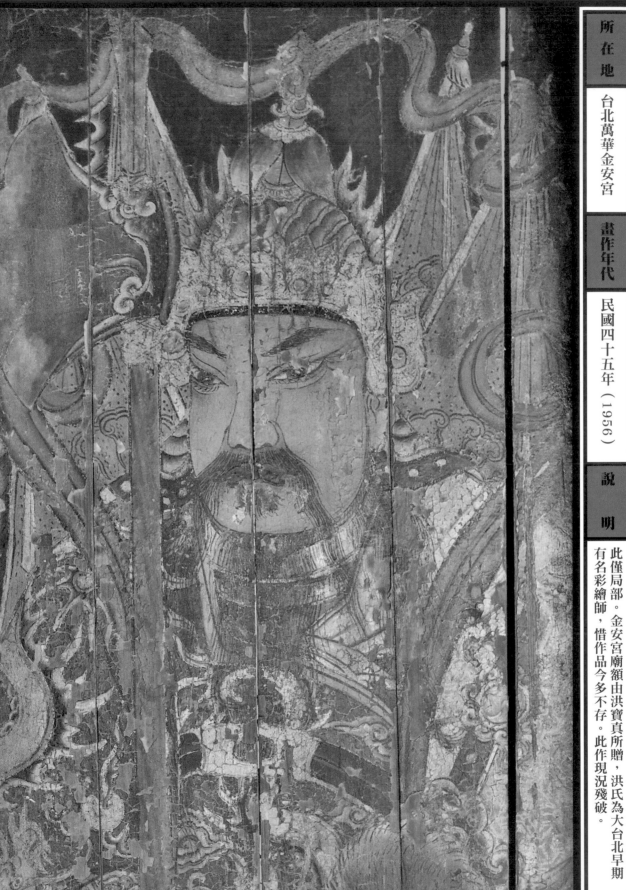

所在地　台北萬華金安宮

畫作年代　民國四十五年（1956）

說明

此僅局部。金安宮廟額由洪寶真所贈，洪氏為大台北早期有名彩繪師，惜作品今多不存。此作現況殘破。

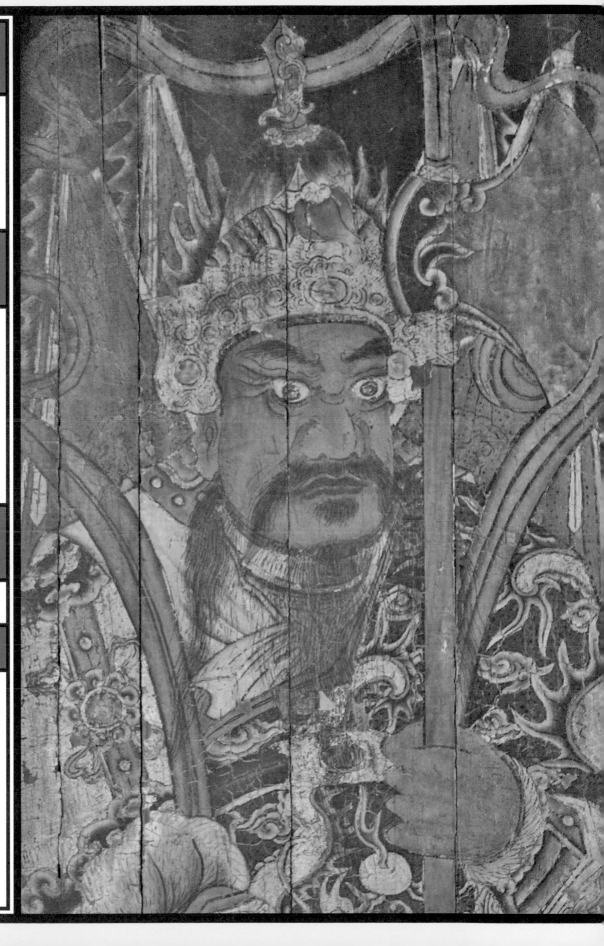

建築部位

大殿明間

畫　師

【似】李金泉（新竹）

裝飾類別

彩繪　門神　神荼、鬱壘

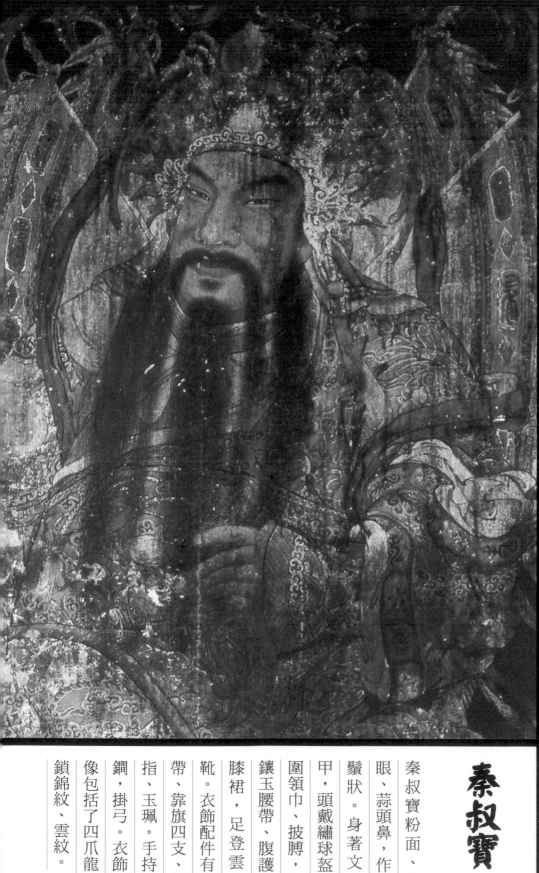

所在地	台南學甲慈濟宮	畫作年代	民國六十六年（1977）
建築部位	三川殿明間	畫師	潘麗水（台南）
		宗教類別	道教
		裝飾類別	彩繪
		主祀神	保生大帝
		尺寸	約二六八×一○二公分×二，此僅局部

秦叔寶

秦叔寶粉面、鳳眼、蒜頭鼻，作拂鬚狀。身著文武甲，頭戴繡球盔，圍領巾、披膊，佩鑲玉腰帶、腹護、膝裙，足登雲頭靴。衣飾配件有飄帶、靠旗四支、扳指、玉珮。手持金鐧，掛弓。衣飾圖像包括了四爪龍、鎖錦紋、雲紋。

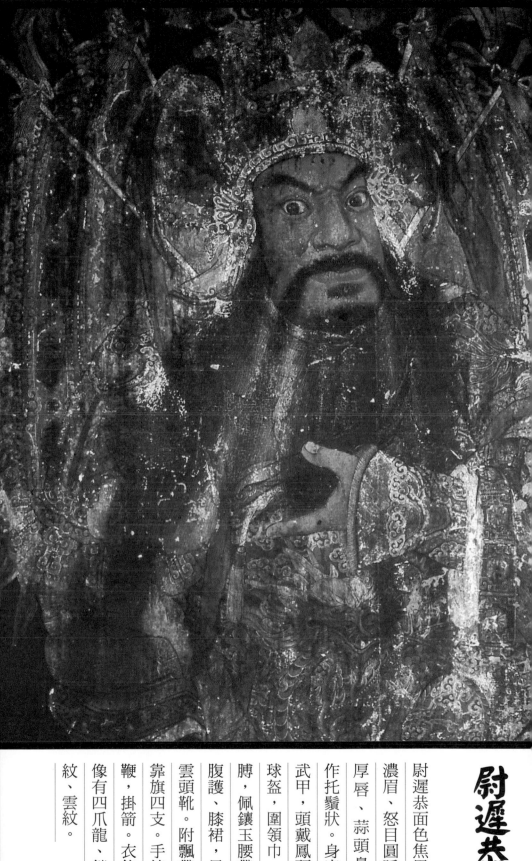

此作品約於民國六十六年重修時所留。潘麗水的人像臉龐皆飽滿圓渾，充滿安詳穩重的氣派，扮相講究裝飾物的精緻華麗，氣象非凡。大師的用色及筆法、比例、人物神情等拿捏，無不精采絕倫。由於時隔日久煙燻褪色，反而更顯古樸，韻味十足。配件弓套上有落款「春源畫室」。今學甲慈濟宮的門神則為民國九十二年由嘉義林劍峰畫師重新仿繪。

尉遲恭

尉遲恭面色焦黑，濃眉、怒目圓睜，厚唇、蒜頭鼻，作托鬚狀。身穿文武甲，頭戴鳳頭繡球盔，圍領巾，披膊，佩鑲玉腰帶，腹護、膝裙，足登雲頭靴。附飄帶，靠旗四支。手持金鞭，掛箭。衣飾圖像有四爪龍、鎖錦紋、雲紋。

 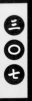

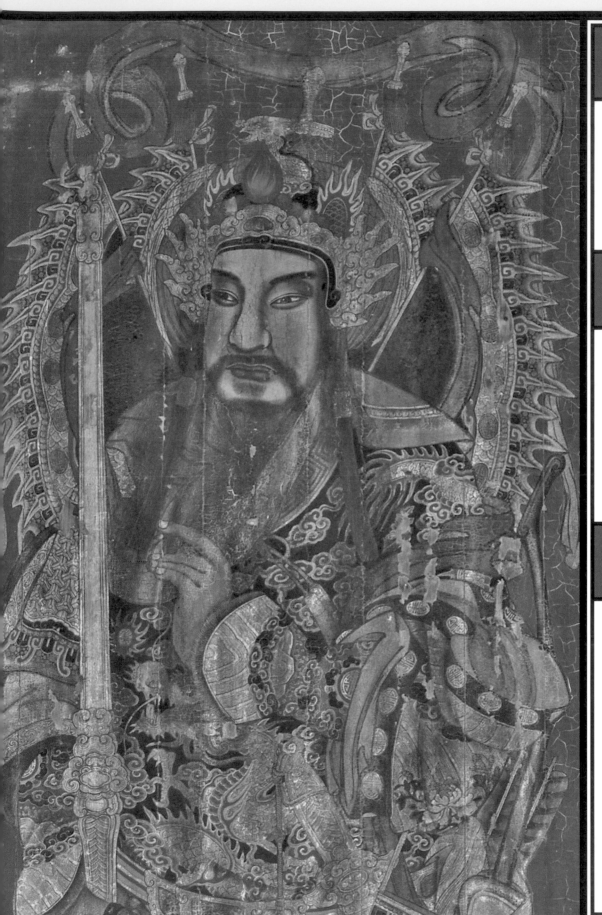

所在地　嘉義笨港水仙宮

畫作年代　民國三十七年（1948）

說　明　攝於民國八十六年，現況殘破，此僅局部

建築部位	三川殿明間
畫　師	陳玉峰（台南）
裝飾類別	彩繪　門神
門神	秦叔寶、尉遲恭

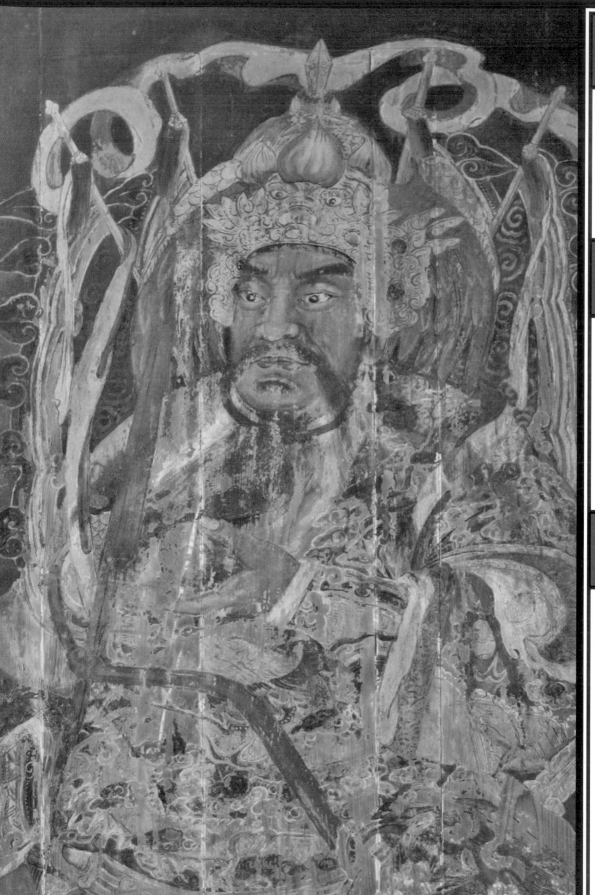

所在地　嘉義笨港港口宮

畫作年代　民國四十七年（1958）

說　明　攝於民國八十一年，現況殘破，此僅局部

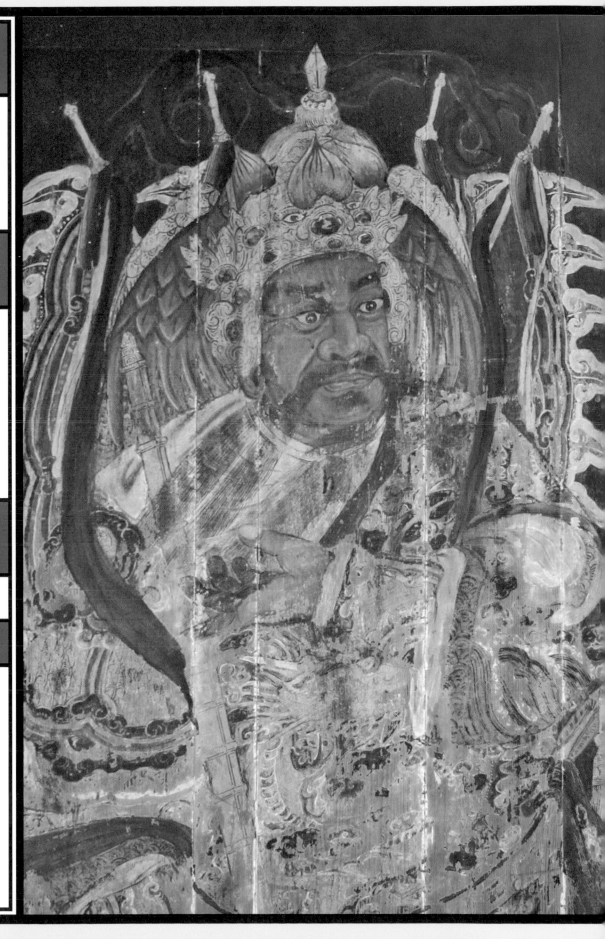

建築部位	三川殿明間
畫　師	〔似〕陳玉峰（台南）
裝飾類別	彩繪　門神　秦叔寶、尉遲恭

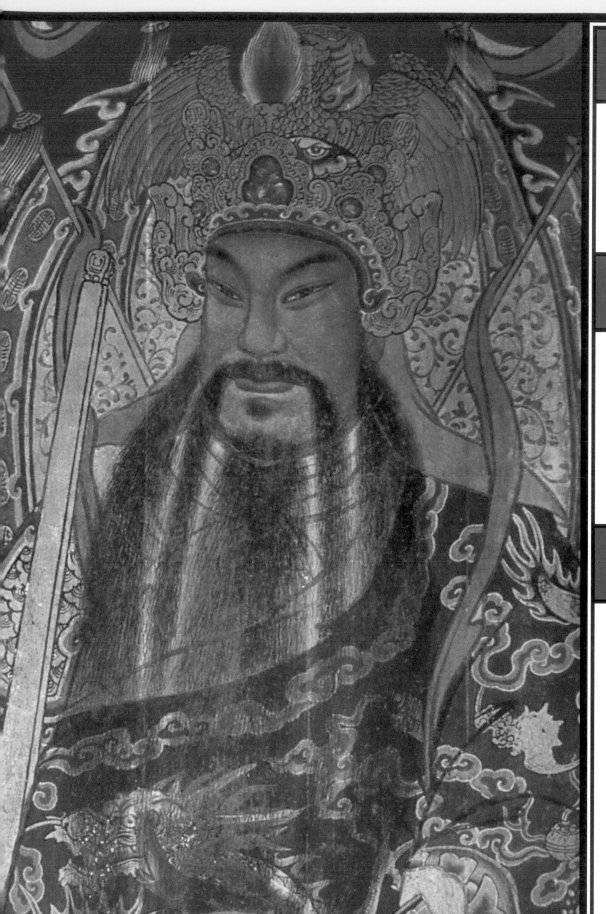

所在地　台南六甲恒安宮

畫作年代　民國四十七年（1958）

說　明　攝於民國八十二年，此僅局部

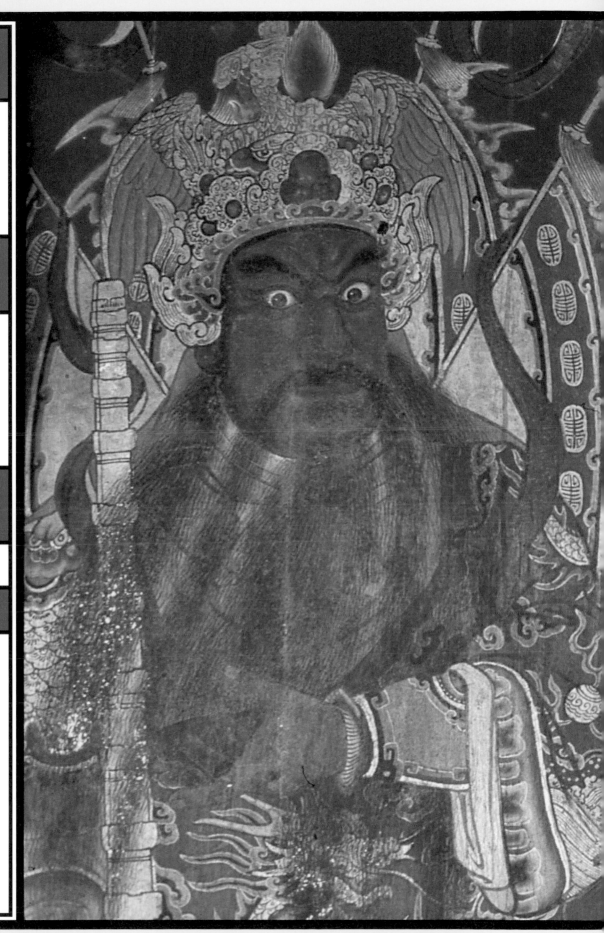

建築部位　三川殿明間

畫　師　潘春源（台南）

裝飾類別　彩繪　門神　秦叔寶、尉遲恭

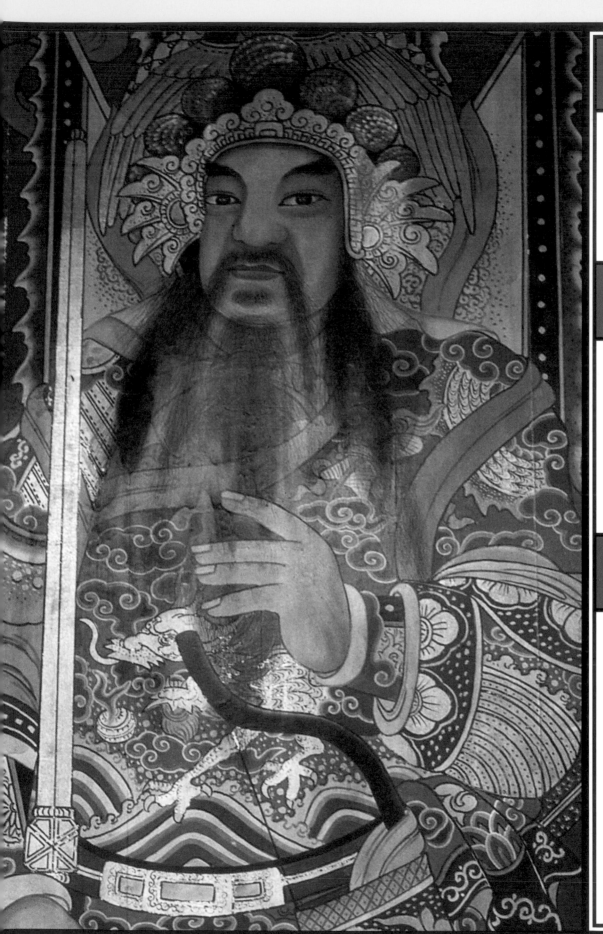

所在地 雲林西螺崇遠堂

畫作年代 民國七十年（1981）

說　明 攝於民國七十七年，此僅局部

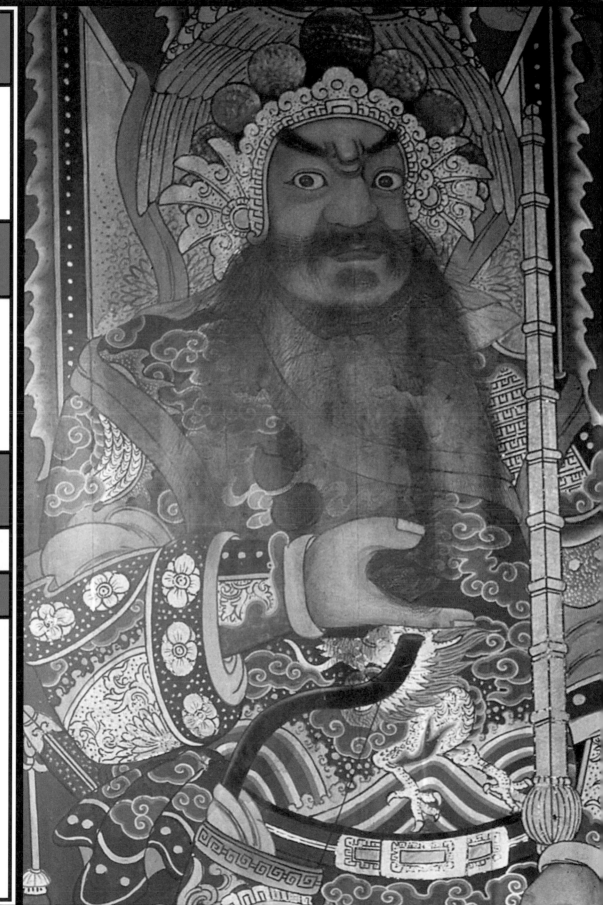

建築部位　三川殿明間

畫　師　劉昌洲（石岡）

裝飾類別　彩繪

門神　秦叔寶、尉遲恭

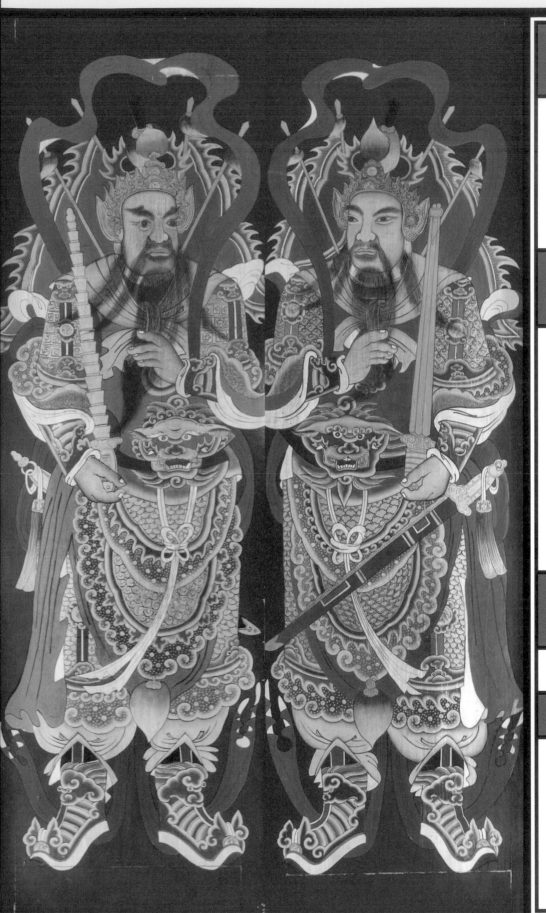

所在地	桃園平鎮褒忠祠
建築部位	三川殿明間
畫作年代	民國七十六年（1987）
畫 師	劉昌盛（中壢）
說 明	近已塗刷改繪
裝飾類別	彩繪
門神	秦叔寶、尉遲恭

建築部位	所在地
三川殿明間	新竹浸水庄南靈宮
畫　師	畫作年代
王妙舜（台南）	民國六十九年（1980）
裝飾類別	說　明
彩繪　門神	現為私人收藏，尺寸為二五五×七一公分×二
秦叔寶、尉遲恭	

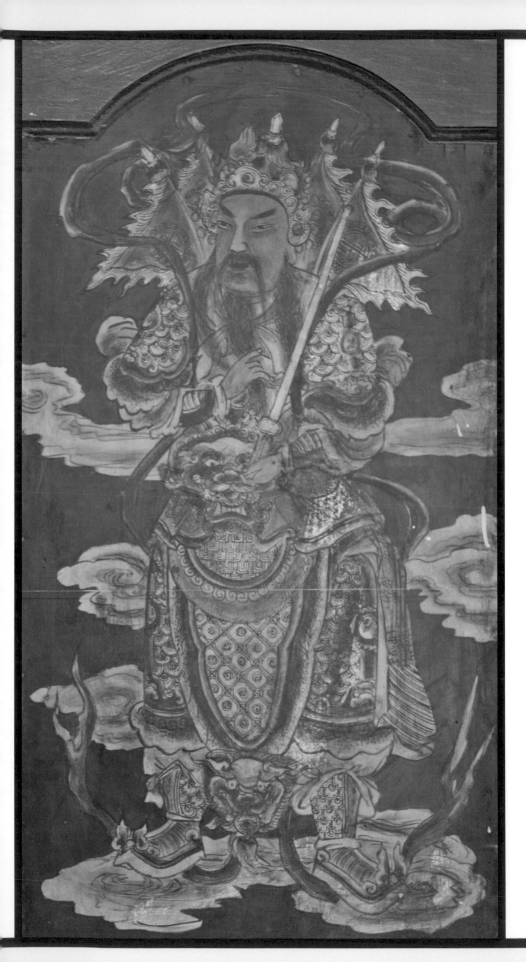

所在地　台北大稻埕城隍廟

畫作年代　民國六十四年（1975）

說　明　攝於民國一百年大稻埕特展

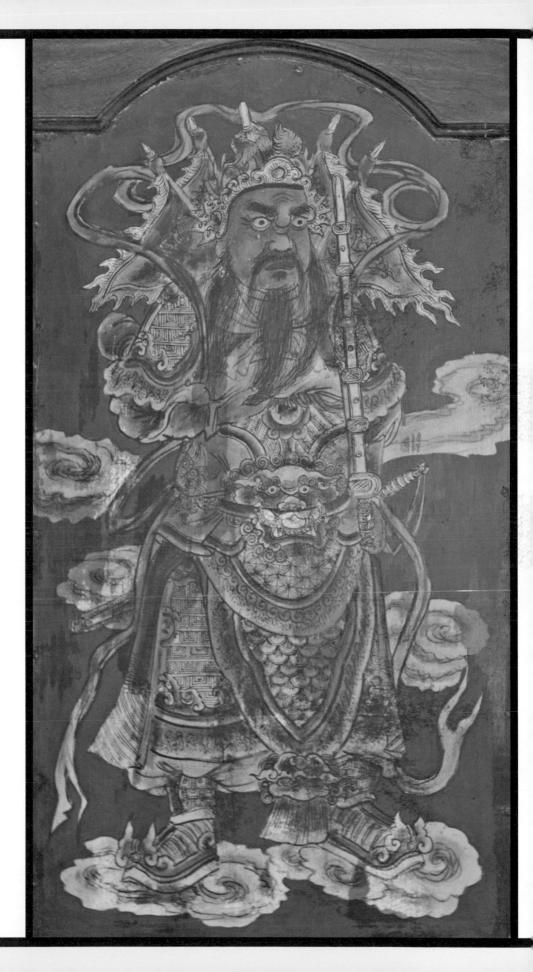

建築部位	三川殿門板
畫　師	許連成（三重）
裝飾類別	彩繪　門神
門神	秦叔寶、尉遲恭

所在地	宜蘭昭應宮	畫作年代	不詳	說　明	攝於民國七十八年，此僅局部
建築部位	三川殿明間	畫　師	曾萬壹、曾金松父子（宜蘭）	裝飾類別	彩繪

門神：秦叔寶、尉遲恭

所在地	新竹峨眉隆聖宮	畫作年代	日昭和三年（1928）	說　明	攝於民國八十一年，此僅局部
建築部位	三川殿明間	畫　師	邱鎮邦（廣東大埔）	裝飾類別	彩繪

門神：秦叔寶、尉遲恭

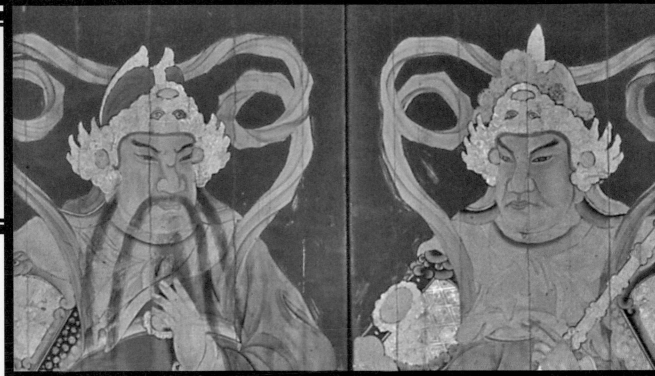

所 在 地	彰化鹿港地藏王廟	畫作年代	民國六十年（1971）	裝飾類別	彩繪	門神	秦叔寶、尉遲恭
建築部位	三川殿明間	畫 師	王錫河（雲林）	說 明			攝於民國八十三年，現已仿舊重繪

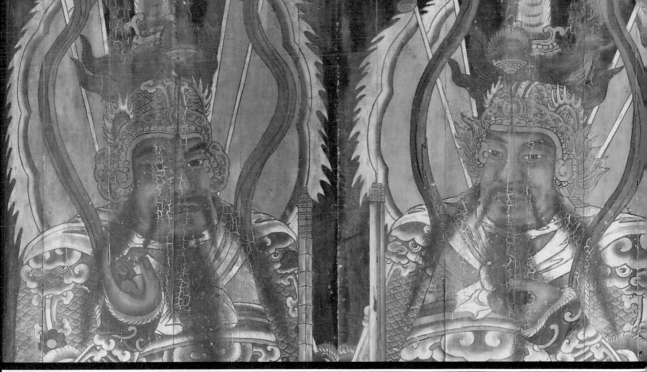

所 在 地	桃園三坑永福宮	畫作年代	民國五十六年（1967）	宗教類別	道教	門 神	秦叔寶、尉遲恭
建築部位	三川殿明間	畫 師	張劍光（苗栗）	裝飾類別	彩繪	尺 寸	三一二×七八公分×二，此僅局部

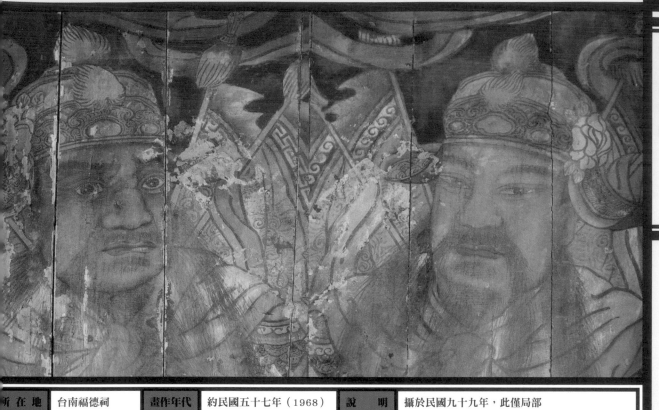

所 在 地	台南福德祠	畫作年代	約民國五十七年（1968）	說　　明	攝於民國九十九年，此僅局部		
建築部位	三川殿明間	畫　師	不詳	裝飾類別	彩繪	門神	秦叔寶、尉遲恭

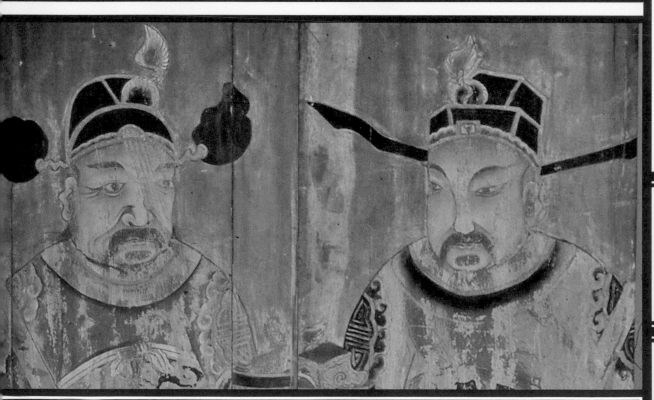

所 在 地	新竹峨眉隆聖宮	畫作年代	日昭和三年（1928）	說　　明	攝於民國八十一年，此僅局部		
建築部位	三川殿次間	畫　師	邱鎮邦（廣東大埔）	裝飾類別	彩繪	門神	文官

建築部位	所在地		
不詳	現為私人收藏		
畫　師	畫作年代		
蔡草如（台南）	不詳		
裝飾類別	宗教類別		
彩繪	無		
尺　寸	主祀神		
二四五×五〇公分×二	無		

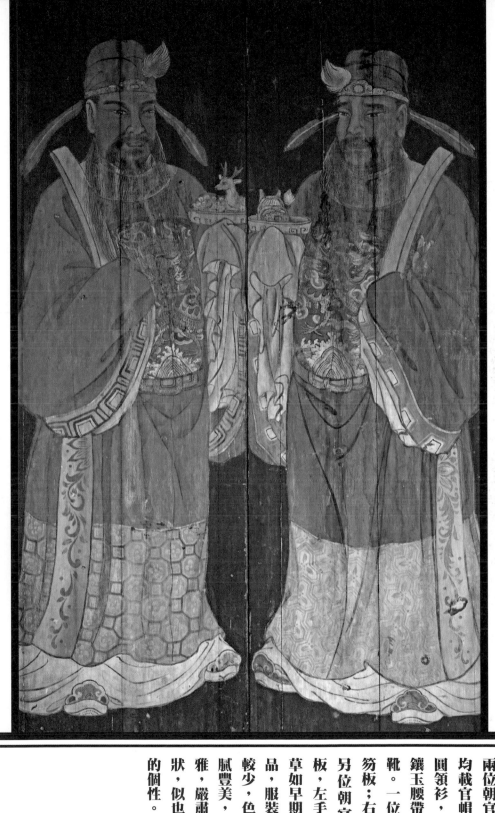

兩位朝官留鬍鬚，頭均戴官帽，身著明式圓領衫，著蟒袍，束鑲玉腰帶，足穿朝方靴。一位朝官左手持笏板，右手捧冠帽，另位朝官右手持笏板，左手捧鹿。

草如早期文官門神作品，服裝簡樸，衣飾較少，色調典雅，細膩豐美，表情溫文儒雅，嚴肅中帶點憂愁狀，似也表露出作者的個性。

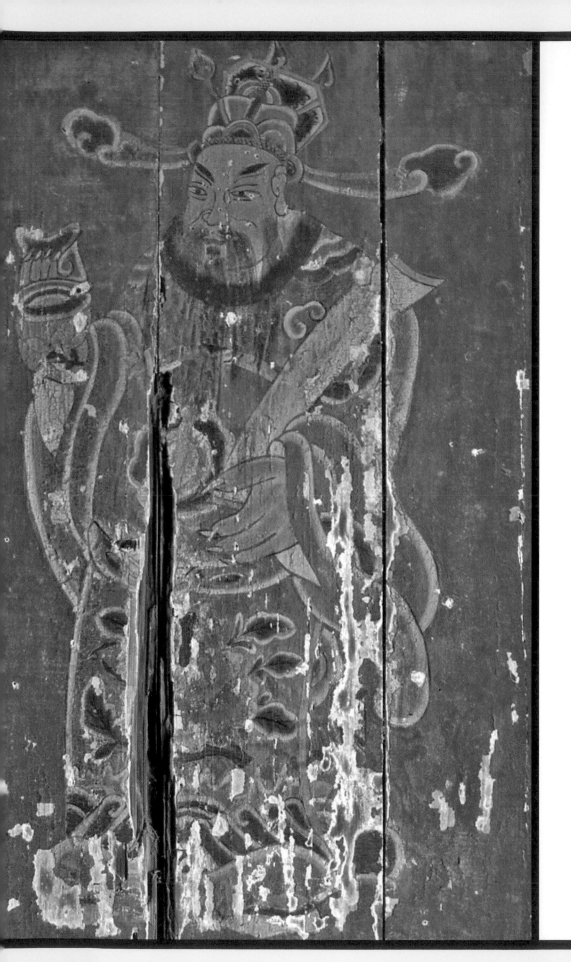

所在地　台南麻豆林家

畫作年代　約光緒年間（1980年間）

說　明　攝於民國七十八年

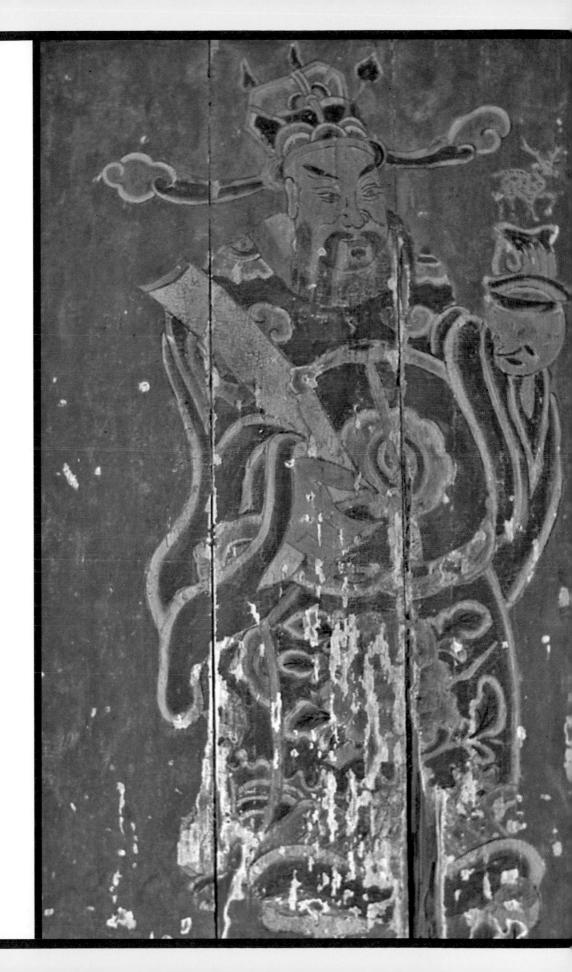

建築部位

大廳中門

畫　師

不詳

裝飾類別

彩繪　門神

門神　天官

所在地　新竹鄭氏家廟

畫作年代　約民國六十九年（1980）

說　明　攝於民國七十八年

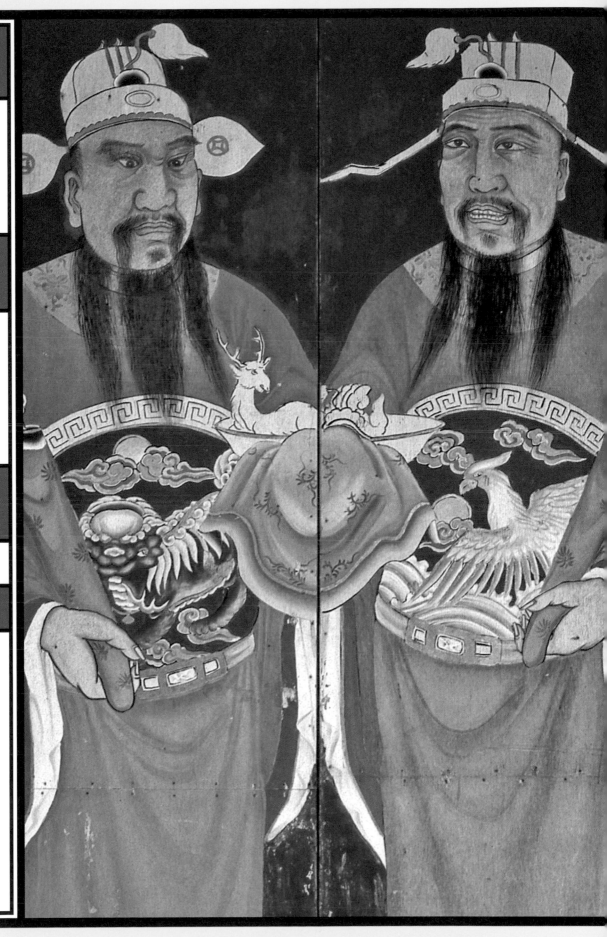

建築部位　三川殿次間

畫　師　李秋山（新竹）

裝飾類別　彩繪　門神　老少文官

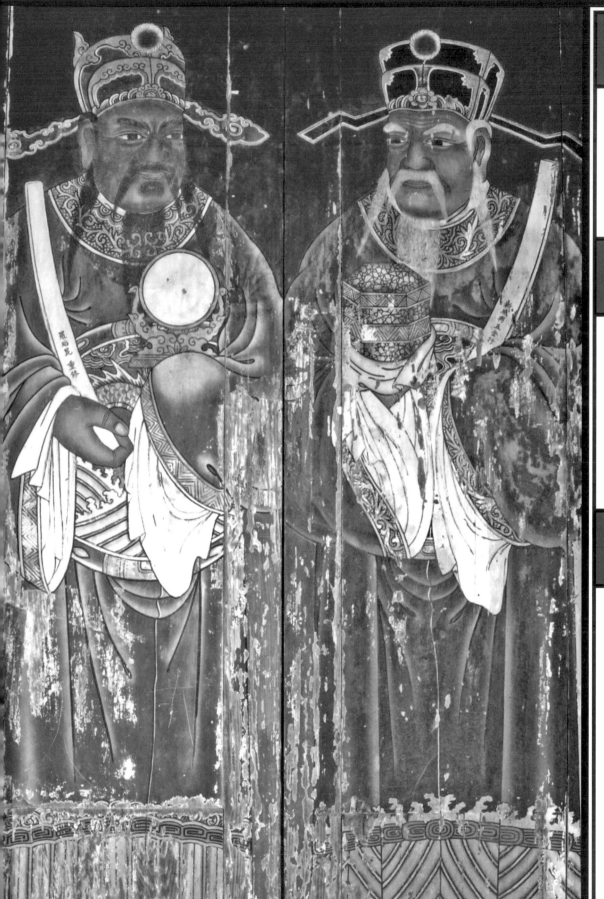

所在地 宜蘭城隍廟

畫作年代 民國七十二年（1983）

說明 攝於民國八十一年，今已改繪

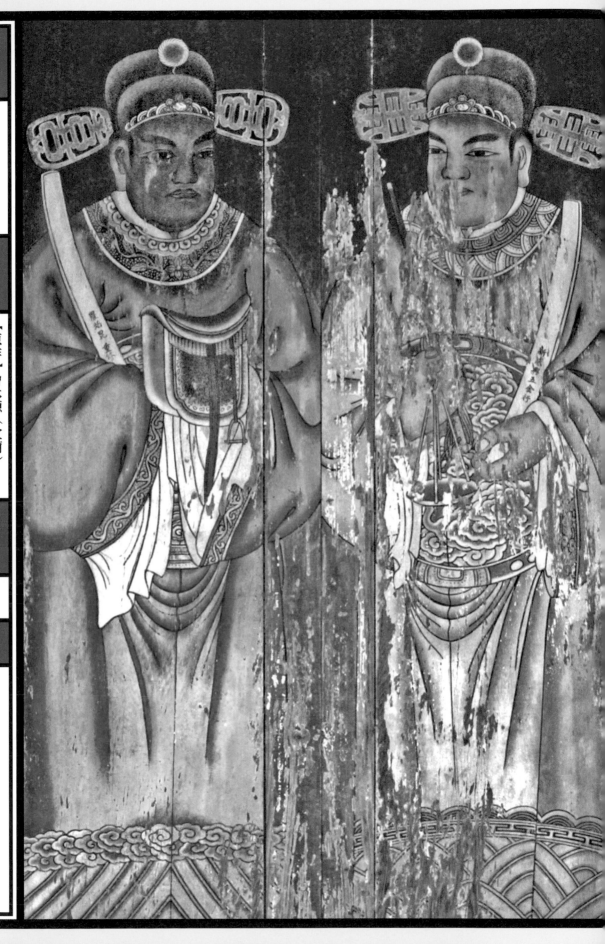

建築部位	三川殿次間
畫　師	【原作】曾水源（宜蘭） 【重修】羅焰昆（宜蘭）
裝飾類別	彩繪　門神
	「闔境平安」文官

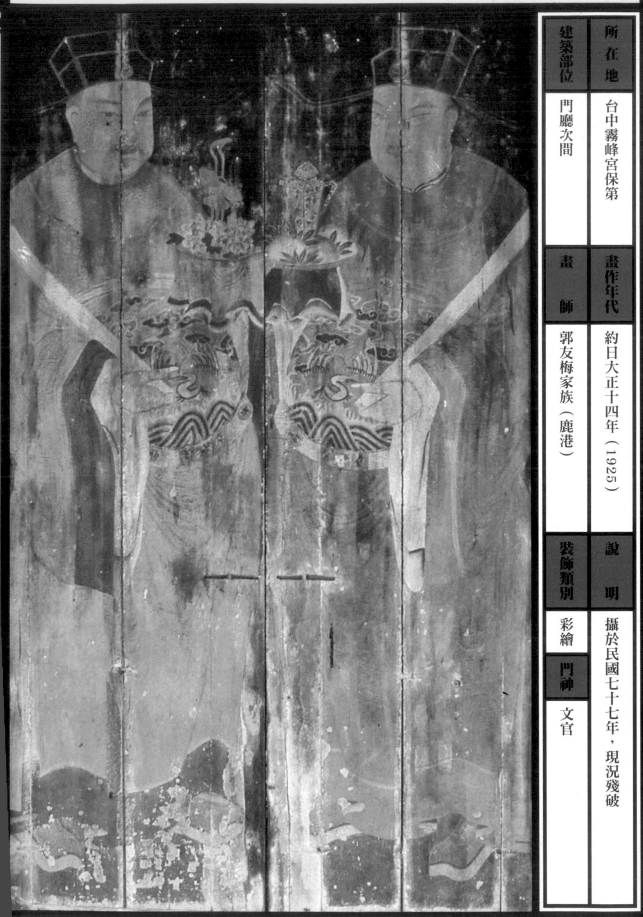

建築部位	所在地		
門廳次間	台中霧峰宮保第		

	畫師	畫作年代	
	郭友梅家族（鹿港）	約日大正十四年（1925）	

裝飾類別		說明	
彩繪 門神 文官		攝於民國七十七年，現況殘破	

建築部位	所在地		
後殿邊門	金門金城北鎮廟		
畫　師	畫作年代		
不詳	不詳		
裝飾類別	說　明		
彩繪	攝於民國八十年		
門神			
善財龍女（金童玉女）			

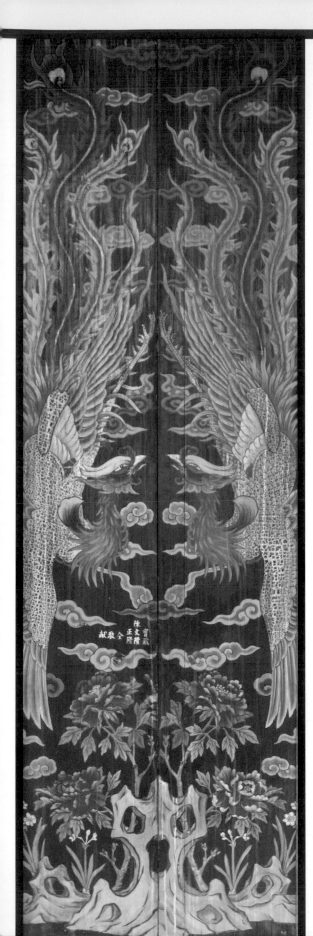

鳳凰門神

所在地	台南海安宮
建築部位	三川殿次間

畫作年代	民國六十八年（1979）
畫　師	蔡草如（台南）

宗教類別	道教
主祀神	天上聖母
裝飾類別	彩繪
尺　寸	三一二×六〇公分×二

鳳為百鳥之王，飛時眾鳥相隨，有鳳來儀代表天下太平。雄名「鳳」，雌為「凰」，雌雄同稱，相和而鳴。

門板上除鳳凰外，底部繪有山石、牡丹花、水仙花，旁另襯有雲朵。百花之王牡丹象徵富貴，水仙花取音「仙」，壽石象徵「永固不朽」，皆蘊含榮華富貴、健康長壽之意。

（右頁為門板全貌，左頁為局部特寫）

媽祖廟邊門繪象徵女性的「鳳凰」。傳說鳳凰美麗又神奇，中國人幾千年來都視其為吉祥的化身，能帶來光明幸福。此作品在構圖上以左右對稱的方式來表現，除了鳳凰四目相對，展開的羽翅亦相互連結，祥雲和山石等互相對稱，整體呈現出一種平衡圓滿的效果。無奈此一佳作今已不存。

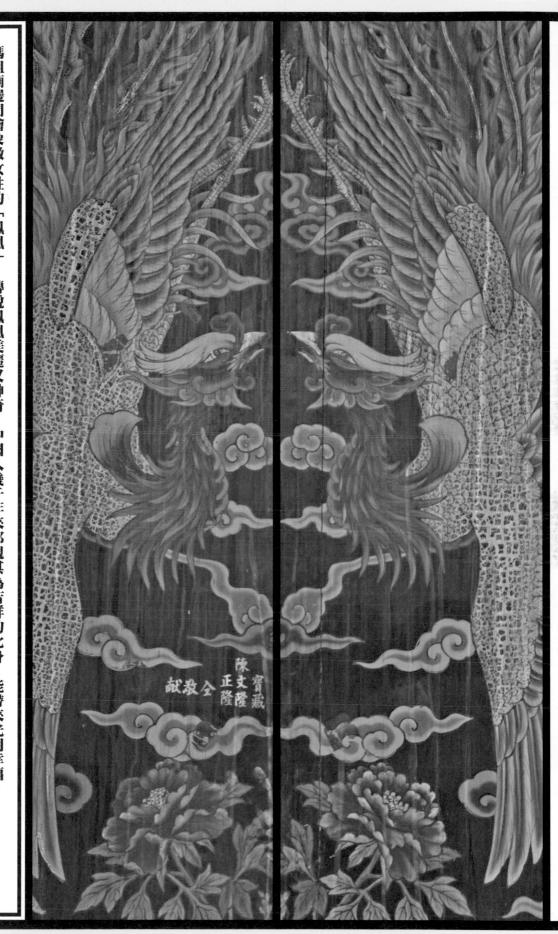

	所在地	彰化元清觀
建築部位		三川殿明間
	畫作年代	民國五十五年（1966）
	畫　師	陳穎派（和美）
	宗教類別	道教
裝飾類別		彩繪
	主祀神	玉皇大帝
	尺　寸	不詳，此僅局部

二郎神
君楊戩

三眼楊戩，年少英俊，穿文武甲，戴纓冠，圍領巾、明光鎧，佩鑲玉腰帶、膝裙，足登雲頭靴。左手握腰帶、右手持十節鞭，身後有飄帶。

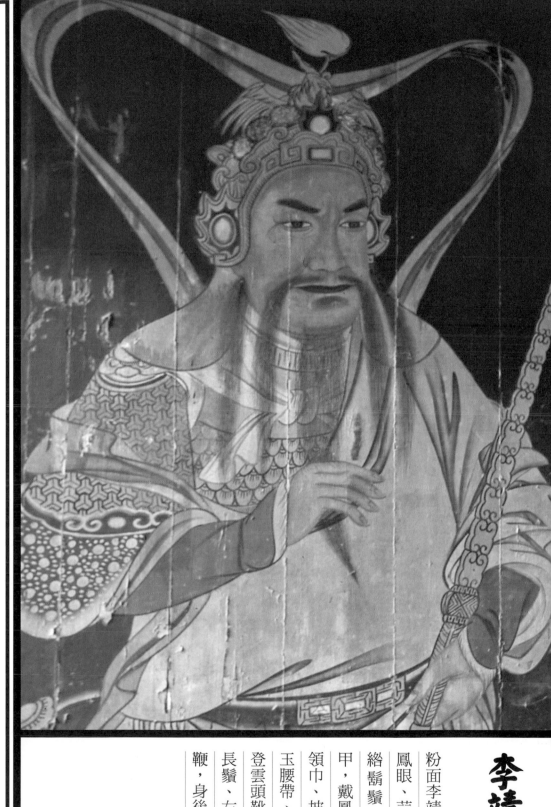

彰化元清觀與一般玉皇大帝廟的門神不同，以楊戩和李靖（也有人稱趙天君及王天君）為門神，且兩人手上所持兵器也與傳說不符。但看得出來中年的李靖臉色稍顯凝重、心有罣礙，神情中充滿悲天憫人、似正謀思救世濟人的方策。年輕的楊戩，略帶一點調皮，但洋溢著一股青春與幹勁，好像一切都有希望改善。此作民國九十五年毀於回祿之災。

李靖

粉面李靖，濃眉、鳳眼、蒜頭鼻、五絡鬍鬚，穿文武甲，戴鳳頭盔，圍領巾、披膊，佩鑲玉腰帶、膝裙，足登雲頭靴。右手撫長鬚、左手握十節鞭，身後有飄帶。

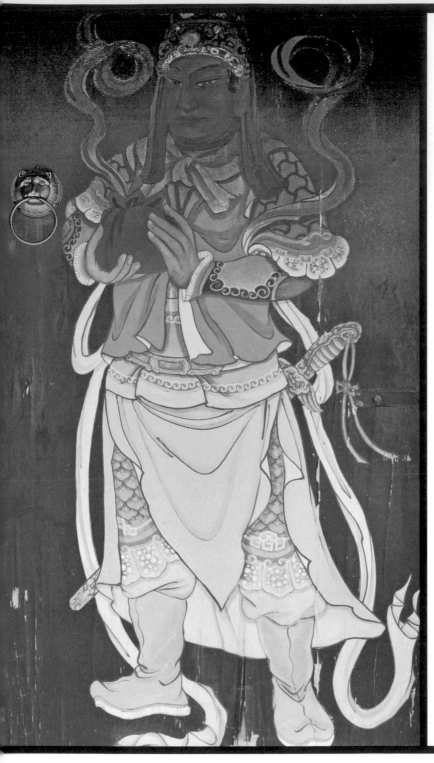

建築部位	所在地	畫師	畫作年代	裝飾類別	宗教類別	尺　寸	主祀神
大殿明間	台北新店金天宮	不詳	約民國七十六年（1987）	彩繪	道教	不詳	關聖帝君

關平

關平粉面、鳳眼、蒜頭鼻。身著文武甲，頭戴繡球盔，圍披膊，佩鑲玉腰帶、腹護、膝裙，足穿靴，身後有飄帶。手捧巾包的玉璽。

關平為關羽義子；周倉是被降服的山賊，關羽看他性情豪爽，講究義氣，便收他做隨身侍衛。周倉力大無窮，十分魁梧，勇猛至極。他們隨著關羽征戰一生，出生入死。今畫師以他倆來為關聖帝君廟的門神，實恰如其分。兩人一粉面、一黑臉，象徵彼此互補。一捧印、一持刀，有文武兼備之意。民國一〇一年冬，金天宮因捷運機場用地而拆除。

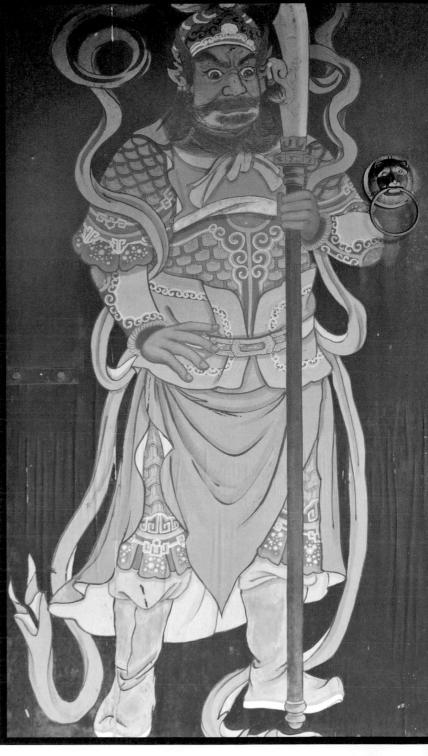

周倉

周倉面色如焦，濃眉怒目，厚唇腮鬍。身著文武甲，頭戴繡球盔，圍披膊，佩鑲玉腰帶、腹護、膝裙，足穿靴，身後有飄帶。手持青龍偃月刀。

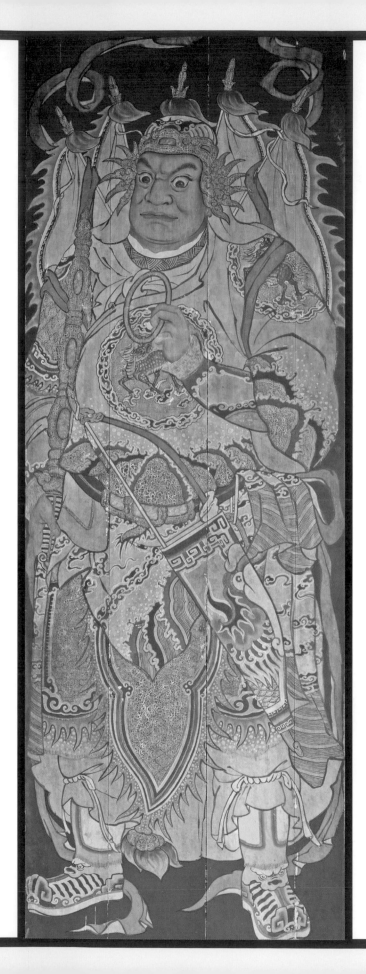

哼將鄭倫

哼將青臉、瞪眼、閉唇。著全武甲，頭戴頭盔，圍領巾、披膊、佩鑲玉腰帶，膝裙，足登雲頭靴，身後有飄帶、帥旗。右手執伏魔金剛杵，左手握乾坤環。

所在地	畫作年代	宗教類別	主祀神
現為私人收藏	不詳	無	無
建築部位	畫　師	裝飾類別	尺　寸
前殿中門	王妙舜（台南）	彩繪	二七二×八三公分×二

哈將陳奇

哈將紅臉、閉唇露兩齒。著全武甲，頭戴頭盔，圍領巾、披膊、佩鑲玉腰帶，膝裙，足登雲頭靴，身後有飄帶、帥旗。右手執伏魔金剛杵，左手則持定風珠。

畫作面部表情的肌肉具寫實感，顯得氣宇恢弘，溫文祥和，哼將嘴露兩齒，帶著幾分諧趣，配飾細緻華麗，傳承了麗水帥一派濃厚裝飾性風格。

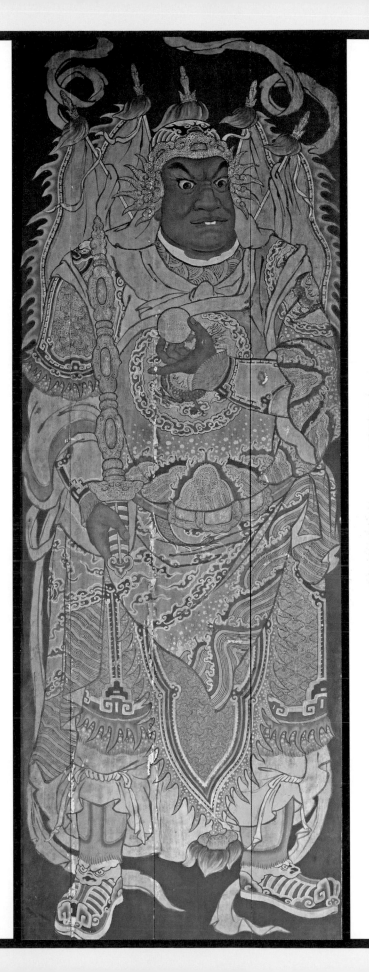

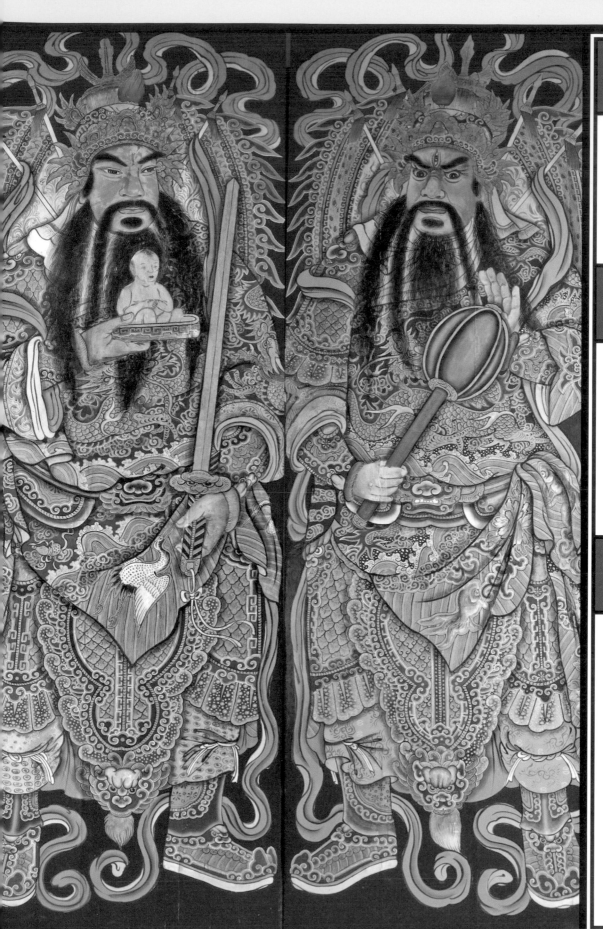

所在地　台南學甲慈濟宮

畫作年代　約民國七十二年（1983）

說　明　攝於民國八十七年，現已重繪

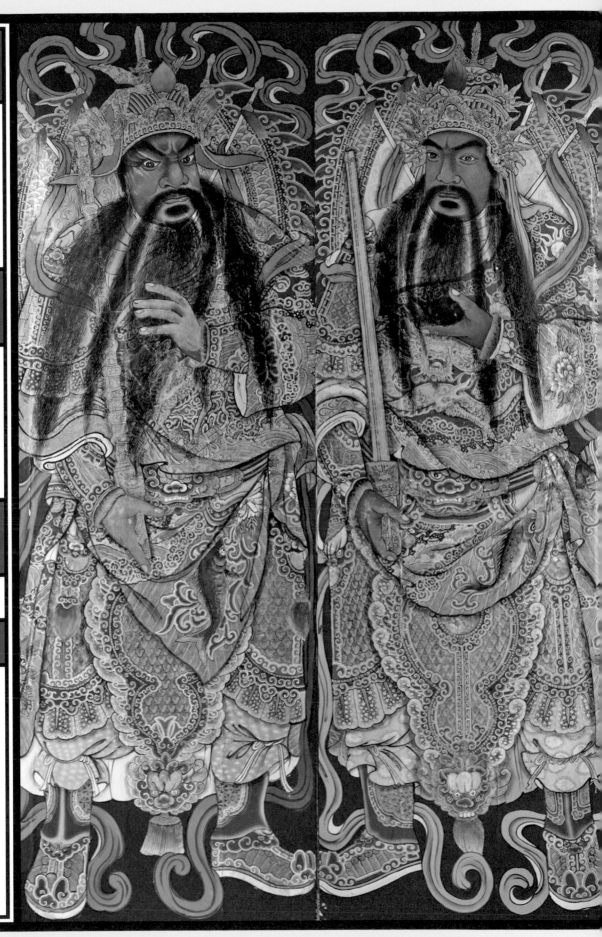

建築部位

三川殿龍門、虎門

畫師

李漢卿（學甲）

裝飾類別

彩繪　門神

李、高、康、趙四大元帥（右至左）

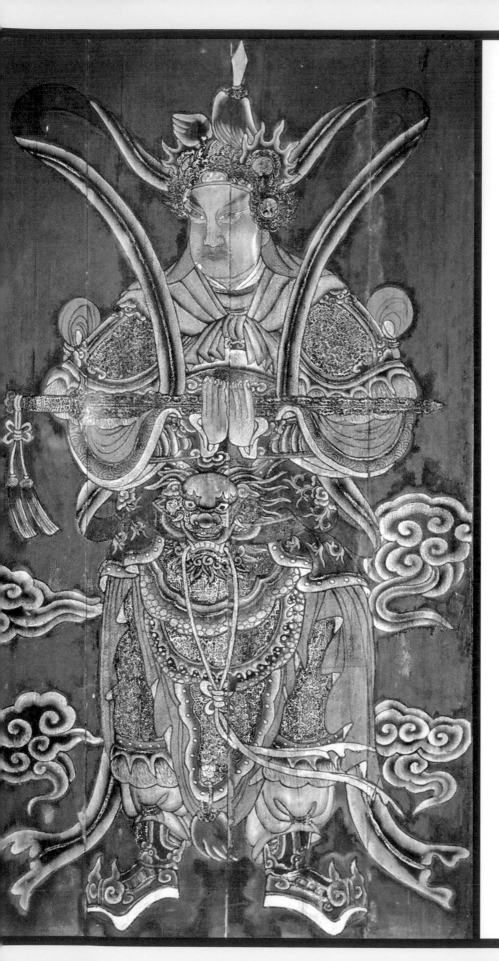

所在地　台北士林源心堂

畫作年代　日昭和元年（1926）

說　明　攝於民國八十九年。此作為罕見的大台北早期彩繪門神

建築部位	大殿對看牆
畫　師	〔似〕李金泉（新竹）
裝飾類別	彩繪　門神　韋馱、伽藍

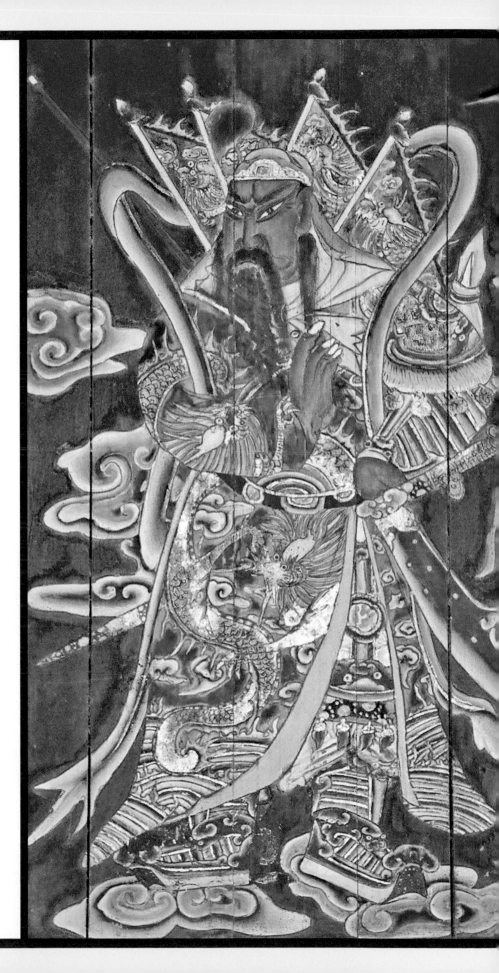

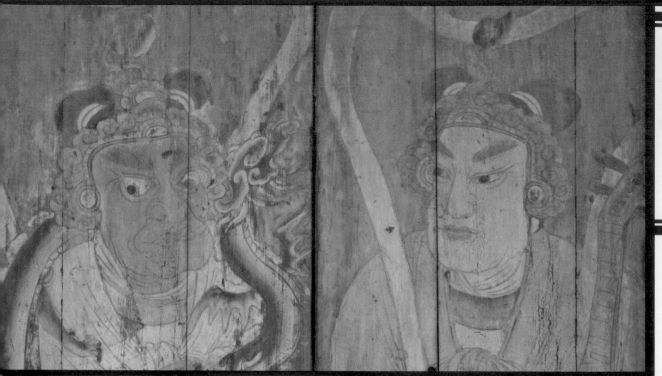

所 在 地	桃園指元堂	畫作年代	不詳	說　　明	攝於民國九十三年，今不存。此僅局部。		
建築部位	三川殿次間	畫　師	【似】李金泉（新竹）	裝飾類別	彩繪	門神	廣目天王、持國天王

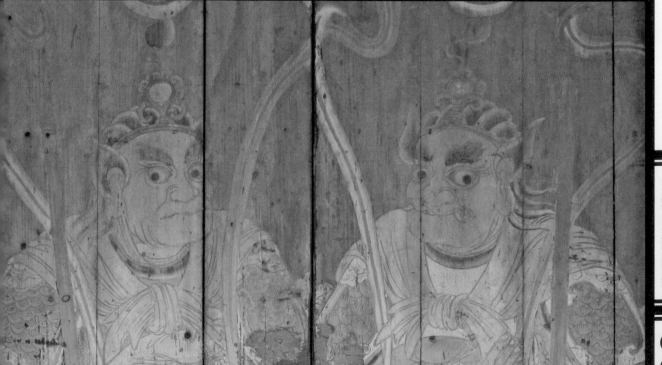

所 在 地	桃園指元堂	畫作年代	不詳	說　　明	攝於民國九十三年，今不存。此僅局部。		
建築部位	三川殿次間	畫　師	李金泉（新竹）	裝飾類別	彩繪	門神	哼哈二將

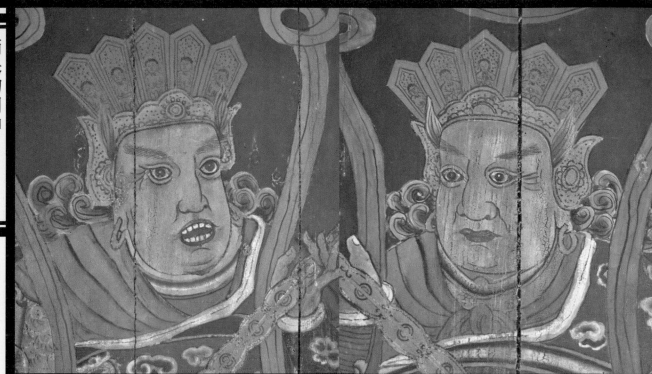

所 在 地	台北淡水鄞山寺	畫作年代	不詳	說　　明	攝於民國七十八年，此僅局部
建築部位	三川殿明間	畫　　師	【似】許連成（三重）	裝飾類別	彩繪　門神　哼哈二將

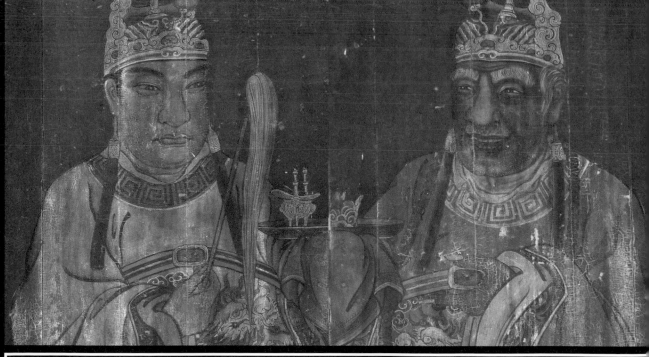

所 在 地	嘉義笨港水仙宮	畫作年代	民國三十七年（1948）	說　　明	攝於民國八十六年，現況殘破。此僅局部。
建築部位	三川殿次間	畫　　師	陳玉峰（台南）	裝飾類別	彩繪　門神　太監

所在地　屏東萬丹萬惠宮

畫作年代　約日昭和年間（1930年間）

說　明　攝於民國七十八年，現已改建不存

建築部位	三川殿次間
畫　師	不詳
裝飾類別	彩繪
門神	太監、宮娥

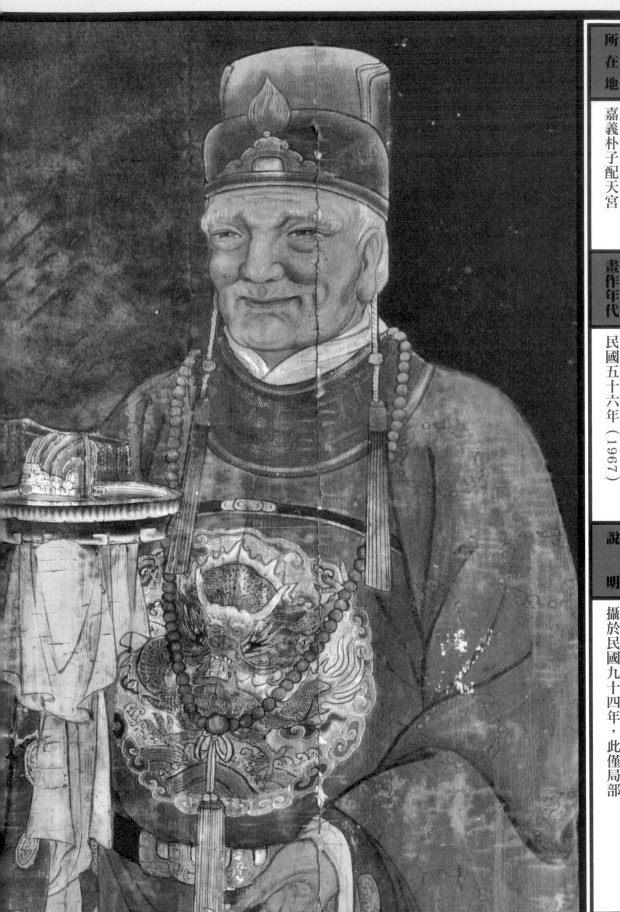

所在地	嘉義朴子配天宮
畫作年代	民國五十六年（1967）
說明	攝於民國九十四年，此僅局部

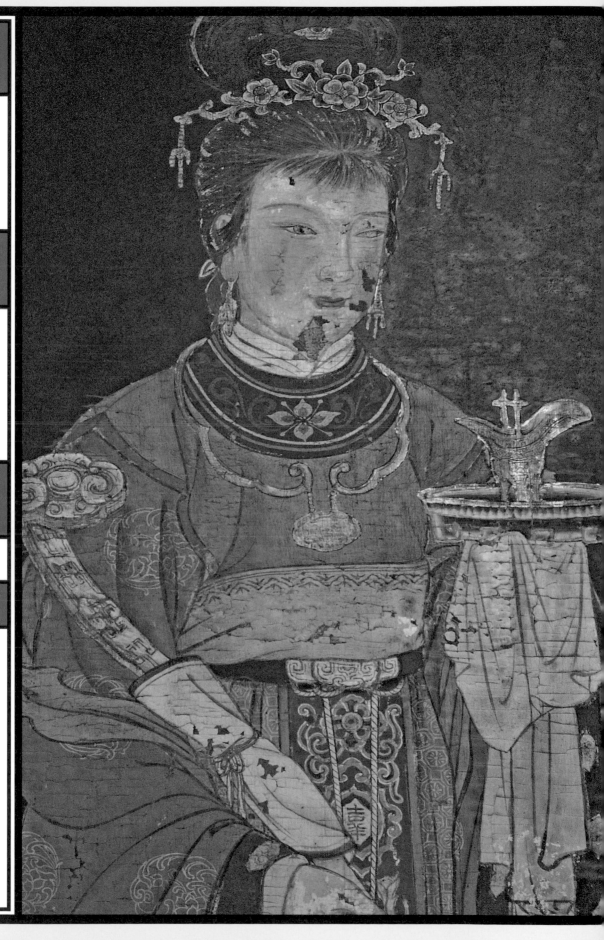

所在地	台南六甲恒安宮	畫作年代	民國四十七年（1958）	宗教類別	道教
建築部位	三川殿次間	畫　師	潘春源（台南）	裝飾類別	彩繪
				主祀神	天上聖母
				尺　寸	二六〇×五三公分×四

宮娥

明代仕女打扮的妙齡宮娥，柳眉鳳眼、瓜子臉、蒜鼻、櫻桃小嘴。雙鬢插花，鬢下束簪戴金飾，耳墜垂珠，身穿柔軟綢緞宮裝直領襖，配披帛、飄帶，腹圍腰巾，手持笏板。

彩繪宮娥的面貌、姿態、服飾等，往往能反映當代民間對女性的審美觀，而明清以來女子的造型美感，至今依然深深影響民間藝術造型的理念，這幾位宮娥即為承襲。此宮娥為真人比例，眉宇間散發女性的溫柔慈悲，既溫馨又親切，衣飾圖像簡潔，造型典雅秀麗。潘春源師運用文官的畫法來詮釋宮娥，以手持笏板、捧器物來表示官位。恒安宮今已重建，此作現為私人收藏。

右頁宮娥手捧香爐和牡丹，左頁宮娥手捧酒壺和石榴，分別代表「富貴綿延」、「多子多孫」、「簪花晉爵」等吉祥意義。

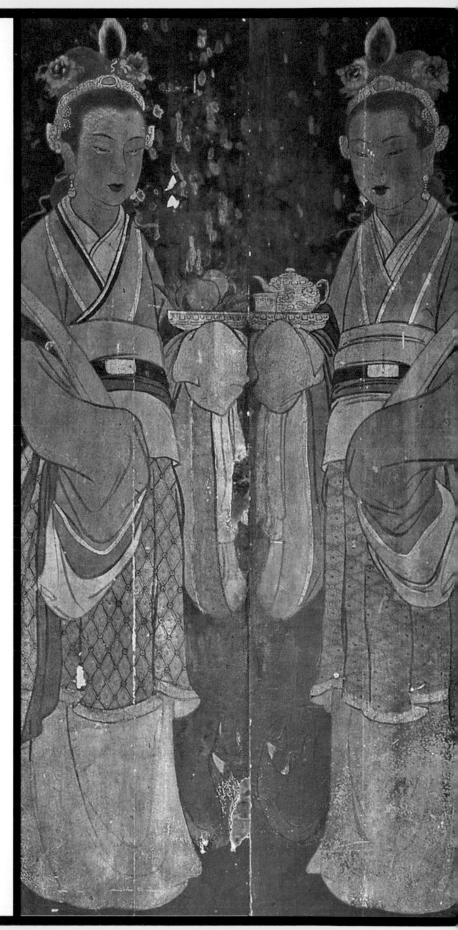

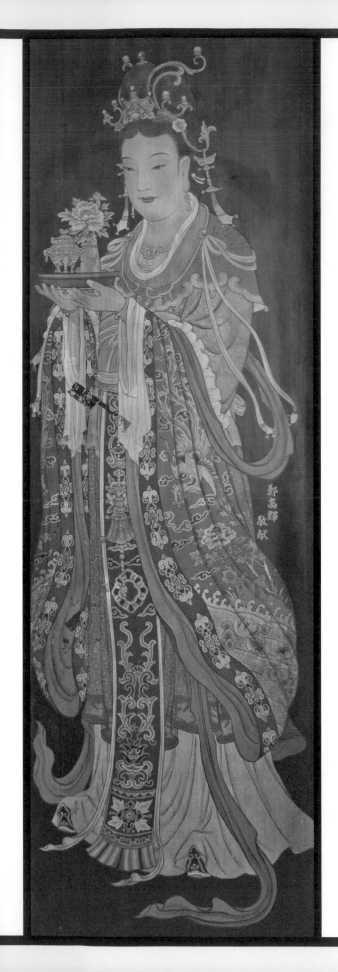

所在地	台南海安宮	畫作年代	民國六十八年（1979）	宗教類別	道教
				主祀神	天上聖母
建築部位	三川殿明間	畫　師	蔡草如（台南）	裝飾類別	彩繪
				尺　寸	三一二×九六公分×二

宮娥

鵝蛋臉，柳葉眉，丹鳳眼，櫻桃小嘴。明代仕女造型，束髮，打雙髻，髻下束金飾簪戴，耳墜垂珠，身穿柔軟綢緞宮裝直領襖配飄帶。身飾披帛，腹上圍腰加束，束下懸宮縧，壓佩綬和玉珮流蘇。衣飾圖像有鳳紋、鎖錦紋、雲紋、小碎花紋、牡丹、卷草、蓮花。

右頁宮娥手捧瓶花、香爐，牡丹花與花瓶代表「平安富貴」，香爐則代表「香火綿綿」。左頁宮娥手捧仙桃、石榴和酒壺，仙桃和石榴意謂「長壽多子」，酒壺則謂「晉爵」，都有各自的吉祥寓意。

海安宮主祀天上聖母，其宮女門神立於三川殿中門屬於少見案例。宮女扮相似中年婦女，臉頰豐腴，仿若唐代女性，流露出貴婦般的成熟，嫵媚纖麗美感，雍容貴婦扮相，衣飾十分繁複華麗，用彩典雅，飄帶飛逸。

民國一〇〇年夏，見廟整修未予保護，佳作未來命運令人擔心。難道就似草如師言：「人生的黃金時刻用心於寺廟彩繪，然而彩繪原跡至其老年卻也隨之消散。」民國一〇一年冬新書付梓之際，獲知門板已遭塗刷，改畫秦尉二人，佳作不存，令人痛心扼腕。

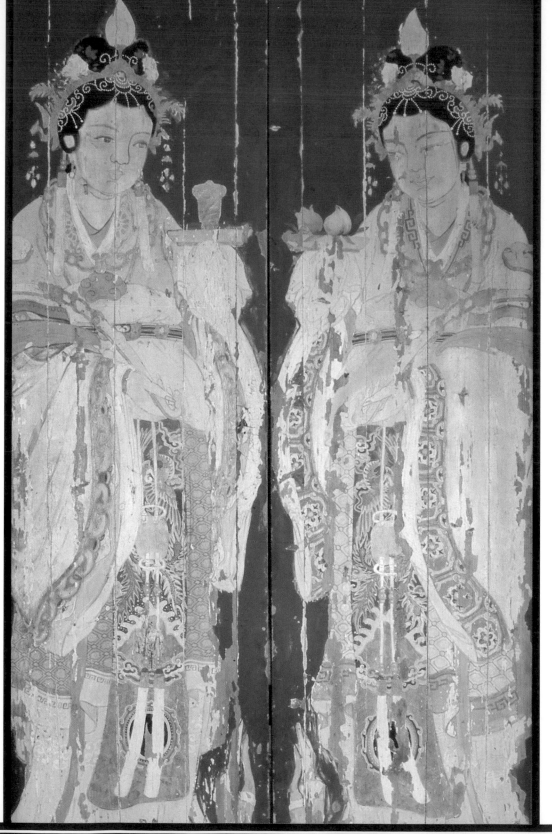

所 在 地	台北八里天后宮	畫作年代	約民國七十一年（1982）	裝飾類別	彩繪	門神	宮娥
建築部位	三川殿次間	畫　　師	蔡草如（台南）	說　　明	攝於民國七十七年，此僅局部		

消失的門神

台灣門神圖錄

三五五

所 在 地	台南鐵線橋通濟宮	畫作年代	民國三十七年（1948）	裝飾類別	彩繪	門神	宮娥
建築部位	三川殿次間	畫　　師	【似】李摘（台南）	說　　明	攝於民國八十七年，此僅局部		

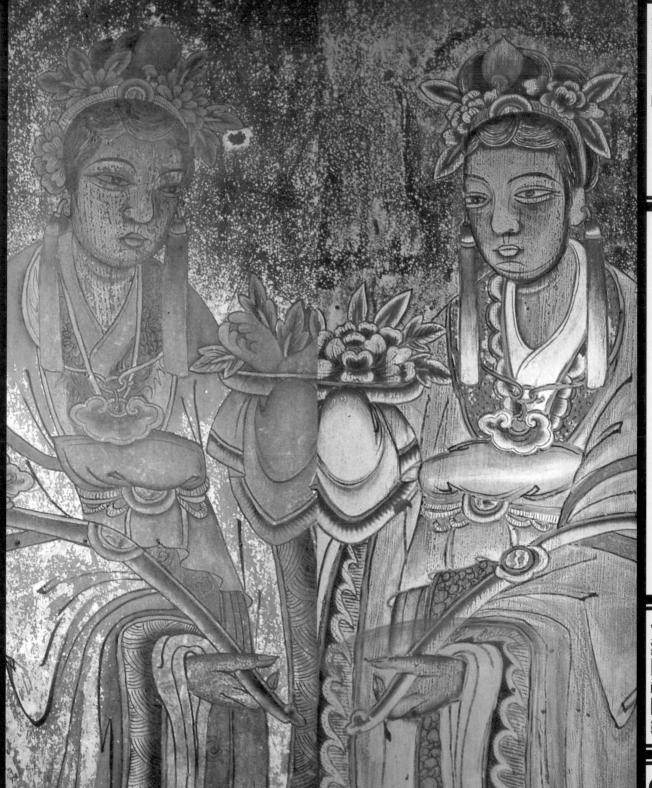

所在地	桃園大溪蓮座山觀音寺	畫作年代	不詳	裝飾類別	彩繪	門神	宮娥
建築部位	三川殿龍門	畫　師	【似】劉昌盛（中壢）	說　明	攝於民國八十三年，此僅局部		

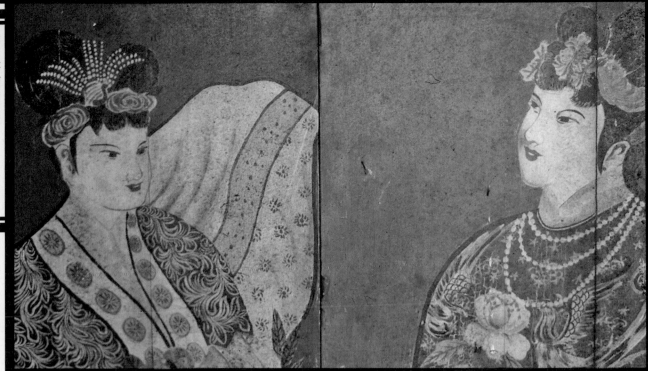

所 在 地	金門田墩天后宮	畫作年代	不詳	說　明	攝於民國八十年，此僅局部
建築部位	三川殿次間	畫　師	不詳	裝飾類別	彩繪

門神　宮娥

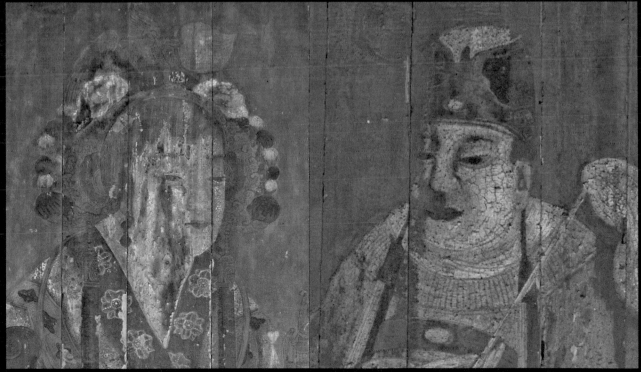

所 在 地	台南王大宗祠	畫作年代	日昭和十年（1935）	說　明	攝於民國七十八年，此僅局部
建築部位	三川殿明間、次間	畫　師	【似】潘春源（台南）	裝飾類別	彩繪

門神　太監、宮娥

地區	宮廟名稱	地址
台北	台灣布政使司衙門	台北市中正區南海路台北植物園內西側
台北	台北八里天后宮	新北市八里區龍米路2段191號
台北	台北三峽祖師廟	新北市三峽區長福街1號
台北	台北三峽興隆宮	新北市三峽區民權街50號
台北	台北三峽慈誠宮	新北市三峽區民生街
台北	台北士林慈諴宮	台北市士林區大南路84號
台北	台北松山慈惠堂	台北市大同區迪化街1段61號
台北	台北景美集應廟	台北市大同區哈密街61號
台北	台北芝山岩惠濟宮	台北市大同區保安街49巷17號
台北	台北淡水鄞山寺	新北市中和區廣福路112號
台北	台北大龍峒保安宮	新北市汐止區汐萬路3段88號
台北	台北大稻埕慈聖宮	台北市信義區福德街251巷33號
台北	台北信義福德宮	台北市士林區至誠路1段326巷26號
台北	台北汐止	台北市文山區景美街37號
台北	台北中和廣福宮	台北市大同區迪化街1段61號
台北	台北大龍峒	台北市萬華區廣州街211號
台北	台北艋舺龍山寺	台北市萬華區貴陽街2段218號
台北	台北艋舺青山宮	台北市萬華區華西街
台北	台北萬華華西	台北市萬華區華西街
台北	台北萬華廣州	台北市萬華區廣州街
台北	台北醒心宮	台北市大同區
台北	台北艋舺祖師廟	台北市
新北	新北金山慈護宮	新北市金山區大同村金包里街10號
新北	新北新莊慈祐宮	新北市新莊區新莊路218號
宜蘭	宜蘭利澤廣惠宮	宜蘭縣五結鄉利澤村利澤東路7號
宜蘭	宜蘭城隍廟	宜蘭縣宜蘭市城隍街10號
宜蘭	宜蘭昭應宮	宜蘭縣宜蘭市中山路3段106號
宜蘭	宜蘭碧霞宮	宜蘭縣宜蘭市城隍街52號
宜蘭	宜蘭壯圍美城福德廟	宜蘭縣壯圍鄉美城村大福路二段211號
桃園	桃園三坑永福宮	桃園縣龍潭鄉三坑村三坑老街
桃園	桃園大溪福仁宮	桃園縣大溪鎮和平路100號
桃園	桃園大溪蓮座山觀音寺	桃園縣大溪鎮下崁49號
桃園	桃園楊梅回善寺	桃園縣楊梅鎮二重溪43號
桃園	桃園福元宮	桃園縣龍潭鄉龍潭路246號
桃園	桃園景福宮	桃園縣桃園市中正路208號
桃園	桃園龍潭龍元宮	桃園縣龍潭鄉中正路2號
桃園	桃園大溪仁安宮	桃園縣大溪鎮康安里安和路1號
桃園	桃園新屋長祥宮	桃園縣新屋鄉九斗村2鄰34號
新竹	新竹水田福地	新竹市長和里北門街
新竹	新竹枋寮褒忠亭	新竹縣新埔鎮義民路3段360號
新竹	新竹峨眉褒忠亭	新竹縣峨眉鄉富興村1鄰3號
新竹	新竹浸水庄南靈宮	新竹市香山區浸水里浸水街53號
雲林	雲林西螺福興宮	雲林縣西螺鎮延平路180號
雲林	雲林崙背四知堂楊宅	雲林縣崙背鄉枋南村47號
台南	台南歸仁媽廟朝天宮	台南市歸仁區媽廟村保大路1段156號
台南	台南興濟宮（頂大道公廟）	台南市北區成功路86號
台南	台南學甲慈濟宮	台南市學甲區濟生路170號
台南	台南德化堂	台南市中西區府前路1段178號
台南	台南福德祠	台南市安南區安和路1段96巷46號
台南	台南聖母宮	台南市學甲區
台南	台南開隆宮	台南市中西區中山路79巷56號
台南	台南開元寺	台南市北區北園街89號
台南	台南開山宮	台南市中西區民生路1段156巷6號
台南	台南辛婦媽廟	台南市中西區青年路226巷16弄2號
台南	台南菱洲宮	台南市北區成功路524號
台南	台南善德堂	台南市中西區普濟街79號
台南	台南普濟殿	台南市中西區和平路20號
台南	台南麻豆代天府	台南市麻豆區
台南	台南麻豆鎮宮	台南市南區勢里南里關帝廟60號
台南	台南鹿耳門鎮門宮	台南市安南區媽祖宮一街345巷420號
台南	台南陳德聚堂	台南市中西區永福路2段152巷20號
台南	台南清水寺	台南市中西區開山路3巷10號
台南	台南海安宮	台南市中西區金華路4段44巷31號
台南	台南恩宮	台南市北區鯤江村976號
台南	台南南區鯤鯓代天府	台南市南區
台南	台南法華寺	台南市中西區法華街100號
台南	台南佳里震興宮	台南市佳里區佳里興325號
台南	台南佳里金唐殿	台南市佳里區中山路289號
台南	台南西華堂	台南市北區北忠街92號（正門）、西華街59巷16號（後門）
台南	台南竹溪禪寺	台南市南區體育路87號
台南	台南安平城隍廟	台南市安平區安平路121號
台南	台南白河碧安宮	台南市白河區火山路1號
台南	台南鯤鯓龍山寺	台南市南區鹽埕102巷1號
台南	台南王大宗祠	台南市中西區民權路2段81號
台南	台南六甲恒安宮	台南市北區佑民街111號
台南	台南五條港集福宮	台南市中西區仁愛街38號
台南	台南小南天	台南市安平區38號
台南	台南大天后宮	台南市中西區信義街201號
台南	台南大觀音亭	台南市北區
台南	台南五妃廟	台南市中西區忠義路2段158巷27號
台南	台南成功路	台南市中西區成功路86號
台南	台南北區	台南市中西區永福路2段227巷18號

雲林・嘉義・彰化・南投・台中・苗栗・新竹

地區	名稱	地址
雲林	雲林西螺張廖宗祠（崇遠堂）	雲林縣西螺鎮福興路222號
雲林	雲林西螺下湳里缽子寺	雲林縣西螺鎮下湳里3鄰安南39號
雲林	雲林台西安海宮	雲林台西鄉民權路6巷2號
雲林	雲林台西村民宅	雲林縣台西鄉三和村
雲林	雲林北港朝天宮	雲林縣北港鎮中山路178號
雲林	雲林斗六善修宮	雲林縣斗六市永樂街1號
嘉義	嘉義斗六真一寺	雲林縣斗六市永樂街2號
嘉義	嘉義笨港港口宮	嘉義縣東石鄉蚶仔寮5號
嘉義	嘉義笨港水仙宮	嘉義縣新港南港舊南港58號
嘉義	嘉義城隍廟	嘉義市吳鳳北路168號
嘉義	嘉義朴子配天宮	嘉義縣朴子市開元路118號
嘉義	嘉義朴子春秋武廟	嘉義縣朴子市應菜埔36之1號
嘉義	嘉義大埔美林祠	嘉義縣大林鎮大埔美
彰化	彰化大村景祿公祠	彰化縣大村鄉南勢村南勢巷1號
彰化	彰化節孝祠	彰化縣彰化市公園路1段51號
彰化	彰化鹿港龍山寺	彰化縣鹿港鎮金門巷81號
彰化	彰化鹿港地藏王廟	彰化縣鹿港鎮金門街2號
彰化	彰化鹿港玉渠宮	彰化縣鹿港鎮力行街1號
彰化	彰化鹿港天后宮	彰化縣鹿港鎮中山路430號
彰化	彰化鹿港三山國王廟	彰化縣鹿港鎮中山路276號
彰化	彰化孔廟	彰化縣彰化市孔門路30號
彰化	彰化元清觀	彰化縣彰化市民生路207號
南投	南投集集明新書院	南投縣集集鎮東昌巷4號
南投	南投草屯登瀛書院	南投縣草屯鎮史館路文昌巷30號
南投	南投竹山連興宮	南投縣竹山鎮下橫街28號
南投	南投竹山崇本堂（林祖厝）	南投縣竹山鎮集山路3段831巷20號
台中	台中霧峰宮保第（霧峰林家）	南投縣霧峰區民生路28號、42號、91號
台中	台中林氏宗祠	台中市南區國光路55號
台中	台中西屯張廖家廟	台中市西屯區西安路205巷1號
台中	台中石岡萬興宮	台中市石岡區萬安村前巷1號
台中	台中文昌廟	台中市北屯區昌平路2段41號
苗栗	苗栗銅鑼天后宮	苗栗縣銅鑼鄉福興村復興路48號
苗栗	苗栗後龍慈雲宮	苗栗縣後龍鎮信義路
苗栗	苗栗苑裡慈和宮	苗栗縣苑裡鎮119號
苗栗	苗栗通霄慈惠宮	苗栗縣通霄鎮中山路305號
苗栗	苗栗竹南龍鳳宮	苗栗縣竹南鎮三民路120號
苗栗	苗栗竹南五穀宮	苗栗縣竹南鎮五谷街16號
苗栗	苗栗文昌祠	苗栗縣苗栗市中正路756號
苗栗	苗栗中港慈裕宮	苗栗縣竹南鎮民生路/號
新竹	新竹鄭氏家廟	新竹市北門里北門街175號
新竹	新竹新埔張氏家廟	新竹縣北埔鄉和平街34巷22號

澎湖・馬祖・金門・台東・花蓮・屏東・高雄・台南

地區	名稱	地址
澎湖	澎湖鎮港紫微宮	澎湖縣馬公市鎖港里593號
澎湖	澎湖馬公北極殿	澎湖縣馬公市光明路20號
澎湖	澎湖馬公北辰宮	澎湖縣馬公市馬公里4鄰1號
澎湖	澎湖馬公文祖師廟	澎湖縣馬公市案山里4鄰7號
澎湖	澎湖白沙瓦硐武聖廟	澎湖縣馬公市中正里34號
馬祖	馬祖南竿鐵板天后宮	澎湖縣白沙鄉瓦硐村6鄰72之1號
馬祖	馬祖北竿坂里天后宮	連江縣南竿鄉仁愛村59之2號
金門	金門瓊林蔡氏家廟	連江縣北竿鄉坂里村
金門	金門瓊林保護廟	金門縣金寧鄉伯玉路二段460號
金門	金門新頭伍德宮	金門縣金湖鎮瓊林199號
金門	金門塘頭慈德宮	金門縣金湖鎮新頭92之2號
金門	金門東城山外	金門縣金湖鎮塘頭27之1號
金門	金門浦邊蓮法宮	金門縣金沙鎮珠山60號
金門	金門金城北鎮廟	金門縣金城鎮浦邊26之2號
金門	金門東堡楊氏家廟	金門縣金城鎮北門里中興路146巷1號
金門	金門官澳慈鳳宮	金門縣金沙鎮官澳16號
金門	金門后浦天后宮	金門縣金沙鎮后浦頭99號
金門	金門田墩大道宮	金門縣金沙鎮田墩1之1號
金門	金門水頭金水寺	金門縣金城鎮前水頭138號
台東	台東大武福安宮	台東縣大武鄉大武街108號
花蓮	花蓮壽豐國聖廟	花蓮縣壽豐鄉壽豐村壽豐路一段129號
屏東	屏東潮州三山國王廟	屏東縣潮州鎮同集里西市路33號
屏東	屏東公館鎮山宮	屏東縣公館大成路75號
屏東	屏東溪洲如意宮	屏東縣萬丹鄉萬新路1660號
屏東	屏東萬丹萬惠宮	屏東縣萬丹鄉仁里村人和路2巷8號
屏東	屏東佳冬蕭宅	屏東縣佳冬鄉佳冬村溝渚路1號
屏東	屏東佳冬註禮堂	屏東縣佳冬鄉佳冬村中正路34號
高雄	高雄左營城隍廟	高雄市左營區鳳山里鳳明街67巷82號
高雄	高雄鳳山隍廟	高雄市鳳山區鳳明街66號
高雄	高雄美濃廣善祠	高雄市美濃區美濃路281號
高雄	高雄三鳳宮	高雄市三民區河北二路134號
台南	台中寮天后宮	台南市七股區大甲里行大街510號
台南	台南麻豆護濟宮	台南市麻豆區中寮8鄰64號
台南	台南麻豆慶安宮	台南市善化區中山路470號
台南	台南灣裡龍山寺	台南市南區灣裡路88巷93弄19號

參考書目

- 李乾朗主持，1993，《台灣傳統建築彩繪之調查研究》，行政院文建會
- 李奕興，1995，《台灣傳統彩繪》，台北：藝術家出版社
- 李奕興，1998，《鹿港天后宮彩繪》，鹿港：凌漢出版社
- 李奕興，2002，《府城、彩繪、陳玉峰》，台北：雄獅出版社
- 李奕興，2013，《門上好神：臺灣早期門神彩繪1821~1970》，文化部文化資產局
- 林仲如，2004，《蔡草如：南瀛藝韻》，國立歷史博物館
- 劉家正，2005，《台灣門神大觀：劉家正門神畫集》，稻田出版社
- 何培夫，1995，《台南市寺廟文物選萃初輯》，台南市政府
- 何培夫，1987，《台南寺廟門神彩繪圖集》，台南市政府
- 徐明福、蕭瓊瑞合著，1996，《丹青妙筆：府城傳統畫師潘麗水作品集》，台南市立文化中心
- 徐明福、蕭瓊瑞合著，2001，《雲山麗水》，國立傳統藝術中心籌備處
- 蕭瓊瑞，1996，《府城民間傳統畫師專輯》，台南市政府
- 阮昌銳，1990，《門神的故事》，台北：金陵藝術中心
- 國美館編，1998，《蔡草如八十回顧選集》，台南市立文化中心
- 康鍩錫，2014，《台灣廟宇深度導覽圖鑑》，二版，台北：貓頭鷹出版
- 康鍩錫，2015，《台灣古建築裝飾深度導覽》，三版，台北：貓頭鷹出版
- 馬駘，1977，《馬駘畫寶》，台南：大華出版社
- 述鼎，2001，《京劇服飾》，台北：藝術圖書公司
- 賴育修，2005，《台灣寺廟門神彩繪藝術之視覺表現與分析》，銘傳大學碩士論文
- 《芥子園畫譜：人物》，上海：上海書店

台灣珍藏 11

台灣門神圖錄（專業典藏版）

作　者　康鍩錫
繪　圖　顏君穎（繪）、熊藝蘋（上彩）（二六○、二六一）
協　力　郭政樺（二○九、二四二、二四三頁攝影）
影像處理　鍾欣怡
責任編輯　陳詠瑜（初版）、張瑞芳（二版）、李季鴻（三版）
校　對　康鍩錫、陳柏舟、聞若婷
版面構成　洪伊奇、簡曼如
封面設計　陳文德
行銷統籌　張瑞芳
行銷專員　段人涵
總編輯　謝宜英
出版者　貓頭鷹出版
發行人　涂玉雲
發　行　英屬蓋曼群島商家庭傳媒股份有限公司城邦分公司
　　　　一○四台北市民生東路二段一四一號十一樓
戶　名　書虫股份有限公司
劃撥帳號　一九八六三八一三
城邦讀書花園　www.cite.com.tw
購書服務信箱　service@readingclub.com.tw
購書服務專線　○二-二五○○-七七一八～九
（週一至週五上午九點三十分-十二點整：下午一點三十分-五點整）
二十四小時傳真專線：○二-二五○○-一九九○；二五○○-一九九一
香港發行所　城邦（香港）出版集團
　　　電話：八五二-二五○八-六二三一
　　　傳真：八五二-二五七八-九三三七
馬新發行所　城邦（馬新）出版集團
　　　電話：六○三-九○五六-三八三三
　　　傳真：六○三-九○五七-六六二二
印製廠　中原造像股份有限公司

初版　民國一○一年一月
二版　民國一○四年十二月
三版　民國一一○年八月
定　價　新台幣一千零五十元　港幣三百五十元
ＩＳＢＮ　九七八九八六二六二五○三三二（紙本平裝）
　　　　九七八九八六二六二五○二一六（電子書 ePub）
建議類別　台灣‧傳統藝術‧建築‧工藝‧門神

有著作權‧侵害必究

讀者意見信箱：owl@cph.com.tw
貓頭鷹臉書：http://facebook.com/owlpublishing
歡迎上網訂購：大量團購請洽專線○二-二五○○-七六九六轉二七二九

國家圖書館出版品預行編目 (CIP) 資料

台灣門神圖錄 / 康鍩錫著. -- 三版. -- 臺北市：貓頭鷹
出版：英屬蓋曼群島商家庭傳媒股份有限公司城邦分
公司發行, 2021.08
368 面；19×26 公分. -- (台灣珍藏；11)
專業典藏版
ISBN 978-986-262-503-3（平裝）

1.寺廟 2.建築藝術 3.門神 4.圖錄 5.臺灣

927.1025　　　　　　　110012362

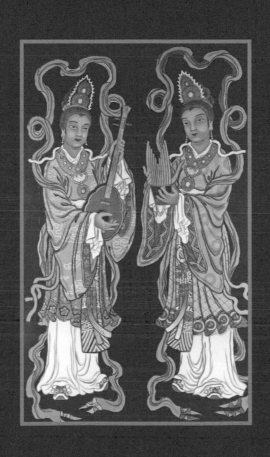

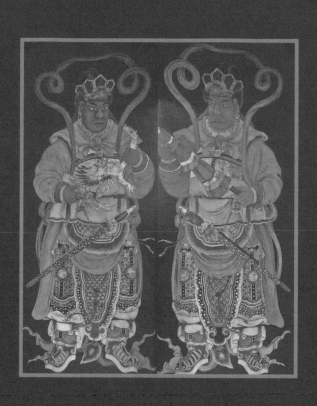

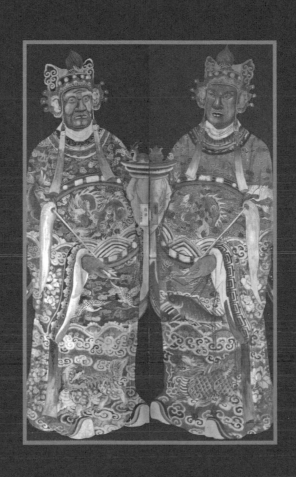

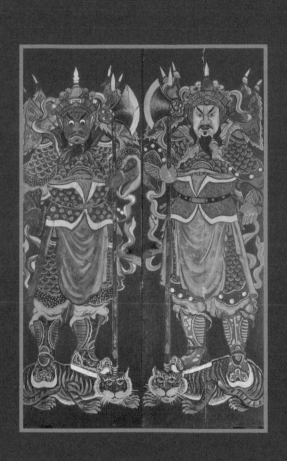